ANNALES
DU
MUSÉE GUIMET

TOME QUATRIÈME

SOMMAIRE

Le puits de Deïr-el-Bahari. — Notice sur les récentes découvertes faite en Égypte, par E. Lefébure.

Notice sur une table a libations de la collection de M. Émile Guimet, par F. Chabas.

Hercule Phallophore, dieu de la génération, par le D^r Alexandre Colson.

Le Pancha-tantra, ou le grand recueil des fables de l'Inde ancienne considéré au point de vue de son origine, de sa rédaction, de son expansion et de la littérature à laquelle il a donné naissance, par Paul Regnaud.

La religion en Chine, exposé des trois religions des Chinois, suivi d'observations sur l'état actuel et l'avenir de la propagande chrétienne parmi ce peuple, par le Révérend D^r J. Edkins, D. D. Traduit de l'anglais, par L. de Milloué.

ANNALES DU MUSÉE GUIMET

TOME QUATRIÈME

E. LEFÉBURE
LE PUITS DE DEÏR-EL-BAHARI
NOTICE
SUR LES RÉCENTES DÉCOUVERTES
FAITES EN ÉGYPTE

F. CHABAS
NOTICE SUR UNE TABLE A LIBATIONS
DE LA
COLLECTION DE M. ÉMILE GUIMET

Dr ALEXANDRE COLSON
HERCULE PHALLOPHORE
— DIEU DE LA GÉNÉRATION

PAUL REGNAUD
LE PANTCHA-TANTRA OU LE GRAND RECUEIL
DES FABLES DE L'INDE ANCIENNE
CONSIDÉRÉ AU POINT DE VUE DE SON ORIGINE
DE SA RÉDACTION
DE SON EXPANSION ET DE LA LITTÉRATURE
A LAQUELLE IL A DONNÉ NAISSANCE

REV. Dr J. EDKINS, D. D.
LA RELIGION EN CHINE
EXPOSÉ DES TROIS RELIGIONS DES CHINOIS
SUIVI D'OBSERVATIONS SUR L'ÉTAT ACTUEL ET L'AVENIR DE LA PROPAGANDE CHRÉTIENNE
PARMI CE PEUPLE

TRADUIT DE L'ANGLAIS
Par L. DE MILLOUÉ, Directeur du Musée Guimet

LYON
IMPRIMERIE PITRAT AINÉ
4, RUE GENTIL

1882

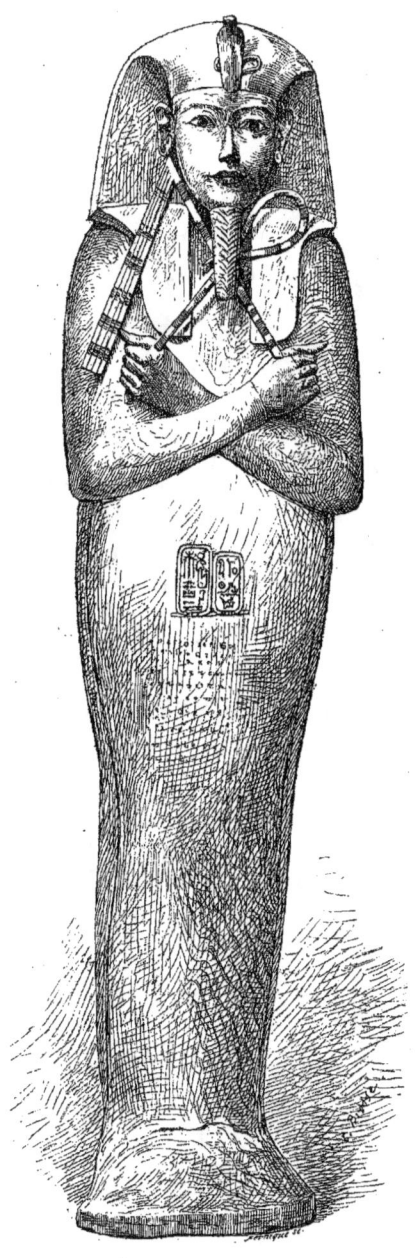

SARCOPHAGE DE RAMSÈS II, SÉSOSTRIS
— D'APRÈS UNE PHOTOGRAPHIE DU MUSÉE DE BOULAQ —

LE
PUITS DE DEIR EL BAHARI

PAR

M. E. LEFÉBURE

NOTICE SUR LES RÉCENTES DÉCOUVERTES

FAITES EN EGYPTE

LE

PUITS DE DEIR EL BAHARI

Depuis quelque temps les découvertes se multiplient en Égypte, et inaugurent ainsi, d'une manière brillante, la nouvelle administration de M. Maspero, le digne successeur de Mariette. La trouvaille du puits de Deir el Bahari, en particulier, fera véritablement époque pour l'Égyptologie.

M. Maspero dont l'attention était éveillée par un certain nombre d'objets funéraires mis en vente, soupçonnait les Arabes d'avoir fait main basse sur un tombeau qu'on jugeait être celui du roi Pinedjem, d'après quelques indices. Lors de son premier voyage dans la Haute-Égypte, en mars et avril 1881, il fit saisir et emprisonner un des délinquants, afin d'obtenir quelques révélations, et se livra en outre à des recherches qui, pour le moment, restèrent infructueuses. C'est seulement à la fin du mois de juin suivant,

qu'un autre Arabe, mécontent de ses complices, se décida à parler, et révéla l'existence, non d'un simple hypogée, mais de tout un puits de Pharaons, découverte inattendue et merveilleuse, qui rappelle celles du Sérapéum et du tombeau de Séti Ier.

I

La cachette de Deir el Bahari, sorte de souterrain creusé en pente douce dans la montagne, non loin de Biban el Molouk, à Thèbes, contenait, entassées pêle-mêle, vingt-cinq momies royales ou princières (sans compter cinq momies de grands personnages), et une partie du matériel funéraire (coffrets, offrandes, statuettes innombrables) ayant accompagné ceux des cercueils de la vingt-et-unième dynastie qui se trouvaient là.

Le tout avait appartenu en effet aux grands prêtres de la vingt-et-unième dynastie, qui furent obligés à une certaine époque de s'exiler en Éthiopie, et qui peut-être au moment de leur départ, cachèrent, à Deir el Bahari ce qu'ils ne pouvaient emporter, en scellant le puits de sceaux aux titres de leur dieu, dont les empreintes subsistent encore dans l'argile.

Il est difficile de savoir pourquoi et comment les grands prêtres d'Ammon, qui remplacèrent à Thèbes les Ramessides, s'étaient approprié les momies des plus grands Pharaons de l'Égypte : peut-être, à l'époque de troubles où ils vécurent, s'en faisaient-ils des titres à la légitimité.

Quoi qu'il en soit, la saisie et le transfert des cercueils royaux n'allaient pas sans de certaines formalités légales, et plusieurs sarcophages portent des inscriptions hiératiques mentionnant les grands prêtres qui ordonnèrent leur enlèvement, ainsi que les fonctionnaires qui l'accomplirent. Les plus anciennes inscriptions révèlent même une sorte de crainte religieuse, par une attestation, faite à la face du ciel personnifié, qu'il n'y a aucune mauvaise intention contre la momie dans son transport.

Les momies déplacées ne séjournaient pas toujours dans le même endroit :

la tombe de Séti Ier et la pyramide d'une reine dont on a le corps, avaient, entre autres, servi d'entrepôts, d'après les textes qui viennent d'être mentionnés.

La cachette contenait en outre, sur une assez grande planche et sur un beau papyrus, un autre texte hiératique, reproduisant un décret du dieu Ammon qui permettait d'ensevelir, avec les honneurs divins, une princesse du temps de la vingt-et-unième dynastie, Nesi-Khonsu, dont la momie s'est trouvée dans le puits. Cette princesse est dite avoir vécu en bonne intelligence avec Pinedjem III, le dernier grand-prêtre de la dynastie, et l'espèce de certificat qui lui est délivré ainsi, montre quelle inquisition exerçait alors le parti sacerdotal.

II

En laissant de côté les menus objets, parmi lesquels on remarque un coffret au nom de la célèbre reine Hatasu, de la dix-huitième dynastie, et un autre coffret au nom de Ramsès IX, de la vingtième, voici, dans l'ordre chronologique et en trois groupes, la liste des momies de famille royale trouvées dans le puits de Deir el Bahari, d'après un catalogue général dressé par les soins de M. Émile Brugsch, conservateur-adjoint au musée de Boulaq, et de l'École française d'archéologie au Caire, pour être transmis à M. Maspero.

Au premier groupe, qui est du commencement de la X dynastie, se rattachent :

1° Le roi Seken-en-Ra-Taaten, nouveau Pharaon, qui prend place après Taa II vers la fin de la dix-septième dynastie.

2° Le roi Ahmès ou Amosis, qui chassa les Pasteurs et fonda la dix-huitième dynastie.

3° La reine Ahmès-Nefertari, femme d'Ahmès, qu'on croit depuis longtemps, d'après certains indices, avoir été de race noire.

4° La reine Ah-hotep, fille des deux précédents, et femme de son frère Aménophis I.

5° Aménophis I.

6° Thotmès II.

7° Thotmès III, le plus grand Pharaon de la dix-huitième dynastie.

Puis un prince et plusieurs princesses ou reines, encore mal classées ou inconnues, de la même époque ; ce sont :

8° Le prince SE-AMEN, qui mourut très jeune et qu'on peut dire fils d'Ahmès, tant son cercueil est semblable à celui du roi.

9° La princesse SE-T-AMEN.

10° La princesse MERI-T-AMEN.

11° La reine HEN-T-TAMEHU, peut-être fille d'Aménophis I.

12° La reine SE-T-KA, qui est dite clairement avoir épousé son frère, car ses titres sont : « la fille royale, la sœur du roi et sa principale épouse ».

13° Enfin, la reine inconnue dont la pyramide reçut pendant quelque temps les Pharaons arrachés à leurs tombes. Cette reine, dont le nom rappelle celui des *Antef* de la XI° dynastie, était d'une taille remarquable, 1 m. 85, si l'on peut s'en rapporter à un premier mesurage.

Le second groupe, de la XIX° dynastie, se compose des deux plus illustres Pharaons de l'Égypte.

1° SETI I^{er}.

2° RAMSÈS II.

Le dernier groupe, de la XXI° dynastie thébaine des grands prêtres d'Ammon, dont il permet de retrouver la série, comprend :

1° La reine NEDJEM-T, femme du grand prêtre HER-HOR, chef de la dynastie.

2° Le grand prêtre PINEDJEM I^{er}, petit-fils de Her-hor.

3° et 4° Une reine contemporaine de Pinedjem I^{er}, RA-MA-KA, qui mourut sans doute en couches, car elle a dans son cercueil la petite momie de sa fille MAU-T-EM-HA-T.

5° Le roi PINEDJEM II, qui s'était approprié le cercueil de Thotmès I^{er}, de la dix-huitième dynastie.

6° Une reine contemporaine de Pinedjem II, TUA-T-HATHOR-HEN-T-TA-UI.

7° Le fils de Pinedjem II, le grand prêtre MASAHAROTA, personnage au

nom d'apparence sémitique, qu'on ne connaissait pas encore et qui mourut vers l'an 24 ou 25 du règne de son père.

8° La fille de Masaharota, qui fut la femme du grand prêtre Ra-men-Kheper, frère de Masaharota, la reine As-t-em-Kheb.

9° Une princesse nouvelle, Nesi-Khonsu, fille d'un roi ou d'un prétendant qui n'est pas nommé.

10° Un prince de la famille des Ramessides, qui n'était pas éteinte sous la domination des grands prêtres, et qui conservait des prétentions à la royauté, Djet-Ptah-an-f-ankh.

En résumé, il y a là vingt-cinq momies de différentes époques, sur lesquelles, si on les déroule, on pourra faire des observations de toutes sortes qui ne manqueront point d'intérêt.

La reine Ahmès-Nefertari, à qui son cercueil donne le teint jaune des Égyptiennes et le profil aquilin des Sémites, était-elle ou non de race noire? Séti Ier et Ramsès II étaient-ils d'origine syrienne? Le maximum de la taille avait-il baissé, après les grandes guerres, dans les familles royales qui ne s'alliaient qu'entre elles?

Il n'est permis pour le moment de fournir des indications que sur ce dernier point, et encore d'après des mesures prises à la hâte, en petit nombre, et sur des corps enveloppés de bandelettes, avec la supposition arbitraire que l'agrandissement causé par les bandelettes est compensé par le rétrécissement qu'a produit la momification.

L'ancienne reine dont il a déjà été parlé avait.	1m 85
Ahmès.	1m 80
La reine Se-t-Ka.	1m 70
Thotmès III.	1m 55
Séti Ier.	1m 75
Ramsès II.	1m 80
La reine Nedjem-t.	1m 65
Pinedjem Ier.	1m 75
Pinedjem II.	1m 60

III

On sait, depuis longtemps, que les momies étaient maintes fois accompagnées de papyrus funéraires (ou livres des Morts) à leur nom, renfermés dans des statuettes d'Osiris, et destinés à fournir au défunt, dans l'autre monde, les formules de prière ou d'imprécation dont la magie toute puissante soumettait jusqu'aux dieux. On n'a cependant retrouvé ici, grâce aux vols antérieurs des Arabes, que trois papyrus de ce genre, qui ne sont pas encore déroulés : un au nom de la princesse Nesi-Khonsu, un autre au nom de la reine As-t-em-Kheb, et un dernier, dont le début frappe par la beauté des couleurs et la netteté des hiéroglyphes, au double nom de Rama-ka et de Maut-em-ha-t, sa fille. Exceptionnellement, un livre des Morts appartenant à Thotmès III, était écrit sur des morceaux de toile qui ont été retrouvés parmi les bandelettes de la momie.

Si presque tous les papyrus sur lesquels on pouvait compter, manquent, il a été découvert par contre, tassé dans un coin, un objet remarquable qu'on ne s'attendait guère à voir, au milieu de l'attirail funèbre contenu dans le puits : c'est une belle tente, en cuir de différentes nuances, au dais semé d'étoiles roses, jaunes ou blanches, sur un ciel lilas clair, et aux quatre pans décorés de scarabées, d'uræus ou de cartouches au nom de Pinedjem II, le tout bordé d'inscriptions finement découpées dans un fond vert cousu sur un fond jaune. Cette tente, d'après les hiéroglyphes qui l'ornent, appartenait à la princesse As-t-em-Kheb, fille du grand prêtre Masaharota, petite fille du roi Pinedjem II, et plus tard femme de son oncle, le grand prêtre Ra-men-kheper.

Par une liaison d'idées assez naturelle en Égypte, le repos qu'As-t em-Kheb pouvait goûter sous sa tente, avait rappelé celui de la tombe, et, en conséquence, une des inscriptions souhaite à la jeune princesse la paix dans les bras des dieux, aux jours des cérémonies funèbres.

« Qu'elle repose doucement en son asile suprême, enveloppé de parfums et d'encens, rayonnant de fleurs de toute espèce et embaumé comme l'Arabie! »

« Qu'elle repose doucement dans les bras de Khons : c'est lui qui est le maître de la Thébaïde ! Il sauve ceux qu'il aime, fussent-ils en enfer, et il livre les autres à la géhenne. »

IV

Les cercueils trouvés à Deir el Bahari sont tous en bois, à figure humaine et en forme de momie : on les classera suffisamment, au moins d'une manière générale, en disant que les plus anciens sont recouverts d'un entoilage peint en blanc, et que les plus récents, ceux de la vingt-et-unième dynastie, sont enduits d'un vernis jaune.

Pourtant cette distinction ne doit pas être acceptée sans réserve, quant à l'âge de la momie renfermée dans un sarcophage, car ici apparaissent des fraudes nombreuses. On s'emparait souvent des plus riches cercueils, et on exilait leurs possesseurs dans des caisses moins belles. Huit momies au moins, sur vingt-cinq, c'est-à-dire le tiers, reposent dans d'autres cercueils que les leurs, et on ne les reconnaît qu'à leur nom écrit en hiératique sur leur poitrine, ou peint en surcharge sur leur caisse.

L'ancienne reine, dont la taille était si élevée, a été mise dans le cercueil de Raa, nourrice d'Ahmès-Nefertari; la princesse Meri-t-Amen, dans le cercueil d'un scribe nommé Sennu, et la reine Se-t-Ka, dans un mauvais cercueil de la vingt-et-unième dynastie ; le roi Ramsès Ier, dont la momie manque, avait eu le même sort, car les débris d'un cercueil à enduit jaune portent son nom en surcharge ; le roi Pinedjem II avait, pour sa part, usurpé le cercueil de Thotmès Ier, qu'il fit sans doute orner à nouveau et dont la cuve fut couverte de prières à son nom. Enfin la princesse Nesi-Khonsu et le prince Djet-Ptah-an-f-ankh avaient aussi usurpé leurs cercueils.

Une princesse de la dix-huitième dynastie, Mes-hen-t-Tamehu, probable-

ment fille de la reine Hen-t-Tamehu, car son nom a justement ce sens, fut dépossédée comme bien d'autres, mais son sarcophage a révélé de plus une tromperie d'un autre genre et tout à fait inattendue : il contient une fausse momie, sorte de poupée faite de chiffons qui entourent un morceau de cercueil destiné à imiter le corps et datant de la vingt-et-unième dynastie, ou à peu près, car il est à enduit jaune. L'extérieur d'une momie est parfaitement imité, et même un manche de miroir s'est trouvé, comme d'habitude, sous les premières toiles. On songe involontairement à ces princesses des Mille et une Nuits, qui se faisaient passer pour mortes et se sauvaient du harem, pendant qu'on enterrait un morceau de bois à leur place.

V

Ces réserves faites, au sujet des erreurs que peut suggérer à première vue, l'extérieur d'un sarcophage, il faut remarquer encore qu'il n'y a pas conformité absolue de couleur ou de facture, dans chacune des séries de cercueils qui ont été distinguées tout-à-l'heure. Chaque série offre des variétés intéressantes, et, en dehors des grandes lignes au moins, l'uniformité apparente se résout en différences réelles.

Le sarcophage de Taaten est blanc, comme ceux de son groupe, mais il garde, particulièrement sur le contour de la poitrine, des traces de dorure prouvant qu'il avait été doré partout, comme les cercueils des rois Antef, de la XIe dynastie. Les hiéroglyphes, qui s'étendent des pieds à la tête en une bande verticale, ont été peints en brun sur l'entoilage, et repassés à la pointe sur la dorure.

Le cercueil est d'une grande taille, et, à côté, les caisses d'Ahmès et de son fils paraissent exiguës. Celle d'Ahmès est pour ainsi dire collante, au point que le corps y semble à l'étroit. Toutes deux sont peintes en jaune, contrairement à l'habitude, et sans ornements. Il est possible du reste que ces petits cercueils aient été mis dans de plus grands, comme c'est le cas pour la reine Ahmès-Nefertari, qui a deux sarcophages, l'un de taille ordinaire, peint en brun, et renfermant la momie, l'autre énorme, dont le buste s'ouvre comme un coffre, et qui contient le premier. La reine Ah-hotep a un grand sarcophage tout-à-fait semblable à celui de sa mère : dressés, les deux monuments feraient deux colosses, surtout avec la couronne ronde et les plumes droites, qui surmontaient primitivement leur tête, et dont il subsiste quelques

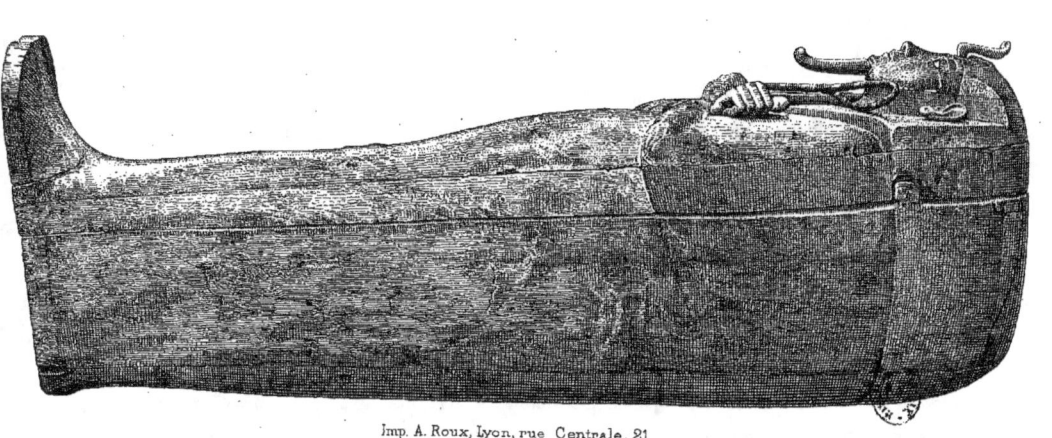

Imp. A. Roux, Lyon, rue Centrale, 21

SARCOPHAGE DE RAMSÉS II, SÉSOSTRIS

D'après une photographie du Musée de Boulaq.

parties. Leurs figures, peintes en jaune et un peu communes d'expression, ont une bonhommie de géantes qui ne leur messied pas.

Les autres cercueils de la même dynastie sont de dimensions moindres, quoique raisonnables. L'enduit blanc qui les couvre est coupé de bandes jaunes croisées, sur lesquelles les noms et de courtes prières sont peints en noir. Le dedans de la cuve est souvent noir, la figure est jaune et la coiffure noire ou bleue.

La coiffure de Thotmès III paraît néanmoins avoir été dorée, mais le coffre est tellement gratté et tailladé partout, qu'on ne peut guère se figurer ce qu'il a pu être. Celui de Thotmès Ier, qui présente des traces de dorure et d'émaux, peut avoir été orné ainsi par son usurpateur, Pinedjem II, à l'époque duquel ce genre de décoration était usité.

Le cercueil de Séti Ier est blanc, assez long, sans autres inscriptions que les noms du roi, écrits à l'encre au-dessus de deux textes hiératiques de la vingt-et-unième dynastie, et il ne présente rien d'original ou de frappant, tandis que celui de Ramsès II, fils de Séti Ier, n'a pas son pareil dans la trouvaille.

C'est un simple coffre en bois de grandeur ordinaire, en forme de momie, c'est-à-dire de corps enveloppé, et n'ayant guère quelques linéaments de peinture qu'à la tête et aux mains. La sévérité inattendue de ce bois nu, ne fait que mieux ressortir l'apparence humaine et vivante de la sculpture. Le héros semble couché dans son manteau de guerre, prêt à se lever au premier coup de clairon. L'effet serait autre, mais plus grand peut-être, si, acceptant l'idée de résurrection que suggère le monument, on redressait cette simple statue de bois qui contient Sésostris, sur un haut piédestal où il apparaîtrait comme le génie de l'Égypte guerrière.

Les doubles et triples coffres de la vingt-et-unième dynastie, aux masques dorés ou bronzés, sont tout l'opposé de ce chef-d'œuvre, et l'ornementation les surcharge. Là, au dedans et au dehors, sur un vernis jaune qui sert de fond, papillotent toutes les couleurs de la palette égyptienne, en hiéroglyphes et en divinités innombrables. Seuls, quelques cercueils à incrustations et à émaux, comme celui de la reine Nedjem-t, varient l'impression par l'espèce de miroitement glacé qui les revêt.

VI

Aucun peuple n'a embelli, ou du moins paré la mort, comme les Égytiens, et par suite on se sent presque toujours tenté, en présence d'un sarcophage, de voir à nu la momie qui est dedans.

C'est un désir qu'il faut perdre. Les têtes de la reine Nedjem-t et du roi Pinedjem II, ainsi que le corps tout entier de Thotmès III, déroulés par M. E. Brugsch en présence de l'école française, sont maintenant visibles, et montrent que la mort est toujours la mort, quoi qu'on fasse. Le vieux conquérant surtout, cassé en trois morceaux noirâtres, apparaît dans ses langes, comme un cadavre défiguré par quelque horrible maladie.

Mariette a beau dire : il n'y a pas de belles momies, ou, en d'autres termes, plus une momie est belle dans son genre, plus elle est laide en réalité. Le mauvais embaumement ne donne qu'un bloc informe, tandis que l'embaumement parfait accentue des détails repoussants. Le nez ouvre deux trous sans fond, la bouche tire la langue de travers, les yeux sont crevés, les mains noires semblent des pattes, et l'ensemble a une apparence misérable, diminuée, desséchée, qui n'est ni d'un corps ni d'un squelette, mais qui représente quelque chose de hideusement intermédiaire, un corps ou un squelette contre nature, et, si l'on veut, une variété de l'un et de l'autre, le corps sans la chair et le squelette avec la peau ; ce qu'il y a de touchant dans la lutte inutile tentée contre la mort en Égypte, ne saurait pallier l'horreur définitive du résultat.

La science, qui dissèque les cadavres, ouvrira les momies : c'est son droit

de rechercher, dans le passé aussi bien que dans le présent, tout ce que l'hérédité, les passions et les circonstances font du corps humain; mais pour qui ne déroule pas les Pharaons, il y a quelque chose de plus agréable à voir que leur dépouille, c'est leur *toilette*.

Rien de joli comme cette enveloppe faite d'une toile un peu jaunie (de la nuance nommée aujourd'hui couleur crème) sous un entrecroisement coquet de bandelettes roses. L'ensemble rappelle, si l'on peut dire, ces boîtes de bonbons nouées de rubans qui s'offrent après un baptême, ou mieux, ces fiancées arabes que l'on promène encore dans les rues du Caire, et que l'on conduit à leurs fiancés entièrement voilées et masquées.

Presque toutes les momies ainsi parées sont couvertes de guirlandes sèches et de lotus fanés qui ont traversé intacts des milliers d'années, et nulle part la suspension du temps, l'arrêt de la destruction ne sauraient se comprendre mieux qu'à la vue de ces fleurs immortelles sur ces corps éternisés. C'est bien là l'image d'un sommeil sans fin. Une momie pourtant, celle d'Aménophis Ier, dont un masque jaune aux yeux d'émail moule la figure adolescente, semble, comme lasse du repos, s'éveiller en souriant dans son lit de fleurs.

Ce gracieux tableau résume l'impression que laisse, au fond, la trouvaille de Deir el Bahari. A part quelques documents précieux pour l'histoire de la XXIe dynastie et quelques prières sur toile qu'on a chance de trouver avec les momies de la XVIIIe, il n'y a peut-être là matière ni à de longues recherches ni à de grands résultats. L'intérêt de la découverte est ailleurs. Il est dans le coup de théâtre qui ramène subitement à la lumière une assemblée de rois et qui nous fait toucher de si près des choses que l'on croyait si loin. Il est aussi dans l'apparition de ce poétique entourage que l'Égypte savait donner à la mort, et dans lequel s'encadrent encore, sous nos yeux, quelques-unes des traces ou des reliques les plus fugitives de la vie, depuis le chasse-mouches de Thotmès, trouvé dans son cercueil, jusqu'au sourire d'Aménophis.

Le Caire, 6 août 1881.

NOTICE

SUR UNE

TABLE A LIBATIONS

DE LA COLLECTION DE M. ÉMILE GUIMET

PAR

M. F. CHABAS

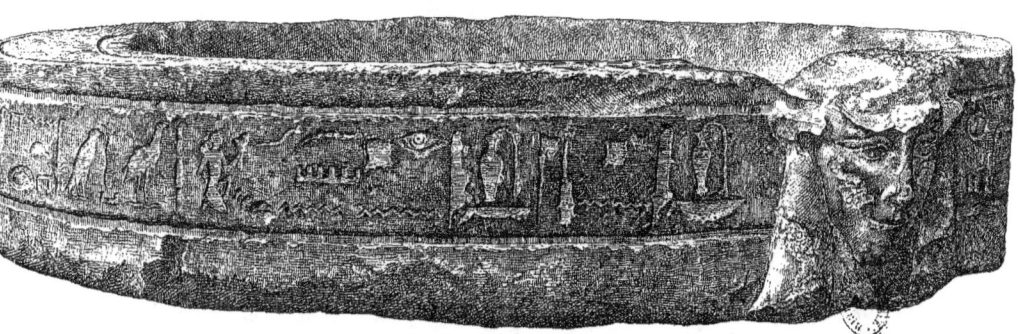

TABLE A LIBATIONS DU MUSÉE GUIMET

NOTICE

SUR UNE

TABLE A LIBATIONS.

DE LA COLLECTION DE M. ÉMILE GUIMET [1]

I

Les cérémonies religieuses des Egyptiens étaient toujours accompagnées d'offrandes. Nous possédons par milliers les monuments qui nous font connaître ce détail. Qu'il s'agisse de dieux et de déesses adorés et invoqués ou d'ancêtres à qui leurs parents rendent le devoir funéraire, constamment l'adorateur ou l'officiant a devant lui une table chargée d'oblations. Pour les dieux ce sont des végétaux, le plus ordinairement, et pour les morts des pains, des pâtisseries variées, des pièces de viande, des oies, du poisson, etc. ; toutefois cette distinction n'est pas absolue, et l'on voit quelquefois les dieux recevoir des offrandes de comestibles. Accessoirement à l'offrande, le consécrateur tient généralement d'une main l'encensoir allumé et de l'autre le vase à libations.

Au nombre des offrandes liquides figurent l'eau pure et le vin, plus rarement le lait et le *hag* (bière d'orge). Le vin, le lait et la bière sont habituellement présentés dans des vases ronds, et il en était quelquefois de même pour l'eau. Mais le plus souvent l'eau était versée par le consécrateur sur la

[1] Cette notice a été présentée par M. Chabas au Congrès provincial des Orientalistes de Saint-Étienne, en 1875. C'est à l'aimable obligeance de M. le baron Textor de Rasivi, président de ce Congrès, que nous devons l'autorisation de reproduire ce travail paru dans le compte rendu du Congrès.

table d'offrandes, surtout lorsqu'il s'agissait d'offrandes végétales; mais elle était aussi répandue sur les pains, la viande, les oies, etc. Dans certains cas, l'eau est projetée en avant de la table d'offrandes et tombe sur le sol sans toucher aux objets offerts.

Cette effusion de l'eau constitue la libation proprement dite, cérémonie qui s'accomplissait quelquefois isolément sans offrandes d'une autre nature. Elle constituait la dernière phase de la cérémonie des funérailles ; au moment où la momie allait être descendue dans le puits de l'hypogée et disparaître pour jamais aux yeux des vivants le prêtre officiant versait devant elle l'eau de la libation, qui tombait jusqu'aux pieds du défunt [1].

Le vase habituel des libations est allongé en forme de balustre avec ou sans couvercle, avec ou sans goulot. L'hiéroglyphe qui signifie *libations, eau fraîche*, est la figure de ce vase, et se prononce *Keb* et *Kebh*. Mais l'usage de ce vase n'est pas exclusif; on en voit employés de formes très diverses, ronds, cylindriques, etc. ; quelques-uns sont des cruches évasées avec couvercles figurant des têtes d'épervier. Les plus remarquables représentent le signe de la vie ☥, vulgairement appelé *croix ansée*, munie d'un goulot sur la partie arrondie, et d'un couvercle en forme de tête disquée de bélier ; l'appendice inférieur sert pour la préhension [2]. Ce modèle significatif, puisque c'est le symbole même de la vie qui verse l'eau vivifiante, est très riche et très artistique. Enfin on se servait aussi d'un vase à trois corps, figurant trois *Kebhs* réunis ensemble et versant trois jets, ou bien encore de deux vases distincts [3].

Nous ne possédons pas de scènes monumentales représentant les libations faites avec d'autres liquides que l'eau pure ; il paraît cependant que le vin n'était pas exclu. Une curieuse inscription hiéroglyphique, publiée par M. le docteur Duemichen, nous apprend « qu'Isis allait tous les dix jours à l'Abaton de Philæ pour faire la libation à Osiris avec du vin ; elle ne lui fit pas alors de libation avec aucune eau » [4]. Nous ignorons en quelle circonstance se produisit cette innovation; on voit par la phrase finale que l'eau

[1] Lepsius, *Denkm III*, pl, 232, b ; tombeau de Pennou, à Anibe.
[2] *Denkm III*, pl. 180 et 213.
[3] *Denkm. III*, p. 33, 143, 236, 243; *Denkm. V.*, pl. 13.
[4] *Kalend. Inscrift.*, pl. 48. c.

n'avait point été employée par Isis, et cette mention prouve bien qu'il s'agissait d'un cas exceptionnel.

L'eau était considérée par les Égyptiens comme l'élément essentiel de la vie : la mort était le sec, l'aride ; desséché, presque carbonisé par le bitume brûlant, le corps momifié en était l'image manifeste[1]. La revivification du cadavre commençait par le retour de l'humidité. De là, le grand rôle attribué à l'eau dans la doctrine et dans les cérémonies du culte des ancêtres. Il fallait que l'eau fût répandue par les descendants du défunt. Quoique les Égyptiens ne fussent pas sur ce point aussi absolus que les Hindous de l'Inde brahmanique, ils n'en considéraient pas moins comme le plus strict devoir d'un fils l'accomplissement des rites funéraires et nommément l'effusion de l'eau pour son père et sa mère décédés[2]. Ce rite se rattachait, du reste, aux plus hautes conceptions du mythe osirien qui faisaient d'Osiris, dieu mort et ressuscité, le type de tous les humains morts et appelés à la seconde vie. Osiris avait été ramené à la vie par l'effusion de l'eau, et chaque nouvel Osiris ne ressuscitait que par l'emploi du même moyen, dont on conçoit bien dès lors la grande importance liturgique. J'ai communiqué récemment à l'Académie des Inscriptions et Belles-Lettres[3] la traduction d'un papyrus de formules magiques, destinées à conjurer toutes les espèces de morts. Le conjurateur, employant les menaces terribles si bien décrites par Eusèbe dans sa *Préparation évangélique*, fait appel aux circonstances qui peuvent produire le bouleversement de l'univers, la destruction de l'ordre cosmique, et mentionne spécialement *la cessation de l'effusion de l'eau pour le dieu qui est dans l'arche*[4].

On ne s'étonnera pas, dès lors, qu'une maxime de l'antique sagesse des Égyptiens conseille à l'homme de se marier avec une femme jeune, capable de lui donner des enfants mâles[5], et d'assurer dans sa descendance la perpétuité du sacrifice funéraire, gage de la nouvelle vie.

Les libations étaient faites avec l'eau pure et fraîche ; certaines eaux paraissent cependant avoir joui d'une faveur spéciale : d'abord celle du

[1] Le signe de la momie est quelquefois employé pour exprimer l'idée de *mort*.
[2] Voir F. Chabas, *l'Égyptologie*, 1874, 1875, p. 16 à 30 et 75 à 100.
[3] *Comptes rendus*, 1875; p. 57 et suivantes.
[4] Le dieu qui est dans l'arche est Osiris, traîtreusement cloué par Set dans un coffre, puis abandonné au hasard des flots.
[5] *L'Égyptologie, loc. cit.* — Il y a là une analogie frappante avec les idées des Chinois et des Japonais.

Nil[1], puis les eaux que le défunt a préférées sur la terre; par exemple, celle qui s'est rafraîchie sous l'ombrage des sycomores de sa résidence[2], enfin l'eau d'Héliopolis[3]. L'eau de cette ville sainte avait probablement servi pour les libations d'Osiris, et c'est à un motif mythologique qu'il faut rapporter la faveur dont elle a joui ensuite.

Nous avons expliqué que le retour à la vie était considéré comme le résultat de l'humidité ramenée dans le corps momifié; quoique versée sur les pieds, l'eau de libation était censée agir sur le cœur; en la répandant, l'officiant, s'adressant au défunt, lui disait ces paroles : « Je t'offre cette eau fraîche, rafraîchis ton cœur avec elle. » Le phénomène de la résurrection, par ce moyen, est décrit dans le *Conte des Deux Frères*.

Baïta, le jeune frère, s'était séparé de son cœur; sa femme livra le secret de cette séparation de l'organe vital, et le cœur fut retiré de son asile mystérieux. Au même instant, Baïta tomba privé de vie.

Se conformant aux instructions de son jeune frère, Anubis, son aîné, recueille le cœur et le dépose dans un vase d'eau fraîche pendant une nuit entière. Dès que l'eau eût été absorbée par le cœur, la vie se manifesta par un tressaillement de tous les membres du mort[4]; tel était l'effet du *rafraîchissement du cœur* procuré par la libation funéraire.

Aussi, dans certaines scènes symboliques, représentant la libation versée par des dieux sur des rois défunts, on voit quelquefois l'eau qui s'échappe du vase remplacée par une chaîne d'hiéroglyphes de la vie, enveloppant complètement le mort[5]. On ne saurait imaginer un meilleur commentaire du sens mystique de la libation.

Les Égyptiens avaient cependant poussé ce symbolisme jusqu'à des profondeurs plus abstruses. On voit, en effet, par une scène funéraire, figurée sur le beau coffre de momie appartenant à la bibliothèque de Besançon, que l'eau de la libation divine est la substance même d'Osiris; c'est ce dieu que le défunt boit sous la forme du jet ondulé sortant du vase à libation; une légende,

[1] Duemichen, I *Alt Temp. Inschr.*, pl. 76, 1.
[2] Sharpe, *Égypt. Inscr.*, série 2, pl. 793. — Brugsch. *Rec. d'Inscr.*, pl. 36, 1 — *Louvre, Stèle d'Aï*, lig. 6.
[3] Champollion: *Notices manuscr.*, p. 386.
[4] Papyrus d'Orbiney, p. 13, l. 8 et suiv.
[5] Lepsius, *Denkm. III*, 231, 238; IV, 71.

écrite à côté, explique que cette effusion est *la vie de l'âme*[1]. C'est, comme je l'ai dit ailleurs, une circonstance bien digne de remarque que cette absorption de la substance divine considérée comme vivification de la créature dans la partie intelligente de son être.

Ces préliminaires nous font bien comprendre l'importance des libations en général et l'intérêt des tables et des vases qui étaient employés pour l'accomplissement de ce rite. En ce qui concerne les vases, nous avons expliqué qu'il y en avait de plusieurs formes. Quelques-uns de ceux qui ont été recueillis dans les Musées et dans les collections particulières peuvent donc avoir servi pour les libations. Mais le vase typique, en forme de balustre, avec ou sans goulot, n'a point encore été retrouvé, que je sache. Du moins, je ne l'ai pas remarqué jusqu'à présent, et il ne figure pas parmi les vases publiés par M. Leemans, dans son grand ouvrage des *Monuments égyptiens du Musée de Leide*, ni dans les photographies du Musée de Boulaq. M. Prisse d'Avennes ne l'a pas reproduit non plus dans les belles planches de l'histoire de l'art. Au grand ouvrage de la Commission d'Égypte (*Ant.*, V, pl. 75, n° 2), est représenté un petit vase-balustre, trouvé dans un tombeau à Éléphantine, c'est le modèle le plus raproché du *Khebh*, . Les sables de la vallée du Nil et les tombeaux nous ont conservé un nombre considérable de monuments antiques ; il s'en faut, toutefois, que la série archéologique soit tant soit peu complète, et il est imprudent de se fonder sur les lacunes des collections pour conclure que certains ustensiles, ou des objets quelconques, n'étaient pas connus des anciens Égyptiens. De ce côté, il faut toujours s'attendre à des révélations nouvelles.

Pour citer un exemple, je rappellerai qu'ils faisaient usage d'huile d'éclairage et de lampes. Or, nous ne connaissons aucune lampe authentique antérieure à l'époque des Lagides. C'est d'autant plus extraordinaire que cet ustensile domestique s'est retrouvé, en un assez grand nombre de spécimens, au milieu des débris des habitations lacustres dans les boues des lacs de la Savoie, de la Suisse et de l'Italie.

[1] Voir Chabas ; scène mystique peinte sur un sarcophage égyptien. *Rev. Arch.*, 1862.

II

Quant aux tables à libations, il nous en est parvenu un assez grand nombre de toutes les époques de l'histoire égyptienne, depuis l'ancien empire jusqu'aux bas temps ; les Musées et les collections particulières en contiennent en pierre de diverses natures et de dimensions très variées. Il en existe, à Karnak, d'énormes ; ce sont des blocs d'albâtre ou de granit, pesant jusqu'à 8,000 kilogrammes [1], et l'on en connaît d'assez petites pour avoir été portées en guise d'amulettes ; celles-ci sont en bronze, en pierre ou en terre émaillée. Les plus ordinaires sont en forme d'évier et ont rarement plus d'un mètre de largeur, sur une profondeur un peu moindre ; elles sont munies d'un appendice ou goulot d'écoulement, communiquant avec les cavités destinées à recevoir les liquides ; il y en a aussi de carrées et de rondes. Très souvent leur surface est creusée en godets et en plats creux ou patères, et des vases, des pains, des oies et d'autres offrandes y sont figurés en relief ; on y rencontre même de longues listes d'offrandes, disposées en petits carrés portant chacun le nom hiéroglyphique d'un objet offert. Ces carrés sont infiniment trop petits pour qu'il ait été possible d'y placer les objets indiqués. Évidemment l'offrande n'était pas déposée tout entière sur la table, et la libation

[1] Mariette-Bey, *Catalogue de Boulaq.*, p. 18.

répandue sur la liste remplaçait l'effusion réelle de l'eau sur les objets de l'oblation[1].

Les tables à libation de l'ancien empire ne sont pas rares. On voit au Musée de Boulaq celle d'un prêtre de la pyramide d'Assa ; une autre porte le cartouche d'un roi nommé Ameni-Entef-Amenemha, qui doit appartenir à la XIII° dynastie[2]. M. Lepsius a publié celle d'un officier d'Amenemha I[er][3], et je possède moi-même, grâce à l'obligeance de M. Prisse d'Avennes, l'estampage d'une belle table à libations de Mentouhotep Raneb Kherou (Mentouhotep II). Cette table, qui a un mètre de largeur, formait trois registres, dont le dernier est indistinct et incomplet. Sur le premier sont gravés en relief sur creux, au centre, la bannière royale de Mentouhotep, ainsi conçue :

1° L'Horus, qui a réuni les deux régions Raneb Kherou, vivificateur éternel.

Deux Nils agenouillés présentent des offrandes à droite et à gauche de cet emblème de Pharaon.

2° De chaque côté de la bannière, un vase à libations, ayant sur sa panse le prénom royal Raneb Kherou.

3° Enfin, à chaque extrémité, une grande patère, portant sur le bord la légende du roi, deux fois répétée en sens contraire :

« Vivant l'Horus qui a réuni les deux régions. Le roi de la haute et de la
« basse Égypte, Raneb Kherou, vivant éternellement.

« Vivant l'Horus, qui a réuni les deux régions, le fils du Soleil, Mentou-
« hotep, vivant éternellement. »

La même légende, en très gros caractères disposés de la même manière que sur les patères, forme le deuxième registre.

[1] Pendant ses fouilles du Sérapéum, M. Mariette a retrouvé l'enceinte de pierres qui servait de limite au terrain quadrilatéral, entourant la tombe d'Apis. Sur l'architrave de cette enceinte, étaient posées sans ordre environ cinq cents pierres à libations, les unes en calcaire, les autres en granit, de formes variées. L'une de ces tables est composée de deux cuvettes très profondes, de forme quadrangulaire ; une troisième cuvette également carrée, mais de profondeur minime, y est creusée sur le massif qui sépare les deux premières. Le vase à libations y est représenté sous une forme qui n'est pas purement égyptienne. Cette pierre, qui est maintenant au Louvre, porte une inscription phénicienne, sur laquelle a disserté M. le duc de Luynes (*Bull. Arch. de l'Atheneum français*, 1855, p. 69 et 77). Le grand nombre de monuments de ce genre, rassemblés autour de la tombe d'Apis, montrent que les libations jouaient un grand rôle dans son culte funéraire. Il se peut que la table qu'a décrite et figurée M. le duc de Luynes ait été apportée de Phénicie par un adorateur non Égyptien.

[2] Mariette-Bey, *Catal. de Boulaq*, page 96, n°s 92 et 95.

[3] *Denkm. II*, pl. 118, 1.

Cette table est un monument intéressant d'un règne sur lequel nous manquons de renseignements, mais qui doit avoir eu une assez grande importance politique. Mentouhotep II paraît avoir rétabli l'autorité pharaonique sur la haute et sur la basse Égypte, que des troubles avaient sans doute séparées avant son accession.

Parmi les plus remarquables des monuments de ce genre, il faut compter ceux que possède le Musée de Leide et que M. le docteur Leemans a publiés dans son grand ouvrage. Trois de ces tables portent en relief la figuration des objets d'offrande ; l'une d'elles est garnie de sept godets, de deux grandes et de trois petites patères ; elle est, en outre, couverte de cases carrées, contenant l'indication des objets offerts, et quelquefois celle des qualités. Cette table, qui est ronde, n'a que 48 centimètres de diamètre ; il faudrait une surface de plusieurs mètres pour disposer les nombreux objets qui y sont énumérés. Une quatrième table du Musée de Leide est creusée de quatre cavités assez profondes, avec goulot pour l'écoulement des liquides[1].

[1] *Mon. Égypt. du Musée de Leide*, pl. 38 et 39, nos 14, 15, 16 et 17.

III

Le riche cabinet de M. Émile Guimet, à Fleurieux[1], contient deux monuments de cet ordre. Sur le premier, qui est de la forme d'un évier, avec rebord plat, couvert d'une inscription hiéroglyphique, est figurée en relief une base destinée à recevoir les offrandes solides, flanquée de deux vases à libations et de deux pains ronds ; deux cavités pour les liquides et des rigoles y sont aussi creusées. Ce monument est d'un bon style. La légende, qui forme bordure, est double ; elle commence au milieu de la table en face du goulot. On y lit d'un côté :

« Don royal d'offrandes à Osiris infernal, dieu grand, seigneur d'Abydos :
« qu'il accorde tous les dons de l'offrande funéraire, l'encens, l'huile, des
« vêtements et toutes choses bonnes et pures à la personne du grand pré-
« posé de l'intérieur *(nom douteux)*.

De l'autre côté, même prière, adressée à Anubis, pour qu'il accorde au défunt une bonne sépulture dans la montagne de l'Occident.

La seconde table à libations, de la collection Guimet, est beaucoup plus importante à un double point de vue archéologique ; en premier lieu, à raison du texte intéressant qui en forme la légende; puis, par le motif que cette table est un des rares exemples, *sinon l'unique exemple*, d'un monument de ce genre en plusieurs exemplaires.

[1] Actuellement au Musée Guimet.

Elle consiste en un bloc de calcaire blanc arrondi, creusé en forme de vase, ayant 49 centimètres de diamètre et 95 millimètres d'épaisseur. Sur le rebord plat, qui est coupé par la rigole d'écoulement, court une inscription en beaux hiéroglyphes. Une autre inscription garnit l'épaisseur du pourtour à partir d'une jolie tête d'Hathor à oreilles de vaches, qui en marque le commencement et la fin, et correspond à la rigole. Le dessous de cette espèce de vase est simplement dégrossi ; on devait le placer sur une table ou sur un support pour les cérémonies. Des scènes monumentales nous montrent, en effet, les libations versées sur des vases ronds de cette forme, portés sur des espèces de guéridons[1] ; quelquefois même des pains sont empilés dans le vase et reçoivent l'effusion de l'eau.

Voici la traduction de l'inscription du pourtour :

Le noble chef Outjahorsoun, dont le bon nom est Raneferket neb

pehti. J'offre à toi ces libations qui sont de la contrée d'Héliopolis.

Vivent les ordres divins par elles dans le temple du figuier d'Héliopolis.

Je te les offre ; sois en paix par elles ; vis ; sois heureux ; demande ce qui

te plaît par elles éternellement. Rafraîchis ton cœur par cela.

On lit sur le pourtour extérieur :

Ces libations, Osiris, ces libations, chef de fantassins, Outjahorsoun,

[1] *Denkm. IV*, pl. 3 ; *ibid.*, pl. 69. — *Denkm. II*, p. 129, où la cérémonie a pour légende : *ir Khibh*, faire une libation.
[2] Ce nom est entouré du cartouche royal.

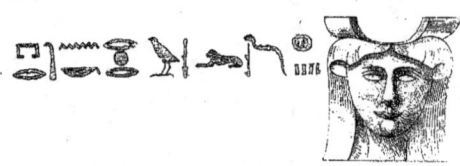

INSCRIPTION DU BORD PLAT INSCRIPTION DU POURTOUR

TABLE A LIBATIONS DU MUSÉE GUIMET

versées par ton fils, versées par Horus. Je viens, je t'apporte l'Œil

d'Horus, rafraîchis ton cœur par lui. Je te l'apporte sous les pieds ; je

t'offre l'humidité qui en sort : Que ton cœur ne cesse pas de battre par cela.

Quand vient à toi l'offrande funéraire,

dis quatre fois.

Comme on le voit, le monument était consacré à un chef militaire nommé Outjahorsoun. Ce nom était assez commun à l'époque saïte ; c'est celui que portait le grand officier dont les inscriptions de la statuette naophore du Vatican racontent la biographie [1]. Notre Outjahorsoun avait reçu un surnom que le texte appelle un *bon nom*, et qu'il faut considérer comme une appellation d'honneur, celui de *Raneferhet neb pehté*, signifiant *Raneferhet seigneur de la vaillance*. Raneferhet est le prénom royal de Psammétichus II. En récompense de ses services, Outjahorsoun avait donc été autorisé par ce pharaon à porter un nouveau nom, composé à l'aide du prénom royal. Les rois saïtes, qui, plus tard, prirent des Grecs à leur solde, inaugurèrent d'abord un système de réaction contre les innovations. Avec eux étaient revenus les titres et les fonctions de l'époque des pyramides et les antiques formules funéraires. L'usage des noms d'honneur remonte à ces temps reculés. M. Lepsius a relevé celui d'un personnage du règne de

[1] Voir le Mémoire de M. de Rougé sur les Inscriptions de la statuette naophore. *Revue archéol.* VIII^e année.

Papi (Phiops), qui se nommait Ptahhotep et dont le *bon nom* était Papionkh *(Papi vivant* ou *la vie de Papi)*[1]. Des femmes ont aussi porté un double nom[2].

Le consécrateur, qui parle à la première personne, devait être le fils du défunt d'après la règle. C'est ce que montre, du reste, la phrase: *Ces libations viennent de la part de ton fils.* Il pouvait arriver que le fils fût empêché d'accomplir ce rite, et, dans ce cas, les arrangements avec la règle étaient certainement possibles ; peut être est-ce pour prévoir ce cas que la formule ne dit pas plus simplement: *ces libations viennent de ton fils.*

La légende du bord plat constate que la libation provient d'Héliopolis et, ajoute le commentaire, que cette libation a donné la vie aux ordres divins du *Temple du Figuier* dans cette ville.

Nous avons déjà parlé de la préférence donnée à l'eau d'Héliopolis. La particularité mentionnée par le texte ne nous renseigne que bien vaguement sur l'événement mythologique auquel il est fait allusion. Mais nous savons qu'à l'exemple des autres sanctuaires de l'Égypte, Héliopolis possédait des arbres sacrés parmi lesquels était un *Baq* ou *figuier*. Un texte de la terrasse de Deir-el-Bahari, publié par M. le docteur Duemichen[3], mentionne *l'œil d'Horus provenant du Baq qui est dans Héliopolis.* C'est ici le cas de donner une explication qui nous servira pour l'intelligence de nos textes. Les Égyptiens donnaient le nom d'*œil d'Horus* à toutes les productions suaves, douces, agréables ou bienfaisantes. Dans les textes d'Abydos, publiés par M. Mariette, ce nom désigne des parfums, des extraits végétaux, des pâtisseries, des mets, diverses espèces de liquides et même des vêtements et des parures[4]. Souvent *l'œil d'Horus* nomme spécialement une espèce de vin doux, comme par exemple dans les recettes pharmaceutiques[5]. Mais c'est aussi l'eau pure et fraîche. Une scène du temple d'Abydos représente une grande offrande faite à Séti. En lui présentant chacun des objets de l'oblation, tels que pains, mets, breuvages, essences, oies, pièces de viande, etc., l'officiant dit au roi : *Je te présente l'œil d'Horus.* Pour le lait, la formule est : *Je te présente l'eau*

[1] *Denkm. II,* p. 117. — Ludw. Stern, *Journal égypt. de Berlin,* 1875, p. 71.
[2] *Denkm. II,* 114. 1.
[3] *Hist. Inschr.* I, pl. III, 16.
[4] Mariette-Bey, I, *Abydos,* pl. 43, 47, etc.
[5] Dümichen, *Baugeschichte,* 32.

qui sort des mamelles de ta mère Isis; et pour l'eau: *Je te présente l'œil d'Horus, je l'offre l'eau qui est en lui.*

Il se pourrait que les riches Égyptiens se procurassent pour leurs libations l'eau célèbre rafraîchie sous le divin figuier d'Héliopolis; mais il est encore plus vraisemblable que les prêtres préparaient, au moyen d'une consécration spéciale, une eau qui en tenait lieu et dont la vertu était particulièrement efficace pour faire vivre le défunt, le combler de biens et satisfaire tous ses désirs.

Telle est l'intention de l'inscription du bord plat.

Les explications qui précèdent rendent très intelligibles les mentions de l'inscription du pourtour, qui commence par constater l'identité de la libation offerte au défunt par son fils et de celle qu'Horus offrit à son père Osiris. La formule est remarquable par ce double appel: *Ces libations, ô Osiris, ces libations, ô Outjahorsoun, viennent de la part de ton fils, viennent de la part d'Horus.*

Le texte déclare ensuite que c'est *l'œil d'Horus* qui est offert au défunt pour qu'il en rafraîchisse son cœur, et apporté sous ses pieds avec l'humidité qui en sort. Nous avons expliqué la portée de toutes ces formules.

L'effet de cette humidité rétablie dans le corps du défunt était la cessation de l'état cadavérique; c'est ce que notre texte désigne par *la non-cessation (an-oert-het)*. Cette formule est importante: *Oert-het* ou *cœur cessé* est un des noms les plus habituels d'Osiris. Je l'avais traduit par *cœur tranquillisé, calmé*; car *oert* signifie *cesser d'agir, de travailler*, et presque tous les égyptologues ont commis la même erreur. Dans la réalité *oert-het* exprime un état produit par la mort, et auquel la libation funéraire met un terme; c'est évidemment la cessation de l'action du cœur, des mouvements de cet organe, et la véritable traduction est *cœur qui a cessé de battre*. Le nom *Oert-het* se dit surtout d'Osiris mort. C'est d'Oert-het qu'Isis recueillit les débris dispersés pour en reconstituer un nouvel Osiris.

La phrase finale: *Quand vient à toi l'offrande funéraire* n'a qu'un intérêt purement philologique; elle nous donne le nom complet de cette offrande, compliqué d'un cas construit[2]. Nous ne nous y arrêterons pas ici.

Tel est le curieux monument de la collection Guimet que nous nous sommes proposé d'expliquer.

[1] Conf. S. Birch, *Mémoire sur une patère du Louvre*, page 72.

IV

Parlons maintenant de celui qu'a publié la Commission d'Égypte. Voici la description qui en est donnée dans les sommaires du tome V des Antiquités :
« Pl. 74. Vase en granit noir, trouvé près de Damanhour (Hermopolis parva). Ce beau morceau de sculpture est un modèle pour la pureté des figures hiéroglyphiques; le poli en est très beau et toute l'exécution très soignée. Il paraît, ou plutôt il est certain, que ce vase était placé sur un autel, puisque la partie inférieure, sur laquelle il reposait, n'a été que dégrossie. Ce sont les Arabes qui ont creusé la gouttière qu'on voit au-dessus de la tête d'Isis, apparemment pour faire de ce vase un bassin à laver. »

La table à libations ainsi décrite, a probablement suivi, en Angleterre, la pierre de Rosette et les autres monuments qu'avait recueillis la Commission d'Égypte. Elle ne s'est retrouvée ni au Musée égyptien de Louvre, ni dans d'autres collections françaises. L'exemplaire de la collection Guimet, acheté chez un marchand qui n'a pas su en expliquer l'origine, est la reproduction exacte de celle de la Commission d'Égypte, à cela près que celle-ci est en granit et l'autre en calcaire. Celle de la Commission d'Égypte a 34 millimètres de plus en diamètre et 16 millimètres de plus d'épaisseur. Sous le rapport des figures hiéroglyphiques et de la tête sculptée d'Hathor, on pourrait croire que l'une est le décalque de l'autre, tant les dispositions sont identiques. Elles ont évidemment été faites d'après le même modèle, ou bien l'une a servi de modèle à l'autre. Il existe, cependant, une différence due à un

singulier lapsus du lapicide de celle de la collection Guimet. Au commencement de l'inscription du pourtour, il a oublié l'œil du nom d'Osiris, au-dessus des hiéroglyphes ⸤⸥, et, pour réparer cet oubli, il a transporté ce signe après le groupe suivant, où il ne sert qu'à rendre le mot inintelligible : cette erreur serait, du reste, facile à reconnaître, même en l'absence du texte bien conçu que nous fournit le dessin de la Commission d'Égypte.

Le dessous de l'un et l'autre de ces monuments est seulement dégrossi, mais tandis que celui de granit avait conservé son poli et la pureté de ses lignes, celui de calcaire est fruste sur les bords, et les hiéroglyphes ont perdu leur netteté. La rigole, qui sur tous les deux passe au-dessus de la tête d'Hathor, limite exactement la ligne d'hiéroglyphes. Contrairement à l'opinion exprimée par les savants de la Commission d'Égypte, cette rigole a toujours existé sur ces monuments; mais elle a été creusée plus profondément par les Arabes qui, dans cette opération, ont enlevé sur le monument Guimet une partie du front d'Hathor. Des têtes d'Hathor du même style se voient sur une table à libations en granit noir, qui fait partie des collections du Louvre.

A l'exception de certains petits antiques, tels que les statuettes funéraires, les scarabées à légendes et les cônes, on ne connaît presque pas de monuments épigraphiques en plusieurs exemplaires Les deux tables à libations de notre *Outjahorsoun Raneferket neb pethé*, sont jusqu'à présent l'unique exemple qu'on en puisse citer. Le Louvre possède cependant une double stèle d'un prêtre du roi Téta, nommé Asa; la disposition des registres, des personnages, des ornements et des légendes, est bien la même sur l'une et l'autre de ces stèles, mais il y en a une plus grande que l'autre, et quelques variantes dans les légendes rendent l'identité moins parfaite[1].

On connaît aussi des stèles portant des inscriptions de même teneur, mais dédiées à des personnages différents.

Chalon-sur-Saône, le 1er août 1875.

[1] Ces deux stèles sont de la même provenance, elles ont appartenu au prince Napoléon. Nous devons ces détails à M. Eugène Revillout, notre éminent égyptologue, attaché à la conservation du Musée égyptien du Louvre.

HERCULE PHALLOPHORE

DIEU DE LA GÉNÉRATION

PAR

M. LE Dʳ AL. COLSON

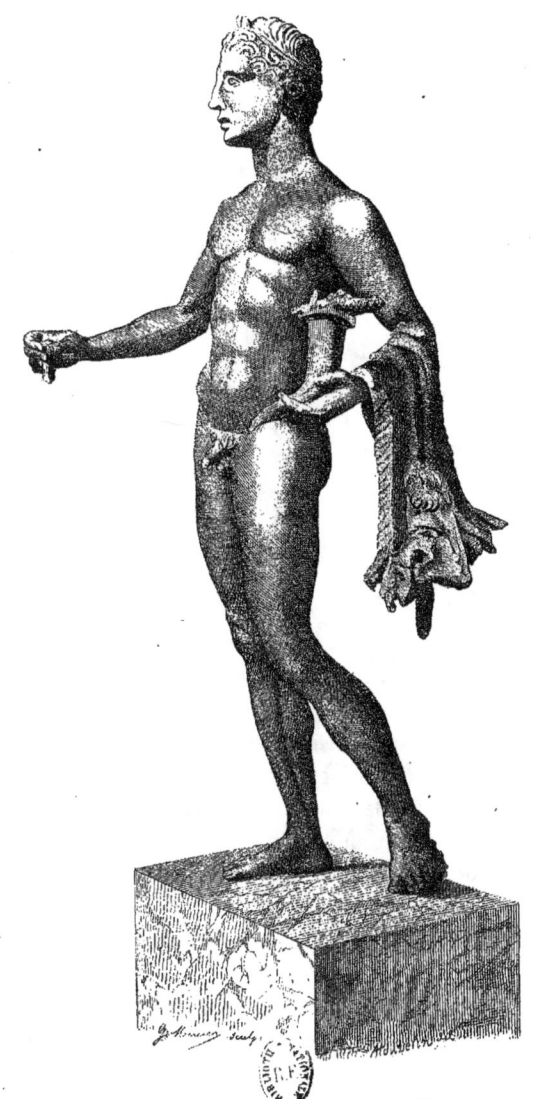

HERCULE PHALLOPHORE

HERCULE PHALLOPHORE

DIEU DE LA GÉNÉRATION

Il s'est trouvé dans la collection Pourtalès une remarquable statuette antique de bronze, décrite par l'auteur du Catalogue de vente (n° 671) dans les termes suivants : « Homme nu, debout, tenant un rhyton et un autre objet dont la forme est peu reconnaissable ; hauteur : 22 centimètres. » Cette statuette méritait une autre mention, puisqu'elle a été regardée comme un objet d'art assez important pour être reproduite dans l'album de Goupil *(Souvenirs de la Galerie Pourtalès)*. Mais l'auteur de cet album, comme le rédacteur du Catalogue Pourtalès, a certainement méconnu le sujet, car il n'a point figuré dans sa reproduction ce qu'il y a de plus remarquable dans cette statuette, c'est-à-dire le contenu du prétendu rhyton. De la collection Pourtalès, cette statuette est entrée dans la mienne et je regarde son acquisition comme une de mes bonnes fortunes archéologiques, puisqu'elle me permet de publier un monument antique qui se rapporte à un des travaux d'Hercule et non des moindres. Voici donc mes appréciations sur cette statuette, dont je joins à ma notice un dessin très exact, tout en offrant de soumettre la statuette elle-même à l'examen des archéologues qui douteraient de son authenticité ou que mes appréciations ne satisferaient pas et n'auraient point convaincus.

La seule chose qui soit vraie, dans la description sommaire que donne de

ma statue l'auteur du Catalogue Pourtalès, est la mesure de sa hauteur, qui est en réalité de 22 centimètres. Quant au reste, tout est erroné et de pure fantaisie. C'est bien en effet, pourtant, un homme nu qui est représenté là, mais le personnage est un Hercule, et je ne puis en donner de meilleure preuve que celle-ci : c'est que le prétendu *objet à forme peu reconnaissable* qu'il porte sur son bras gauche est la peau du lion, attribut exclusif de ce dieu. La figure est imberbe et ses traits annoncent la jeunesse ; la tête, à cheveux courts et frisés, est ceinte d'un bandeau, d'une sorte de diadème, aux parties antérieure et supérieure duquel on distingue parfaitement le croissant de la lune ; et si j'insiste aussi minutieusement que je le fais sur ces détails, c'est parce que chacun d'eux pris isolément et tous ensemble ont leur signification et qu'ils se rapportent, à mon avis, au double exploit qu'Hercule venait d'accomplir pendant son séjour chez le roi des Thespiens, c'est-à-dire à la mort du lion du Cithéron et aux aventures amoureuses du demi-dieu avec les filles de Thestius. En effet, Hercule avait dix-huit ans à cette époque ; c'est pourquoi sa figure est celle de la jeunesse, et le croissant de la lune, qui se fait remarquer au sommet de la tête du dieu, indique qu'il s'agit ici de travaux nocturnes. Quant au prétendu rhyton, si c'en était véritablement un, il serait percé d'un trou à son extrémité inférieure, et il ne l'est pas ; le rhyton étant, comme on le sait, une corne à boire percée par le bout pour laisser échapper son contenu et le boire à la régalade. C'est donc autre chose, et c'est une corne d'abondance ; mais au lieu de fruits ou des autres objets qui se voient ordinairement dans les cornes d'abondance, ce sont ici des *phallus* qui s'y trouvent entassés pêle-mêle ; l'un d'eux, qui est très reconnaissable, déborde même de la corne d'abondance.

La main droite de la statuette se porte horizontalement en avant et elle tient évidemment quelque chose, mais de ce quelque chose, il ne reste qu'un tronçon ; ce tronçon doit être l'extrémité supérieure de la massue, arme avec laquelle Hercule venait de tuer le lion du Cithéron. Le corps est incliné à droite, dans l'attitude du repos et il s'appuyait de sa main droite sur sa massue. Je m'abstiendrai de toute réflexion sur les objets contenus dans la corne d'abondance, et, pour leur donner leur véritable sens, je préfère citer ici un auteur grec dont le texte se rapporte si merveilleusement à ma statuette qu'il me dispensera de tout commentaire.

« Hercule, qui avait appris d'Amphitryon à conduire un char et de Linus la musique, ayant été frappé par ce dernier, le tua d'un coup de lyre, et Amphitryon, craignant qu'il ne fît encore quelque chose de pareil, l'envoya vers ses troupeaux de bœufs, et là. Hercule devint bientôt d'une force et d'une grandeur extraordinaires; il avait quatre coudées de haut. N'ayant encore que dix-huit ans et étant encore avec les troupeaux, il tua le lion du mont Cithéron. Ce lion sortait de la montagne pour ravager les troupeaux d'Amphitryon et ceux de Thestius. Ce Thestius était roi des Thespiens; Hercule alla chez lui pour tuer ce lion et y demeura cinquante jours. »

« Thestius avait eu cinquante filles de Mégamède, fille d'Arnœus, et il désirait beaucoup qu'elles eussent des enfants d'Hercule ; c'est pourquoi, tant qu'il demeura dans sa maison, chaque soir au retour de la chasse il en mettait une à coucher avec lui. Hercule croyant que c'était toujours la même, eut affaire avec toutes. Étant venu à bout du lion, il se revêtit de sa peau, etc. [1] »

Ceci est le texte même d'Apollodore; voici maintenant les commentaires qui se trouvent à la suite de la traduction Clavier.

« Le Scoliaste de Théocrite dit qu'Hercule tua trois lions dans sa vie, celui de l'Hélicon, celui de Lesbos et celui de Némée. Celui dont Apollodore parle ici est sans doute le même que celui de l'Hélicon, car l'Hélicon et le Cithéron étant tous deux en Béotie, on les aura sans doute confondus. Pausanias, Tatien, le Scoliaste d'Hésiode et plusieurs autres disent qu'Hercule rendit toutes les cinquante filles de Thestius mères dans une seule nuit ; et l'auteur d'une épigramme de l'*Anthologie* dit avec raison que ce fut le plus rude de tous ses travaux. Hérodore, cité par Athénée, dit qu'il y avait employé sept nuits, ce qui est encore assez fort [2]. Diodore en parle aussi, mais il n'entre dans aucun détail ; Pausanias dit que, suivant les Thespiens, une

[1] Apollodore, II. 9. 5, et 10. 1; traduction de Clavier.

[2] On lit dans l'édition latine d'Athénée, in-fol., imprimée à Lyon chez Antoine de Harsy en 1583, page 413. Traduction de Daleschamps le passage suivant, note l : *Alii Thespium vocant et una nocte factum aiunt Thestiem Li lx patrem memorat Pausanias qui et lib. 9, ab Hercule una nocte id factum scribit excepta unica*. Il est évident alors que la croyance générale, la croyance populaire enfin, était qu'Hercule avait rendu mères les cinquante filles de Thestius, et en une seule nuit. C'était là enfin un miracle payen auquel le peuple croyait, et, c'est pour cette raison que la corne d'abondance de mon Hercule contient des phallus en nombre aussi grand et en est comble, pour faire allusion au miracle accompli par Hercule chez Thestius et le rappeler à la mémoire en le signalant.

des filles de Thestius se refusa aux embrassements d'Hercule, qui, pour la punir, la condamna à rester fille et à servir de prêtresse dans un temple qu'il éleva à Thespies. »

Après avoir longtemps contesté le contenu de la corne d'abondance, de très savants antiquaires, bien plus compétents que moi pour juger de ce contenu, ont été enfin complètement de mon avis et si bien même que MM. de Witte et Lenormant n'ont point hésité à publier mon mémoire dans la *Gazette archéologique*[1] et lui ont ainsi donné droit de cité et place dans la science. Seulement, au lieu de voir dans la statuette un Hercule, ils croient que c'est une figure panthée réunissant les attributs de trois ou quatre divinités[2]. Ils pensent que l'objet qu'elle tenait dans la main droite, et qui manque, était un caducée ; ils disent aussi que le croissant de la lune, qu'elle porte sur la tête, est le croissant de Diane ; que le corps, qui a de l'élégance, peut être celui d'Appollon ou de Mercure ; que, d'ailleurs, les Romains, dans le premier siècle de notre ère, faisaient des statuettes et frappaient des médailles où une seule figure représentait jusqu'à cinq divinités. M. Feuardent croit que ma statuette est gallo-romaine et de la fabrique de Lyon, du temps de César ou d'Auguste. Mais pourquoi cette statuette ne serait-elle pas grecque ou punique peut-être et de la Provence, au lieu d'être gallo-romaine ?

Quelque soit mon respect pour les auteurs de l'opinion que la statuette en question ici représente une divinité panthée, je ne saurais l'admettre, à moins qu'elle ne me soit prouvée par des arguments irréfragables, et, jusque-là, je dirai : *Quod demonstrandum est*.

L'attribution à la Provence est celle des savants rédacteurs de la *Gazette archéologique*, MM. de Witte et Lenormant, et je l'adopte. La tradition antique rapporte qu'Hercule naviguant sur la Méditerranée, aborda sur la côte de Provence, et que là, après avoir vaincu Géryon et exterminé les brigands des montagnes, il ouvrit un passage dans les Alpes, fonda une colonie à l'endroit où il avait pris terre et y créa d'abord un port nommé *Portus Herculis* et ensuite *Portus Herculis Monœci* à cause de la position isolée de la colonie

[1] Voir *Gazette archéologique*, 3ᵐᵉ année 1877.

[2] C'est ainsi que l'apprécie la direction de la *Gazette archéologique*.

sur un rocher, le rocher actuel de Monaco. Hercule fut donc l'initiateur de la civilisation en Provence, et on doit se demander alors pourquoi, dans des temps postérieurs aux siècles héroïques, le pays qui avait profité des bienfaits de ce dieu ne lui aurait pas voué un culte, élevé des statues, et pourquoi aussi notre statuette, qui est bien plus dans le style grec que dans le style romain, ne pourrait pas être attribuée à la Provence avec quelque apparence de raison ; à Marseille, par exemple, ou à quelque autre ville ou colonie grecque du littoral de la mer Méditerranée.

Pour compléter ce travail, il me semble nécessaire d'y ajouter les observations suivantes : plus j'examine avec attention la statue, qui fait l'objet de cette notice, moins je crois qu'elle puisse figurer une divinité panthée, c'est à-dire représentant plusieurs dieux. Et en effet, l'objet qu'elle porte sur le bras gauche est bien la peau du lion, attribut d'Hercule; celui qu'elle tient de la main droite, et dont il ne reste que le tronçon, ne peut être qu'un fragment (la poignée) d'une massue ; car la main placée comme elle l'est avec l'avant bras qui s'avance dans la demi-flexion, le corps décrivant à droite une courbe qui fait proéminer la hanche, annoncent qu'il ne doit s'appuyer que sur quelque chose de très solide, et ce ne peut pas être un caducée, car le caducée ne pouvait pas servir d'appui au corps. D'ailleurs, si c'était un caducée, il serait tenu verticalement ici ou légèrement incliné avec le sommet dirigé en haut. Or ceci est impossible, car le tronçon qu'entoure la main droite de la statue est lisse à son extrémité supérieure et ne s'est jamais continué là avec rien, tandis qu'à son extrémité inférieure il présente des traces de cassure et devait se continuer avec le corps de la massue quand la statue était entière. Dès lors il me semble que Mercure n'a rien à faire ici et que nous sommes bien en face d'Hercule. J'opposerais les mêmes arguments à ceux qui voudraient voir dans ce tronçon le fragment d'un arc, d'une haste, ou de tout autre objet.

Quant à ce qui est du croissant de la lune, qui orne la tête de notre statue, sur le devant de laquelle il est fixé par un diadème, il est évident qu'il doit faire allusion à la nuit et indiquer qu'il s'agit ici de travaux nocturnes. Il me semble alors qu'on ne peut pas l'appeler le *croissant de Diane;* Diane étant la déesse de la chasteté a encore bien moins affaire ici que Mercure avec les cinquante filles de Thestius aux lieu et place d'Hercule, et il est facile

de comprendre qu'il y aurait ici un véritable contre sens impliquant contradiction manifeste avec la signification de la statue. Ne sait-on pas en outre que c'est la nuit surtout que s'accomplit l'acte de la génération dans l'espèce humaine, et voici comment Celse s'est exprimé à cet égard : « Concubitus rarus corpus excitat, frequens solvit, interdiu pejor est, *noctu tutior*[1]. »

En résumé, je conclus de tout ce que j'ai dit que ma statue représente *Hercule seul* et *Hercule jeune*[2], non point tant comme dieu de la force musculaire, ce qui était connu, que comme étant en outre le *dieu de la génération*, ce qui avait été ignoré dans la science jusqu'à la découverte de cette statue et je pourrais peut-être bien le dire aussi, jusqu'à l'explication que j'ai donnée des principaux attributs qui la caractérisent.

Pour en finir de mes observations critiques, j'ajouterai que je ne m'explique pas sur quelles raisons sérieuses on pourrait s'appuyer pour attribuer à Apollon la statue qui fait l'objet de cette notice.

[1] Celse, *De Re Medicâ*. Lib. I. Cap. I.

[2] Hercule avait dix-huit ans lorsqu'il est allé chez Thestius, et je ne crois pas pouvoir rien faire de mieux que rapporter ici le texte même d'Apollodore d'Athènes : Ἐν δὲ τοῖς βουκολίοις ὑπάρχων ὀκτωκαιδεκαέτης, τὸν Κιθαιρώνειον ἀνεῖλε λέοντα. Οὗτος ὁρμώμενος ἐκ τοῦ Κιθαιρῶνος τὰς Ἀμφιτρύωνος ἔφθειρε βόας καὶ τὰ Θεστίου. Et si j'insiste sur cette particularité d'âge, c'est parce que l'artiste qui a dessiné mon Hercule, tout en rendant parfaitement la corne d'abondance et son contenu, a négligé la tête de la statue, et au lieu de lui donner les formes juvéniles qui la caractérisent, lui a fait, contrairement au texte d'Apollodore, la figure d'un personnage d'au moins trente ans, au lieu de dix-huit, ce qui est ici une sorte d'anachronisme.

<div style="text-align:right">Dr ALEXANDRE COLSON.</div>

LE

PANTCHA-TANTRA

OU LE GRAND RECUEIL DES FABLES DE L'INDE ANCIENNE

CONSIDÉRÉ AU POINT DE VUE DE SON ORIGINE, DE SA RÉDACTION, DE SON EXPANSION
ET DE LA LITTÉRATURE A LAQUELLE IL A DONNÉ NAISSANCE

DISCOURS

PRONONCÉ A LA RÉOUVERTURE DES LEÇONS DE LITTÉRATURE SANSKRITE
A LA FACULTÉ DES LETTRES DE LYON

Pour l'Année scolaire 1880-81

PAR

M. PAUL REGNAUD

MAITRE DE CONFÉRENCES

LE
PANTCHA-TANTRA

OU LE GRAND RECUEIL DES FABLES DE L'INDE ANCIENNE

CONSIDÉRÉ AU POINT DE VUE DE SON ORIGINE, DE SA RÉDACTION, DE SON EXPANSION
ET DE LA LITTÉRATURE A LAQUELLE IL A DONNÉ NAISSANCE

L'an dernier, j'ai essayé, en lisant avec vous quelques parties du livre des *Lois de Manou*, de vous montrer ce que l'Inde, vue à travers l'ancienne civilisation brahmanique, offre de plus particulier et de plus extraordinaire, eu égard aux choses de l'Occident. Nous avons effleuré l'étude de sa mythologie, si bizarre au premier aspect, de sa religion si minutieuse, si complexe et si absorbante, de sa philosophie si profonde et si abstraite, de ses institutions politiques, que la rigidité du régime des castes rendait si rebelle à tout progrès social, de sa langue même, sœur aînée des nôtres, et dont le savant mécanisme est pour les grammairiens l'objet de tant d'admiration et de tant d'enseignements.

Cette année je prendrai pour texte de mes leçons un ouvrage qui, tout en reflétant vigoureusement cet ensemble de traits qui caractérise l'édifice brah-

manique, est pourtant d'une portée assez générale, assez humaine, au sens large du mot, pour provoquer notre intérêt par cela seul. Cet ouvrage, le *Pantcha-tantra*, s'est, en effet, comme nous le verrons, répandu dans tout l'ancien continent; il y a joui d'une popularité à laquelle n'est comparable, ainsi que le remarquait déjà M. Silvestre de Sacy au commencement du siècle, que celle de la Bible et de l'Évangile. La cause de ce succès n'est pas exclusivement due, c'est vrai, et nous aurons occasion de le montrer tout à l'heure, au caractère universel des idées que contient le livre ; la forme littéraire qui les enveloppe, celle du conte, a beaucoup contribué aussi à leur frayer une voie dans la bouche des hommes. Mais qui ignore pourtant combien les vérités générales, les lieux communs, si l'on veut, réduits en axiomes bien frappés et sonores, ce que les Grecs ont appelé γνώμαι, exerçaient d'attrait sur les esprits dans l'antiquité et au moyen âge? Or le *Pantcha-tantra* se compose de vers gnomiques insérés dans des récits auxquels ils servent, pour ainsi dire, de commentaire moral perpétuel. Nous avons là comme une combinaison d'Ésope et de Théognis. C'est vous donner une première idée de l'aspect général du livre et d'une des raisons qui lui ont valu jadis une aussi prodigieuse fortune auprès du peuple et des lettrés.

Pour nous, ces vieux contes, dont un bon nombre — par suite d'une filiation que nous essaierons de rétablir — sont de vieilles connaissances avec lesquels Perrault, la *Bibliothèque bleue* et les fabulistes nous ont familiarisés dès l'enfance, nous intéresseront, je l'espère, à d'autres égards encore. Notre Lafontaine l'a dit avec la naïveté piquante qui lui est propre :

> Si Peau-d'Ane m'était conté
> J'y prendrais un plaisir extrême.

Nous en sommes tous là, plus ou moins curieux de récits traditionnels par inclination native. Mais nous sommes curieux aussi et surtout de connaître le comment et le pourquoi des choses ; et quand il s'agit de littérature, par exemple, la succession historique des formes de la pensée dans un domaine déterminé. J'ai spéculé, je l'avoue, sur ce double penchant dans le choix du sujet de mes leçons, et j'ai cru pouvoir le satisfaire à l'avantage commun du

dilettantisme littéraire et de la science en traitant cette année du PANTCHA-TANTRA *dans ses rapports avec les mœurs de l'Inde et la littérature de l'apologue et du conte en Orient et en Occident.*

Le conte sous ses formes diverses, fables, légendes, paraboles, etc., paraît avoir eu dans l'Inde une origine qui remonte à l'éveil même de la conscience intellectuelle des Aryas[1]. Le *Rig-veda*, ce précieux et vénérable témoin de leurs conceptions religieuses naissantes, en contient un certain nombre, au moins à l'état d'ébauche. Les spéculations liturgiques et philosophiques d'une époque postérieure, mais fort ancienne encore et précédant vraisemblablement celle de l'expédition d'Alexandre, renferment également soit des récits mythiques côtoyant la liturgie et répétés souvent, ce semble, simplement *ad narrandum*, soit des légendes théosophiques destinées à justifier telle ou telle cérémonie, ou des apologues d'un caractère démonstratif avec moralité à l'appui et conçus de toutes pièces *ad probandum*.

Un des plus curieux de ceux-ci est le récit, sous forme de parabole, du défi de l'âme et des sens. Il s'agit de prouver que ces derniers ne sont rien sans le souffle vital ou l'âme individuelle (*anima, animus*, $\pi\nu\tilde{\varepsilon}\upsilon\mu\alpha$), parcelle empruntée au grand tout ou à l'âme universelle. Comme cette idée était le fondement de la philosophie des Hindous, la leçon, le $\mu\tilde{\upsilon}\theta o\varsigma$ qui s'y applique, se retrouve avec de légères variantes dans plusieurs ouvrages appartenant à cette période initiale du mouvement spéculatif des esprits dans l'Inde ancienne. Le texte qu'en présente l'un des plus importants de ces ouvrages, la *Chândogya-upanishad*, est ainsi conçu :

« Un jour, les organes des sens se querellèrent à propos de la prééminence, l'un l'autre disant : « Je suis le meilleur ; » « je suis le meilleur. » Les organes vinrent trouver Prajâpati [2], leur père, et lui dirent : « Seigneur, quel est le meilleur d'entre nous ? » Il leur répondit : « Le meilleur d'entre vous est celui après le départ duquel on verrait le corps dans le plus mauvais état. »

« La parole sortit du corps. Après une absence d'un an, elle revint et dit :

[1] Nom primitif des anciens habitants de l'Inde.
[2] Le maître et le père des créatures qui représente l'âme universelle anthropomorphe. — Cf. le démiurge du *Timée* de Platon.

« Comment avez-vous pu vivre sans moi ? — « Comme des muets qui ne parlent pas, mais qui respirent avec le souffle vital (l'âme), qui voient avec la vue, qui entendent avec l'ouïe, qui pensent avec l'instrument de la pensée *(manas)*. » Alors la parole rentra dans le corps.

« La vue sortit du corps. Après une absence d'un an, elle revint et dit : « Comment avez-vous pu vivre sans moi ? » — « Comme des aveugles qui ne voient pas, mais qui respirent avec le souffle vital, qui parlent avec la voix, qui entendent avec l'ouïe, qui pensent avec l'instrument de la pensée. » Alors la vue rentra dans le corps.

« L'ouïe sortit du corps. Après une absence d'un an elle revint et dit : « Comment avez-vous pu vivre sans moi ? » — « Comme des sourds qui n'entendent pas, mais qui respirent avec le souffle vital, qui parlent avec la voix, qui voient avec la vue, qui pensent avec l'instrument de la pensée. » Alors l'ouïe rentra dans le corps.

« L'instrument de la pensée sortit du corps. Après une absence d'un an, il revint et dit : « Comment avez-vous pu vivre sans moi ? » — « Comme des idiots dépourvus de pensée, mais qui respirent avec le souffle vital, qui parlent avec la voix, qui voient avec la vue, qui entendent avec l'ouïe. » Alors l'instrument de la pensée rentra dans le corps.

« Puis le souffle vital voulant sortir du corps secoua les autres organes comme un bon cheval secouerait les liens et les poteaux auxquels il serait attaché. Mais les autres organes vinrent le trouver et lui dirent : — « Vénérable, ne t'en va pas ; tu es meilleur que nous ; ne quitte pas le corps [1]. »

Nous remarquerons en passant l'analogie que présente ce récit avec l'apologue des *Membres et de l'estomac* dont, au témoignage de Tite-Live, Menenius Agrippa se servit pour convaincre les plébéiens de Rome, retirés sur le mont Aventin, des dangers auxquels ils exposaient l'État et eux-mêmes par leur sécession. Mais de pareilles ressemblances entre des formes de la pensée qui, à première vue, semblent si spontanées, et qui se sont manifestées d'une manière en apparence si indépendante à tant de distance l'une

[1] Voir pour la légende complète et ses diverses formes, mes *Matériaux pour servir à l'histoire de la philosophie de l'Inde*. Deuxième partie, p. 54 et suiv.

de l'autre ne nous surprendront pas, quand nous aurons reconnu, par une foule d'exemples, combien l'apologue est de sa nature chose commune et sporadique.

L'Inde purement brahmanique a donc connu, et sans doute même trouvé pour son propre compte, la littérature que nous pouvons appeler *mythique* en nous rapportant au sens étymologique de l'épithète. Mais c'est surtout avec le bouddhisme que cette littérature prit un développement considérable et indépendant des autres genres. Telle est l'opinion de M. Benfey, le savant professeur de sanskrit de l'Université de Goettingue [1], qui a traduit le *Pantcha-tantra* et qui a fait précéder ce travail d'une précieuse introduction à laquelle nous ferons de fréquents emprunts. Nous aurons plus tard, du reste, l'occasion d'exposer les raisons sur lesquelles se fonde à cet égard l'éminent orientaliste. Pour l'instant, nous examinerons le *Pantcha-tantra* en soi, et nous indiquerons rapidement ses conditions d'origine et d'expansion, et les vicissitudes diverses qu'il a subies, tant dans l'Inde même et sous sa forme sanskrite que dans les traductions et les imitations nombreuses dont il a été l'objet en différents lieux.

Comme pour la plupart des ouvrages de l'ancienne littérature sanskrite, on ne connaît ni la date précise, ni l'auteur certain du *Pantcha-tantra*. On ne saurait guère, en effet, considérer comme une donnée sérieuse celle qui nous est fournie par l'introduction même de ce livre et qui l'attribue à un brahmane appelé Vishnou-Charman. En tout cas, et à supposer qu'il s'agit d'un personnage réel, nous ne possédons pas d'autres renseignements sur Vishnou-Charman et nous ignorons à quelle époque il vivait. Pour déterminer l'âge approximatif où le *Pantcha-tantra* a été rédigé, ou du moins celui où la suite de récits qui le composent a été recueillie, nous sommes donc obligés d'avoir recours à des indications extrinsèques qui, heureusement, ne nous font pas tout à fait défaut et à l'aide desquelles nous pouvons au moins lui assigner une date *maxima* et une date *minima*.

Pour la première, nous serons guidés par ce fait que la plupart des fables proprement dites, c'est-à-dire des courtes narrations à tendances morales reposant sur une donnée visiblement arbitraire et dans lesquelles les acteurs mis

[1] Mort depuis que ce discours a été prononcé.

en scène sont presque toujours des animaux, ont une origine occidentale et se rattachent évidemment, par voie de filiation directe ou indirecte, aux apologues ésopiques. Or, selon toute vraisemblance, ces apologues n'ont pu passer de la Grèce dans l'Inde qu'à une époque où les relations sont devenues relativement fréquentes et faciles entre les deux contrées par le moyen des dynasties d'origine hellénique qui prirent naissance à la suite des conquêtes d'Alexandre et dont celle qui s'établit en Bactriane, par exemple, confinait aux pays de lois et de langue brahmaniques. L'époque où les circonstances ont été appropriées à des transmissions de cette nature ne peut guère être portée avant le deuxième siècle précédant l'ère chrétienne, et c'est la limite supérieure en deçà de laquelle nous sommes amenés ainsi à placer la *composition*, c'est-à-dire la réunion en une sorte de *corpus*, des récits de différentes sortes et de différentes provenances qui constituent le *Pantcha-tantra*.

Quant à la limite inférieure correspondante, nous pouvons l'établir d'une façon plus sûre et plus précise en nous basant sur la date de la première traduction connue de notre recueil qui fut faite en pehlvi, l'ancienne langue de la Perse, durant le sixième siècle après J.-C.

La marge est grande, vous le voyez, et l'espace entre lequel peut se mouvoir la date de la *publication* de notre livre n'embrasse pas moins de huit siècles. Mais en matière de chronologie littéraire, il ne faut pas se montrer trop difficile quand il s'agit de l'Inde ancienne : heureux quand on peut, comme ici, arriver à une approximation quelconque qui ne soit pas une pure conjecture.

Avant de passer à l'extension qu'a prise le *Pantcha-tantra* hors des frontières de l'Inde et au chemin qu'il a fait ensuite dans le monde, disons quelques mots de l'idée qui paraît avoir présidé à sa rédaction. On a de solides raisons de croire qu'il portait à l'origine non pas le titre de *Pantcha-tantra* (les Cinq livres), qui n'a pu lui être donné que lors d'une refonte postérieure à la traduction pehlvie, au temps de laquelle l'ouvrage embrassait encore douze ou treize livres, mais bien celui de *Nitiçâstra* dans lequel M. Benfey voit avec beaucoup d'à-propos et de justesse l'analogue de *Miroir des Princes*. *Nitiçâstra* signifie, en effet, traité de politique, ou préceptes sur la politique, ou, plus précisément encore, règles de conduite (à l'usage des rois). Bien entendu, la politique dont il s'agit ici n'est pas précisément celle qu'implique

le mot dans son acception moderne. C'est ce mélange d'empirisme, de prudence et d'habileté machiavélique qui a constitué de tout temps une sorte de sagesse pratique à l'usage des rois absolus de l'Orient et même d'ailleurs, et qui, depuis les *Proverbes* de Salomon jusqu'aux *Fables* de Lafontaine, a souvent été présentée sous la forme générale et impersonnelle de maximes ou d'apologues. Ainsi le voulaient la sécurité de l'auteur et les nécessités du but à atteindre qui était plutôt encore, évidemment, de prévenir les excès du despotisme que de lui faciliter les voies et les moyens. On trouvait là, en effet, un expédient pour faire sans trop de risques une sorte d'opposition aux mauvais princes et les inviter, dans leur intérêt même, à la modération. Les thèmes ésopiques célèbres des *Grenouilles qui demandent un roi* et des *Noces du soleil* nous font voir d'ailleurs, qu'en Grèce même, il fut un temps où cette méthode indirecte pouvait s'appliquer au peuple dans ses rapports avec le roi et réciproquement.

Mais quels qu'aient été le titre et l'objet primitif du *Pantcha-tantra*, le livre eut dans l'Inde d'abord un succès considérable. C'est ce que prouvent à l'envi et la refonte complète dont je parlais tout à l'heure, refonte indiquée par la comparaison des textes actuels avec les anciennes traductions sémitiques, et les différences notables que les textes sanskrits que nous possédons présentent entre eux, et aussi le grand nombre de compilations indigènes postérieures, qui, sous le couvert d'un autre intitulé, se sont enrichies des dépouilles de leur devancier. Nous suivons ainsi la trace d'*éditions* — comment désigner autrement le fait, quoiqu'il s'agisse de copies manuscrites ? — qui se sont succédé pendant plusieurs siècles et à de courts intervalles. Et alors comme aujourd'hui, quel signe plus éloquent du succès et de la popularité d'un ouvrage ?

Ce succès, nous avons déjà eu l'occasion de le dire, ne fut pas moindre en dehors de l'Inde, d'où le *Pantcha-tantra* sortit par deux voies diamétralement opposées : celle que lui frayèrent les émigrations bouddhistes vers la Chine, et le chemin qu'il prit dans la direction de l'Occident à la suite des Arabes.

Nous nous occuperons d'abord de celui-ci, bien qu'il semble postérieur en date à l'issue qu'ouvrirent les bouddhistes à la littérature mythique de l'Inde.

Ce fut par des moyens littéraires que le *Pantcha-tantra* se répandit d'abord dans les pays musulmans, c'est-à-dire dans l'Asie Mineure, l'Arabie, le nord de l'Afrique, la Perse, l'Espagne, la Sicile, et de là dans les contrées adjacentes. La traduction pehlvie du sixième siècle, dont nous avons dit un mot déjà, servit de base, en effet, à une traduction arabe qui se répandit rapidement dans toutes les régions où dominait l'Islam. Par suite d'une déformation de certains mots sanskrits sur laquelle nous reviendrons plus tard, le livre prit chez les Arabes le titre de *Kalilah et Dimnah* et fut attribué à un sage de l'Inde qu'on appela Bidpaï ou Pilpaï. C'est sous ce nom d'auteur qu'il est resté célèbre dans la littérature mahométane et qu'il a été traduit dans le cours du moyen âge d'arabe en grec, en hébreu, en latin, en allemand, etc.

Mais ce fut surtout à partir du dixième siècle et par voie de transmission orale que les Arabes, conquérants d'une partie de l'Inde et désormais en relation constante avec elle, popularisèrent le plus largement les récits du *Pantcha-tantra*. Non seulement ces récits arrivèrent ainsi à meubler la mémoire des musulmans illettrés, mais ils pénétrèrent en passant de bouche en bouche, dans le bas Empire, l'Italie et l'Espagne d'abord, puis dans toute l'Europe. Par là surtout s'expliquent les traces qu'en en retrouve dans Boccace, dans nos fabliaux et généralement dans tous les recueils de contes d'origine populaire qui ont été rédigés en Europe depuis le moyen âge.

Si nous tournons maintenant nos regards vers une direction opposée, nous assisterons à une diffusion non moins vaste des fables hindoues. La Chine, le Tibet et la Mongolie les reçurent de l'Inde avec le bouddhisme. En ce qui concerne l'empire du Milieu, nous en trouvons la preuve dans un ouvrage intitulé les *Avadânas*, contes et apologues indiens, traduits du chinois par le célèbre sinologue français Stanislas Julien. Ces avadânas ne sont autre chose, en effet, que des contes bouddhiques importés de l'Inde en Chine et présentant d'indéniables traces de ressemblance avec une partie de ceux du *Pantcha-tantra*. De même, les littératures du Tibet et du Mongol possèdent des ouvrages analogues, qui sont des traductions, plus ou moins altérées sous l'influence de circonstances particulières, du célèbre recueil des fables de l'Inde. De ce côté encore, du reste, la transmission orale leur a servi de véhi-

cule dans la direction de l'Occident. Les invasions mongoles les ont apportées avec elles en Russie et jusque dans l'Europe centrale ; de sorte que les mêmes traditions parties des bords du Gange en se tournant le dos, pour ainsi dire, sont venues se rejoindre dans nos contrées par un des phénomènes les plus curieux que présente l'histoire littéraire de tous les siècles, ou plutôt celle des migrations auxquelles sont soumises les idées humaines aussi bien que les hommes eux-mêmes.

Nous venons de voir les causes matérielles pourrait-on dire, de l'incroyable extension à travers l'ancien continent des contes du *Pantcha-tantra*. Nous avons dit aussi un mot en commençant des raisons littéraires du même fait. Mais quels en sont les motifs psychologiques ? Car enfin l'Inde brahmanique possédait dès les premiers siècles de l'ère chrétienne un grand nombre d'œuvres littéraires de toute espèce et entre autres des poèmes, des drames, des pièces de vers érotiques ou gnomiques qui n'ont guère franchi, à ce qu'il semble, durant l'antiquité ou le moyen âge, et malgré la connaissance qu'en ont eue certainement les envahisseurs musulmans et le caractère suffisamment général que portaient certaines de ces œuvres, les limites du pays où elles ont pris naissance. C'est, autant que nous sachions, l'érudition et la curiosité modernes seules qui les ont *exportées* et souvent aussi tirées de l'oubli où elles étaient tombées dans l'Inde même.

Par quelle faveur spéciale la littérature des contes hindous, à l'exclusion de toute autre, a-t-elle donc joui d'une vogue et d'une circulation nationales et exotiques que pourraient lui envier les livres les plus célèbres et les plus répandus de l'Occident ? Pour ma part, j'y verrais volontiers une conséquence héréditaire et physiologique des mœurs de l'époque anté-historique ou plutôt anté-littéraire. Alors que toute tradition ne vivait que dans la mémoire des hommes, le conte, au sens étymologique du mot, le récit imaginé pour la circonstance, ou plus généralement légendaire et traditionnel, que le père de famille narrait à ses enfants en gardant ses troupeaux, chez les peuples pasteurs, le soir auprès du char qui servait à la fois de domicile et de véhicule, chez les nomades, autour du foyer domestique, dans la chaumière des tribus vouées au labourage, — alors, dis-je, le conte constituait avec les rites religieux, auxquels il se rattache d'ailleurs par des liens étroits, tout le bagage

intellectuel de nos ancêtres. On comprend l'importance qu'il acquit ainsi et qu'il conserva pendant de longs siècles. Il devint un besoin de l'esprit, une sorte de seconde nature morale et l'expression adéquate des facultés imaginatives du genre humain. Les habitudes que les siècles ont enracinées ne se modifient qu'avec les siècles. En ce qui regarde le conte, nos générations n'ont pas encore dépouillé le vieil homme. Nous éprouvons toujours à son égard ce sentiment qu'exprime si bien Lafontaine dans les vers que je rappelais en commençant. Mais c'est surtout chez les enfants qu'il se présente avec toute la spontanéité et l'énergie d'une nécessité constitutionnelle et préconditionnée de l'esprit humain. On peut dire sans exagération que nous venons au monde avec l'instinct du *Petit Poucet* et le désir vague de l'entendre raconter. Quand nous sommes arrivés à l'âge d'homme, ces contes bleus, qui ne répondent pourtant à rien de ce que nous voyons dans la vie, conservent encore pour la plupart de nous une saveur singulière et tout à fait inexplicable, si nous n'y voyons les restes encore vivaces, surtout dans l'enfant, d'un goût qui a été à un moment donné, une manière d'être intellectuelle de la race entière prise à tous les âges.

Il est d'ailleurs un phénomène littéraire qui confirme cette explication et qui se rattache intimement aux faits sur lesquels elle repose. Je veux parler des conditions qui font le succès des œuvres d'imagination et surtout de celles qui contribuent à la popularité des figures typiques créées, ou plutôt évoquées par les poètes. On peut, je crois, poser en principe que ces œuvres ne durent, que ces figures ne vivent, que si le *facteur*, le metteur en œuvre, le ποιητής, comme l'appelaient les Grecs, a fait appel non pas à sa seule imagination, mais bien aussi à celle du peuple représentée par les contes et les légendes que caressent ses souvenirs depuis un temps immémorial. Sans remonter à Homère, dont l'œuvre n'est à certains égards que la coordination des vieilles traditions helléniques, Shakespeare et Gœthe, tout près de nous, en fournissent une preuve frappante. Que sont Hamlet, Roméo, le roi Lear, Macbeth, Othello, Falstaff même — tous ces personnages éclatants et immortels, qui réunissent en eux pour la postérité deux attributs divins en quelque sorte et presque contradictoires chez l'homme, l'intensité de la flamme intérieure et la longévité indéfinie — sinon les héros des légendes du Nord, familiers de longue date aux Anglo-Saxons, ou des personnages célèbres des récits

méridionaux que Chaucer et les autres conteurs du moyen âge avaient introduits en Angleterre assez longtemps auparavant ?

Et Faust d'où vient-il ? Malgré sa puissante imagination, le poète de Weimar, comme un autre Jupiter, ne l'a pas fait sortir tout achevé de son cerveau. Le populaire d'outre-Rhin connaissait avant lui ce type philosophique, si l'on veut, mais national avant tout, où s'entremêlent si bien ces traits principaux du caractère allemand, l'immense envie de savoir et le sentiment de l'immense vanité de la science dépourvue d'idéal, le profond besoin d'aimer et la profonde et désespérante conviction que la possession tue l'amour? Je pourrais multiplier les exemples de cette étrange fécondation de l'œuvre de l'artiste par son mariage avec la tradition populaire. Je n'ajouterai qu'un argument sous forme de question. Si, comme on l'a constaté et déploré tant de fois, notre littérature classique trouve si peu d'écho dans le peuple, ne faut-il pas l'attribuer à ce que nos poètes ont oublié ou dédaigné d'emprunter au peuple ce trésor des légendes nationales ou *naturalisées* qui partout ailleurs ont vivifié et popularisé les œuvres d'art ? Pour moi, la réponse à faire n'est pas douteuse.

Ces considérations nous ont écarté un peu de notre sujet. Revenons-y pour constater que les voyages accomplis par les contes de l'Inde de la façon qui a été dite et surtout à l'aide des paroles ailées, comme les appelle Homère, en modifièrent, ainsi qu'il est facile de l'imaginer, la forme native.

C'est surtout en retombant, par un juste retour des choses d'ici-bas, dans le domaine de l'imagination populaire d'où ils étaient sortis jadis que, tout en conservant certains traits originaux et assez marqués pour permettre qu'on reconnût leur origine, ils prirent la teinte du génie, des institutions, des croyances et des mœurs des différents milieux humains où le hasard les sema. Aussi ne fallut-il rien moins que la découverte de la littérature sanskrite, vers la fin du siècle dernier, pour qu'on pût à la fois rattacher à leur tronc tant de rameaux épars et retrouver la forme dont ils étaient revêtus avant de s'écarter par des voies si diverses et si lointaines de la souche maternelle. Les travaux originaux qui ont eu généralement pour point de départ le texte sanskrit du *Pantcha-tantra* et pour but principal, soit d'en faire connaître le contenu à l'Europe savante, soit d'en dresser l'arbre généalogique, avec ses racines dans l'Inde proto-brahmanique et la Grèce d'avant Alexandre, et sa

luxuriante frondaison durant le moyen âge à travers l'ancien continent, sont déjà nombreux.

Je citerai parmi les principaux :

1° Le commencement d'une traduction grecque du *Pantcha-tantra* par un Athénien moderne, Démétrius Galanos, qui vécut dans d'Inde de 1786 à 1833 et profita de ce séjour pour apprendre le sanskrit et faire passer plusieurs ouvrages brahmaniques célèbres dans sa langue maternelle. Son travail inachevé sur le *Pantcha-tantra* a cela de remarquable qu'il repose sur une recension du texte qui jusqu'à présent est restée inconnue et qui présente, dans la partie traduite, plusieurs particularités intéressantes.

2° Une autre traduction française et partielle du même ouvrage, publiée à Paris en 1826 et dont l'auteur est un missionnaire, l'abbé Dubois, qui lui aussi avait passé de longues années dans l'Inde. Il ignorait le sanskrit et son travail a été fait d'après des rédactions de l'ouvrage original en trois langues modernes de l'Hindoustan, le tamoul, le télougou et le canada. Mais malgré le caractère intermédiaire des textes dont il s'est servi et l'aspect incomplet et éclectique de sa traduction, elle n'en présente pas moins beaucoup d'intérêt, car le texte sanskrit qu'elle suppose paraît plus antérieur à tous ceux que l'on possède jusqu'à ce jour.

3° Différentes éditions du texte sanskrit, telles que celles de M. Kosegarten, à Bonn, 1848-59, de M. Bühler, à Bombay, 1868, et du pandit Jivânanda Vidyâsagara, à Calcutta, 1872.

4° La précieuse traduction allemande de M. Th. Benfey, Leipsick, 1859. Cette traduction est précédée d'une introduction qui forme à elle seule un volume in-8° de plus de 600 pages, et dans laquelle l'auteur a réuni avec une érudition extraordinaire et une méthode excellente tout ce qui, dans les données de la science actuelle, était de nature à éclairer l'origine et la descendance du livre, considéré dans son ensemble, et de chacun des récits qu'il contient, en particulier.

5° Enfin, la traduction française de M. Lancereau (Paris, 1871), dont je ne saurais mieux résumer le caractère qu'en reproduisant ce sous-titre programme dont l'ouvrage est suivi dans les catalogues où il figure :

« Première traduction française de l'original sanscrit du célèbre recueil de fables et de contes de Vichnousarman, que les Arabes ont fait connaître sous

le nom de *Kalila et Dimna*. Dans un avant-propos et, dans un appendice, le traducteur fait l'histoire et trace la bibliographie des différentes versions et imitations de ces vieux apologues de l'Inde que l'on retrouve dans toutes les littératures de l'orient et de l'occident, et même dans quelques-unes des plus belles fables de Lafontaine. »

Ces travaux nous serviront de base. A l'aide des textes, nous traduirons pour notre propre compte le *Pantcha-tantra* et, tout en le mettant à votre portée le plus fidèlement qu'il nous sera possible, nous aurons à tâche d'en éclairer les obscurités et d'expliquer de notre mieux les références et les allusions aux mœurs, aux institutions, aux croyances religieuses, aux conceptions philosophiques et à l'histoire ou à la littérature de l'Inde ancienne que renferme l'ouvrage, sans omettre à l'occasion, les rapprochements linguistiques qui nous sembleront les plus autorisés et les plus intéressants entre certaines formes sanskrites et celles qui leur correspondent dans nos idiomes de l'Occident. D'autre part, au moyen des commentaires modernes, particulièrement de celui de M. Benfey, et de nos recherches propres, nous esquisserons l'histoire de chaque fable comme nous venons d'esquisser celle du livre lui-même. Cette partie de nos études consistera surtout dans le rapprochement des variantes auxquelles le passage d'un même thème en différents lieux séparés par le temps, l'espace et les coutumes nationales, a donné naissance. Et cette méthode aura, ce me semble, un double attrait. Nous pourrons, grâce à elle, suivre la marche de l'esprit humain dans une voie où il s'est plu surtout à faire l'école buissonnière et à aller au gré de son caprice. Elle nous permettra également d'étudier les teintes diverses dont se colorent ses créations au gré des circonstances, ou, pour rappeler une formule célèbre, sous les influences de race, d'époque et de milieu. Nous tenterons, en résumé, de faire tout ensemble, de la littérature comparée et de la littérature sanskrite. Peu d'ouvrages sont mieux appropriés que le *Pantcha-tantra* à une pareille expérience; peu d'ouvrages renferment des matières d'un intérêt littéraire plus varié et plus général; peu d'ouvrages ont un passé qui justifie davantage l'examen exégétique et historique auquel nous voulons le soumettre.

J'espère donc, ainsi que je le disais en commençant, qu'il provoquera votre curiosité ou captivera votre attention, soit en vous fournissant l'occasion de considérer l'intéressant tableau de l'évolution des idées dans le domaine

de l'imaginaire, soit en vous offrant un délassement de l'esprit, utile encore, quoique exempt de préoccupations philosophiques et savantes.

Je vous ai dit le but et l'ambition de mes leçons. Est-il besoin d'ajouter que tous mes efforts tendront à remplir dignement ce programme et à faire que vous trouviez agrément et profit à m'écouter?

LA
RELIGION EN CHINE

EXPOSÉ DES TROIS RELIGIONS DES CHINOIS

SUIVI D'OBSERVATIONS
SUR L'ÉTAT ACTUEL ET L'AVENIR DE LA PROPAGANDE CHRÉTIENNE
PARMI CE PEUPLE

PAR

LE RÉVÉREND Dʀ J. EDKINS D. D.
MISSIONNAIRE PROTESTANT EN CHINE

Traduit de l'anglais avec autorisation de l'auteur

PAR L. DE MILLOUÉ
DIRECTEUR DU MUSÉE GUIMET

CONFUCIUS

— D'APRÈS UN BRONZE CHINOIS DU MUSÉE GUIMET —

PRÉFACE

L'histoire des religions de la Chine est pleine d'enseignements. Elles se sont développées sur des bases absolument asiatiques ; moitié indigènes, moitié hindoues, elles ont grandi dans une complète indépendance du judaïsme et du christianisme.

Les expressions et les idées fondamentales du confucianisme et du taouisme primitif sont entièrement indigènes ; elles portent le sceau d'une grande élévation et d'une grande clarté morale, elles se plaisent dans la légende et sont pénétrées d'un profond amour de la religion traditionnelle. Le bouddhisme indien, transplanté dans un climat plus froid et adapté aux mœurs d'un peuple pratique et dépourvu d'imagination, conserve cependant dans toutes ses immenses ramifications les traces de son origine aryenne.

Démontrer comment l'arbre de la religion a progressivement atteint en Chine les proportions et la forme qu'il a maintenant, tel est l'objet de ce petit livre. La racine de cet arbre est bien chinoise, et sa principale branche a toujours conservé ce caractère national ; seulement un rameau puissant, d'origine étrangère, s'est greffé sur le vieux tronc ; la religion métaphysique de Shakyamouni est venue se joindre aux doctrines morales de Confucius. On peut alors constater un fait nouveau. Un rejeton indigène se greffe sur le rameau indien. Le taouisme moderne grandit sur le modèle du bouddhisme.

Il est du plus grand intérêt, pour celui qui étudie les religions du monde, de pouvoir observer le *modus operandi* de cette greffe successive et calculer ce qu'a gagné ou perdu le peuple chinois aux divers enseignements religieux qui lui ont ainsi été prodigués. Ce petit livre renferme un court aperçu d'un bien vaste sujet ; nous ne pouvons toucher qu'aux traits principaux, mais nous espérons cependant qu'aucun point important ne sera oublié.

Si M. le Professeur Max Müller réussit à rendre l'étude des religions aussi populaire qu'il l'a fait pour la philologie comparée, le champ de recherches qu'offre la Chine sera bientôt défriché par beaucoup de nouveaux explorateurs. Puisse ce livre, pendant quelques années encore, servir de manuel abrégé du sujet dont il traite.

Ceux qui prennent intérêt aux progrès de l'œuvre des missions chrétiennes trouveront ici les moyens de juger ce qu'elles ont fait en Chine.

On verra que le culte des ancêtres prend presque la place d'une religion, et qu'il faut par conséquent que les devoirs envers les parents soient ramenés aux doctrines chrétiennes. On apprend à adorer le Ciel et la Terre, il faudra substituer à ce culte l'adoration du Dieu suprême, éternel. Les devoirs d'homme à homme sont très parfaitement définis ; le missionnaire chrétien devra surbordonner tous les devoirs humains à l'amour de Dieu. La foi en la vie future, telle qu'elle est présentée à la croyance religieuse du vulgaire, ne peut être acceptée par l'homme intelligent parce que le bouddhisme n'a pas confiance en son propre enseignement sur ce point ; les Chinois trouveront dans le dogme chrétien de la vie future l'espérance positive au lieu du vague et de l'incertitude où ils s'agitent. Il en est de même de la rédemption telle que l'enseignent les bouddhistes. Il n'y a rien de solide dans cet enseignement ; il se résout en abstractions et en disputes sur les mots, son indéfinité contraste de la façon la plus frappante avec la rédemption chrétienne qui, trouvant l'homme écrasé sous le mal, lui tend la main puissante d'un libérateur divin et le rend à la fois vertueux et heureux.

Trente-cinq années se sont écoulées depuis que la Chine s'est ouverte aux étrangers. Les progrès des missionnaires furent d'abord très lents. Dans certaines villes bien des étés et des hivers se sont écoulés avant qu'on ait pu obtenir même une seule conversion. Au bout de quinze ans, les efforts des missionnaires étaient récompensés par un millier de conversions. Quinze

ans encore et ce nombre arrivait à dix mille. Maintenant l'élément chrétien progresse à vue d'œil.

Le nombre des points sur lesquels s'exerce l'action des missions protestantes augmente rapidement, et il en est de même pour celles des catholiques romains qui comptent par centaines de mille le nombre de leurs adhérents.

Si les baptêmes sont plus fréquents dans la plupart des districts où travaillent actuellement les missionnaires, il faut l'attribuer à la paix dont le pays a joui pendant ces dernières années et à ce que les autorités locales et les personnages influents comprennent mieux qu'autrefois que la conversion au christianisme n'est pas un crime subversif de l'ordre social. Dans plusieurs cas on a réparé les dommages infligés aux chrétiens, et les convertis n'ont plus à redouter autant que par le passé que le baptême leur apporte de nombreuses souffrances.

Une des concessions qu'obtint Sir Thomas Wade dans ses négociations de 1876 avec Le-hung-Chang, gouverneur général de la province de Chile, fut l'affichage sur toutes les places publiques d'une proclamation impériale au sujet de l'assassinat de M. Margary. Cette mesure a produit un excellent effet sur le peuple en l'obligeant à considérer les étrangers comme des amis. Plusieurs des personnes qui, depuis cette époque, ont demandé le baptême ont été amenées à cette idée par cette proclamation.

Pour bien juger de l'état de l'expansion du christianisme en Chine, il faut porter les yeux sur les districts où ont été réunies des communautés chrétiennes. En beaucoup d'endroits, elles s'étendent avec une grande rapidité. Dans certaines parties, la population villageoise a montré depuis peu d'années une tendance à accepter de nouvelles idées religieuses qui se combinent avec la prohibition de l'opium et du tabac, avec le culte sans images, et l'obéissance à un guide spirituel en ce qui touche à la doctrine. Il y a, dans le voisinage de Pékin, plusieurs de ces associations, toutes d'origine moderne. Dans quelques-unes, il est sévèrement défendu de fumer l'opium. Beaucoup de personnes suivent pendant quelques mois ou quelques années les préceptes de ces sectes, et alors, si on les presse de se joindre aux chrétiens, elles consentent sans trop de difficulté, disant qu'elles n'ont pas trouvé dans l'association nouvelle où elles étaient entrées le bien qu'elles avaient espéré.

Il y a plus d'espérance de progrès parmi la population des villages que

dans les villes, parce que l'influence de la classe lettrée se fait moins sentir dans la campagne. Pour le moment, la classe instruite n'est pas favorable au christianisme et par politique elle affecte de n'en pas parler. La plupart des lettrés liront plus volontiers des livres sur les sciences, la géographie et la politique de l'Occident que sur notre religion. On trouvera dans les chapitres qui suivent des explications à ce sujet.

La première édition de ce livre a été publiée en 1859 ; elle est épuisée depuis longtemps. Nous avons ajouté quatre chapitres à cet ouvrage, l'un renferme la description du culte impérial, les trois autres sont consacrés au voyage à Woo-taï-Shan, centre célèbre du culte bouddhique et pèlerinage très à la mode. L'ouvrage a été entièrement revu.

Péking, octobre 18,7.

Bien que déjà ancien, le livre du Dr J. Edkins est et sera encore longtemps sans doute le meilleur manuel des religions et des mœurs de la Chine, ainsi que le prouve la nouvelle édition, la troisième, qui vient de paraître en Angleterre. Nous avons donc pensé qu'il serait utile d'en donner une traduction française. Nous avons scrupuleusement respecté les opinions de l'auteur sur tous les sujets qu'il aborde, nous bornant à indiquer par quelques notes les renseignements nouveaux et les ouvrages plus récents qui traitent de ces mêmes questions.

Lyon, novembre 1881.

SOMMAIRE

CHAPITRE I. — INTRODUCTION. — Intérêt que présente le sujet de ce livre. — Confucius : son œuvre et son but. — Lao-tseu, fondateur du taouisme. — Bouddhisme : en quoi il se distingue du brahmanisme et du lamaïsme. — Antiquité de l'introduction du christianisme en Chine. — Situation des missions chrétiennes en Chine. — Opium.

CHAPITRE II. — CULTE IMPÉRIAL. — Prière de Shun-chi à l'autel du Ciel et de la Terre lors de l'avénement de la dynastie mandchoue. — Les trois sacrifices annuels à l'autel du Ciel. — Description du temple et de l'autel du Ciel. — Holocauste, offrandes et libations. — Holocauste de la prière. — Sacrifice à la Terre. — Combustion des offrandes. — Notions sur les sacrifices — Culte des ancêtres. — Temple des ancêtres. — Offrandes. — Sacrifices aux dieux du grain et de la terre.

CHAPITRE III. — TEMPLES. — Temple confucéen. — Sacrifices à Confucius. — Caractère funéraire de ces temples. — Temples dédiés aux femmes vertueuses. — Temple des divinités agricoles. — Monastères bouddhistes : leur destination ; ils sont placés dans de beaux sites. — Teen-taë. — Monachisme. — Temples taouïstes : idée qui a présidé à leur construction. — Temples des dieux de l'État. — Lectures impériales.

CHAPITRE IV. — CONFLIT DES PARTIS RELIGIEUX EN CHINE. — Controverse entre les sectateurs de Confucius, de Bouddha et du Tao. — Le gouvernement proteste contre l'idolâtrie. — Controverses entre les confucianistes eux-mêmes.

CHAPITRE V. — COMMENT IL SE FAIT QUE TROIS RELIGIONS NATIONALES COEXISTENT EN CHINE. — La Chine, champ d'observations pour le conflit des idées morales et religieuses. — Les Chinois se conforment facilement à trois religions, toutes trois nationales, bien que basées sur des principes différents. — Caractère distinctif des trois religions : Le confucianisme est moral, le taouïsme matérialiste, le bouddhisme métaphysique. — Scène dans un temple taouïste. — Les trois religions jouissent de l'appui de l'État.

CHAPITRE VI. — INFLUENCE DU BOUDDHISME SUR LA LITTÉRATURE, LA PHILOSOPHIE ET LA VIE SOCIALE DES CHINOIS. — Les poëtes chantent les louanges du bouddhisme. — Le monastère de Teen-tso décrit par Taou-han — Influence de la philosophie de Choo-foo-tszé. — Doctrine de Taë-Keih. — M. Cooke et le commissaire Yéh. — Négation de la personnalité de Dieu, résultat du bouddhisme. — Les Chinois croient véritablement en un Dieu personnel. — Noms donnés à Dieu. — Affirmation d'identité entre le bouddhisme et le confucianisme. — Latitudinarisme chinois. — Influence du culte des ancêtres. — Procession funéraire. — Foi en une vie future.

CHAPITRE VII. — Influence du bouddhisme sur la littérature et la vie sociale des Chinois (suite). — Comparaison des astronomes européens aux fondateurs du bouddhisme par un auteur moderne de Hang-chou. — Critiques de Matthieu Ricci et de Copernic par un écrivain de Soo-choo : ses vues sur une vie future ; il repousse la doctrine du bouddhisme et celle du taouïsme. — Le christianisme répond à sa situation mentale — Le bouddhisme dans la vie privée à Soo-chou. — Intérieur de la demeure d'un mandarin. — Croyance générale à une existence précédente et aux incarnations. — Phrases bouddhiques adoptées dans le langage courant. — Expressions de ciel et enfer, charité, rétribution, etc.

CHAPITRE VIII. — Notions confucéennes et bouddhiques sur Dieu. — Idées primitives des Chinois sur Dieu et les esprits. — Culte du ciel et de la terre. — Idées chinoises sur les attributs de Dieu et la création. — Notions bouddhiques de Dieu. — Fo et Poosa prennent la place de Dieu. — Athéisme du bouddhisme.

CHAPITRE IX. — Notions taouïstes sur Dieu. — Les dieux de la mer et des marées. — Dieux des étoiles. — Essences matérielles sublimées et transformées en planètes et en divinités. — Connexion de l'alchimie et de l'astrologie. — Incarnations des dieux des étoiles. — Wén-chang, Tow-moo, Kwei-sing, l'Étoile polaire sont identifiés à Dieu. — Théorie matérialiste de la création. — Génies taouistes, Sien-jin. — Élément bouddhique dans la mythologie taouïste — Trinité bouddhique et taouïste. — Divinités intellectuelles. — Yuh-hwang-shangti, dieu de la richesse. — San-kwan. — Livres liturgiques. — Dieux de l'État.

CHAPITRE X. — Morale des Chinois. — Renommée des moralistes Chinois. — Ce qu'est la morale de Confucius. — Controverse sur l'obligation de l'amour du prochain. — Opinions de Mih-tszé. — Controverse sur la nature humaine. — Instruction morale des Chinois. — État moral de la Chine actuelle. — Influence morale du bouddhisme. — Klaproth admire le bouddhisme. — Respect de la vie des animaux. — Négation de Dieu et de la Loi divine. — Aumônes bouddhiques. — Doctrine taouïste de rétribution morale dans cette vie.

CHAPITRE XI. — Notions de péché et de rédemption. — Confession d'un vieillard. — Confucius admet des imperfections chez tous les hommes. — Conscience du péché chez les bouddhistes. — Maux corporels châtiments du péché. — Idée confucéenne de l'honneur. — Rémission par le repentir. — Notion bouddhique de rédemption par la discipline monastique. — Rédemption dans le Nirvana. — Les dix vices. — Rémission par la prière et le jeûne. — Bouddha rédempteur. — Notions taouïstes sur le péché.

CHAPITRE XII. — Notions sur l'immortalité et le jugement futur. — Silence de Confucius sur l'immortalité. — La conception taouïste de l'âme matérielle tend à la négation de l'immortalité. — Le bouddhisme affirme l'immatérialité et l'immortalité de l'âme. — Le mot âme, en chinois *shin*, signifie matière invisible. — Ce que prouve le culte des ancêtres. — Trois phases dans la conception bouddhique de la vie future. — Transmigration. — Les six états de la métempsycose. — Yén-lo-wang, en sanscrit Yama, dieu de la mort. — Le Nirvâna : il correspond à notre dogme de l'immortalité et cependant arrive à l'anéantissement. — Le paradis du ciel de l'Ouest. — Ciel taouïste des génies. — Palais sidéraux. — Paradis terrestre.

CHAPITRE XIII. — Opinions des Chinois sur le christianisme. — Objections contre le christianisme ; il défend le culte des ancêtres. — Négation de ce fait. — Utilité des monuments syriens et judaïques pour la défense du christianisme. — Morale de la Bible. — Exclusivisme des Chinois. — Préjugés nationaux. — Le christianisme accusé d'emprunts au bouddhisme.

CHAPITRE XIV. — Missions catholiques. — Nombreux convertis. — Leurs opinions sur le protestantisme. — Communautés de village. — Écoles. — Séminaires pour les prêtres indigènes. — Vie des prêtres européens. — Discussion avec l'un d'eux. — Ils négligent la littérature.

CHAPITRE XV. — Mahométans, juifs et bouddhistes Woo-wëi. — Mahométans chinois nombreux dans le Nord. — Les Chinois les accusent d'avoir emprunté leur doctrine au bouddhisme. — Critiques sur Mahomet. — Les juifs de Kaï-fung-foo ; ils sont près de disparaître. — Bouddhistes Woo-wëi. — Ils repoussent les images. — Leur sincérité.

CHAPITRE XVI. — L'INSURRECTION TAÏPING. — Elle commence par une agitation religieuse. — Le fanatisme s'y mêle. — Les Taïpings ne sont pas des imposteurs. — Leur antagonisme contre l'idolâtrie. — Leur impopularité. — Résultats de ce mouvement. — Entrevue avec un Taïping. — Espoir pour les missions protestantes. — Présomptions de la victoire du christianisme.

CHAPITRE XVII. — VOYAGE A WOO TAÏ-SHAN. — Départ de Péking le jour du mariage de l'empereur. — Chargements de coton. — Routes pavées. — Arcades monumentales. — Auberge chinoise. — Formation du Loess. — Tho-chou. — Déification de Kwan-ti. — Lenteur de la propagation de la science. — Pauting-foo. — Pèlerins Lamas. — Une foire. — Jovialités des mulets. — Ponts de bois. — Fabrique de vases de terre. — Vaccination. — Politesse indigène. — Change de monnaie. — Lung-tsiun kwan. — Ligues villageoises pour se préserver des voleurs.

CHAPITRE XVIII. — SUITE DU VOYAGE A WOO-TAÏ-SHAN. — Sortie de Lung-tsiuen-kwan. — Monastère d'Arban bolog. — Taï-loo-sze. — Un lecteur de la Bible. — Woo-taï par une froide matinée de brouillard. — Dara-éhé. — Manjusri assis sur un lion. — Culte de Chi-chay. — Lecteurs mongols. — Monastère des sept Bouddhas. — Statue d'Ochirwani. — Poo-sa-ting. — Cadeau du grand prêtre. — Anciennes reliques du Bouddha. — Temple d'Ubegun Manjusri. — Légendes. — Vue de la vallée. — Temple de Dara-éhé. — Danse sacrée. — Nombre des Lamas de Woo-taï-shan. — Empreinte des pieds du Bouddha — Femmes mongoles en pèlerinage. — Richesse des temples. — Vie quotidienne des Lamas.

CHAPITRE XIX. — RETOUR DE WOO-TAÏ-SHAN A PÉKING. — Vue splendide du haut du Péï-taï. — Étendue des montagnes de Woo-taï. — Elles ont dix mille pieds de hauteur. — Panégyrique de Khang-hi. — Pensées des pèlerins. — Heng-shan, la montagne sacrée des confucianistes. — On demande nos passeports. — Vente de livres chrétiens. — Ravins profonds dans les terrains de Loess. — La grande muraille à Ping-hing-kwau. — Grand nombre de bêtes de somme. — Condition du peuple. — Salaires. — Temple de Laou-Kéun dans un défilé. — Temple de Kwan-ti. — Affiche bouddhique. — Tours de la Grande Muraille datant de 1576 A. D. — Tsze-king-kwan. — Une vallée magnifique. — La rémunération des bonnes et des mauvaises actions se produit en ce monde — Doctrine bouddhique qui pourrait être adoptée par le christianisme.

LA
RELIGION EN CHINE

CHAPITRE PREMIER

INTRODUCTION

Le savant avide de recherches ne trouvera aujourd'hui aucun champ plus riche à étudier que la Chine. Les barrières de cette séclusion, qui a si longtemps empêché les investigations des voyageurs et arrêté les progrès du christianisme et du commerce légal sont maintenant renversées. De parti pris, l'esprit national chinois s'était mis en hostilité contre l'introduction des coutumes et des idées étrangères. La Grande Muraille, qui sert de frontière au nord de l'empire, est l'emblème expressif de cet exclusivisme national, autant peut-être par son impuissance à remplir le but proposé que par l'idée qui a présidé à sa construction première. Plusieurs fois les Tartares ont fait brèche dans cette barrière inutile et conquis le pays qu'elle aurait dû protéger. La loi interdisant l'entrée des étrangers et la liberté du commerce s'est montrée tout aussi impuissante, et maintenant la Chine, avec ses vastes dépendances extérieures, est d'un bout à l'autre ouverte aux Européens.

Les trésors de découvertes que recèle le sol de la Chine se sont accrus par l'isolement plusieurs fois séculaire où se sont complus les fils de Han. C'est grâce à cette circonstance que les éléments qu'elle fournit à l'histoire

de la philosophie, de la littérature, de la politique et de la religion nous apparaissent aujourd'hui pleins de fraîcheur et d'enseignements.

Si l'ouverture du Japon promet beaucoup aux entreprises de l'Occident par l'intelligence et la civilisation de ses habitants, celle de la Chine devrait promettre plus encore, puisque la civilisation japonaise est basée sur celle de la Chine. Il y a une sorte de fascination pour l'œil de l'étranger dans les habitations plus propres des Japonais et leur police mieux faite. Ils séduisent par leur promptitude à apprendre les langues étrangères et leur désir de s'approprier la science occidentale ; mais on devrait toujours se souvenir qu'ils ne peuvent se vanter d'aucune invention ou découverte remarquable, telle que la peinture, la fabrication du papier, les propriétés de l'aimant et la composition de la poudre à canon. Ils étudient les livres des sages et des grands écrivains de la Chine et les vénèrent, comme nous ceux de la Grèce et de Rome. Ils ont pris leurs données de politique, de religion et d'instruction aux compatriotes de Confucius, comme ils reçoivent de nous la science mathématique et mécanique. On ne saurait donc les comparer aux Chinois pour tout ce qui constitue une grande nation. Dans l'Asie orientale, la race qui parle le sanscrit peut seule le disputer à la Chine quant à l'étendue et à la profondeur de son influence.

Si les Chinois ne sont pas aussi profonds en philosophie, ou aussi pénétrants en philologie que les anciens Hindous, s'ils n'ont jamais eu de Kapila ni de Panini, ils ont beaucoup dépassé ce peuple sous le rapport pratique du développement d'une nation. Ils sont incontestablement supérieurs en histoire, eu politique, en économie sociale et dans les applications pratiques de la science. Les Hindous n'ont pas encore appris à écrire l'histoire ou à rapporter les faits, ils n'ont jamais pu édifier un système politique qui donne à leur pays l'unité et la durée; et après avoir longtemps négligé d'imiter les Chinois dans l'art de la peinture, ils commencent, maintenant seulement, à l'emprunter aux Européens. Les Chinois sont supérieurs en ces qualités pratiques qui font la grandeur d'une nation.

Tout se réunit donc pour assurer des résultats intéressants aux investigations faites dans la littérature et la condition sociale de la Chine. Mais il est nécessaire de limiter le champ des recherches. On a écrit sur ce pays beaucoup de livres dans lesquels un chapitre est consacré à chaque sujet :

c'est pourquoi ils ne satisfont pas ceux qui cherchent des renseignements particuliers. Il reste, par exemple, beaucoup à dire sur le caractère de sa religion. Ceux qui ont décrit la Chine ont parlé avec une certaine plénitude de détails du système de Confucius, mais ils ont accordé trop peu d'attention aux religions du Bouddha et de Tao. Il y a donc une place pour un livre tel que celui-ci, qui esquissera, d'après des observations sérieuses, la situation religieuse de ce peuple au moment actuel; malheureusement il nous sera impossible, faute d'espace, d'approfondir suffisamment ce sujet. Peut-être ce livre sera-t-il le précurseur d'un autre, de dimensions plus vastes, qui pourra traiter un peu plus suivant leur mérite beaucoup des questions qui se présenteront ici, et tenter aussi l'historique de la naissance, des progrès et de l'état actuel des religions de la Chine.

Nous autres Européens nous ne connaissons pas encore la Chine. Elle prend dans notre imagination un certain aspect original et comique incompatible avec une juste appréciation de sa situation. Ses premiers visiteurs furent les voyageurs du moyen âge qui, n'eussent-ils pas trouvé chez elle un pays ressemblant à l'Europe par sa civilisation, comme cela était alors, lui eussent donné quand même dans leurs relations une couleur moyen âge, parce qu'ils étaient eux-mêmes des hommes de cette époque. Les pages pittoresques de Sir John Mandeville et les récits plus détaillés de Marco Polo rapportaient des choses si merveilleuses sur la Chine que leurs lecteurs se demandaient s'il s'agissait de vérités ou de fictions. Depuis lors, le monde occidental s'est toujours complu à voir la Chine à travers un prisme conventionnel; du reste, les habitants de ce pays nous rendent la pareille. Nous voyons beaucoup en eux ce qui est singulier et risible et ils se figurent que nos traits sont tout ce qu'il y a de plus propre à exciter l'hilarité.

Rien n'est plus utile, pour se faire une idée exacte d'une nation, que de connaître ses opinions religieuses. Elles sont trop intimement liées à la vie spirituelle et intellectuelle d'un peuple pour ne pas être d'excellents exposants de son véritable caractère, et trop sérieuses pour ne pas exiger un examen très approfondi. Les religions de l'Inde et de la Chine présentent un intérêt proportionné à l'état scientifique et artistique de leurs sectateurs. Dieu a abandonné ces peuples pendant un temps d'une longueur inusitée à la seule lumière de la nature et de la raison. Ils ont eu de fréquentes occasions

de faire ce que l'homme peut faire par la science, de trouver Dieu tel qu'il est en lui-même et dans ses rapports avec nous. L'histoire de toutes les religions païennes est celle des efforts inutiles de l'humanité cherchant à connaître Dieu, la nature et la certitude de notre immortalité, et à découvrir des moyens de salut. Ces religions seront toujours, comme elles l'ont toujours été, un mélange de puissance sacerdotale et de puissance royale ; mais leur élément premier a sa source dans les aspirations naturelles et les espérances religieuses qui sont le propre de la nature humaine. Ce sont ces sentiments qui donnent aux prêtres et aux hommes d'État la possibilité d'utiliser, à leur profit, les superstitions populaires en s'en servant comme de machines à gouverner. Tout ceci se révèle en toute évidence dans les religions de la Chine.

Deux résultats sortiront de l'étude approfondie de la religion des Chinois. La vie réelle de la nation se comprendra mieux, et les questions qui se rattachent à la théologie naturelle recevront de nouveaux éclaircissements. De nouveaux exemples montreront comment les hommes, qui n'ont pas pour se guider le flambeau du christianisme, cherchent sans cesse à trouver mieux que ce qu'ils ont, et comment ils essayent de satisfaire à ce besoin en remplaçant les vérités que la révélation fait connaître par quelque autre système, si peu satisfaisant qu'il puisse être.

Le nom le plus illustre dans toute l'histoire de la Chine est celui de Confucius. Il était de ces hommes qui, sans autre aide que la seule lumière de la raison, lisent plus couramment que les autres dans le livre mystérieux de la loi divine. Confucius était un vrai sage ; il raisonnait les devoirs de l'homme avec un sens juste et pratique ; par son caractère personnel, par le sujet et la méthode de son enseignement, il s'imposa au respect de ses contemporains. Il vécut au sixième siècle avant Jésus-Christ, environ cent ans après le Bouddha et cent ans avant Socrate. Il trouva en Chine une religion déjà existante, avec ce système de morale très pratique qui a toujours été son caractère spécial au début comme à la fin. Il n'y a pas dans l'histoire de personnage moins mythologique que Confucius. Ce n'est pas un de ces demi-dieux à la biographie fabuleuse, c'est une personne réelle. Les faits de son existence, ses traits, son aspect, les lieux où il a vécu, les petits princes qu'il a servis, tout est connu. Il fut le commentateur des anciens livres écrits par les premiers sages, et l'historien des temps qui précédaient immédiatement son époque. Il a publié

LAO-TSEU

— D'APRÈS UN BRONZE CHINOIS DU MUSÉE GUIMET —

le livre de l'histoire nationale, le Shoo-King, et une collection de poésies indigènes. Il tenta de donner un caractère philosophique à l'ancien livre de divination appelé le Yih-King, non pas qu'il eût le moindre penchant pour cette science, mais parce qu'il vénérait la mémoire de l'homme illustre qui en avait été l'auteur. Il avait un tel respect pour l'antiquité qu'il ne pouvait pas dédaigner le système de divination pratiqué par les meilleurs souverains de la Chine depuis les temps fabuleux et dans la période historique. Il publia également un livre sur la religion d'État, dans lequel il décrivait les rites d'après lesquels le peuple et l'empereur doivent accomplir les cérémonies en l'honneur des puissances supérieures.

Confucius forma trois mille disciples, parmi lesquels les plus distingués devinrent des auteurs écoutés. Comme Platon et Xénophon, ils rapportaient les paroles de leur maître ; ses maximes et ses arguments conservés dans leurs livres furent plus tard ajoutés à la collection des livres sacrés appelés les *Neuf Classiques*.

Il n'y avait rien d'ascétique, rien de spiritualiste dans la religion de Confucius. Quels sont mes devoirs envers mon voisin ? Comment remplirai-je le mieux les devoirs d'un bon citoyen ? Voilà les questions auxquelles elle répondait. Elle n'essayait pas de résoudre ces questions plus élevées : Quelles sont mes relations avec le monde spirituel que je ne puis voir ? Quelle est la destinée de ma nature immatérielle ? Comment puis-je m'élever au-dessus de la sphère des passions et des sens ? Une autre religion tenta de répondre à ces mêmes questions, mais ses réponses sont loin d'être satisfaisantes.

Contemporain de Confucius vivait un vieillard, connu plus tard sous le nom de Lao-tseu, qui méditait philosophiquement sur les besoins et les qualités de l'âme humaine. Confucius, le prophète du sens pratique, ne pouvait pas bien saisir sa méthode. Il s'entretint une seule fois avec lui et ne renouvela pas sa visite, car il ne put le comprendre. Lao-tseu conseillait la méditation recueillie. « *L'eau qui n'est pas agitée est claire et on peut y voir à une grande profondeur. Le bruit et la passion sont contraires au progrès spirituel. Les étoiles ne sont pas visibles dans un ciel nuageux. Il faut entretenir la puissance de perception de l'âme dans la pureté et le repos.* » Un philosophe, nommé Chwang-Chow, qui le secondait dans ses recherches, aimait à méditer et à s'élever dans les hautes régions de l'idéal pur ; il excellait

aussi dans le sarcasme et la controverse. Il tourna en ridicule le besoin de profondeur philosophique qu'avait montré Confucius, et exalta la doctrine de Taou, nom qu'avait adopté le système de Lao-tseu. Leurs disciples furent nommés taouistes. Mais les maîtres de la nouvelle secte n'apprenaient pas à appliquer pratiquement leurs principes, de sorte que leurs disciples eurent toute liberté de choisir la discipline et la méthode qui leur convenaient pour constituer la vie religieuse et atteindre son objet. Ils se firent alchimistes, astrologues, géomanciens, ou adoptèrent la vie d'ermite. Ce ne fut que bien plus tard qu'ils empruntèrent aux bouddhistes le système monastique et le culte des idoles.

Le bouddhisme, originaire de l'Inde, pénétra en Chine au premier siècle de l'ère chrétienne. Obéissant à un songe, l'empereur Ming-ti envoya des ambassadeurs dans l'Occident pour en rapporter un dieu; ils revinrent avec une image de Bouddha, et peu après, quelques moines des bords du Gange arrivèrent à la cour de la Chine pour propager leur religion. Pendant plusieurs siècles, cette nouvelle croyance lutta pour affermir son existence et son influence dans ce pays ; tantôt les empereurs la patronaient, tantôt ils la persécutaient. Les bouddhistes de l'Inde vinrent paisiblement apprendre aux Chinois à vénérer leur pompeux rituel et leurs divinités placides, bienveillantes et rêveuses. Ils répandirent parmi eux la doctrine de l'existence propre de l'âme et de sa transmigration dans le corps des animaux. Ils séduisirent leur imagination par les splendides peintures de mondes éloignés, pleins de lumière, habités par les Bouddhas, les Bodhisattvas et des créatures angéliques, embellis de pierres précieuses, d'animaux charmants, de fleurs adorables.

C'est ainsi qu'ils entraînèrent les Chinois à l'idolâtrie.

Voici en quoi consiste principalement la différence entre le bouddhisme et le brahmanisme. Les bouddhistes relèguent à un rang très secondaire les divinités populaires des Hindous. Ils tolèrent leur existence, mais leur accordent très peu de pouvoir ; elles agissent comme disciples auditeurs ou gardiens de porte du Bouddha et de ses disciples. La masse des Hindous croient que ces dieux, Brahma, Siva, Shakra, etc, sont doués d'une grande puissance et exercent sur les affaires des hommes un contrôle permanent. Ils élèvent des temples en leur honneur, prient pour apaiser leur colère et aspirent ardemment à leur protection. Les bouddhistes ne leur accordent pas de tels honneurs;

Le nom d'un dieu ne révèle en eux aucune terreur. Ils croient que le pouvoir suprême appartient au Bouddha, à l'homme grandi par sa propre force. Ceci constitue une des différences essentielles des deux religions.

Il y a lieu d'établir une distinction remarquable, quoique moins importante, entre le bouddhisme de la Chine et celui du Tibet. La différence est peu sensible en ce qui concerne la philosophie, mais il existe au Tibet une hiérarchie qui exerce un pouvoir politique ; en Chine ce serait impossible. Le grand Lama et beaucoup d'autres Lamas de la Mongolie et du Tibet prennent le titre de « Bouddha vivant ». On enseigne au peuple que le Bouddha s'incarne surtout dans le grand Lama. Jamais il ne meurt. Quand le corps, dans lequel Bouddha s'est incarné momentanément, cesse de remplir ses fonctions, les prêtres qui sont investis de la charge de lui chercher un successeur choisissent un enfant en qui le Bouddha réside jusqu'à ce que, parvenu à la fin de sa carrière humaine, il meure à son tour. Aucun prêtre bouddhiste de la Chine n'oserait prétendre être un « Bouddha vivant » ou avoir quelque droit à exercer un pouvoir politique. Au Tibet, au contraire, comme chef des « Bouddhas vivants », le grand Lama, agissant comme grand prêtre, occupe non seulement la place du Bouddha historique, mort depuis longtemps, mais exerce aussi sur le pays un pouvoir souverain, gouvernant la société laïque comme le clergé et ne relevant que du maître suprême, l'empereur de la la Chine. [1]

Dans l'étude du bouddhisme, il ne faut jamais oublier de distinguer entre la forme du Nord et celle du Sud. Burnouf, le premier, a établi clairement la séparation de ces deux divisions capitales du bouddhisme. Les prêtres de Ceylan, de Birma et de Siam possèdent des livres sacrés écrits en pali, langue plus jeune que le sanscrit. Les moines du Népaul, du Tibet, de la Chine et des autres contrées septentrionales où cette religion est pratiquée se servent de livres religieux écrits en sanscrit. Cette langue est la mère du pali, et se parlait, il y a peu de temps encore, dans les principautés montagneuses du nord de l'Inde. Il existe encore une autre grande différence dans les livres mêmes. Les écritures fondamentales des deux grandes divisions du bouddhisme semblent être absolument les mêmes, mais les bouddhistes du Nord ont ajouté

[1] Voir le *Bouddhisme au Tibet*, Annales, t. III et *Analyse du Kandjour*, Annales, t. II.

beaucoup d'ouvrages importants, soi-disant composés des paroles du Bouddha, en réalité pures fictions. Ils appartiennent à l'école dite du « *grand déce-loppement* », qui a reçu ce nom pour la distinguer de celle du « *petit développement* », [1] commune à la fois au Nord et au Sud. Parmi les interpolations ajoutées par les bouddhistes du Nord se trouvent la fiction du paradis occidental et les mythes d'Amitabha et de Kwan-yin, la déesse de compassion. Ces divinités sont exclusivement septentrionales et absolument inconnues dans le sud du Népaul. Dans le Midi, on respecte plus scrupuleusement les traditions cosmogoniques et mythologiques des Hindous ; dans le Nord, au contraire, les livres enseignent l'existence d'un univers entièrement nouveau et beaucoup plus vaste, peuplé de divinités correspondantes ; c'est la croyance du peuple.

Le bouddhisme mongol dérive du tibétain, de même que celui de la Corée du Japon et de la Cochinchine découle du bouddhisme chinois. Le grand Lama n'a pas d'adorateurs plus dévots que les Mongols, et, pour complaire aux préférences de ces tribus grossières, les empereurs tartares ont toujours professé un grand respect pour les prêtres qui suivent la forme bouddhique tibétaine. Il existe à Péking et à Woo-tae-shan, dans le Shan-ssé, plusieurs grands monastères où des milliers de Lamas tibétains et mongols (Lama est le nom tibétain des moines) sont entretenus aux frais du gouvernement. Dans les pays situés à l'est de la Chine on emploie les traductions chinoises du sanscrit. On garde également avec fidélité les noms des divinités, de même que ceux des écoles dans lesquelles les bouddhistes chinois se sont divisés, selon leurs opinions en matière de philosophie.

Toutes ces formes du bouddhisme proviennent d'une origine commune. Shakyamouni, qui d'après des autorités sérieuses vivait au septième siècle avant l'ère chrétienne, institua la vie monastique du bouddhisme et la pratique de la prédication publique. Aujourd'hui les bouddhistes de la Chine observent très rarement l'obligation de prêcher en public ; mais l'expression s'en est conservée, et dans chaque monastère une salle particulière est réservée pour cet exercice. Ce grand réformateur religieux vécut jusqu'à un âge très avancé et forma un grand nombre de disciples. Ses doctrines se répandirent rapide-

[1] *Mahayana*, Grand-Véhicule et *Hinayana*, Petit-Véhicule.

ment pendant sa vie et après sa mort. Ses restes mortels furent universellement considérés comme éminemment sacrés et dignes d'un culte religieux. Un cheveu, une dent, un morceau d'os, un fragment de cheveu furent précieusement conservés dans des temples, ou bien des tombeaux construits à grands frais s'élevèrent sur eux ou à côté d'eux. Ce fut l'origine des pagodes chinoises. Une pagode est une tombe richement ornée élevée sur les restes d'un prêtre bouddhiste, ou destinée à préserver de saintes reliques. Toutefois on s'est souvent écarté de ce but primitif et on a érigé des édifices de ce genre comme ornements de monastères, ou parce que le peuple s'imagine que le voisinage d'une pagode le préserve de certaines calamités qui pourraient s'abattre sur ses cultures, son commerce ou ses demeures[1].

Bientôt le bouddhisme devint la religion préférée des rois de l'Inde. Le personnage historique désigné par le titre de Bouddha appartenait lui-même à la caste Kshatrya ou caste royale, ce qui les prédisposait en sa faveur. Mais, au commencement de notre ère, les brahmanes s'évertuèrent à détruire la nouvelle religion éclose dans l'Inde ; ils réussirent à la longue à la bannir de l'Hindoustan. Le résultat de cette persécution fut l'immense propagation du bouddhisme dans les contrées voisines. Quand le chinois Hiouen-tsang visita, au septième siècle, les lieux sacrés de sa religion dans les environs de Bénarès et de Patna, il trouva le bouddhisme en grand déclin ; peu de temps après, cette religion disparut complètement de l'Inde.

Les chapitres de ce livre forment une série de courtes descriptions qui exposent la condition religieuse des Chinois telle que l'ont faite les actions mutuelles de ces trois religions. Il y a encore d'autres religions en Chine, et nous en dirons un mot ; mais ces trois croyances sont de beaucoup les plus importantes sous le rapport du nombre de leurs adhérents et leur condition sociale.

Les recherches dans les religions de l'humanité ont en propre un immense intérêt ; hors du domaine de la pure vérité, aucun sujet ne peut attirer davantage. Mais dans les études de cette nature le point le plus important est peut-être l'influence qu'elles ont exercée sur le développement consécutif du

[1] *Feng-shoui*, *Annales du Musée Guimet*, t. I. — MILNE : *La vie en Chine*.

christianisme. Ces systèmes tiennent dans les croyances de l'humanité la place que devraient avoir les doctrines de la Bible ; pour abolir les anciens cultes idolâtres de l'Europe, on a écrit de savantes thèses contre eux et des apologies du christianisme ; pour renverser les religions de l'Orient, les avocats du Christ doivent faire grand usage de l'imprimerie. L'étude approfondie des articles d'une religion païenne et des superstitions auxquelles tiennent ses affinités religieuses devient indispensable. Le livre que nous offrons aujourd'hui au lecteur est une sorte d'introduction à des études de ce genre sur le terrain chinois.

L'Angleterre a ouvert la Chine au monde chrétien ; l'attention de l'homme d'État, du marchand et du savant est appelée sur elle, comme sur le pays qui doit désormais devenir le débouché de l'activité croissante des Européens ; le commerce doit y prospérer de plus en plus ; les voyageurs en quête de nouveaux renseignements sur la géographie, la géologie et l'histoire naturelle doivent s'y donner rendez-vous de tous les pays où ces sciences sont en honneur ; les diverses puissances étrangères y lutteront pour s'assurer une influence dominante. Dans toutes ces différentes classes d'hommes qui visitent la Chine ou l'étudient dans les livres, personne, sans doute, ne s'occupera de sa condition religieuse ; cependant ce sujet a une grande importance pour tous ceux qui veulent voir la foi chrétienne triompher, dans ce pays, de tous les systèmes qui lui sont opposés.

Quelques-uns des premiers missionnaires romains ont prétendu que le christianisme avait été introduit en Chine par l'apôtre Thomas. La preuve de cette assertion se trouvait, disaient-ils, dans les traditions des Chinois. Les bouddhistes parlent d'un célèbre ascète du nom de *Thamo* qui serait venu de l'Inde par mer au commencement du sixième siècle. Son nom était en sanscrit *Bôdhidharma*. Il n'est nul besoin de renseignements minutieux sur ses opinons religieuses et sur sa biographie ; à cette époque, il y avait en Chine trois mille Hindous pleins de l'espoir d'y propager la foi bouddhique. Les premiers missionnaires romains, insuffisamment renseignés sur l'histoire et les religions de la Chine, ont pris le nom de *Thamo* pour une forme chinoise du nom *Thomas*, et de ce qu'on le décrivait comme un ascète rigoureux et grand faiseur de miracles, ils conclurent à son identité avec l'apôtre chrétien.

Le christianisme fut-il prêché dans ce pays avant le temps des chrétiens

syriens? Nous l'ignorons. Les juifs y parurent beaucoup plus tôt que les nestoriens. S'il y eut aussi des prosélytes chrétiens, on n'en trouve aucune trace historique jusqu'à la dynastie des Tangs. Ce que nous savons des missions nestoriennes est compris entre 636 et 781 de notre ère, période indiquée dans le monument élevé par les Chinois convertis par elles, qui contient une courte histoire de ces missions avec un résumé de la religion chrétienne. Ce monument enfoui dans la terre fut découvert il y a deux cents ans; il montre que si plus tard ces missions déclinèrent et disparurent ce ne fut pas faute de zèle chez les premiers missionnaires. Elles s'étendirent rapidement pendant les premières cent cinquante années; leurs évêques et archevêques étaient nommés par les Églises de Mésopotamie, quartier général des missions. Les missionnaires syriens furent les premiers à enseigner le christianisme aux Mongols et introduisirent chez eux l'art d'écrire; l'alphabet mongol actuel, usité par les Mandchoux chinois, est une variante de l'alphabet syrien. Le prêtre Jean était un prince tartare qui devint un néophyte de ces zélés missionnaires. Comme les autres Églises orientales, les nestoriens perdirent graduellement leur foi ardente et leur enthousiasme évangélique; leurs missionnaires cessèrent de visiter la Chine; le nombre des convertis diminua graduellement, jusqu'au moment où ce qui en restait fut emporté par les troubles qui accompagnèrent l'expulsion des Mongols de la Chine, au quatorzième siècle. Les auteurs indigènes parlent de trois sectes étrangères qui auraient existé en Chine, au septième siècle : les Romains (**Ta-tsin** [1]), les Manichéens (**Mani**), les Mahométans. Sous le nom de « Romains », ils désignent les chrétiens nestoriens qui faisaient partie de l'empire romain d'Orient au temps où ils arrivèrent en Chine et prirent le nom déjà employé dans ce pays pour désigner la partie du monde d'où ils venaient. Il est étonnant de trouver en Chine des traces des Manichéens. Le mot *mani* ne pourrait guère désigner d'autre religion que la leur, et l'histoire de l'Église nous apprend quelle énorme extension ils avaient au temps de saint Augustin. Un fait encore plus étonnant, c'est que **Manès** a emprunté aux bouddhistes une partie de son système; c'est ce que nous apprend Néander. Établi en Perse,

[1] Quelques auteurs romains traduisent Ta-tsin par Judea. M. Wyler, dans ses intéressantes et précieuses remarques sur la stèle nestorienne de Si-ngan-foo, propose de restituer ce nom aux nestoriens.

il avait le christianisme à l'ouest, et, dans son propre pays, le système de Zoroastre ; sa religion est sortie de ces trois sources. Si nous nous reportons à une histoire de la Chine, d'une époque de très peu postérieure, nous trouvons des indications sur cette secte, sur les Parsis ou adorateurs du feu, sur le christianisme dans sa forme nestorienne et sur le bouddhisme, qui existaient tous côte à côte. Seul le bouddhisme devint une religion populaire dans toute l'étendue de la Chine ; les trois autres ne purent que lutter pour vivre, et au bout de peu de siècles disparurent complètement.

Après cela, la première tentative d'introduction du christianisme fut faite par les missionnaires pontificaux de la période mongole. Un des résultats de la carrière extraordinaire de Zinghis-Khan fut d'ouvrir des voies aux voyageurs tout au travers de l'Asie centrale. Ce qui était impraticable, tant que les races nomades de la Tartarie furent sans chef, tant que l'Asie fut divisée en petits royaumes, devint d'un accomplissement facile quand l'empire éphémère des Mongols fut créé. C'est alors que Marco Polo habita quelque temps en Chine, et que notre compatriote, Sir John Mandeville, prit pendant plusieurs années du service dans les armées de l'empereur de la Chine. C'est alors que l'archevêque Jean, de Péking, missionnaire pontifical, essaya, pendant sa longue résidence dans cette ville, d'établir une mission permanente dans la capitale du Grand-Khan.

A l'époque de la reine Élisabeth, l'Église catholique romaine recommença ses tentatives pour propager le christianisme latin dans la Chine ; cette fois, ses missionnaires eurent plus de succès, car ils firent de grands efforts. C'était le temps des grandes entreprises. L'Amérique et la route des Indes étaient découvertes depuis une centaine d'années ; des missions s'étaient fondées dans les établissements portugais de l'Orient ; le système de Copernic avait été révélé au monde, et le protestantisme était victorieux en Allemagne. De nouveau, le merveilleux pays de Cathay était ouvert à l'activité des Européens, et là se trouvait une immense nation infidèle à convertir à la vraie religion. Le catholicisme qui chancelait en Europe pouvait s'étendre en Asie par les opérations des missionnaires. Les jésuites se résolurent à entreprendre cette nouvelle tentative. Il n'a jamais manqué d'enthousiastes pour s'enrôler sous la bannière du jésuitisme. Ils sont séduits par la grandeur de ses plans et la gloire de la vie à laquelle il les invite. La papauté eut la sagacité de

comprendre que de jeunes hommes animés d'un noble zèle et d'un généreux esprit de sacrifice ne pouvaient être employés plus utilement qu'à prêcher le christianisme en Chine et dans les autres pays payens. Ce fut la source de toute une succession d'hommes, sortis des écoles des jésuites, qui n'ont jamais été dépassés par aucun ordre de missionnaires en science profonde et en dévouement à leur religion et à leur ordre. Le caractère des convertis de la communion romaine en Chine paraît être supérieur aujourd'hui à ce qu'il est dans l'Inde et dans beaucoup d'autres contrées payennes; on en trouve un grand nombre qui connaissent bien les doctrines et l'histoire du christianisme, tandis que les catéchumènes catholiques romains de l'Inde sont, en général, très peu instruits. Par malheur, le catholicisme porte partout avec lui le culte de la Vierge, les messes pour les morts, le crucifix et le chapelet. Quelques-uns de livres que les jésuites ont publiés en langue chinoise renferment la plus pure vérité chrétienne ; mais il est fâcheux qu'ils soient accompagnés par d'autres qui enseignent une superstition frivole. Nous aurions plus de plaisir à rencontrer des catéchumènes d'un esprit éclairé et paraissant animés de sentiments de dévotion, si nous n'en trouvions pas beaucoup plus encore qui, au lieu d'intelligence et de piété, ne peuvent montrer comme preuve de leur christianisme qu'un crucifix et une image.

Somme toute, l'introduction du vrai christianisme de la Bible dans la Chine s'annonce sous l'aspect le plus favorable et le plus encourageant. Le nombre des conversions effectuées dans les ports francs depuis la guerre de 1842 peut bien soutenir la comparaison avec celles des autres pays où travaillent les missionnaires. Parmi les prédicateurs indigènes qui ont été formés pour assister les missionnaires étrangers, on trouve quelques hommes dévoués et d'éloquents interprètes des vérités de la Bible. A Amoy, cinq cents convertis observent chaque dimanche l'abstention de tout travail et se réunissent pour prier dans la maison du Seigneur. Près de Ningpo, sont quelques petites communautés intéressantes qui se sont formées au milieu des villages par les soins des catéchistes indigènes. Dans la région nommée Sanpoh, citée pour la grossièreté de ses habitants, les efforts de ces hommes ont si bien réussi, à l'aide de la bénédiction de Dieu, qu'il s'est formé un noyau de deux ou trois groupes de villages chrétiens qui sans doute prospèreront et croîtront en nombre et en ardeur. Dans les environs de Shanghaï, les missionnaires ont

fréquemment réussi à s'établir dans plusieurs cités et villes. Deux fois, le consul d'Angleterre, sur les instances des fonctionnaires du gouvernement chinois, a dû rappeler à Shanghaï un de ses compatriotes ; mais plusieurs séjours de quelques mois de durée ont pu être effectués, et comme résultats de ces efforts on a baptisé des cathéchumènes dans trois villes et dans plusieurs villages. Aujourd'hui l'œuvre de la conversion va progressant, et nous avons tout lieu d'espérer que le christianisme de la Bible se répandra dans la Chine.

Les missions protestantes se heurtent à une difficulté que n'ont pas rencontrée les agents de la Propagande. L'usage de fumer l'opium, qui occasionne beaucoup de souffrances personnelles et de ruines de familles, est un grand obstacle au succès des efforts des missionnaires. L'introduction de l'opium par des marchands étrangers a donné aux nations qui font ce trafic une mauvaise réputation parmi les Chinois. L'Angleterre a la plus grande part du mépris que les Chinois ressentent pour ceux qui apportent l'opium sur leurs rivages. Ils se souviennent que nous avons combattu pour la liberté du commerce de cette matière délétère ; et maintenant encore ils se rappellent que ce fut par notre exigence, imposée à l'heure de la victoire, que leur gouvernement fut contraint à la classer parmi les importations légitimes. Cela nuit beaucoup à notre bonne réputation parmi les peuples de ce pays et les amène à se méfier de notre religion. Les missionnaires anglais auront de la peine à réussir en Chine, tant que notre honneur national sera souillé par la culture du pavot et la préparation de l'opium sous la direction immédiate du gouvernement de l'Inde. S'il faut respecter la liberté du commerce, du moins notre gouvernement ne devrait-il pas faire une question nationale de l'approvisionnement en opium du marché chinois. Tous les missionnaires anglais seraient heureux de pouvoir répondre à ceux qui leur demandent si souvent pourquoi leurs compatriotes apportent l'opium : « Notre nation n'est pour rien dans le commerce ou la préparation de cette drogue. » S'ils pouvaient parler ainsi, ils répondraient bien mieux aux interrogations et aux reproches de leurs auditeurs chinois.

Il n'y a pas lieu de discuter ici la question de l'opium ; nous voulons seulement montrer, comme nous venons de le faire, sa portée au point de vue des opérations de nos missionnaires ; et elle est trop nuisible et trop triste pour ne pas faire naître le découragement dans l'esprit de tous les mission-

naires. Il est nécessaire de redresser cette opinion erronée que les Chinois n'auraient prohibé l'opium que dans la crainte de perdre leur argent ; cette erreur a été commise par quelques personnes qui, vu les moyens qu'ils possèdent de se renseigner, eussent dû mieux connaître les Chinois. M. Crawfurd a dit une fois à Leeds, dans une conférence sur la Chine : « La partie morale de cet argument, mis en avant par les Chinois, n'est qu'une raison secondaire destinée à renforcer la question principale, qui est que l'opium enlevait à la Chine ses métaux précieux. »

Ces expressions, dans la bouche d'un homme qui a habité l'Orient pendant plusieurs années, étaient faites pour produire une mauvaise impression et nuire en proportion de l'expérience et de l'autorité de l'orateur. L'antipathie des Chinois pour l'opium tient à ce qu'il attaque le moral des individus, leur inculque des habitudes fatales à l'aisance des familles, les rend incapables de se gouverner, indolents et sensuels, et trop souvent les conduit à une existence misérable et à une fin prématurée. L'extension rapide du goût de l'opium avait certes de quoi alarmer les Chinois ; si une telle habitude s'était développée chez nous en aussi peu de temps, l'alarme qu'elle eût causée eût tenu plutôt aux profonds sentiments religieux et moraux qu'à la crainte qu'elle impressionât sérieusement notre bourse. Ce doit être encore bien plus le cas pour les Chinois qui ont une profonde compréhension de la morale, tandis qu'ils ont à peine une idée de la science moderne de l'économie politique.

CHAPITRE II

CULTE IMPÉRIAL

Le culte impérial en Chine est antique, parfaitement réglé et solennel. A l'avènement de chaque nouvelle dynastie on prescrit de nouveaux règlements pour les sacrifices; mais il est d'usage de suivre en grande partie les antiques précédents.

L'étude du vieux culte chinois est particulièrement intéressante, en ce qu'elle nous reporte aux premiers temps de l'histoire de ce peuple et qu'elle nous procure beaucoup de points de comparaison très curieux avec la religion patriarcale de l'Ancien Testament et avec celle des rois de Ninive, de Babylone et d'Égypte.

En l'an 1644, le premier jour du dixième mois lunaire, le premier empereur de la dynastie mandchoue se rendit solennellement à l'autel du Ciel et de la Terre, à Péking, pour offrir un sacrifice et proclamer son avènement au trône de Chine.

Voici, en grande partie, les termes de la prière qu'il prononça pour notifier cet évènement :

« Moi, le fils du Ciel, de la dynastie grande et pure, j'ose, avec l'humilité d'un sujet, annoncer mon avènement au Ciel Impérial, à la Terre Souveraine.

Le monde est grand et cependant Dieu[1] l'embrasse entièrement d'un regard impartial. L'empereur, mon grand-père, reçut l'ordre émané du Ciel et fonda dans l'Orient un empire qui fut bientôt solidement établi. Mon père, son successeur au trône, étendit ce royaume jusqu'à le rendre plus grand et plus puissant. Moi, le serviteur du Ciel, dans mon humble personne, je suis devenu l'héritier du patrimoine qu'ils m'ont transmis. »

« Quand la dynastie Ming approcha de sa fin, traîtres et hommes de violence apparurent en foule, réduisant le peuple à la misère. La Chine n'avait point de chef. Je pris la résolution d'accepter la responsabilité de continuer l'œuvre méritoire de mes ancêtres. Je sauvai le peuple. J'exterminai ses oppresseurs. Et maintenant, cédant au désir de tous, je fixe, en ce moment, *les urnes de l'empire* à Yen-King. Tous me disent qu'il ne faut pas méconnaître l'assistance divine ni la payer d'ingratitude, que je dois monter sur le trône et rendre la paix aux dix mille royaumes. »

« Moi, recevant la faveur du Ciel, et pour complaire aux vœux du peuple, en ce jour, le premier du dixième mois, j'annonce au Ciel que je suis monté au trône de l'empire, que le nom de dynastie choisi par moi dans ce but est Ta-tsing (Grande-pure), et que le titre sous lequel je règnerai sera comme précédemment Shun-chi. »

« Je supplie respectueusement le Ciel et la Terre d'accorder leur protection et leur aide à l'empire, afin que bientôt disparaissent malheurs et désordres, et qu'il goûte la paix universelle. Dans ce but, je prie humblement, et que ce sacrifice vous soit agréable ! »

A la même heure, des fonctionnaires, se rendaient au temple des ancêtres et aux autels des esprits du Grain et du Pays pour offrir des sacrifices et faire des proclamations de même genre.

Le principal centre des cérémonies religieuses comprises dans le culte impérial est l'autel du Ciel ; il est situé dans la cité extérieure de Péking, à deux milles de distance du palais.

Là sont deux autels, l'un au sud, nommé Yuen-Keou ou « monticule rond », l'autre au nord, surmonté d'un temple très élevé, appelé Che-nien-tien, « temple des prières pour une année (fertile). »

[1] Dieu, dans le texte *Ti*, abbréviation de Shang-ti, ancien nom de Dieu en Chine. On l'emploie à la place du second pronom personnel, dont on ne pourrait se servir sans manquer au respect.

Indépendamment des circonstances spéciales, telles que l'avènement d'un empereur, il y a trois services réguliers chaque année : au solstice d'hiver, au commencement du printemps et au solstice d'été. Le premier et le dernier sont célébrés à l'autel du Sud, le second à celui du Nord.

Le spectacle est des plus imposants. La veille de la cérémonie, dans la soirée, l'empereur arrive en procession, monté sur un éléphant, accompagné des grands, des princes et de ses serviteurs au nombre d'environ deux mille. Il passe plusieurs heures de la nuit dans le parc de l'autel du Ciel, dans un édifice nommé Chai-Kung ou Palais du Jeûne, qui correspond au « pavillon pour passer la nuit pendant le voyage », mentionné dans le livre classique le *Chow-le* [1].

Là, l'empereur se prépare au sacrifice par la méditation. Il doit garder le plus profond silence ; et afin qu'il n'oublie pas l'obligation de méditer sérieusement, on porte dans le cortège un homme de bronze haut de quinze pouces, vêtu en prêtre taouiste, que l'on place devant lui à sa droite quand il s'est assis dans la salle du Jeûne. La statue tient à la main une tablette avec l'inscription : « Ferme pour trois jours. » Son but est d'aider l'empereur à diriger sa pensée. Car on est persuadé que si l'esprit du souverain n'est pas occupé de pensées pieuses, les esprits du monde invisible n'assistent pas au sacrifice. L'image a trois doigts de la main gauche posés sur ses lèvres pour apprendre le silence au souverain de trois cents millions d'hommes, tandis qu'il se prépare pour la cérémonie [2].

L'autel du Ciel se compose de trois terrasses circulaires en marbre, où l'on accède par vingt-sept degrés. La terrasse supérieure est pavée de quatre-vingt-une pierres disposées en cercles. L'empereur s'agenouille sur une pierre ronde au centre de ces cercles. Le nombre des pierres employées dans la construction de cet autel est toujours impair et spécialement multiple de trois et de neuf.

Le spectateur, debout sur cette terrasse, voit, au nord, la chapelle où l'on conserve les tablettes ; derrière elle, un mur semi-circulaire et plus loin encore, les édifices qui dépendent de l'autel du Nord et du temple. Ce temple,

[1] Loo-tsim-che-shï. Road sleeping house. Pavillon de repos en voyage.
[2] C'est Choo tsi-tsoo, fondateur de la dynastie Ming, qui fit faire cette image dans l'intention que nous venons de dire (A. D., 1380).

haut de quatre-vingt-dix-neuf pieds chinois, est couvert d'un toit à trois étages, et à tuiles bleues. On accède aux deux autels par quatre rampes d'escaliers, orientées aux quatre points cardinaux. Derrière le spectateur, à un jet de pierre de l'autel vers le sud-est, se trouve le fourneau à holocauste dans lequel on réduit en cendres un jeune bœuf. Au sud-ouest, sont trois lanternes sur des poteaux élevés ; on les voit très bien lorsque, dans l'obscurité de la nuit du solstice d'hiver, l'empereur, à la tête de la foule agenouillée, parcourt les terrasses successives de l'autel et du parvis de marbre qui est au-dessous, en accomplissant les prostrations ordonnées pour cet acte, le plus solennel du culte chinois.

Les deux autels et le parc de trois milles de circuit qui les entoure datent de l'an 1421, époque où le troisième empereur de la dynastie Ming quitta Nanking et transporta la capitale à Péking. De prime abord, on adorait ensemble le Ciel et la Terre, suivant la prescription de l'empereur Taitsoo ; mais, en 1531, on décréta l'érection de deux autels séparés pour les deux puissances souveraines.

La terrasse supérieure du grand autel méridional a deux cent vingt pieds de diamètre et neuf de hauteur ; la seconde cent cinq pieds de diamètre et huit de hauteur ; la troisième, celle du bas, a cinquante-neuf pieds de diamètre et huit pieds un pouce de hauteur. La hauteur totale est donc de vingt-cinq pieds deux pouces ; mais la base est déjà élevée de cinq pieds par un talus en pente douce. Le mur bas qui l'entoure est couvert de tuiles bleues.

A la place du fourneau à holocauste de porcelaine verte qui se trouve au sud-est, il s'élevait autrefois au sud un autel nommé **Tae-tan**. Le mot **Tan** autel, indique qu'au temps du « Li-Ki », l'un des classiques qui se sert de cette expression en le décrivant, c'était bien un autel et non un fourneau.

L'autel où l'empereur s'agenouille et où il brûle la prière écrite correspond à l'autel de l'Encens chez les juifs. Le fourneau, ou plutôt l'autel qu'il représente actuellement, correspond à l'autel de l'Holocauste dans le rite des israélites. Ce fourneau a neuf pieds de haut et sept de large ; il est placé en dehors du petit mur intérieur qui entoure l'autel ; le moment de la cérémonie où la fumée et la flamme s'élèvent et l'odeur de la chair brûlée se répand de tous côtés est appelé *regarder la flamme*, **Wang-liau**.

Au delà du fourneau, se trouve le mur extérieur, éloigné de cent cinquante

pieds du mur intérieur. Notons encore un puits dans lequel on jette la peau et le sang de la victime, cérémonie qui paraît inspirée par l'idée qu'on peut par ce moyen faire participer les esprits de la terre au sacrifice, de même que la fumée et la flamme de l'holocauste le portent aux esprits du ciel.

Il est impossible de ne pas voir ici une ressemblance frappante avec les sacrifices des Romains, chez qui la cérémonie de l'inhumation des victimes faisait partie du culte des divinités terrestres en y attachant la même idée.

Cette cérémonie et celle de l'holocauste paraissent rattacher très étroitement les sacrifices des Chinois aux religions anciennes du monde occidental.

Les victimes sont égorgées à l'est de l'autel; tout ce qui touche à la cuisson devant être exécuté à l'est.

Les victimes sont des vaches, des brebis, des lièvres, des daims et des porcs. Primitivement on immolait des chevaux, mais cela ne se fait plus maintenant[1]. Le bâtiment où ces animaux sont gardés est situé au nord-ouest de l'autel, près de la salle où se réunissent pour s'exercer les musiciens et les danseurs, qui jouent un rôle dans les cérémonies du sacrifice.

Tout sacrifice comporte l'idée de festin, et quand on offre un sacrifice à l'Esprit suprême du Ciel, on témoigne un plus grand respect, d'après la croyance des Chinois, si on invite d'autres hôtes. Les empereurs de la Chine invitent leurs ancêtres à prendre place au festin avec le Shang-ti, le Maître Suprême. Le père du monarque reçoit les honneurs dus au Ciel; sa mère, ceux que l'on rend à la terre. On ne saurait témoigner un plus profond respect qu'en plaçant la tablette d'un père sur le même autel que celle du Shang-ti. Une autre idée encore se dégage en même temps; l'empereur désire, pour remplir les devoirs de la piété filiale, rendre à son père les plus grands honneurs possibles. L'amour naturel pour leurs parents et le désir égoïste d'exalter leur lignage ont eu, sans aucun doute, plus de force dans l'esprit des empereurs, alors qu'ils réglaient ces cérémonies, que l'intention desintéressée de rendre honneur au Ciel. Mais, dans ce cas encore, ils agissent

[1] On doit offrir en sacrifice les animaux qui servent à la nourriture des hommes. En Chine, on ne trouve aucune trace de distinction entre les animaux purs et impurs, au point de vue du choix à faire pour les sacrifices. Le principal guide dans leur choix est le principe que ce qui est bon à manger est bon à sacrifier.

suivant les avis qu'ils reçoivent. Les hommes d'État expérimentés et vieillis dans les affaires, avec qui ils délibèrent, suivent les précédents et recommandent invariablement de placer sur l'autel de sacrifice les tablettes des ancêtres de l'empereur à côté de celle du Shang-ti. Les empereurs se sont toujours rangés à leur avis. Aucune des cinq dynasties tartares, qui en différentes époques ont régné sur la Chine, n'a repoussé la religion chinoise, et cela non seulement par raison d'État, mais parce que la vieille religion des races tartares est, dans son essence, la même que celle-ci.

On place sur la terrasse supérieure de l'autel, faisant face au sud et immédiatement devant l'empereur agenouillé, la tablette du Shang-ti portant l'inscription **Hwang-tien-Shang-ti**. Les tablettes des ancêtres de l'empereur, rangées sur deux rangs, font face à l'est et à l'ouest; devant chaque tablette sont déposées des offrandes.

On prépare, comme pour les usages domestiques, du millet gros et fin, du millet pétri et du riz. On offre, sous forme de ragouts, des tranches de bœuf et de porc, avec ou sans assaisonnements. Viennent ensuite le poisson salé, des tranches de lièvre ou de daim mariné, des oignons confits, des pousses de bambous, du persil et du céleri confits, du porc mariné et des vermicels. On emploie pour condiments l'huile de sésame, le soya, le sel, le poivre, l'anis en grains et les oignons.

Comme fruit, on offre des châtaignes, des prunes de Sisuphus, des châtaignes d'eau et des noix.

On pétrit en boules avec du sucre au milieu de la farine de froment et de sarrazin, puis on l'écrase de façon à en faire des gâteaux plats.

Au premier rang sont placées trois coupes de **Tsew** [1].

Puis vient un bol de soupe; ensuite huit rangées de bassins, vingt-huit en tout; ils se composent de bassins de fruits, de riz et d'autres céréales cuites, de pâtisseries et de différents mets.

Derrière ces vingt-huit bassins sont placées des offrandes de jade et de soie destinées à être brûlées; ensuite vient une génisse entière, avec un brasier de chaque côté pour brûler les offrandes.

[1] En Chine, le *Tsew* est ou n'est pas distillé. C'est l'*arrahi* ou *arrack* des Mongols et des Turks et le *Saké* des Japonais. Le nombre trois exprime l'honneur. On emploie la même manière de témoigner le respect dans les sacrifices à l'esprit de la Terre et aux ancêtres de l'empereur.

Derrière la génisse, on dispose les cinq instruments du culte bouddhique, c'est-à-dire une urne, deux candélabres et deux vases à fleurs.

Derrière ceux-ci, dans l'angle sud-ouest, on place d'autres candélabres et la table devant laquelle l'empereur lit la prière.

Sur la seconde terrasse, à l'est, est dressée la tablette du soleil, celle de la Grande Ourse, des cinq planettes, des vingt-huit constellations, et une autre pour toutes les étoiles. A l'ouest, sont les tablettes de l'esprit de la lune, des nuages, de la pluie, du vent et du tonnerre.

Je ne sais pourquoi on tient certains plats comme peu convenables pour ces esprits; mais il est curieux de constater que les vingt-huit plats employés pour les offrandes au Shang-ti et aux esprits des empereurs décédés ne se retrouvent pas ici. On ne fait pas d'offrandes de jade; un jeune bœuf adulte remplace la jeune génisse. Les cinq instruments bouddhiques, les lampes d'or et les encensoirs sont supprimés.

Parmi les offrandes aux esprits des étoiles, se trouvent un jeune bœuf, une brebis et un porc, tous adultes. Sous les autres rapports, ces offrandes sont à peu près les mêmes que pour le soleil et la lune.

On brûle douze pièces de soie bleue en l'honneur du Shang-ti et trois de soie blanche pour les empereurs.

On brûle, en l'honneur des esprits des corps célestes, du vent et de la pluie, dix-sept pièces de soie jaune, bleue, rouge, noire et blanche.

On emploie plusieurs sortes de parfums. Ils sont tous composés de bois odorants réduits en poussière et ensuite façonnés en paquets de baguettes ou en pastilles de diverses formes.

L'empereur est en même temps grand prêtre; il agit en personne ou par délégation dans tous les sacrifices publics accomplis pour obtenir la pluie ou la délivrance des calamités nationales. Sa situation est par conséquent celle des patriarches d'après la Genèse. Il cumule les fonctions de premier magistrat et de grand prêtre.

Ses devoirs particuliers comme prêtre du peuple consistent à offrir les prières pour obtenir une bonne année, à présenter les offrandes et les adorations. En outre, il examine les animaux de sacrifice dans leurs étables d'abord, et ensuite quand ils sont égorgés et prêts pour le sacrifice.

Ce devoir rempli, l'empereur se dirige vers la tente-vestiaire, se lave les

mains et revêt les robes de sacrifice. Alors, guidé par les maîtres de cérémonies, il monte à l'autel et s'arrête près du coussin où il doit s'agenouiller, tandis que tous les princes et les nobles se placent sur les degrés et les terrasses de l'autel ou dans la cour d'en bas. Il s'agenouille quand il y est invité par le maître de cérémonies. On lui dit d'allumer l'encens et de le placer dans les urnes; il le fait. On le conduit devant les tablettes de ses ancêtres, en l'engageant à s'agenouiller devant chacune et à allumer les baguettes d'encens; il exécute tout cela. On le reconduit ensuite à la tablette principale et là il accomplit la cérémonie des trois prostrations et des neuf inclinaisons de tête. Ceux qui l'assistent dans ces cérémonies l'imitent immédiatement à la place où ils se trouvent.

Pendant tout ce temps deux cent trente-quatre musiciens font retentir leurs instruments ; à cet instant ils s'arrêtent. On conduit l'empereur à la table où sont disposées les offrandes de jade et de soie destinées à être brûlées. Là il s'agenouille — la génisse est derrière lui, — fait les offrandes de jade et de soie, et se lève. Les fonctionnaires chantres entrent en scène par un chant qui décrit la présentation des bols de nourriture. D'autres officiers apportent ces bols avec du bouillon chaud, dont ils aspergent trois fois le corps de la génisse. Pendant ce temps, l'empereur reste debout du côté droit de sa tente.

La musique recommence, et joue l'air appelé *le Chant de la paix universelle*.

Puis l'empereur accomplit la cérémonie de la présentation des coupes de nourriture devant les diverses tablettes.

On présente la première coupe de vin, l'empereur officie. La musique joue des airs de circonstance.

L'officier chargé de la prière la place sur la table destinée à cet usage, et l'empereur lit. Dans le sacrifice de Février, elle est conçue en ces termes:

« Moi, votre sujet, fils du Ciel par droit héréditaire, ayant reçu d'en haut
« l'ordre vénéré de nourrir et consoler les habitants de toutes les régions,
« je suis plein de sympathie pour tous les hommes, et désire ardemment
« leur bonheur. »

« Aujourd'hui voyant approcher le jour **Sin** et le labourage de printemps
« qui va avoir lieu, je lève avec ardeur mes regards vers vous avec l'espoir

« d'obtenir votre protection compatissante. J'amène mes sujets et mes servi-
« teurs chargés d'abondantes offrandes de nourriture, sacrifice respectueux
« au Shang-ti. J'implore humblement un regard d'en haut, accordez-nous
« la pluie qui produit toutes les sortes de céréales et assure le succès de
« tous les travaux d'agriculture. »

Le reste de la prière est un panégyrique des empereurs décédés qui sont honorés en même temps.

Après avoir lu cette prière, l'empereur la porte sur la table des offrandes de soie et du sceptre de jade. Là, s'agenouillant, il la place avec la soie dans une petite cassette et se prosterne encore plusieurs fois.

C'est le moment de la seconde présentation de la coupe de vin, puis de la troisième ; l'empereur officie.

La musique joue alors le *Chant de l'excellente paix* et le *Chant de la paix harmonieuse*.

Un chœur de danseurs, placé sur un bas degré, aussi nombreux que l'orchestre considérable réuni dans la cour d'en bas, exécute plusieurs figures. Quand les chants sont terminés une voix unique se fait entendre sur la terrasse supérieure de l'autel chantant ces mots : *Donnez la coupe de bénédiction, donnez le mets de bénédiction.* Alors l'officier chargé du coussin, s'avance et, s'agenouillant, étend le coussin. D'autres officiers offrent à l'empereur la coupe et le mets de bénédiction ; il goûte au vin et le leur rend. Il se prosterne de nouveau et frappe trois fois le sol avec son front, puis encore neuf fois pour exprimer qu'il a reçu avec reconnaissance le vin et le plat.

A ce moment encore, les princes et les nobles assemblés imitent tous les mouvements de leur souverain. Un officier commande : *Emportez les viandes.* Les musiciens jouent un morceau approprié à cet acte et un autre qui porte le nom de : *Chant de la paix glorieuse.*

On rapporte l'esprit du Ciel dans la chapelle de la Tablette, au nord de l'autel.

Le crieur chante alors : *Emportez les prières, l'encens, la soie, les viandes, et portez-les respectueusement au Taï-tan.*

Taï-tan est le vieux nom classique de l'autel de l'Holocauste, nom qui s'est conservé, bien que depuis plusieurs siècles l'autel soit remplacé par un fourneau.

Le crieur commande : *Regardez l'holocauste.* Les musiciens jouent l'air voulu pour la cérémonie, et l'empereur se dirige vers le lieu réservé comme le plus favorable pour observer la combustion.

Les officiers portent alors la tablette où est écrite la prière, la tablette d'adoration, l'encens, la soie et les viandes au fourneau vert où le tout est placé et brûlé.

En même temps on porte la soie, l'encens et les viandes offerts devant les tablettes des empereurs sur les brasiers préparés à cet effet et on y met le feu.

Là se termine la cérémonie, et l'empereur rentre au palais.

On peut juger en partie de l'esprit de ce culte par les heures auxquelles il est célébré.

A l'autel du Sud, ce doit être à minuit, parceque c'est l'heure appelée **Tszé**. C'est la première des douze heures et ce nom a été appliqué au onzième mois, décembre. Le soleil est à Tszé quand il passe le solstice d'hiver. Le jour a été divisé en douze heures parce qu'il y a douze lunaisons dans une année; il était naturel de compter les mois à partir du point où le soleil était le plus bas; c'est pourquoi le moment du sacrifice du solstice d'hiver devait être réglé par le principe que l'heure Tszé était la plus convenable.

Pour le sacrifice du printemps, aux premiers jours de l'année, on choisit l'instant du premier rayon de l'aurore; primitivement, le sacrifice se faisait à l'heure de minuit.

On adore le soleil à l'autel du Soleil, à quatre heures du matin; la cérémonie à l'autel de la Lune se fait à dix heures du soir.

Faute de posséder la science exacte de la nature, les Chinois l'ont remplacée par des cercles et des symboles, et par la distinction des jours pairs ou impairs. Ils ont une philosophie numérique ou symbolique. Il est rare à trouver le Chinois assez savant pour se débarrasser de l'idée que ses cycles de dix, de douze et de soixante représentent une partie essentielle de la nature et doivent être acceptés comme vérité nécessaire. Aussi la plupart des Chinois sont-ils, par naissance et par éducation, pleins de confiance en l'astrologie. Sans son aide, ils ne peuvent naître, se marier ou mourir. Leurs diseurs de bonne aventure sont tous, au fond, des astrologues, et croient

aux cycles numériques, bien qu'ils se prétendent physionomistes phréno logues, chiromanciens ou géomanciens.

On trouve les cycles astrologiques et la distinction du principe mâle et femelle partout où on peut l'introduire, dans la vie vulgaire, dans la médecine, dans le choix de la place d'une maison ou d'un tombeau, qu'on se mette en voyage ou que l'on commande un vêtement nouveau [1].

Il serait impossible de fixer l'heure des sacrifices auxquels l'empereur assiste sans tenir compte des lois secrètes de la nature, que l'on croit pouvoir lire dans les cycles astrologiques.

On peut se faire une idée des opinions des Chinois sur leurs sacrifices par les discussions qui se sont élevées quand il s'est agi de décider si les esprits du Ciel et de la Terre devaient être adorés ensemble ou séparément. Quand le temple actuel avec ses trois toitures fut construit, au temps de Yung-ti, il ne fut pas question d'élever un autel particulier pour la Terre ; on fit deux autels, celui du Nord et celui du Sud ; les deux cultes se célébraient ensemble à l'autel du Nord ; les toits du temple étaient jaune, rouge et bleu, couleurs propres au Ciel et à la Terre. Un siècle plus tard, il s'éleva une discussion sur la convenance du culte unique. Par suite de cette discussion et d'après les opinions de la majorité de ceux qui furent consultés, il fut décrété que désormais le culte de la Terre serait célébré séparément. L'autel de la Terre fut construir au nord de la cité intérieure dans un espace découvert derrière les murs.

Le culte impérial à l'autel de la Terre a au fond le même caractère qu'à l'autel du Ciel, avec la seule différence qu'au lieu d'adorer les dieux des étoiles du soleil et de la lune on s'adresse aux esprits des montagnes, des rivières, et des mers.

Le récit que fait Hérodote de la religion des anciens Perses nous montre qu'elle se composait de beaucoup des usages que nous retrouvons aujourd'hui dans le culte impérial des Chinois. Ils adoraient les grands phénomènes de la nature ; ils supposaient que des divinités présidaient aux corps célestes, aux montagnes, aux rivières et ils sacrifiaient à ces divinités.

Ce fait caractéristique se révèle clairement dans l'adoration à l'autel de la Terre.

[1] D' Eitel. Le Feng-Shoui, *Annales*, T. I.

L'autel a deux terrasses : l'une est un carré de soixante pieds, elle est élevée de six pieds deux pouces; l'autre a cent six pieds carrés, elle est haute de six pieds. On n'emploie que les nombres pairs dans la construction de cet autel. Les murs sont couverts de tuiles jaunes; il y a huit degrés à chacune des quatre faces. Un fossé entoure l'autel; il a quatre cent quatre-vingt-quatorze pieds quatre pouces de longueur, huit pieds six pouces de profondeur et six pieds de largeur.

Entre l'autel et le fossé est un mur haut de six pieds et épais de deux, percé de quatre larges portes cochères. En dehors de la porte du Nord, un peu à l'ouest, se trouve le puits où l'on précipite les prières et les tissus de soie offerts aux esprits de la Terre. A côté se trouve l'endroit où l'on brûle les soieries offertes aux esprits des empereurs que l'on adore en même temps.

Quand on accomplit le sacrifice, la tablette de l'esprit de la Terre est placée sur la terrasse supérieure, faisant face au nord; celles des empereurs sont orientées à l'est et à l'ouest.

Sur la terrasse inférieure, quatorze tablettes représentent quatorze montagnes de la Chine et de la Mandchourie; quatre tablettes figurent les rivières et quatre autres les mers de la Chine. La moitié des montagnes, des mers et des rivières occupe la terrasse orientale; l'autre moitié, la terrasse occidentale. Les mers sont simplement appelées Nord, Sud, Est et Ouest. Les montagnes et les rivières sont adorées sous leurs noms : on les choisit en raison de leur importance et de leur sainteté.

Il est à remarquer que dans le sacrifice à la Terre l'enfouissement des prières et des soieries se fait en un lieu situé au nord-ouest. La tablette, dans la disposition adoptée aujourd'hui, fait face au nord, par conséquent l'esprit voit la cérémonie se dérouler devant ses yeux. L'ouest est la place d'honneur parce qu'il est à gauche. Après la présentation des trois coupes de vin, l'empereur est conduit sur l'autel à une place d'où il peut facilement observer la cérémonie de l'enfouissement, qui correspond ici à l'holocauste des prières et des soieries dans le sacrifice à l'esprit du Ciel.

Voici les termes de la prière : « Moi, votre sujet, fils du Ciel par droit héréditaire, je prends la liberté d'informer **How-to**, impérial esprit de la Terre, que le temps du solstice d'été est arrivé, que tout ce qui a vie goûte les bénédictions de la nourriture, et le doit à votre puissante assistance. A vous

et au Ciel impérial sont destinés les sacrifices offerts en cet instant; ils se composent de jade, de soieries, des principaux animaux qui servent à la nourriture des hommes, avec toutes sortes de viandes abondamment servies. »

On invite respectueusement à prendre part au sacrifice les empereurs Tae-tsoo, Tae-tsung, Lhe-tsoo, etc.

L'esprit de la Terre et celui du Ciel sont les seuls dont l'empereur se dise *sujet* dans ses prières.

La jade offert doit être de couleur jaune. La prière est écrite sur une tablette jaune.

Les vingt-huit plats, les trois coupes de vin et le bol à soupe sont semblables à ceux du temple du Ciel. On supprime les lampes et les encensoirs d'or, deux des candélabres et les vases à fleurs.

Le nom de Shang-ti ne s'applique qu'à l'esprit du Ciel seulement.

L'enfouissement des soieries n'a lieu que pour l'esprit de la Terre. Quant aux offrandes aux empereurs, dont les tablettes sont disposées sur l'autel avec celle de l'esprit de la Terre, on les brûle dans un brasier comme à l'autel du Ciel.

On emploie les mêmes instruments de musique pour l'esprit de la Terre et pour celui du Ciel, c'est-à-dire deux espèces d'instruments à cordes, deux espèces de flûtes, etc., en tout soixante-quatre; mais la cloche est dorée afin qu'elle soit jaune. Les deux cent trente-quatre musiciens et danseurs, au lieu de robes bleues, portent des vêtements noirs brodés de figures d'or. Le bleu est, par contre, la couleur réservée au culte du Ciel [1].

La musique accompagne des paroles en vers irréguliers; ce sont six lignes de vers dont quatre riment entre elles. Au milieu de chaque ligne se présente la particule poétique **hi**, qui la divise en deux parties. Chaque ligne renferme six, sept, huit ou neuf mots. Il y a neuf ou dix pièces de poésie pour chaque sacrifice, et elles se chantent sur autant de mélodies avec accompagnement d'instruments.

Quand l'empereur délègue un officier pour le remplacer au sacrifice, les détails sont beaucoup moins compliqués. On supprime alors la coupe et le

[1] Le jaune et le brun sont tous deux exprimés par le mot **whang**. La couleur de la terre représente ici le brun clair du sol dans le nord de la Chine, le noir est la couleur du Nord. L'autel de la Terre est *l'autel du Nord* **Peï-tan**.

plat de bénédiction, la tente, la musique et d'autres accessoires. Il en est de même si le fils de l'empereur est délégué pour accomplir les cérémonies. Ces suppressions démontrent clairement que l'empereur est revêtu d'un caractère sacerdotal par le fait de ses fonctions.

Le fait de présenter des mets et du vin aux esprits que l'on adore indique que l'idée que se font les Chinois d'un sacrifice aux esprits suprêmes du Ciel et de la Terre est celle d'un banquet. On n'y trouve pas trace d'une autre idée. La combustion des offrandes ne semble pas avoir, chez ce peuple, la signification symbolique de substitution. Dans les classiques, dans le Shou-king, le plus important de tous peut-être, nous trouvons un récit de la vie de l'ancien empereur Cheng-tang (1800 av. J.-C.), dans lequel il se reconnaît coupable et digne de punition, au nom de tout le peuple, et demande que le châtiment mérité par son peuple lui soit infligé à lui-même. A cet égard, on peut dire que la substitution est familière aux Chinois en ce qui touche aux sacrifices; mais ils n'ont pas l'idée d'existence donnée pour existence, de l'animal mourant à la place de l'homme.

Le culte impérial des ancêtres constitue une des parties les plus importantes de la religion officielle.

Le temple impérial des ancêtres est situé au sud-est du **Woo-men** ou porte principale du palais. On l'appelle **Taï-meaou**, *le grand temple ;* il est divisé en trois principales **tien** ou salles, et plusieurs autres plus petites.

La Tien d'entrée sert au sacrifice commun à tous les ancêtres, qui se célèbre à la fin de l'année. La Tien du milieu renferme les tablettes les plus importantes, chacune dans une niche ou châsse. Les empereurs et les impératrices sont placés par couples; ils commencent par le grand-père de Schun-che. Tous font face au sud. Dix générations y sont représentées actuellement. C'est dans cette salle que se célèbrent les sacrifices le premier mois de chaque saison.

Confucius déclare que les morts doivent être traités dans les sacrifices comme s'ils étaient vivants. C'est pourquoi il faut leur offrir des vêtements aussi bien que de la nourriture. On trouve là, soigneusement amassés, des caisses de vêtements avec tous les objets nécessaires, tels que nattes et tabourets ; on les offre avec les sacrifices.

En face de cette salle est une cour, entourée de tous côtés de salles secon-

daires renfermant les portraits des personnages illustres que l'on prend pour hôtes aux banquets des sacrifices. Les parents remplissent la salle orientale et les officiers fidèles celle de l'occident.

Dans la cour de l'est, se trouve un brasier pour la combustion des prières offertes aux ancêtres et des soieries qui leur sont présentées, ainsi qu'aux parents. A l'ouest, un autre brasier sert à bruler les soieries offertes aux officiers fidèles. A la porte qui fait face, sont exposées vingt-quatre lances antiques.

La salle de derrière renferme les tablettes du bisaïeul et de la bisaïeule de Shun-che, et des trois générations précédentes. Le livre où j'ai puisé cette description a été publié en 1721, et naturellement on trouvera dans les éditions postérieures des changements de disposition qui se sont produits depuis lors.

Les sacrifices doivent se faire non seulement le premier jour de chaque troisième mois et à la fin de l'année ; mais encore toutes les fois qu'il arrive quelque grand évènement.

Quand l'empereur reçoit avis que le moment est venu d'examiner la prière il se rend au **Paou-ho-tien** ou au **Chung-ho-tien**, salles d'État du palais. La prière écrite sur une tablette jaune lui est présentée et il l'approuve.

Les sacrifices se célèbrent en même temps dans la salle du milieu et dans la salle de derrière du temple des ancêtres, afin que tous les ancêtres impériaux, les plus éloignés comme les plus proches, puissent en profiter.

Les tablettes des empereurs et des impératrices sont disposées par couple ; chaque empereur a sa femme avec lui, ils sont placés à côté l'un de l'autre. Un lot d'offrandes est présenté devant chaque couple conjugal. Chaque empereur occupe le côté est, à sa gauche sont placés les vêtements et les soieries ; à droite de l'impératrice, on dépose des vêtements, mais point de soieries.

Pourquoi cette distinction ? Tient-elle à quelque propriété particulière à la soie ? Y a-t-il dans les holocaustes quelque idée ancienne dont il ne soit pas question dans la règle habituelle : « Sacrifier aux esprits comme s'ils étaient vivants ? » S'il n'y avait rien autre, pourquoi n'offrirait-on pas de soie aux impératrices ? Elles en auraient besoin pour s'habiller aussi bien que les empereurs.

Elles prennent pourtant leur part des pièces de soie placées près des animaux, ainsi qu'on le verra par ce plan des offrandes :

TABLETTE DE L'IMPÉRATRICE		TABLETTE DE L'EMPEREUR	
Table et tabourets avec des vêtements	3 coupes de vin. 2 bols de soupes.	3 coupes de vin. 2 bols de soupes	2 pièces de soie. Table et tabouret avec des vêtements.

<div align="center">
Vingt-huit plats

TABLE DU LECTEUR. Porc. Vache. Brebis.

Soie.

Bougies. Encens. Bougies.
</div>

Les plats sont les mêmes que ceux des sacrifices aux esprits du Ciel et de la Terre. Ils sont placés en commun devant l'empereur et l'impératrice.

Ceci paraît indiquer que l'exclusion des femmes des repas de société est postérieure au temps où les sacrifices furent institués. L'empereur et l'impératrice morts peuvent avoir un repas en commun, quoique ce soit impossible pendant leur vie.

On lit la prière à une table placée au sud-ouest, parce que c'est le point de l'humilité la plus profonde ; l'est est la place d'honneur.

Un officier, à genoux, lit la prière au nom de l'empereur. La prière établit la descendance de l'empereur comme fils, petit-fils, etc., selon le cas; vient ensuite son nom propre que nul de ses sujets n'a le droit d'écrire ou de prononcer. Elle continue en ces termes : « J'ose annoncer à mon aïeul qu'en « ce premier jour de printemps (ou quelque autre des quatre saisons) j'ai « réuni avec soin des animaux de sacrifice, des soieries, du vin et divers « plats, comme expression de mes sentiments de reconnaissance et je le prie « humblement d'accepter ces offrandes. »

Cette prière contient les titres de tous les empereurs et impératrices décédés auxquels elle s'adresse, ce qui représente douze à vingt mots pour chacun.

On chante six poèmes, ayant chacun sa mélodie. Les noms de quelques-uns de ces airs sont les mêmes que ceux que l'on emploie dans les sacrifices à l'autel du Ciel. Chaque poème se compose de huit lignes de quatre ou cinq mots chacun, excepté le premier qui a douze lignes. Six de ces lignes

sont rimées. En voici un spécimen : « Ah ! mes ancêtres impériaux ont pu
« devenir les hôtes du Ciel suprême. Leurs belles actions dans la guerre et
« dans la paix sont publiées dans toutes les régions. Moi, leur descendant,
« leur fils, j'ai reçu le décret du Ciel, et je pense à exécuter les desseins
« de mes prédécesseurs, m'assurant ainsi le don de longue prospérité pour
« mille et dix mille années. » Ces paroles se chantent au moment où l'empereur présente la soie.

Les musiciens chantent au nom de l'empereur, et ils emploient les pronoms et les autres termes particuliers, de telle sorte qu'il pourrait s'en servir sans y rien changer s'il chantait lui-même. Ce fait est évident dans ce poème :

« La vertu de ceux-ci de mes ancêtres a ouvert cette succession céleste.
« Je puis dire que moi, leur enfant, j'en recueille le résultat complet.
« Cette vertu, que je désire honorer, est aussi infinie que le ciel brillant.
« Mon cœur se réjouit tandis que je fais avec soin et empressement cette
« troisième offrande de vin. »

L'empereur ne doit pas dire : *votre sujet*; il doit dire *votre fils l'empereur*.

L'acte de prosternation consiste à faire trois génuflexions et à frapper neuf fois la terre avec son front. Il est également accompli par les officiers de la suite de l'empereur, qui imitent ce que fait leur maître. Cette cérémonie est la première accomplie à l'arrivée de l'esprit tiré de la châsse où il réside ordinairement.

Le plat et la coupe de bénédiction sont présentés dans ce sacrifice comme dans celui de l'autel du Ciel. Là aussi, cette cérémonie n'est observée que quand l'empereur en personne assiste à la cérémonie.

A la présentation du vin, un officier place une coupe devant chacune des tablettes qui représentent les ancêtres de l'empereur.

L'obligation de faire lire la prière de l'empereur par un officier qui parle en son nom, bien qu'il soit présent, est particulière à ce culte ; car dans la cérémonie à l'autel du Ciel, l'empereur lit lui-même la prière.

Après la prière, l'empereur est invité à frapper trois fois son front contre le sol ; ce qu'il exécute. En recevant la coupe et le plat de bénédiction, il recommence toute la cérémonie des prosternements et des génuflexions, qui

se reproduit encore deux autres fois, quand on enlève les viandes placées sur les tables, et avant qu'il retourne à son palais.

Cette cérémonie, fastidieuse au point de forcer l'empereur à s'agenouiller seize fois et à frapper son front contre terre trente-six fois, est une preuve de l'importance attachée à la piété filiale, et souligne le caractère de l'empereur comme exemple de vertu pour tous ses sujets.

La combustion des prières et des étoffes de soie offertes aux empereurs indique qu'ils sont classés, aussi bien que les impératrices, parmi les esprits célestes et non parmi ceux de la terre. C'est un fait important qui se lie au texte du livre de poésies où l'âme de Wen-wang est représentée montant et descendant en la présence de Shang-ti. Le mot **shen,** *esprit,* usité dans le nom de **shen-shoo,** *tablette,* et dans la phrase **ying-shen,** *se rencontrer avec l'esprit,* pour l'escorter de sa châsse au lieu du sacrifice, implique la même idée.

Le sacrifice de nouvelle année est offert aux esprits de ceux des ancêtres, hommes ou femmes, dont les tablettes se trouvent dans la salle de derrière du Taï-meaou. Le même sacrifice est célébré à l'anniversaire de la naissance de l'empereur.

Les musiciens sont d'un tiers moins nombreux que ceux qui ont un rôle au temple du Ciel.

Dans l'intérieur du palais se trouve encore un autre temple dédié aux ancêtres de l'empereur. On l'appelle **Feng-sien-tien,** et il se trouve dans la partie orientale du palais. En outre, il y a un temple sur la tombe de chaque empereur.

Le sacrifice aux dieux du sol et du grain est une partie du culte impérial. Les autels de ces esprits sont placés à droite de la porte du palais. Leur position fait le pendant de celle du temple des ancêtres.

L'autel de l'esprit du sol, **Shay,** se compose de deux terrasses à chacune desquelles on accède par des rampes de trois degrés. La terrasse supérieure est recouverte de terre de cinq couleurs ; jaune au milieu, bleue à l'est, rouge au sud, blanche à l'est et noire au nord.

Au sud ouest de l'autel, se trouve une place réservée à l'inhumation des victimes. La tablette du dieu du sol, Shay, est à l'est sur la terrasse ; celle du dieu du grain, Thseih, est à l'ouest. Toutes deux font face au nord. Deux

tablettes représentent les hôtes ; *Hea-too*, nommé Kow-lung, est tourné à l'ouest, et *How-tseih* à l'est. Le dernier était surintendant de l'agriculture sous l'empereur Yam ; le premier était un des officiers de Hwang-ti. Ils représentent, on peut le dire sans hésitation, les fondateurs ou principaux promoteurs de l'agriculture en Chine.

On célèbre leur culte dans les mois moyens du printemps et de l'automne et à l'occasion des évènements importants lorsqu'on a des notifications à leur faire.

Les sacrifices sont semblables à ceux du culte des ancêtres et du temple de la terre, en ce qui concerne les vingt-huit plats ; on leur offre tout à la fois un jeune bœuf, un porc et une brebis ; le jade et la soie qui doivent être brûlés sont placés derrière les trois animaux.

Nous bornons à ceci cette description du culte impérial[1] ; nous n'avons qu'une remarque à ajouter. Tout investigateur impartial admettra problablement que les cérémonies et les idées des sacrifices chinois les rattachent à l'antiquité de l'Occident. La conclusion que l'on peut en tirer est que la religion primitive des Chinois avait une origine commune avec celles de l'Occident ; mais si la religion a eu cette origine commune, cette même origine doit avoir aussi existé pour les idées politiques, les mœurs spirituelles, la sociologie, les arts primitifs et la science de la nature !

La thèse de l'identité de race devient ainsi très sérieuse ; elle est appuyée par la grande similitude des racines linguistiques communes[2], que l'on trouve conformes de son et de sens.

[1] Voir, pour les détails de l'immolation des victimes et des offrandes : « Religions de la Chine. *Compte rendu du Congrès des Orientalistes*, Lyon 1878, vol. II, page 68.
[2] Voir, sur ce sujet, l'*Arya Sinica* du Dr Schlegel, et encore mon livre, *China's place in philology*,

CHAPITRE III

TEMPLES

Dans une ville chinoise, les édifices les plus remarquables sont les Yamuns et les Temples. Dans les premiers, les officiers du gouvernement ont leur résidence et traitent les affaires; ils sont souvent vastes et beaux. Les temples sont très nombreux, par la raison qu'ils appartiennent à trois religions. Ils sont de toutes sortes et de toutes dimensions. Un des plus intéressants à voir est celui de Confucius. Il est situé sur une grande place ornée d'arbres et d'eau; tout près de là se trouvent la salle d'examens du gouvernement, le temple qui renferme les tablettes des Sages de la nation et celui où les noms des personnages illustres de la cité sont conservés sur des tablettes monumentales.

La salle des Sages contient les tablettes de soixante-douze personnages rangés à droite et à gauche de Confucius, et que l'on vénère comme ses disciples les plus distingués. Ces tablettes portent leurs noms et leurs titres. Les sages antérieurs à Confucius n'y sont pas représentés, vu que le temple est spécialement consacré à ce philosophe. On le nomme « Koong-foo-tsze », le très saint ancien sage; les jésuites ont latinisé ce nom et en ont fait Confucius. Sur les portes d'entrée sont des inscriptions telles que « le maître et l'exemple pour dix mille générations », et « Égal des Cieux et de la Terre ».

On célèbre les sacrifices en l'honneur de Confucius aux équinoxes de

printemps et d'automne. Des bœufs et des brebis sont immolés, et leurs corps, dépouillés de la peau, sont placés sur des guéridons devant sa tablette. Les mandarins assistent à ces cérémonies à trois heures du matin. On distribue ensuite la chair du bœuf et des autres animaux aux lettrés de la ville qui le désirent.

Le temple a un caractère funéraire. Après avoir passé la porte, le visiteur traverse une longue avenue de cyprès pour arriver à la salle principale, où les tablettes et les dispositions sont les mêmes que dans les temples funéraires élevés aux ancêtres décédés. On n'y voit aucune image de Confucius, et quand il y en a, ce n'est qu'une statue d'ornement et nullement une idole. On rend pourtant un culte à la tablette qui porte le nom de *place de l'âme*. Quand on honore Confucius, on n'emploie aucune prière; l'adorateur reste muet, il se prosterne seulement pour exprimer son respect pour les vertus du sage. Tous ceux qui ont, en Chine, rang et propriété s'accordent avec la classe savante pour témoigner leur mépris pour toutes les religions autres que celle de Confucius ; ils associent son nom à leur vieille politique nationale, à leur littérature, à leur système de morale universelle, et enfin à tous les éléments de leur civilisation. Il fut si grand et si parfait qu'ils le croient infaillible. Pourtant il se distinguait par son humilité et n'aurait jamais eu l'idée de se proclamer infaillible ; il n'aurait jamais accepté cette haute dignité à laquelle ses disciples l'ont élevé.

Leur respect pour lui est devenu une religion. On apprend aux enfants à s'incliner devant Confucius quand ils entrent à l'école ; et quand, plusieurs années après, ils viennent à la salle d'examens pour prendre leurs degrés, ils répètent cet acte de respect. Ils ne lui prêtent sans doute pas les attributs d'un dieu, mais ils lui rendent un respect religieux, comme personnification de tout ce qui est bon et sacré.

Près du temple de Confucius est un édifice plus petit élevé à la mémoire des femmes vertueuses de la province. Devant chacune d'elles est placée une tablette où l'on brûle de l'encens dans certaines circonstances. Le temple des femmes vertueuses est moins grand et moins ornementé que celui de Confucius et des soixante-douze sages. Quelquefois il est élevé dans d'autres endroits. Nous en avons vu un dans l'île de Tung-tin, près de Soochou, à la mémoire des femmes de cette île. Il est situé sur une hauteur, dans une

position splendide, en vue des autres îles qui garnissent la partie nord du lac Tae-hoo. Il s'élève sur un rocher de pierre calcaire, fournissant d'excellents matériaux pour la maçonnerie. Il y a quelque temps, on adressa une requête au gouvernement pour défendre l'exploitation de la pierre en cet endroit; la demande fut prise en considération. Nous avons remarqué qu'une partie de ce calcaire était remplie de coquillages fossiles.

Dans le voisinage de chaque cité chinoise se trouve un temple à l'agriculture, dans lequel on voit une tablette de Shin nung, l'empereur mythologique qui, suivant les Chinois, a enseigné l'agriculture à leurs ancêtres. Il y en a un autre dédié aux esprits des montagnes et des rivières et à ceux qui protègent le grain. Aux premiers jours du printemps, les fonctionnaires visitent ce temple pour sacrifier devant les tablettes et labourer une petite pièce de terre attenante. Cet acte est un exemple de travail donné aux populations agricoles, un avertissement que les travaux des champs doivent commencer, et un appel aux divinités qui veillent aux intérêts des paysans afin d'obtenir une année prospère.

Le caractère dominant de ces temples et de tous les autres de la religion confucéenne est funéraire ; ce sont les demeures des morts. Le nom de la tablette, **Shin-wei**, ou **Ling-wei**, *place de l'âme*, indique que l'on suppose que l'esprit y est présent.

Tout différent est le caractère des temples bouddhistes. Ils sont destinés aux vivants et non aux morts. Ils renferment des salles où sont placées les images qui représentent les apôtres de la doctrine bouddhique s'adressant à leurs auditeurs. Bouddha, qu'on appelle *le maître de ce monde*, en occupe le centre; des personnages inférieurs sont placés à sa droite et à sa gauche. Un temple bouddhique est la résidence de moines qui se sont retirés du monde, autrement dit un monastère, tout autant qu'une réunion d'édifices dans lesquels sont groupées des images destinées à être adorées selon leur rang, ou temple à proprement parler.

Les temples funéraires, tels que ceux de Confucius ou des ancêtres d'une famille sont appelés **Meaou** ; les monastères ou temples bouddhiques sont désignés par le mot **Szé**. Tous ceux qui ont voyagé en Chine savent quelle quantité d'édifices de ces deux sortes, ainsi que de ceux qui portent d'autres noms, se trouvent dans ce pays.

En écrivant ces lignes, je me souviens d'une ville fort peuplée construite au pied d'une colline, dans la région orientale de la soie en Chine. La colline formée d'une pierre rouge brillante, est couronnée d'une pagode qui commande une vue très étendue. En entrant dans le temple voisin le visiteur traverse plusieurs pièces bien meublées où il voit une série d'idoles bouddhiques en argile, avec leur expression habituelle de bienveillance et de méditation. Derrière, est une fontaine dédiée à quelque divinité et un souterrain où se voient, dans des niches taillées dans le rocher, les images de la déesse compatissante, Kwan-yin (la Kouan-non des Japonais), et de ses deux serviteurs. A une des extrémités de la ville, dans la plaine située au-dessous, est un temple ruiné, bien plus maltraité que son rival de la colline. De chaque côté du Bouddha sont deux rangs de statues d'argile représentant les Dévas de la mythologie hindoue avec leurs noms sanscrits. Là sont Brahma, Indra, Shakra et autres divinités que l'on connaît si bien dans le pays qui s'ennorgueillit de ses trois cent millions de dieux. Ils font partie de l'assemblée qui honore le Bouddha par son attention repectueuse et par ses offrandes de fleurs.

Près de Hoo-chow, ville peu éloignée de là, j'ai visité quelques grands monastères cachés dans les collines, loin de la fréquentation commune des hommes, et bien faits pour ceux qui aiment les vues et les bruits de la campagne. Là sont de paisibles cellules où peuvent se retirer ceux qui souhaitent vivre dans une solitude que rien ne trouble. Du haut de l'une de ces collines, celle de la Pie-Blanche, on a une belle vue du Tae-hoo, le grand lac de Hoochow; le monastère est environné de bois de bambous et autres arbres. D'une autre colline, on embrasse l'horizon de Hoo-chow et la plaine bien arrosée où se trouve cette ville. La vue s'étend jusqu'à la région montagneuse où les pics du Teen-muh-shan et des hauteurs adjacentes s'élèvent à quatre ou cinq mille pieds au-dessus du niveau de la mer.

C'est dans de telles retraites que le mandarin dégoûté des affaires publiques ou le marchand malheureux dans ses spéculations viennent quelquefois finir leurs jours en goûtant le plaisir de la solitude.

Au sud de Ningpo, d'autres régions, plus sauvages que celles-ci, sont devenues l'asile de ces réfugiés des désenchantements du monde. Là, dans des sites horribles et glacés, des milliers de moines bouddhistes sont réunis dans

des couvents autour desquels, à plusieurs milles de distance, on ne trouve ni villes ni villages. Là, au milieu de montagnes d'une élévation considérable, quelques huttes de bergers sont, à l'exception des monastères, les seules habitations humaines. Beaucoup de ces ascètes, désireux de porter leur renoncement à ses limites extrêmes, refusent de vivre dans les monastères où ils trouveraient dans la société des autres moines quelque compensation à la privation des satisfactions du monde; ils se construisent une hutte de roseaux et de paille dans quelque vallon écarté de la montagne ou dans quelque endroit abrité par des arbres, pour y vivre seuls, sans autre société qu'une petite image du Bouddha, sans autre occupation que de brûler de l'encens ou de chanter des prières en l'honneur de leur dieu. Ils reçoivent leur nourriture des monastères voisins. Pour eux point de soucis de famille, point de besoin de gagner leur subsistance par le travail. La monotonie de leur existence n'est égayée que par les rares visites de leurs frères, les habitants du monastère qui les nourrit et aux règles duquel ils doivent se soumettre.

Il y a plusieurs années, je visitai le lieu célèbre où le bouddhisme chinois se montre dans toute sa gloire et où l'on peut le mieux observer le style des temples et la manière de vivre des moines. C'était le 18 avril, le beau moment de l'année pour parcourir les régions montagneuses de la Chine; je traversais avec deux compagnons un passage de toute beauté sur la route de Teen-tae. Nous avions couché dans un monastère paisible — car dans ces parties de la Chine les monastères sont les seules auberges que l'on rencontre — et depuis le matin, nous suivions les méandres d'un torrent bruyant, courant dans une vallée étroite. De temps en temps, à un coude du chemin, nous nous trouvions en face d'une jolie cascade se précipitant d'un rocher abrupt; souvent nous traversions le courant sur un radeau de bambou en guise de bac, quand l'eau était trop profonde pour être affrontée par un piéton et pourtant trop peu pour permettre l'usage des avirons ou des rames. Enfin nous commencions l'ascension de la passe; tout autour de nous s'étageaient six ou huit croupes de collines dont les flancs étaient couverts d'azalées en pleine floraison. Au loin, dans le bas, le torrent affectait avec un amour évident cette forme sinueuse que suit le Wye près de Chepstow. La vue des collines avoisinantes nous parut très belle; mais c'est en atteignant le

haut de la passe que nous perçûmes l'effet le plus saisissant : en un clin d'œil, l'horizon élargi s'était plus que doublé en face de nous, et nous apercevions dans la vallée le cours supérieur du torrent dans la direction du célèbre asile bouddhique, but de notre voyage. Jamais, je crois, nous n'avions vu pareille profusion de fleurs poussant en toute liberté de chaque côté de notre sentier. Cette passe est celle de Chaou-yang-lin. Après l'avoir quittée nous avançâmes encore tout un jour, et ayant couché dans une auberge sur notre route, nous atteignîmes, dans la soirée, le monastère, de Tsing-leang-szé dans le district de Teen-tae. Le supérieur des moines était fort poli ; il nous reçut bien et passa longtemps à discuter avec nous des principes du bouddhisme.

Plus loin, en continuant notre route, nous trouvâmes de grands monastères situés à environ cinq milles les uns des autres au milieu de ce pays montagneux, qui autrement n'est habité que par quelques paysans. Dans ces établissements, on voit le monachisme entouré de toutes les séductions de la mise en scène naturelle, et dans les temples on peut étudier les modes de célébration du culte dans leur forme la plus complète et la plus parfaite. Près d'un de ces monastères, se trouve une magnifique chute d'eau de soixante pieds de hauteur que surplombe un pont naturel de rochers. Il a quatorze pieds de long et huit pouces de large. Les pas de ceux qui le traversent pour aller adorer la châsse à l'autre bout de ce pont l'ont considérablement usé. Il se trouve au milieu d'une vallée richement boisée où s'élèvent plusieurs temples. Les prêtres qui les habitent racontent qu'au lever du jour ils entendent dans les bois environnants les êtres qu'ils appellent des Lohans chanter les prières bouddhiques ; mais ils n'ont jamais pu les voir. Dans la châsse au bout du pont sont cinq cents petites figures sculptées dans la pierre, qui représentent les Lohans, ou, selon leur nom sanscrit, les Arhans [1]. Ces figures très petites ne paraissent pas avoir plus d'un demi-pouce d'épaisseur. Nous passâmes la nuit à Hwa-ting-szé, monastère élevé à trois mille pieds au-dessus du niveau de la mer ; il se compose d'une longue rangée de bâtiments couverts en paille, ce qui est rare en Chine. La salle principale contient à peu près les mêmes images que celle de tous les monastères ; Bouddha est au centre, idole d'argile dorée sur toute sa surface et

[1] On les appelle aussi Rakans ; ce sont les cinq cents premiers disciples du Bouddha.

LE BOUDDHA SHAKYAMOUNI

Entre Manjusri sur un lion et Samantabhadra sur un éléphant

— BRONZES JAPONAIS DU MUSÉE GUIMET —

assise sur un lotus gigantesque, il a ordinairement Ananda à sa droite et Kasyapa à sa gauche, tous deux disciples indiens du Bouddha. Quelquefois ces deux disciples, l'un auteur des livres sacrés de la religion, l'autre gardien de ses traditions ésotériques, sont remplacés par deux autres représentations du Bouddha, c'est-à-dire le Bouddha passé et le Bouddha futur.

A Koh-tsing-szé, très ancien monastère récemment reconstruit à grands frais, nous avons trouvé deux cents prêtres résidents. Là, nous vîmes dix prêtres enfermés ensemble dans une salle consacrée au Bouddha du Ciel Occidental ; ils avaient fait vœu d'y demeurer trois ans, sans cesser ni jour ni nuit leur chant mélancolique ; pendant que les uns dormaient les autres continuaient leur chant monotone. Nous entrâmes dans la salle et leur distribuâmes quelques livres reçus avec de vives démonstrations de plaisir.

Dans chacun de ces monastères une grande salle est consacrée aux cinq cents Lohans, êtres surnaturels qui passent pour faire à Teen-tae leur résidence habituelle. Ces salles, construites pour recevoir cinq cents statues de grandeur naturelle, sont naturellement très vastes. De chaque côté de la porte des temples bouddhiques se trouve une tour ; l'une d'elles renferme une cloche et l'autre un gong que l'on sonne aux jours de fêtes, à l'arrivée de visiteurs et pour les cérémonies funèbres.

Dans le voisinage du monastère de Koh-tsing, on voit une pagode à neuf étages d'une très grande antiquité. La pagode est fréquemment un accessoire des temples bouddhiques. Primitivement elle devait servir de tombeau aux prêtres bouddhistes décédés, ou de dépôt pour les reliques du Bouddha ou d'autres personnages vénérés. Maintenant ce sont, en Chine, des monuments élevés en l'honneur du Bouddha ou dans un but géomantique. On croit qu'elles assurent la prospérité de tout le voisinage des lieux où elles s'élèvent[1]. Ordinairement une galerie extérieure entoure chaque étage, et le toit est orné d'une ceinture de petites cloches que le vent fait sonner. Quand, le vent s'élevant, le tintement des clochettes se fait entendre les prêtres disent que c'est le tribut d'hommages que rend au Bouddha la nature inanimée.

Un monastère bouddhique complet renferme, outre les salles destinées aux images des différentes divinités, les appartements de l'abbé et des

[1] Voir Feng-shoui, *Annales du musée Guimet*, t. I, p. 235 et suiv.

moines, une grande salle à manger, une bibliothèque, des salles de réception pour les visiteurs et des constructions extérieures pour les cuisines.

En entrant par la porte principale, le visiteur rencontre d'abord la chapelle ou salle des dieux, en chinois **teen,** subordonnés au Bouddha et représentés comme les gardiens des portes de la demeure du héros ou maître des dieux et des hommes, ainsi qu'on le qualifie habituellement.

Plus loin on rencontre assez souvent des monuments impériaux en pierre, portant une inscription et protégés par un toit supporté par des pilliers ; immédiatement après se présente la grande salle du Bouddha.

La pagode de Koh-tsing date de plus de mille ans et les traditions du monastère remontent à la même époque. Parmi les nombreuses générations qui se sont succédées depuis sa fondation jusqu'à nos jours ont pris naissance des légendes innombrables sur les rapports qu'avaient avec la pagode et le monastère les ermites et les Lohans, soit qu'ils habitassent les bois et les grottes des collines environnantes, soit qu'ils les visitassent seulement en passant. Le même fait existe en réalité dans toute la région de Teen-tae. Les tombeaux et les reliques de beaucoup de célèbres bouddhistes chinois y sont conservés avec soin et visités avec grand intérêt par les voyageurs.

En disant adieu à Koh-tsing et dirigeant nos pas vers la plaine, nous laissions derrière nous une région réellement remarquable. Dans ces collines élevées (une d'entre elles atteint quatre mille cinq cents pieds d'élévation), sont réunis plusieurs milliers de cénobites, moines ou ermites. Nous songions au mont Sinaï et à ces nombreuses sociétés de moines chrétiens, quittant les cités syriennes et égyptiennes pour se retirer dans ces lieux où ils ont laissé leur souvenir dans les inscriptions qui depuis peu sont devenues si célèbres. Nous essayions de tirer de la comparaison du monachisme de l'Orient et de l'Occident quelque lumière sur la philosophie de l'ascétisme.

La descente dans la plaine nous rappela que nous étions dans le pays natal du mûrier et du ver à soie. Les femmes et les enfants ramassaient les feuilles pour les *Paoï-paou* « les précieux », ainsi que le peuple de la campagne appelle affectueusement les vers. Nous arrivions au milieu d'une population très dense ; partout nous remarquions les signes visibles d'une industrie florissante ; aussi étions-nous étonnés qu'un si grand nombre de

Chinois eussent préféré la vie solitaire d'un ermitage dans la montagne ou d'un monastère aux plaisirs et à l'activité de la vie sociale. Outre les raisons matérielles qui amènent un homme à fixer sa demeure dans un monastère au milieu des montagnes, il doit quelquefois y avoir un sentiment de foi sincère dans les croyances qu'il a embrassées et une aspiration de l'âme vers un but qu'elle ne peut atteindre que par la méditation religieuse.

Il faut maintenant faire pénétrer le lecteur dans une autre sorte de temples, ceux de la religion taouiste. Quelques-uns de ces temples portent le nom de **Kung**, palais. On cherche à y représenter les dieux de la religion dans leurs demeures célestes, assis sur leurs trônes dans leurs palais, administrant la justice ou distribuant l'instruction.

Dans les grands temples taouistes, souvent appelés **Kwan**, on voit un grand nombre de divinités dans les diverses salles et appartements latéraux de l'édifice. Les sages illustres de l'histoire de la secte taouiste, les dieux des divers cieux dont parlent ses livres, les divinités des astres, et les dieux cycliques présidant aux soixante années du cycle national sont représentés suivant leur rang par des images.

Il y a, outre ces édifices, des temples dédiés aux dieux de l'État, au dieu de la guerre et aux protecteurs des cités et des villes. Ces constructions portent le nom de **Meaou**; elles ont le même caractère que les temples de la secte de Confucius, dont nous venons de parler, et sont destinées à honorer les morts; le gouvernement désigne leur place dans le panthéon national aux héros et aux hommes d'État défunts auxquels ces édifices sont consacrés. Les personnes qui occupent des positions officielles dans chaque cité visitent les temples dans certaines solennités publiques, quoique ce ne soit pas toujours avec des intentions amicales qu'ils donnent ainsi leur appui à la secte de Taou.

Que le lecteur se figure qu'il va, le matin du jour de la nouvelle ou de la pleine lune, au temple consacré au dieu patron d'une ville chinoise, le **Ching-hwang-maou**. Si l'heure est assez matinale, il pourra assister à une cérémonie intéressante. Les mandarins de la ville sont réunis pour entendre une des lectures impériales adressées aux classes ouvrières sur leurs devoirs spéciaux; il y a seize de ces lectures. L'empereur y parle au peuple comme un père à ses enfants : « Laboureurs, tisserands et cultivateurs de mûriers, soyez

« diligents à accomplir votre tâche. Comment le pays pourrait-il fournir à
« votre nourriture et à votre vêtement sans votre travail ? » C'est l'empereur
Kanghi, Kanghi le grand, ainsi que les jésuites le nomment avec justice
dans leurs lettres, qui institua cette coutume mise en pratique pour la première fois sous le règne de son fils au commencement du dix-huitième siècle.
Dans une de ces instructions, lue publiquement par le greffier de la ville en
présence des fonctionnaires du gouvernement et d'un auditoire restreint
qui l'écoutent avec respect, l'empereur attaque les religions idolâtriques du
pays. Le peuple est averti qu'il ne doit point fréquenter les temples bouddhistes ou taouistes, ni prendre part aux fêtes idolâtriques célébrées en
certains jours dans les villages. L'impérial censeur appelle les prêtres
bouddhistes les *bourdons de la société*, *des créatures semblables aux
teignes et autres insectes malfaisants, qui vivent du travail des autres et ne
se livrent à aucun travail honnête*. Quand il en a fini avec ces deux religions
hétérodoxes, l'empereur passe à la critique de certaines autres sectes; parmi
lesquelles, dit-il, est le Teen-choo-Keaou (le christianisme catholique romain). « C'est, dit-il, la religion des Occidentaux. Ces hommes de l'Ouest
« sont habiles dans les sciences mathématiques ; aussi sont-ils employés au
« tribunal astronomique pour calculer les éclipses et le cours des corps célestes ; mais leur religion ne s'accorde pas avec les doctrines orthodoxes.
« Vous, mon peuple, vous ne devez, en aucune façon, croire en elle. »

CHAPITRE IV

CONFLIT DES PARTIS RELIGIEUX EN CHINE

L'existence dans la Chine de trois religions nationales occasionne un perpétuel conflit d'opinions religieuses parmi le peuple de cette nation. On y trouve de grandes divergences de sentiment sur les sujets religieux. Entre la classe lettrée, disciples de Confucius, et la multitude, sectateurs de Bouddha et de Taou, il n'y a jamais eu d'affinité. Les premiers s'enorgueillissent de pouvoir affirmer qu'ils n'adorent aucune image, les seconds soutiennent que les représentations sont des symbolismes utiles. Heureusement, pour sa durée, le système de Confucius a toujours eu de son côté la puissance politique et intellectuelle; les meilleurs auteurs l'ont soutenu dans leurs livres, tandis qu'ils condamnaient les autres systèmes; le gouvernement, de son côté, a souvent persécuté les bouddhistes et les taouistes, et quand il a étendu jusqu'à eux son patronage, il le leur a accordé dans la croyance que leurs doctrines concordaient avec celles du grand philosophe national.

Dans le chapitre précédent nous avons donné un exemple des protestations constamment renouvelées par le gouvernement confucéen orthodoxe de la Chine contre le bouddhisme et le taouisme et contre le christianisme. Depuis quelques siècles pourtant, le parti dominant a renoncé à persécuter les deux autres religions nationales; il a pris des habitudes de tolérance et se contente de les désavouer dans des protestations publiques. Dans les dé-

buts, les souverains de la dynastie actuelle ont souvent persécuté le christianisme ; mais maintenant les relations entre les nations chrétiennes et la Chine sont changées. Après 1843, quand les étrangers se furent établis à Shanghaï, le greffier de la ville supprima tranquillement le passage de la lecture de quinzaine relatif au christianisme, et il ne fut pas appelé à s'expliquer devant ses supérieurs pour cette concession polie aux sentiments des nouveaux arrivés, reçus avec tant de répugnance sur *la Terre fleurie du Centre.*

Quand les gradués d'une province ou d'une de ses subdivisions se présentent pour recevoir les grades et autres honneurs devant les examinateurs impériaux, on leur distribue presque toujours des exemplaires des seize lectures connues sous le nom de Sacrés Édits. C'est là une des nombreuses formes des efforts faits non seulement en vue d'encourager l'activité vertueuse et la moralité parmi le peuple, mais encore pour maintenir la vieille attitude d'hostilité de la religion orthodoxe, celle du gouvernement et des savants, contre les autres systèmes.

Nous allons maintenant montrer par quelques exemples quels sont les sentiments des savants, pris individuellement, pour le culte des divinités populaires, les dieux d'argile et les temples aux toits élevés, noircis par la fumée de l'encens qui brûle autour de leurs demeures. Je connais un homme d'une intelligence développée qui méprise l'idolâtrie, tandis que la masse de ses concitoyens sont des adorateurs volontaires d'idoles comme celles que nous venons de décrire. On trouve dans chaque cité chinoise quelques personnes déplorant comme lui l'action dégradante de l'idolâtrie. Je me souviens qu'un dimanche, par une brillante soirée étincelante d'étoiles, je conversais longuement avec lui sur le caractère et le but du christianisme. Doué de la faculté de raisonner juste, naturellement curieux de recherches scientifiques, il n'éprouvait aucun doute ni aucune incertitude sur l'existence et la nature de Dieu. Il admettait franchement que les principales doctrines du christianisme sont si évidentes et si justes que tout le monde devrait les croire. Par la tournure de son esprit il était préparé à accepter de prime abord tout ce qui est raisonnable; mais les dogmes du christianisme qui relèvent de la foi céleste de notre cœur plutôt que de nos facultés raisonnantes étaient pour lui la pierre d'achoppement. Il disait, par exemple, que la doc-

trine de la corruption universelle ne diffère en rien des dogmes chinois sur le même sujet. Beaucoup de philosophes de sa nation, prétendait-il, avaient reconnu que dans la nature humaine, à coté du principe du bien (conscience ou sens moral) coexistait un principe grossier, dangereux dans ses influences, qui réside dans le domaine des passions et agit par leur intermédiaire. Ce germe de mal ne vient point du ciel ; mais il naît spontanément par suite de l'attachement de l'âme pour la matière, et grandit parallèlement à la science du bien et du mal donnée par Dieu. Il ne combattait pas non plus la doctrine de la Trinité, mais quand on lui parlait des miracles et de la divinité du Christ il refusait de les admettre ; ils lui paraissaient impossibles à comprendre. Quelles que fussent ses objections contre la religion de Jésus Christ, il la préférait de beaucoup aux systèmes idolâtriques dominants dans son pays ; il la préférait en théorie au moins ; mais son incrédulité pour l'idolâtrie ne l'empêchait pas de donner sa souscription, quand on la lui demandait, pour les frais du culte dans un monastère bouddhique.

Le conflit des opinions se montre encore dans la méthode de critique des livres sacrés qui s'est introduite depuis peu dans l'école confucéenne. Jusqu'à la dynastie actuelle, les esprits de la classe lettrée étaient gouvernés par une vieille philosophie façonnée à la mode du moyen âge, avec une autorité presque aussi puissante que celle d'Aristote sur les scolastiques. Choo-foo-tsze était le coryphée de cette philosophie. Elle avait une tendance à l'athéisme, niait la personnalité de Dieu, soutenait que le Shang-ti des classiques, le Maître Suprême adoré dans l'ancien monothéisme chinois, n'était qu'un principe. Ce principe appelé **Li,** *raison,* se retrouve dans toute existence, toute chose en est une manifestation ; quelquefois, on en parle comme d'une loi morale ou intellectuelle remplissant le monde entier ; d'autres fois, il n'est plus qu'une très subtile essence matérielle. L'idée de Dieu était réduite à cette conception par les philosophes chinois du moyen âge à peu près à l'époque de la scolastique européenne. Dans leurs mains, la Providence n'est plus que l'action spontanée d'une loi, et la création n'est que le commencement automatique de cette action. C'est franchement l'athéisme. Les auteurs chinois modernes ont compris ce que ce système avait de peu satisfaisant, et ils sont revenus à une idée plus ancienne, dans laquelle la personnalité de Dieu était le point fondamental. Quoique ce système n'ait

pas d'opinion bien positive sur la création, il établit la providence de Dieu de façon à montrer que les Chinois primitifs avaient des notions de l'Être divin bien plus avancées que celles de la plupart des peuples païens. Les auteurs chinois modernes, quand ils discutent si le Dieu des classiques est un être personnel ou un principe, posent ces arguments : « *Un principe est-il susceptible de colère ? Peut-on dire qu'un principe approuve les actions des hommes, et se plaît à leurs offrandes ? Et pourtant ces actes sont attribués à Dieu dans les livres classiques. Donc Dieu ne peut être un principe; il doit être personnel.* »

Cette nouvelle appréciation des interprétations de l'école de Choo-foo-tsze est arrivée bien à propos, car cette école avait exercé une telle influence que presque tous les savants indigènes pouvaient à juste titre être qualifiés athées ou panthéistes. Un Chinois modérément érudit, qui ne s'est pas pénétré de l'esprit de cette école nouvelle, répondra aux missionnaires de notre religion plus pure : « *Nous aussi nous adorons Dieu. Il est présent dans toute la nature. Le monde est Dieu. Quand nous faisons de la science, céleste ou terrestre, nous adorons Dieu.* » Ces hommes, qui identifient la nature à Dieu, n'ont pas de peine à concilier les idées chrétiennes sur la divinité avec les abstractions froides et tristes d'une philosophie comme celle de Choo-foo-tsze.

On n'a pas donné une attention suffisante au changement remarquable qui s'est opéré dans la littérature chinoise, depuis deux siècles, au sujet de la religion et de la philosophie. Les auteurs qui ont écrit sur la Chine se sont trop attachés à l'ancien système qui a fait son temps et cède la place maintenant à des opinions plus rationnelles, au moins parmi la classe la plus instruite des lettrés chinois. En même temps, il faut reconnaître que les idées répudiées par eux tiennent encore dans la masse de ceux qu'on appelle Confucianistes, car, dans ce pays, ce n'est qu'après une longue période que les opinions d'une école nouvelle peuvent être universellement connues. La *vis inertiæ* des institutions chinoises rend tout changement difficile. Avec le temps les examinateurs du gouvernement adopteront probablement un nouveau système et on renoncera ouvertement aux principes que combattent les auteurs influents de l'époque actuelle. La foule attendra jusque là avant de prendre la peine de s'informer des opinions personnelles de ses meilleurs auteurs et penseurs, et bien plus longtemps encore avant de les adopter.

CHAPITRE V

**COMMENT IL SE FAIT
QUE TROIS RELIGIONS, REPOSANT SUR DES PRINCIPES DIFFÉRENTS,
COEXISTENT EN CHINE**

On ne saurait douter de la susceptibilité des Chinois à se convertir au christianisme si l'on étudie convenablement leur histoire religieuse passée et présente. L'étude de leur littérature et l'observation personnelle de leurs coutumes et de leur manière de penser conduit directement à cette conclusion.

Trop souvent le Chinois se présente à l'observateur étranger sous un aspect exclusivement ridicule et fantastique. Joint à cela, on le peint généralement avare, suffisant et menteur. Des écrivains, comme M. Huc, préfèrent le comique au vrai, et le plaisir qu'ils trouvent à faire une peinture amusante les empêche de rendre justice aux bonnes qualités du caractère de la nation qu'ils cherchent à décrire. Les croquis pris sur nature de M. Fortune et les aperçus philosophiques de M. Meadows représentent ce pays et ce peuple bien plus exactement que le débordement de plaisanterie et la vivacité de M. Huc ne lui permettent de le faire. L'auteur qui vise à être comique ne peut pas donner une appréciation exacte du peuple parmi lequel il voyage; il négligera les éléments les plus profonds et les plus importants de son caractère s'il fixe trop ses yeux sur les qualités effervescentes.

La Chine présente un champ favorable pour observer les influences réfléchies et les conflits des idées qui constituent pour la plus grande partie le caractère d'un peuple — les idées religieuses et morales. Ici trois grands systèmes nationaux vivent en harmonie ; les trois méthodes de culte et les trois philosophies qui forment leur base agissent mutuellement l'une sur l'autre depuis des siècles. Quelquefois ils se sont trouvés en lutte, mais habituellement ils ont préféré vivre en paix. Le Chinois est plus porté à la tolérance qu'à la persécution. Il n'a pas repoussé l'intrusion de la religion venant de l'Inde, comme l'a fait le Japonais pour le christianisme sous sa forme catholique romaine. Le confucianisme n'a pas cherché à expulser le taouisme de son pays natal, comme le firent les Brahmanes pour le bouddhisme. Les Chinois ont adopté toutes ces religions après une courte période de persécution, et maintenant elles vivent côte à côte, non seulement dans les mêmes lieux, mais, ce qui est plus extraordinaire, dans les croyances d'un même individu. C'est chose commune en Chine de voir la même personne se conformer aux trois religions. Cette malléabilité est très avantageuse pour le gouvernement. Toutes les divinités qu'il désire faire adorer au peuple sont admises sans difficulté dans son panthéon par complaisance pour la volonté des gouvernants et par respect superstitieux pour les nouveaux dieux. Le peuple croit que l'Empereur a le pouvoir de donner à l'âme d'un mort un poste et des fonctions dans le monde invisible, comme il le fait dans le monde visible ; aussi, quand il voit cette image dans un temple nouveau, revêtue d'un costume approprié, assise dans sa niche comme tous les autres dieux, il apprend bien vite à l'adorer aussi volontiers que n'importe quelles autres vieilles divinités avec les noms desquelles il est depuis longtemps familiarisé.

Il y a, dans un coin de la ville de Shanghaï, un temple élevé à la mémoire d'un héros chinois mort en combattant dans la première guerre contre les Anglais ; il a été tué à la prise de Woosung par l'armée anglaise. Il avait le grade le plus élevé auquel un Chinois puisse prétendre, celui de Té-taë, ; le rang de Tséang-kéun est réservé aux seuls Mandchous. Dans le temple, se voit la statue de ce héros, Chin-te-tae, de grandeur naturelle et d'une ressemblance parfaite, à ce que l'on dit. On lui rend les honneurs divins, et si le temple a peu de visiteurs pour le moment, la foi superstitieuse des

voisins pour le nouveau dieu que leur a donné la volonté de l'Empereur augmentera probablement plus tard, et ses adorateurs deviendront plus nombreux. Du moins c'est ainsi que les choses se passent en Chine. Évidemment les voisins pensent qu'une certaine sainteté s'attache à ce temple nouveau; c'est là qu'ils ont voulu enterrer le corps de ce magistrat de la cité de Shanghaï qui fut tué lors de la prise de la ville par les rebelles, il y a cinq ans. Quand les Impériaux ont réoccupé la ville, le cercueil du mandarin tué fut exposé là pendant plusieurs jours. Un savant du voisinage composa une biographie où il était classé parmi les patriotes et les fidèles morts dans l'exercice des fonctions que l'Empereur leur avait confiées. On estime que pour ces personnes la plus belle récompense consiste à leur attribuer, par ordre de l'Empereur, des titres et des sacrifices divins.

La facilité avec laquelle le peuple accepte les nouvelles cérémonies religieuses a permis aux trois religions d'agir très activement l'une sur l'autre. Il sera curieux de signaler des exemples de cette action réfléchie et aussi de faire voir comment elles peuvent coexister en bonne harmonie; ce sera une étude intéressante pour tous ceux qui s'occupent des religions du monde et pour ceux qui ont à cœur la christianisation de toute la race humaine. La Chine est le seul exemple d'un pays où trois religions puissantes aient existé côte à côte pendant des siècles, sans que l'une d'elles ait réussi à détruire les autres.

Les autres religions de la Chine sont exclusives, et leurs adeptes considèrent comme un devoir absolu de ne pas observer les rites des systèmes rivaux. Parmi ces religions, le mahométisme compte le plus grand nombre de fidèles. On dit que dans les provinces du Nord ils forment souvent le tiers de la population. Bien que les mahométans chinois soient peut-être les moins zélés de tous les sectateurs de l'Islam, ils conservent parmi eux l'esprit de résistance à l'idolâtrie, et ne veulent adorer que **Chin-Choo**, *le véritable seigneur*. Ils ne nous ont pas demandé d'ôter nos chaussures en entrant dans leurs mosquées, comme les visiteurs étrangers sont obligés de le faire dans l'Inde ou à Ceylan; mais souvent ils se sont prétendus nos frères, parce que, comme eux, nous repoussons le culte des images.

Les convertis au catholicisme romain s'élèvent en Chine à près d'un

million; chiffre important en lui-même, mais bien faible en comparaison du reste de la population.

Nous laisserons de côté, pour le moment, ces deux religions et nous essayerons de démontrer les influences mutuelles des trois grands systèmes que l'on peut dire à juste titre nationaux.

Les religions de Confucius, de Bouddha et de Taou sont vraiment des croyances nationales, parce que la masse du peuple croit en elles trois. Il ne voit aucune inconséquence à agir ainsi. Les philosophes ne savent que penser en présence d'un fait de ce genre; mais il n'en est pas moins positif. Ceux qui aiment avidement la vérité et ont de fermes convictions sur certains sujets ne comprennent pas qu'on puisse appartenir à trois religions à la fois; aussi quelques écrivains ont-ils réparti les Chinois entre ces trois systèmes, attribuant tant de millions à l'un et tant à l'autre. Dans la supputation du nombre des bouddhistes répandus dans le monde, un auteur a placé en tête de son énumération des nations cent quatre-vingt millions de Chinois; il est arrivé à ce chiffre en prenant la moitié de la population totale, procédé assez expéditif, mais qui est loin de donner un résultat exact. S'il peut être utile, quand il s'agit des autres nations, de rattacher leurs habitants à quelque religion, cela ne servirait à rien pour la Chine; il faut employer quelque autre méthode de classification. La majorité de ses habitants se complaît dans le culte de plusieurs religions, croit en plusieurs mythologies de divinités et subvient à l'entretien de plusieurs clergés.

Quelle est la cause de cette indifférence? Pourquoi se préoccupent-ils si peu de chercher la vérité et de s'y tenir? On peut donner plusieurs réponses à ces questions. Ils sont superstitieux et déraisonnables. Ils acceptent les légendes pour vérités sans examiner si elles sont prouvées ou ne le sont pas. Ils s'inquiètent plus d'avoir des divinités qui semblent répondre à leurs besoins et pouvoir faire pour eux ce qu'ils souhaitent que de s'appuyer sur la vérité et la certitude. Voici une réponse.

Un autre fait peut aider à expliquer comment il se peut que les Chinois croient à trois religions à la fois : c'est qu'elles sont complémentaires l'une de l'autre.

Le confucianisme s'adresse à la nature morale. Il traite de la vertu et du vice, du devoir d'obéissance à la loi et aux ordres de la conscience. C'est sur

cette base que repose son culte. Le respect religieux des ancêtres — c'est le culte de ce système — est basé sur le devoir de piété filiale. Le sens moral des Chinois se révolte si on les engage à négliger cette coutume.

Le taouisme est matérialiste. La notion qu'il donne de l'âme, une forme épurée de la matière, est en quelque sorte physique. Il suppose que l'âme gagne l'immortalité par une discipline, sorte de procédé chimique qui la transforme en une essence plus éthérée et la prépare à passer dans les régions de l'immortalité. Les dieux du taouisme sont ce que l'on peut attendre d'un système qui a de telles notions sur l'âme. Il déifie les astres ; il déifie les ermites et les médecins, les magiciens et les alchimistes qui cherchent la pierre philosophale et la plante de l'immortalité.

Le bouddhisme ne ressemble à aucune des deux autres religions. Il est métaphysique ; il parle à l'imagination et se plaît aux thèses subtiles. Il dit que le monde des sens est en même temps imaginaire et soutient cette proposition par les démonstrations les plus savantes. Ses dieux sont des idées personnifiées ; il nie absolument la matière et ne s'occupe que des idées. La plupart des personnages adorés par les bouddhistes ne sont que des personnifications fictives de quelques-unes de ces idées. Le culte bouddhique n'est pas une adoration rendue à des êtres que l'on croit exister ; c'est un hommage rendu à des idées et que l'on croit seulement réfléchi en ses effets. Il est utile en tant que discipline et inefficace en tant que prière. Le bouddhiste n'a nul besoin de prière ou de culte s'il peut arriver par quelque autre moyen à détacher son esprit du monde.

Ces trois systèmes, occupant les trois sommets d'un triangle — les systèmes moral, métaphysique et matérialiste, — sont complémentaires l'un de l'autre et peuvent coexister sans se détruire réciproquement. Chacun d'eux a sa base propre et s'adresse à des parties différentes de la nature humaine. Le confucianisme « *connaissait Dieu mais ne l'adorait pas comme Dieu;* c'est pourquoi la place restait libre pour le polythéisme bouddhique. Dans les vieux livres chinois, on parle de Dieu comme Souverain Suprême. Il est représenté exerçant sur l'humanité une providence infiniment juste et bienfaisante ; mais il n'est pas ordonné de le prier, il n'est pas permis au peuple d'adorer. L'empereur seul, agissant comme pontife pour le peuple, devait adorer Dieu. Par

cette lacune, le système de Confucius fut plutôt un code de morale qu'une religion.

Le bouddhisme vint remplir cette lacune. La foi individuelle en Dieu, accompagnée d'une forme rationnelle de culte, ne pouvait pas découler des enseignements religieux qui précédèrent dans la Chine cette religion, elle ne pouvait pas être développée par cet enseignement. Dans le bouddhisme, les Chinois trouvaient des objets d'adoration d'une mystérieuse grandeur, richement parés des attributs de la sagesse et de la bienveillance. Cet appel à leur foi religieuse était appuyé par la pompe du culte. Les processions, les sonneries de cloches, les fumées de parfums délicieux, les prières, les chants, les instruments de musique aidaient à leur dévotion. Il n'est pas surprenant que ces cérémonies additionnelles aient été les bienvenues pour les affinités religieuses d'une nation renfermée jusque-là dans les limites d'un système presque exclusivement moral qui éloignait la masse du peuple du culte de Dieu.

Nous allons maintenant faire comprendre par un exemple comment le taouisme répondait à certains besoins que les deux autres systèmes ne satisfaisaient point. Par une froide matinée de janvier un missionnaire se rendit, une fois, à un temple situé près de la porte de l'Ouest à Shanghaï. Dans ce temple réside une divinité médicale qui guérit, à ce que croient ses adorateurs, les maux de ceux qui l'implorent. Le prêtre taouiste chargé de ce temple adressa au visiteur étranger une apostrophe quelque peu inattendue : « Vous venez chez nous nous donner de bons conseils. Laissez-moi vous en donner aussi quelqu'un. Votre religion ne répond point aux besoins du peuple. Quand il prie, il veut savoir s'il deviendra riche ou guérira de ses maux ; s'il adore Jésus il n'a rien de semblable à attendre. » Il désigna une petite image, représentant un médecin d'une précédente dynastie, assise dans une niche dans un demi-jour et qui se devinait à peine par l'entre-bâillement des rideaux. « Voyez, dit-il, voici le dieu, prêt à dire au pieux croyant la médecine qui lui convient et à garantir ses effets salutaires. Voyez les inscriptions fixées au-dessus et de chaque côté de la niche. Elles décrivent son pouvoir miraculeux. » On lui demanda qui avait placé là ces tablettes. « Ce sont, répondit-il, les offrandes des personnes guéries par le dieu. Dans le royaume du Centre, les particuliers ont coutume de placer dans les temples des

tablettes qui rappellent les bienfaits reçus du dieu à qui le temple est consacré. » A ce moment, survint un visiteur venant d'un village distant de quelques milles dans la campagne qui accomplit les cérémonies habituelles. On lui demanda. « Pourquoi ne consultez-vous pas un médecin ? Cette idole n'est qu'un bois inanimé. Elle ne peut vous voir, ni vous entendre, pourquoi vous adresser à elle ? » Le dévot répondit avec une grande simplicité : Je ne connais pas mon mal, comment pourrais-je consulter un médecin ? C'est pour cela que je m'adresse au dieu. Il me guérira. Je viens de loin dans cette intention ; sa réputation est répandue très loin. » On lui demanda encore : « Ne voulez-vous pas aller à l'hôpital libre des étrangers ? » Il répondit : « Ce n'est pas l'heure convenable, et puis, je veux venir ici ; pourquoi ne le ferais-je pas ? » On lui demanda encore : « Savez-vous que brûler de l'encens, demander un oracle à une idole déplaît à Dieu ? Il est aussi ridicule que déraisonnable de prier ce dieu de vous dire quel remède vous devez prendre. » A ce moment, le prêtre taouiste vint défendre sa religion : « Vous croyez en Jésus, nous croyons en nos dieux. Les religions varient suivant les lieux, et chaque pays a ses dieux. Kwan-Kung, par exemple, le dieu de la guerre et d'autres divinités tiennent parmi nous la même place que Jésus chez vous. » « Comment ces dieux supposés peuvent-ils vous venir en aide ? » lui dit le missionnaire ; « ce ne sont que des représentations imaginaires d'hommes de votre nation, morts depuis longtemps. » Le taouiste répondit par cette question : « N'en est-il donc pas de même avec Jésus ? Lui aussi est mort depuis longtemps. Que pouvez-vous attendre de lui ? »

Le chrétien lui dit alors : « Nous n'enfermons pas ses images dans des niches ; nous ne jetons pas devant lui des sorts dans l'espoir d'apprendre comment il faut guérir une maladie. Le parallèle n'est pas exact. Ce que nous attendons de lui, c'est qu'il nous aide à devenir vertueux et à atteindre le bonheur de la vie future. Le but de nos livres religieux est de nous délivrer du péché, et Jésus, qui vit toujours dans le ciel, peut nous donner cela. » L'allusion aux livres lui inspira cette remarque : « Nous avons aussi nos livres qui exhortent l'homme à la vertu. » Il prit un exemplaire d'un ouvrage bien connu que distribuent gratuitement en Chine ceux qui consacrent leur argent à répandre parmi leurs concitoyens des traités religieux.

« Ceci, dit-il, est le Kan-ying-pien, *livre de Rétribution ;* tout ce qu'il

renferme a pour but de rendre l'homme meilleur. Il promet une longue vie aux bons et toutes sortes de misères aux méchants. Notre but est le même que le vôtre, rendre l'homme meilleur. » On lui rappela que, d'après la doctrine de son livre, le bonheur et le malheur étaient la rétribution de la vertu ou du vice, et que cela ne s'accordait pas avec le système de divination qui faisait la fortune de son temple ; on lui demanda pourquoi il encourageait ses fidèles à espérer quelque bien de l'acte de jeter des baguettes sur le sol, et d'agiter des sorts dans une coupe de bois, si les cieux répartissent aux hommes la bonne et la mauvaise fortune selon leur mérite seulement. A cela, le prêtre de Taou, s'asseyant au milieu de ses boîtes à médecines disposées dans des casiers, sur la table devant lui son livre de recettes dans lequel il cherchait, guidé par l'oracle, le remède secret à appliquer, répliqua : « Si la personne qui vient prier est vicieuse dans son cœur, sa prière n'est pas écoutée, l'oracle ne répond pas. » « Si elle est seulement vertueuse, observa son interlocuteur, elle n'a nul besoin de venir ici. La chose importante est d'être vertueux. »

Il est curieux de remarquer combien les propagateurs des superstitions les plus dégradantes tiennent à affirmer qu'elles sont les auxiliaires de la vertu et qu'elles reposent sur les plus purs principes de morale. Le taoisme, dans sa forme populaire, est une des religions les plus abjectes que le monde ait connues ; il est tellement rempli de misérables insanités que son étude en devient absolument décourageante. A tout instant on se demande : l'âme humaine peut-elle donc tomber si bas? Ce pauvre docteur taouiste gagnait sa vie par une industrie aussi peu respectable que celle des bohémiens diseurs de bonne aventure. L'histoire de sa secte présente une succession de nécromanciens évoquant à volonté les esprits, de rêveurs cherchant l'art de transmuter tous les métaux en or et d'un petit nombre de philosophes qui, avec des aspirations un peu plus relevées, n'ont pourtant pas su donner un air de dignité à un système si incurablement abject ; et pourtant cet homme prétendait — la conversation continuant — que sa religion s'efforçait à rechercher la vertu. « C'était par la vertu, disait-il, que ses coreligionnaires cherchaient l'immortalité ; les génies qui habitent les forêts et les montagnes, qui ont pour jamais dit adieu aux foyers des hommes et sont délivrés de l'obligation de mourir, sont arrivés à ce bonheur par la puissance

de leurs mérites. » Il avouait cependant que de nos jours il n'y a plus d'homme assez vertueux pour gagner ainsi l'immortalité.

Le missionnaire lui rappela que si réellement il désirait que les hommes devinssent vertueux il y avait pour cela de meilleurs moyens que le service d'un temple de cette nature. Les idoles avec leurs ornements brillants, les lanternes suspendues, les cierges brûlants, la fumée du bois de santal, et les appareils de divination ne sont pas faits pour développer la vertu dans la communauté; tout cela est l'œuvre de l'homme; il n'y a rien de divin dans toutes ces choses. « Telles sont nos coutumes, » remarqua le villageois ; « les coutumes changent selon les lieux. » Le prêtre paraissait un peu piqué, il observa: « Si vous tombiez dans une rivière, Jésus vous sauverait, je suppose? Il viendrait vous tirer de l'eau. Vous adorez Jésus et vous faites bien ; mais il n'a rien à voir en Chine ; ce n'est pas le dieu de notre pays et il ne nous servirait de rien de le prier. » Évidemment aucun de ces deux hommes n'était préparé à croire que Jésus est le vrai Dieu et qu'en lui est la vie éternelle.

Cet incident fait voir comment le système taouiste opère parmi les Chinois. Il s'adresse aux instincts les plus bas de leur nature; il invente des divinités qui président au bien-être matériel du peuple, les dieux des richesses, de la longévité, de la guerre et ceux de certaines maladies appartiennent tous à cette religion. Un tel système ne peut manquer d'être populaire parmi tous ceux dont la nature spirituelle n'a pas été fortifiée par l'activité, et en Chine leur nombre est écrasant ; leurs appétits sont grossiers et le taouisme leur a servi la pâture qui leur convient.

Nous avons déjà établi qu'il y a deux raisons de l'existence parallèle de trois religions nationales en Chine. La première de ces raisons est que le peuple de ce pays, enclin à la superstition, néglige de rechercher les preuves ; il n'a point de preuves écrites du genre de celles du christianisme, et ses notions ne sont basées ni sur la logique ni sur la science.

La seconde consiste en ce que ces religions s'adressent chacune à des parties différentes de la nature humaine.

Nous en ajouterons encore une troisième. Ces trois systèmes sont tous également soutenus par l'autorité des écrivains. Confucius faisait profession de suivre les traces des anciens sages du pays, et le proverbe favori des Chinois est : **Kin puh joo koo,** » *les modernes ne peuvent se comparer aux*

anciens. » Depuis l'époque de Confucius, tous les hommes remarquables de la Chine ont employé leur influence à soutenir le même système, qui a toujours été la religion de l'État. Mais si les auteurs les plus influents et les empereurs des dynasties successives ont toujours suivi l'étendard du confucianisme, beaucoup d'entre eux ont montré de l'attachement au bouddhisme. Au siècle dernier, l'empereur Kien-lung donna aux bouddhistes le palais de son grand-père à Hang-chow pour en faire un monastère, et de sa propre main écrivit une inscription sur une tablette monumentale destinée à être placée sur le toit de l'édifice. La littérature de cette religion — plus de mille volumes — est publiée par le gouvernement aux frais de l'État. Des empereurs et des écrivains de grand renom ont écrit des préfaces aux ouvrages bouddhiques. L'influence de cette religion peut se reconnaître dans les productions de beaucoup des auteurs les plus écoutés. Le clergé bouddhique a été reconnu par beaucoup d'actes publics du gouvernement. Enfin le bouddhisme est protégé par l'État comme religion nationale des Tibétains et des Mongols, et à Péking d'immenses établissements de Lamas de ces nations sont entretenus aux frais de l'empereur.

Plus que le bouddhisme, le taouisme peut être considéré comme religion d'État. Tous les dieux de l'État, tels que le dieu de la guerre, Wen-chang dieu de la littérature, et les innombrables divinités patronnes des cités et des bourgs, appartiennent à la religion taouiste, et d'après les édits impériaux doivent être adorés suivant les rites de cette religion. Les fonctionnaires de l'État, résidant dans certaines cités, visitent régulièrement les temples de ces dieux nationaux à des époques déterminées. En théorie, le confucianisme est la religion d'État; mais pratiquement le taouisme l'est tout autant. En outre, l'influence de la philosophie du système taouiste sur les grands écrivains et la forme particulièrement nationale de ses légendes ainsi que de la partie plus frivole et ridicule de ses doctrines démontrent qu'il est positivement un culte national et pourquoi il en est ainsi.

Actuellement chaque cité doit avoir ses temples, et ceux-ci ne peuvent être convenablement entretenus sans l'assistance de prêtres bouddhistes ou taouistes. Le dieu protecteur de la cité possède un temple où le culte est rendu spécialement le 1er et le 15 de chaque mois, et personne n'est aussi apte à accomplir ce devoir que le prêtre de Taou.

CHAPITRE VI

INFLUENCE DU BOUDDHISME SUR LA LITTÉRATURE, LA PHILOSOPHIE ET LA VIE NATIONALE DES CHINOIS

Nous prions le lecteur de prêter son attention à cette esquisse de l'influence du bouddhisme sur la vie nationale des Chinois. Elle est et a été très grande, sans contredit. L'Hindou a une forme de pensée plus spéculative et plus philosophique que le Chinois ; l'esprit pratique du Chinois ne s'est pas amusé à fouiller les profondeurs subtiles de la spéculation familière aux Hindous ; il n'aurait pas pu inventer une philosophie abstraite comme le bouddhisme, mais il peut la suivre et la comprendre quand elle est traduite dans sa langue. Dans les premiers temps de l'ère chrétienne, un grand nombre d'ouvrages philosophiques et autres furent traduits du sanscrit ; ils enseignaient les doctrines bouddhiques sous une forme élégante qui ne pouvait moins faire que de séduire les lecteurs chez un peuple aussi civilisé que les Chinois. Nous allons indiquer quelques traces de leur influence relevées dans les écrits d'auteurs illustres.

Les prêtres de cette religion aiment les fontaines et les grottes. Afin de leur donner un reflet de sainteté, ils inventent des légendes d'apparitions de personnages divins dans leur voisinages ou bien leur appliquent quelque souvenir des visites des hommes illustres. Ils considéraient le poète Soo-tung-po comme un de leurs meilleurs amis, bien qu'il n'eût jamais renié le confucianisme.

Pour conserver son souvenir et montrer leur reconnaissance pour les poésies où il célébra leur genre de vie et leurs doctrines, il lui ont consacré le long des routes plusieurs sources où, dit-on, il s'est arrêté dans un voyage. J'en ai vu quelques-unes dans la province de Chekeang ; les prêtres de l'endroit les indiquaient comme **Se-yen-tseuen**, « la source où le poète a lavé son encrier. »

Un autre poète, à peu près de la même époque, Taou-han, a raconté une visite à l'un des plus fameux monastères de la Chine, celui de Teen-chuh-szé, à Hangchow. Cet antique monument présente, dans sa forme moderne, les proportions les plus grandioses. Il tire son nom de celui de l'Inde, que les Chinois nommaient **Teen-chuh**, lorsqu'ils commencèrent à la connaître (ou du moins à l'époque où leurs livres en parlèrent pour la première fois), à peu près au temps du Christ. Quand je le visitai, il y a environ vingt ans, il renfermait à peu près sept cents prêtres desservants. Il est situé dans un vallon, à trois milles, de la ville. Une longue route pavée y conduit ; elle est bordée d'arbrisseaux, et ornée de nombreux monuments funéraires, tombes ou édifices appelés **païlow**, composés de dalles verticales et horizontales de granit gravées d'inscriptions rappelant les noms et les vertus de personnes illustres.

Le poète dépeint l'aspect du monastère au moment où il y arrive dans la soirée. Après avoir cheminé quelque temps sur le sentier ombragé par un épais couvert de cyprès et de pins, il se trouve en face du temple. Il décrit la porte majestueuse par laquelle le visiteur pénètre dans la grande cour après avoir dépassé les gigantesques divinités gardiennes qui se dressent comme des sentinelles à la porte du Bouddha. Il dépeint la grande salle où l'on voit Shakyamouni Bouddha assis sur un immense lotus ; de chaque côté et derrière cette salle s'étendait un dédale de cloîtres, de salles latérales, de chambres à coucher et d'appartements destinés aux moines suivant leur rang. Il y passe la nuit et signale le contraste entre les bois silencieux du dehors et les salles du monastère résonnant, par moment, du chant des prières et du son des cloches. De sa fenêtre il voit la lune qui miroite sur le lac et le murmure des ruisseaux frappe son oreille. L'aspect tout spécial de son logement d'un jour le fait songer au pays des Brahmanes. Il dit alors comment il tomba dans une agréable rêverie où, délivré des soucis qui l'obsédaient, son esprit se sentait libre d'errer dans les régions de l'abstraction.

Chaque grand monastère possède son histoire imprimée, et les poèmes du genre des précédents y sont soigneusement conservés comme des hommages rendus par la littérature à la religion.

Les prêtres de ce vieux monastère offrent aussi l'hospitalité aux visiteurs. L'abbé fut très aimable dans ses manières lors de la visite que je lui fis avec mon compagnon ; au point même de nous recommander un terrain dans le voisinage pour la construction d'une église chrétienne. Il pensait que le bouddhisme et le christianisme pouvaient vivre en bonne harmonie à côté l'un de l'autre. Il ajouta quelques observations sur l'hostilité des missionnaires chrétiens contre l'idolâtrie, demandant qu'ils montrassent ce qu'il appelait un esprit plus libéral et cessassent leurs attaques contre les rites des autres religions.

On retrouve dans les écrits de Choo-foo-tsze et des autres auteurs de cette époque la trace de l'influence du bouddhisme sur la philosophie chinoise. Le premier a exercé sur la littérature de son pays une influence très profonde et très persistante. L'école des auteurs modernes a changé de ton à son égard ; elle lui reproche l'imperfection de son système de critique, les concessions qu'il fait au bouddhisme dans sa philosophie particulière, et sa méthode d'interprétation des anciens livres ; mais récemment encore il était estimé comme un second Confucius. Ce fut incontestablement un des plus grands hommes de la Chine, et le plus remarquable des auteurs du moyen âge dans ce pays. Les reliques de ce grand homme sont conservées avec un pieux respect. J'ai vu une harpe qui lui avait appartenu ; elle était en la possession d'un indigène, amateur de harpe, qui la portait partout avec lui dans ses voyages, la regardant comme la plus précieuse de ses curiosités et en jouait pour divertir ses amis ; je l'entendis jouer sur cet instrument un morceau qui devait représenter une querelle entre un bûcheron et un pêcheur. Cette harpe était un instrument à cinq cordes ; les cordes étaient modernes, mais le bois paraissait très vieux. Je n'entreprendrai pas de discuter s'il avait subi sept cents hiver et autant d'étés, ni si réellement il avait servi au grand philosophe ; il est certain cependant, à ce que disent les légendes, que Confucius, de même que son commentateur, était grand amateur de musique. Choo-foo-tsze était enfant et pouvait bien juste dire quelques mots lorsqu'un savant renommé, ami de son père, lui dit en

lui montrant le ciel : « Vois, c'est le ciel. » L'enfant répliqua : « Et qu'y a-t-il au delà du ciel ? » Le savant ne répondit que par un regard d'étonnement ; il était émerveillé de l'intelligence que ces mots révélaient. A cinq ans, l'enfant alla à l'école, et dans une seule lecture comprit le sens complet du Livre de la piété filiale. Il écrivit en marge : « Celui qui ne possède pas ceci n'est pas un homme. » Quand il allait avec d'autres enfants jouer dans le lit sablonneux d'un torrent de la montagne, il les quittait et s'occupait à tracer sur le sable les huit diagrames qui forment la base de la philosophie chinoise. Jeune homme il étudia avec avidité les livres de Bouddha et de Taou, à seule fin d'étendre le cercle de ses lectures, car il ne se convertit jamais à leurs doctrines. Elles laissèrent pourtant une impression visible dans son esprit ; il parle avec des termes de vive admiration de l'un de leurs livres, le *Leng-Yen-King*, dans lequel se trouve une savante discussion pour prouver qu'aucun des objets que nous présentent les sens ne sont réels.

Cet auteur, de même que ses contemporains, avait honte de la simplicité de sa religion quand il lisait les traités si subtils des bouddhistes sur les questions philosophiques et essaya de lui donner un air de profondeur philosophique. Les diagrames de Fuh-hi, qu'il traçait sur le sable dans son enfance, n'étaient que des lignes disposées parallèlement les unes aux autres selon certaines formes variables. Les sages prétendaient que ces figures renfermaient en elles le système de l'univers. De simples symboles peuvent représenter toutes sortes de choses, et il n'était pas difficile de prétendre que ces lignes, les plus anciennes reliques de l'art de l'écriture pour les Chinois, représentaient la formation du monde. Confucius ajoutait que le Grand Extrême, ou **Tae-Keih**, existait au commencement de toutes choses, mais il ne définissait pas le Grand Extrême. L'école à laquelle appartenait notre auteur n'était pas satisfaite de ces doctrines ; elle fit de nouvelles additions, trop abstraites pour que nous les développions ici, au dogme du Tae-Keih.

Elle essaya de définir le Grand Extrême. Confucius n'entendait probablement par cette expression qu'une limite dans le temps, l'époque initiale de la formation graduelle de toutes les choses. Notre auteur et ses amis, frais émoulus de l'étude de livres qui niaient l'existence de la matière et celle d'un Créateur Suprême, s'aventurèrent à prétendre que le Tae-keih est identique à la raison suprême, **Taou-li**, et à Dieu, **Shang-ti** ; que la créa-

tion est une action spontanée qui n'a pas eu d'agent, et que la personnalité de Dieu n'existe pas. Telle fut la forme qu'ils donnèrent à leur philosophie nationale ; elle est bien différente de l'ancien système chinois, dans lequel la doctrine de la personnalité de Dieu est manifestement un article de foi, bien qu'on ne dise pas expressément qu'il soit le Créateur existant par lui-même et éternel.

C'est l'enseignement de ce système moderne que le commissaire Yéh développe dans ses entretiens avec M. Wingrove Cooke, et que ce dernier rapporte dans son livre : *La Chine en 1857-58*. Dans le portrait très exact et très intéressant qui est fait du commissaire Yéh, celui-ci parle quelquefois avec l'esprit d'un Chinois de pure école confucéenne, comme lorsqu'il dit : « **Tien**, signifie proprement le ciel matériel seulement, mais il désigne également **Shang-ti** (le souverain suprême); il n'est pas permis de prononcer son nom avec légèreté, et c'est pour cela que nous le désignons par le nom de sa demeure qui est Tien. » D'autres fois, il tombe dans la phraséologie de l'école moderne lorsqu'il dit : « Shang-ti et Taou-li (la raison, la raison suprême) sont une seule et même chose. » Il dit ensuite, à propos du personnage que les taouïstes adorent comme Shang-ti (un prêtre de cette religion qui vécut sous la dynastie de Han) : « Shang-ti est un **Taou-li**, taouiste. » Ceci est un exemple de la facilité avec laquelle, dans la conversation, les Chinois sautent d'un point à un autre sans donner à leur interlocuteur le moindre avertissement. Pour comprendre des individus tels que le commissaire Yéh, il faut distinguer entre les différents systèmes avec lesquels ils sont familiers. L'ancienne philosophie confucéenne doit être séparée de la nouvelle, et il faut tenir bon compte des particularités du bouddhisme et du taouisme. Une des conclusions de M. Cooke est que « la philosophie confucéenne ne connaît que la nature, spontanément créée, active, mais sans volonté comme sans intelligence ». Mais ceci est l'opinion des commentateurs modernes de Confucius et non de Confucius lui-même. Ils ont commencé à s'exprimer de cette façon quand ils ont appris du bouddhisme à édifier un système de doctrines négatives au lieu de doctrines positives. C'est l'esprit hindou qui fut leur guide dans cette opinion téméraire que la nature peut exister sans Dieu. Les philosophes chinois ne surent pas résister au désir de spéculer sur les lois du monde, et conservant la phraséologie de

Confucius, ils éliminèrent successivement les idées du Dieu personnel et de la rétribution morale, en tant que répartie par une personne, et une fois qu'ils eurent, autant que possible, réduit l'univers à des abstractions, ils finirent par identifier les termes de leur philosophie. C'est exactement ce que font les Allemands quand ils disent que raison, Dieu, science, être et pensée sont des expressions identiques. Il n'est pas facile de reconnaître, d'après le récit de M. Cooke, de quel côté penchait Yéh, du côté de la vieille doctrine d'un Dieu personnel, habitant dans les cieux, dont le nom ne doit pas se prononcer à la légère ; ou de l'école sophistique moderne qui ne voit qu'un principe pour base de la nature. Les savants chinois se divisent actuellement en deux camps, dont les opinions sont entièrement opposées, et il eût été intéressant de savoir sous quel drapeau il s'engageait de préférence. Nous penchons à croire qu'il eût préféré la première doctrine, d'après laquelle Dieu est connu simplement comme le Suprême Régulateur infiniment juste, bon et puissant. C'est la vraie croyance des Chinois. Pour les besoins de la discussion, ils peuvent spéculer et sophistiquer ou répéter les sophismes des autres ; mais le principe plus profond de la religion nationale s'affirme dans leurs moments plus sérieux et ils reviennent à un système plus raisonnable.

M. Cooke tire encore une autre conclusion des opinions de Yéh, c'est-à-dire que les missionnaires protestants ont tort d'employer l'expression Shang-ti pour Dieu, parce que c'est le nom d'un être créé. Si c'est le nom d'un être créé, ce n'est, en tout cas, que dans l'opinion de l'école philosophique moderne ; mais, même dans ce cas, le terme « créé » ne comporte pas l'idée renfermée dans l'expression chinoise correspondante. Elle exprime le développement plutôt que la création. Les Chinois peuvent dire que Shang-ti est le développement du principe suprême ; mais si l'école moderne professe ce dogme sur l'origine du Shang-ti — sujet dont on ne trouve pas de trace dans l'ancienne littérature du pays, — ce fait ne rendrait pas nécessairement cette expression impropre à traduire notre mot Dieu. Comment pouvons-nous espérer qu'ils aient sur tous les points des idées exactes de l'Être divin?

L'influence du bouddhisme, parfaitement reconnaissable dans les modifications qu'il a introduites dans la philosophie des Chinois, est niée pourtant

par ceux-là mêmes qui l'ont subie. Par contre, on affirme souvent, et de la façon la moins justifiable, que les deux religions sont identiques dans leurs principes. Exemple : Le commissaire Yéh dit à M. Cooke que « le Taouli de Confucius ne fait qu'un avec le Taouli de Bouddha ». Cette opinion est soutenue par une catégorie de livres que l'on distribue souvent gratis comme traités religieux. Les bouddhistes disent que rien n'est réel excepté le Bouddha, que l'esprit est Bouddha, et que pour atteindre à l'état de Bouddha il suffit de maîtriser son esprit et de suivre sa nature. C'est probablement ce que répondrait un prêtre de cette religion si on lui demandait de résumer en deux ou trois phrases les traits essentiels de sa croyance. Très souvent, le confucianiste bien disposé pour le bouddhisme prétend que dans ces exposés l'expression Bouddha, « intelligence, » représente ce qu'il appelle « raison » **li**, ou « nature », **sing**, et qu'ils se réduisent purement à cette doctrine que l'âme humaine est primitivement bonne, et que le *chemin* de la moralisation et de la perfection consiste à suivre le penchant de la nature. C'est ainsi qu'ils arrivent à affirmer l'identité du Taou-li de Confucius et de Bouddha.

J'ai connu un savant indigène de grande capacité qui avait été prêtre bouddhiste dans sa jeunesse ; peu satisfait de l'avenir qui s'offrait à lui comme membre de la confrérie, il laissa repousser ses cheveux et revint au confucianisme. Il n'y a pas de comparaison entre ces deux religions au point de vue de leur considération et de la carrière qu'elles ouvrent à ceux qui possèdent l'énergie et la hardiesse. Ce savant était ambitieux et quitta le cloître pour chercher fortune dans un champ plus vaste. Ses études bouddhiques lui avaient cependant donné une idée avantageuse de cette religion. Il me disait une fois : « Tous les pays ont leurs sages. Nous avons Confucius, l'Inde possède Bouddha, les Mongols ont le Dalaï Lama, les Musulmans Mahomet, et dans l'Occident vous avez Jésus. Il doit en être forcément ainsi selon les décrets de la Providence. Vos écritures parlent d'Adam ; il est le même que notre Pan-Kou. »

Les Chinois font souvent ainsi étalage de libéralité quand ils conversent avec les étrangers sur le christianisme ; c'est en partie par politesse qu'ils consentent à admettre, pour un moment, l'égalité de leur religion et de celle de leur interlocuteur ; en partie aussi parce qu'ils ne donnent pas à Confucius un caractère divin. Il n'est, pour eux, rien de plus que le plus sage des

hommes ; jamais ils n'en parlent comme d'un dieu, jamais ils ne prétendent que ses œuvres aient été inspirées. Ils peuvent donc admettre que d'autres religions soient aussi convenables pour d'autres peuples que les leurs le sont pour eux, si elles professent une morale pure ; ils ne connaissent qu'un critérium éthique. Quand on leur présente les preuves d'une nouvelle religion ils la rapprochent tout d'abord d'un étalon moral, et approuvent avec une grande facilité si elle soutient l'épreuve ; ils ne s'inquiètent pas si elle est divine, mais seulement si elle est morale. Cette tolérance envers les autres religions est un des résultats de l'introduction du bouddhisme en Chine.

Étant donné que le Chinois considère toutes les religions comme également bonnes, il est aisé de comprendre la difficulté que rencontre souvent le missionnaire chrétien à le persuader de croire à la religion du Christ. Il peut donner les preuves de sa divinité, mais il n'avance guère parmi un peuple latitudinaire qui approuve au même degré tous les systèmes offrant une bonne morale.

On voit, de la façon la plus évidente, l'action du bouddhisme sur le confucianisme dans le mélange de ses rites avec le culte des ancêtres.

De toutes les cérémonies, c'est la plus importante pour le peuple chinois. On raconte que certains hauts fonctionnaires visitent chaque matin la chapelle de leurs aïeux et y demeurent quelque temps à examiner leur conscience, persuadés qu'ils accompliront plus loyalement leurs devoirs en présence des tablettes sacrées qui rappellent le souvenir de leurs ancêtres et sont en quelque sorte les pénates gardiens qui protègent et sanctifient leurs demeures. Regarder ces tablettes est pour le Chinois comme un appel à son honneur ; il craint de commettre quelque acte qui déshonorerait le nom de sa famille ; il se sent recompensé de ses peines s'il a la conscience que ses actes ne sont pas indignes de ses ancêtres ; son respect pour eux constitue le sentiment religieux le plus puissant qui règne dans son cœur.

Les messes bouddhiques en l'honneur des morts ont donné l'occasion de montrer ouvertement le respect pour les aïeux. Le culte des ancêtres est simple ; la simplicité est le caractère des temples funéraires et des cimetières de famille. Le vulgaire, dont l'œil n'apprécie pas la simplicité, s'est plu aux riches habits, aux génuflexions et aux processions des moines bouddhistes

et surtout aux préparatifs qu'ils promettent de faire dans le monde invisible pour les âmes des trépassés.

Ces rites complémentaires s'accomplissent au foyer de la famille et non dans le temple des ancêtres. La métempsycose des Hindous donne libre carrière à l'imagination pour se représenter la condition de l'âme du mort dans l'autre monde. J'eus occasion, à Kwun-shan, de voir brûler une grande maison de papier destinée à servir d'habitation au défunt dans les Hadès. Kwun-shan est une ville que le voyageur rencontre sur son chemin en allant à l'Ouest, de Shanghaï à Soochow. Ses murs entourent un espace beaucoup trop étendu pour sa population ; mais le manque de population est compensé par l'activité du faubourg qui s'étend au dehors des portes le long de la rivière. Une colline, surmontée d'une pagode, située dans la ville en est le principal ornement et constitue un repère visible à plusieurs milles à la ronde. Vue du haut de cette colline, la ville se présente sous un aspect très ombreux ; les Chinois aiment beaucoup les arbres dans leurs villes, ce qui leur donne l'aspect d'habitations fort agréables.

Mes compagnons de route et moi, nous avions suivi une procession funéraire que nous avions rencontrée dans les rues, et sans difficulté nous fûmes admis dans la maison où devaient se faire les cérémonies principales. Nous entrâmes avec une foule d'autres étrangers par les portes grandes ouvertes, comme c'est l'habitude en Chine dans ces occasions. La maison de papier destinée à l'âme du mort était presque terminée ; elle avait environ dix pieds de haut sur douze de large ; elle comprenait une chambre à coucher, une bibliothèque, un salon, une antichambre et une salle pour le trésor. Elle était meublée de chaises et de tables en papier. Nous vîmes apporter des boîtes de monnaies de papier. Une image du mort en papier était assise dans l'intérieur ; il y avait aussi une chaise à porteurs avec ses porteurs et un bateau avec son batelier à l'usage du défunt dans le monde invisible ; devant la porte de la maison était dressée une table couverte de mets. Alors s'avança une bande de prêtres bouddhistes, marchant en procession, sonnant des cloches et chantant ; tout en faisant le tour de la maison, ils jetaient du riz et du froment. Puis la famille s'avança et adora la mère défunte pour laquelle la maison avait été construite. Tous les membres étaient vêtus de toile de coton blanc ou de toile de chanvre, de souliers de coton blanc, et portaient des

tresses de coton blanc à l'extrémité de leurs queues, au lieu de la tresse de soie habituellement employée comme décoration de cet ornement. Les Chinois estiment que l'étoffe d'un costume de deuil ne doit pas avoir de couleur, c'est pourquoi ils emploient le blanc. En ceci ils ressemblent aux anciens juifs qui portaient des vêtements de toile de sac, étoffe grossière et incolore, lorsqu'ils voulaient exprimer leur douleur par une marque extérieure. Après l'adoration, on tira quelques coups de feu, puis une lumière fut approchée du fragile édifice de papier et en un instant il fut en flammes. Cela se passait dans une cour ouverte de l'habitation de la famille.

D'après la doctrine de la métempsycose, nous passons tous par une succession de vies, les unes passées, les autres futures ; la vie où l'âme va entrer peut assez ressembler à la vie présente pour que l'on puisse faire des préparatifs pour son bien-être de la façon que l'on vient de lire. Les riches familles confucéennes de la Chine ont la constante habitude d'accomplir des cérémonies de ce genre pour leurs morts : *ba uno disce omnes*. Interpelé à ce sujet, chaque individu dira que ces cérémonies n'ont pas de valeur, qu'il ne croit pas à leur efficacité, et qu'il ne les autorise que pour se conformer aux coutumes locales ; mais peut-être que, dans la plupart des cas, sous cette incrédulité prétendue se cache beaucoup de foi en la métempsycose et dans la validité des rites bouddhiques basés sur ce dogme. Par leur nature même les hommes ont tous quelque croyance en une vie future ; elle provient des leçons du conseiller intérieur, « le dieu qui est en nous, qui nous montre l'avenir, et nous fait entrevoir l'éternité. » Tandis que les chrétiens ont longtemps attendu avant de porter la vérité aux innombrables multitudes de la Chine, les bouddhistes ont saisi l'occasion qui leur était offerte, et ont nourri avec les fictions de l'Inde l'ardente aspiration à la connaissance de la vie future qu'ils ont trouvée chez ce peuple et parmi les autres nations qu'ils ont visitées.

La croyance aux idées hindoues sur la vie future est très répandue parmi les confucianistes chinois. Elle ne se marie pas bien avec leur religion ; les deux doctrines sont loin de s'accorder. Ils le savent et ne se blessent point quand on repousse l'opinion bouddhique. Ils ont pour elle moins de respect que pour l'enseignement de Confucius, mais pourtant ils y ont quelque foi ; ils se conforment aux cérémonies bouddhiques et croient jusqu'à un certain

point qu'elles sont valables et efficaces. Obligés de choisir, ils préféreraient la doctrine de Confucius ; mais, comme on ne demande pas en Chine qu'un homme n'ait qu'une seule religion, ils les suivent toutes deux sans s'inquiéter de la contradiction et de l'inconséquence qui en résulte. Cela ne doit pas nous surprendre si nous nous rappelons que chez beaucoup de nos concitoyens la croyance en la sorcellerie et aux fées a existé plusieurs siècles après que le christianisme fût devenu la religion nationale.

CHAPITRE VII

INFLUENCE DU BOUDDHISME SUR LA LITTÉRATURE ET LA VIE SOCIALE DES CHINOIS

— SUITE —

Nous allons continuer notre étude de l'influence du bouddhisme sur la littérature et la vie sociale des Chinois, par la citation d'un curieux passage d'un ouvrage scientifique publié, il y a quelques années, à Hangchow. L'auteur étudie l'astronomie européenne moderne. Ayant lu des livres qui traitent de la découverte d'Uranus et de Neptune, du mouvement du soleil et de ses planètes parmi les étoiles fixes, et qui démontrent que les étoiles fixes elles-mêmes sont des soleils qui brillent sur des systèmes planétaires particuliers, il essaye de s'en rendre compte à lui-même et de l'expliquer à ses lecteurs. Il prend d'abord une comparaison tirée d'une scène très familière à l'œil d'un Chinois. Il suppose une salle d'une maison opulente ornée d'un grand nombre de lanternes. Le visiteur qui se promène au-dessous, les voit pendre du plafond en cercles et en lignes disposés d'après un plan régulier; mais vues de loin les rangées de lanternes paraissent se croiser d'une façon très confuse. Il n'accorde pas son approbation à l'astronomie européenne moderne sans essayer de montrer tout ce que ses compatriotes savaient déjà sur ce sujet. Il cite d'anciens auteurs chinois qui ont dit que la terre est ronde, et qu'elle se meut de l'ouest à l'est; que dans l'hiver elle parcourt le nord-ouest et dans l'été le sud-est, passant

aux points moyens de son trajet au moment des équinoxes. Ces choses sont écrites dans de très vieux livres, et nous devons accorder aux Chinois tout le mérite qui leur en revient, quoique, semblables en cela aux théories de Nicétas et de Pythagore, ces idées n'aient pas obtenu à cette époque une croyance générale.

Non content de ceci, il va jusqu'à dire que la cosmogonie bouddhique a devancé l'astronomie européenne moderne : « Leurs livres parlent de trois
« univers composés chacun de mille mondes, un grand, un moyen et un petit.
« J'avais été étonné de la fausseté et de l'absurdité de semblables descriptions
« de l'univers, jusqu'à ce que j'aie lu les opinions astronomiques des hommes
« de l'Occident qui démontrent que dans l'espace sans limites sont répandues
« d'innombrables nébuleuses formées d'étoiles en groupes très serrés. Ils
« disent que les étoiles semées à la voûte céleste sont autant de soleils, ayant
« chacun plusieurs terres qui tournent autour d'eux. Ils nous apprennent aussi
« que la voie lactée est une nébuleuse et que le soleil est une des étoiles qui la
« composent. Le soleil est l'étoile la plus rapprochée de la terre, c'est pourquoi
« il nous paraît beaucoup plus gros que les autres. Les découvertes que les
« hommes de l'Occident ont effectuées par leurs instruments astronomiques
« s'accordent d'une façon remarquable avec les opinions des bouddhistes. Je
« ne puis me défendre d'admirer la sagacité de ces hommes. Par la simple
« puissance de leur raison, ils ont pu découvrir, sans l'aide d'aucun instru-
« ment, l'immensité de l'univers. Leur sagacité n'est-elle pas de beaucoup
« supérieure à celle des adeptes de Confucius qui n'ont jamais eu l'idée qu'il
« pût exister d'autres mondes, en nombre incommensurable, dans l'infini
« de l'espace? » Il démontre alors que les longues périodes de révolution des planètes les plus éloignées ont beaucoup de rapports avec les données de la cosmogonie céleste des bouddhistes ; dans le paradis de Tousbita, par exemple, quatre cents de nos années font un seul jour ; dans celui de Shiva, seize cents années comme nous les comptons constituent un seul jour.

Nous voyons ici les premiers effets de la science européenne sur l'esprit d'un savant, confucianiste, mais bien au courant de la littérature bouddhique. On ne peut rien voir de plus évidemment fabuleux que le système du monde dont il parle. Les inventeurs de la cosmogonie des bouddhistes du Nord étaient des métaphysiciens qui niaient l'existence de la matière, et quand ils

parlaient de l'immense accumulation des mondes dans les diverses parties de l'espace, ils en faisaient les demeures imaginaires de Bouddhas non moins imaginaires et qui n'avaient rien de commun avec la réalité. Ces Bouddhas, ainsi que les empires où ils régnaient, étaient des symboles d'idées et rien de plus. Le Chinois qui lit ces ouvrages, considérant les choses à son point de vue pratique et dépourvu d'imagination, se méprend sur leur objet, comme dans le cas qui nous occupe, et voit dans ces créations idéales de l'intelligence subtile des Hindous les preuves d'une sagacité qui, selon lui, peut soutenir la comparaison avec celle de ces investigateurs européens qui ont su découvrir les vérités inconnues de la nature, avec le génie d'hommes tels que Copernic et Newton, par exemple. On sait par expérience que lorsqu'on parle à un Chinois intelligent des périodes géologiques de l'histoire de la terre il répond toujours : « C'est tout à fait ce que nous avons déjà lu dans les livres bouddhiques. » Ces livres parlent d'une succession infinie de Kalpas, ou périodes alternées de formation et de destruction. D'après cette opinion, le monde est soumis à des transformations incessantes sous la loi du destin. Ce destin s'exerce dans le sens des lois de rétribution morale, en ce qui touche aux créatures vivantes. Quant à ce qui est du monde physique, il le fait passer par quatre périodes : formation, conservation, décadence et destruction. Dès que ce quadruple cours est accompli, il recommence de nouveau. Ce système du monde se présente à l'esprit de l'adepte de Confucius quand il entend parler des théories de la géologie moderne. L'auteur vivant déjà cité déclare que les apparitions de nouvelles étoiles et les disparitions d'anciennes, telles qu'elles sont décrites par l'astronomie occidentale, concordent avec le récit bouddhique de l'histoire des mondes.

Quand ces mêmes hommes lisent le récit de Moïse, ils doivent sans doute lui opposer la géologie moderne. Il faut alors leur présenter les arguments dont se servent chez nous les défenseurs de la révélation divine contre ceux qui rejettent son autorité. Le missionnaire chrétien en Chine doit être armé pour discuter ici avec des hommes instruits qui le combattront avec les arguments de la logique incrédule, de même qu'il trouvera de grandes masses de peuple dont la religion consiste en superstitions grossières. On doit s'attendre à rencontrer dans un pays comme la Chine toutes les résistances que peut amonceler contre le christianisme l'activité intellectuelle unie aux

superstitions dégradantes. Cela ne surprendra pas les personnes qui se rappelleront le caractère de la résistance que les classes instruites de l'Inde ont opposée au christianisme. Les Hindous instruits préfèrent, pour attaquer la religion de Jésus, les armes fournies par l'arsenal de l'incrédulité à celles que leur offre la superstition. Il en sera de même en Chine lorsque la lutte commencera. Être averti c'est être sur ses gardes.

On peut tirer un enseignement du même genre d'un autre ouvrage publié récemment à Soochow par un confucianiste. Des missionnaires protestants espèrent actuellement s'établir dans cette ville, une des grandes cités qui vont s'ouvrir aux voyageurs chrétiens. Ils y rencontreront peut-être l'auteur de l'ouvrage dont nous parlons et d'autres hommes de la même opinion que lui. Ce livre nous apprendra ce que pensent ces hommes et quelles idées ils ont sur la science et la religion.

Il reproche à Mathieu Ricci, le premier missionnaire jésuite en Chine, d'enseigner le système du monde de Ptolémée; il établit l'absurdité du système des neuf sphères critallines enveloppant la terre comme les pelures d'un oignon, la dernière de toutes supportant toujours les huit autres qui renferment les étoiles et les planètes. Il critique également Copernic. Il admet la révolution de la terre autour de son axe, mais pas autour du soleil.

Nous verrons dans une autre partie de ce livre ce que l'auteur dit du christianisme; pour le moment, je ne m'occuperai que de ses opinions sur le bouddhisme. Une partie de son ouvrage est consacrée aux êtres surnaturels ; dans ceux-ci, il comprend les personnages communément adorés comme divinités, ainsi que les âmes des ancêtres. Il prétend que le culte des dieux et des génies du taouisme, la croyance à des îles fabuleuses dont les habitants jouissent d'une vie éternelle, et l'emploi des charmes et de la divination sont relativement modernes en Chine. Il s'élève contre la dogme de l'enfer et de la métempsycose, ou la *roue tournante* de la vie et de la mort. Ce dogme est venu de l'Inde et c'est, dit-il amèrement, quand le bouddhisme fut enseigné que la Chine entendit, pour la première fois, parler de revenir à la vie après la mort, d'un juge des actions des hommes habitant les Hades, de naissance dans un autre monde et du souvenir dans une vie future des actes de la vie présente. Tout cela vient, dit-il, de l'activité constante de l'esprit humain qui accepte spontanément ces doctrines et se plaît à croire à des êtres surnaturels

Que nous affirmions ou que nous niions leur existence, nous ne sommes jamais sûrs d'avoir raison. Nous savons seulement que tous les dogmes et les rites religieux naissent de notre esprit même. Il conclut que les hommes ont une tendance naturelle à croire à ces choses, que les divergences d'opinions sur les questions religieuses tiennent au pays où elles existent, et qu'il n'y a en elles aucun fond de certitude. Il trouve la preuve de son opinion dans la séparation de l'âme au moment de la mort, moment où, selon la doctrine vulgaire en Chine, la partie éthérée et la partie matérielle de l'âme retournent chacune à sa source respective, le Yang et le Yin, ou principes mâle et femelle, les deux éléments qui règnent dans toute la nature. L'âme étant ainsi divisée ne peut plus, selon lui, revivre de nouveau. « Comment se pour-« rait-il alors, demande-t-il, que les esprits que l'on adore et qui, d'après « les croyances populaires, sont les âmes des morts, existassent encore réel-« lement ? La vie de l'homme et de toutes les choses vivantes en général « dépend de l'union de ces deux principes et cesse par leur séparation. » C'est sur ce terrain qu'il se place pour affirmer son incrédulité à la réalité des êtres adorés comme dieux par ses concitoyens. Nous pouvons trouver cet argument insuffisant, mais telle est la forme qu'il donne à ses pensées sur ce sujet ; il fait reposer sa négation de l'existence des dieux sur le dogme que l'âme ne peut avoir après la mort une existence individuelle consciente. Ses compatriotes supposent que l'âme, comme le corps, est un composé ; il y a l'âme raisonnable, celle qui pense ; l'âme animale, qui dirige le corps, et une troisième qui est le siège des passions. On assure l'immortalité en empêchant ces trois parties de se séparer. La doctrine de la secte taouiste a pour but d'arriver à ce résultat; mais notre auteur ne croit pas à la possibilité d'empêcher les trois parties de l'âme de se séparer. Il admet pourtant que l'on doit adorer les âmes des ancêtres, parce que sans cela on négligerait le grand devoir du respect et de l'affection envers les parents. On doit aussi adorer les divinités populaires, parce qu'il est bon que l'homme soit retenu par un sentiment de vénération pour des êtres supérieurs.

Incontestablement la révélation chrétienne, venant à l'homme avec l'autorité divine et appuyée de preuves objectives, convient parfaitement à la disposition d'esprit de cet auteur. Le bouddhisme ne prétend pas à une origine divine ; il est simplement l'œuvre de l'esprit et de l'imagination de l'homme

s'exerçant sur une vaste échelle, tel enfin qu'on pouvait l'attendre du produit du panthéisme hindou. Il place la philosophie au-dessus de Dieu, il est subjectif et humain, il ne parle pas du confucianiste avec autorité comme s'il venait de Dieu. Lui, il le considère comme il pense que l'eût fait Confucius lui-même si le bouddhisme eût été connu de son temps en Chine. Les paroles du grand sage reviennent à sa mémoire, il les récite immédiatement : « Abon-« dante est la bienfaisante activité des puissances surnaturelles, » et ces mots lui paraissent en faveur de la croyance et du respect dus à ces puissances occultes. Il cite un autre extrait qui lui est familier : « Honorez les puissances « surnaturelles, mais tenez-les à distance. » Le sage de la Chine pense que nous ne devons pas avoir trop de foi en ces dieux, ou de respect pour eux ; il n'y a aucune certitude, il n'y a rien de tangible dans tout ce que nous savons d'eux. Remplissons nos devoirs envers les hommes, il vaut mieux réparer nos fautes envers eux que de donner notre attention à des êtres que nous connaissons si peu. C'est par ces idées que notre auteur termine son chapitre sur les **Kwei Shins** (les dieux). Il est quelque peu plus incrédule que son maître, mais il en suit les enseignements. Il oppose une religion humaine aux dires d'une autre religion humaine ; ces deux systèmes ne s'appuyent, pour leurs doctrines, que sur l'autorité d'hommes éminents, pour leur morale, sur la conscience commune à l'humanité. Le christianisme, le prenant de plus haut, reposant sur l'inspiration divine et sur les preuves historiques extérieures de son origine divine, suppléera, il faut l'espérer, quand il sera mieux compris par les hommes tels que notre auteur, à ce que les religions de son pays n'ont pu lui donner. Il refuse de croire aux dieux du bouddhisme et du taouisme parce qu'ils ont été inventés par l'esprit humain et ne reposent sur aucune évidence qui leur soit propre. Le christianisme possède cette évidence et cette certitude qui doit répondre à ses désirs s'il peut arriver à le comprendre ; mais de prime abord, quand le christianisme s'offre aux Chinois instruits, ils l'étudient d'après le point de vue de Confucius et le condamnent sous le prétexte qu'il appartient au même genre de religions que le bouddhisme. Nous aurons l'occasion de démontrer ceci par des extraits quand nous traiterons de l'attitude actuelle de la littérature de ce pays envers le christianisme.

Soochow, la ville où habite cet écrivain, possédait, avant qu'elle fût prise par les Taïpings, une population d'un million deux cent mille âmes. Sa

muraille a douze milles anglais de longeur, et les faubourgs sont très populeux. Cet auteur est-il bien réellement le reflet des opinions de ses concitoyens? Les idées du savant qui compose du fond de sa demeure un opuscule sur la science et la religion ne peuvent pas être les mêmes que celles de la foule occupée de ses plaisirs et de ses affaires qui se presse dans les rues du voisinage. Pour faire comprendre ses idées sur les doctrines bouddhiques, je veux rapporter ici ce que j'ai vu chez les personnes de cette condition. J'allai une fois, avec un de mes amis, à la résidence officielle d'un mandarin de troisième classe. Il nous fit voir tous ses appartements meublés agréablement dans le meilleur genre chinois. Nous vîmes une grande peinture à l'huile espagnole représentant une dame. Au lieu d'être pendue au mur elle était recouverte et enfermée dans un buffet; il l'estimait à une grande valeur. Dans l'intérieur de ses appartements du haut, nous trouvâmes un objet qui paraissait être pour lui plus sacré que tout ce que sa maison renfermait; c'était la châsse et la statue de Kouan-yin, déesse de Compassion. Sur une table, à côté, se trouvait un exemplaire du livre de prières qui sert au culte de cette divinité; il n'était pas imprimé d'après des bois gravés, selon la coutume ordinaire des Chinois, mais bien d'après des tablettes de pierre où ces prières avaient été gravées, il y a cinq cents ans, par un artiste célèbre, et que l'on conserve, comme reliques anciennes et importantes, dans un temple bouddhique. Devant la statue, brûlaient des baguettes d'encens qui avaient été remplacées le matin même. S'il est conséquent, un disciple de Confucius ne doit pas adorer Kouan-yin ni conserver son image dans sa maison, et cependant notre ami le mandarin avait consacré à cette surperstition l'endroit le plus retiré de sa maison. Comme les autres mandarins ses collègues, il eût fait profession de ne pas croire à l'efficacité de ce culte; mais ce petit incident nous prouvait que les professions de foi d'un disciple de Confucius ne signifient rien pour sa croyance particulière. On voit des temples dans presque toutes les rues des villes chinoises, mais cela ne suffit pas à satisfaire la disposition des habitants à l'idolâtrie. Si c'est possible, ils ont aussi des chapelles particulières dans leurs maisons, et ils vont chaque matin y accomplir un acte d'adoration.

Nous prendrons dans la classe des artisans un second exemple de l'extention de la croyance au bouddhisme dans une ville comme Soochow. A l'époque où j'habitais Shanghaï, en qualité de missionnaire, je combattis une

fois le dogme d'une vie précédente. En Chine, le bouddhisme populaire, poussant à l'extrême la croyance hindoue en la métempsycose, soutient l'existence d'une vie antérieure, cause de la condition de la vie présente avec autant d'ardeur qu'il prétend que celle-ci sera suivie d'une vie future dans laquelle les actions des hommes recevront leur récompense ou leur châtiment. Un tailleur de Soochow, qui se trouvait dans l'assistance, observa qu'il devait y avoir une cause aux malheurs de l'humanité dans la vie présente et que cette cause n'était autre que les péchés d'une vie antérieure. Nous lui répondîmes que nos malheurs présents étaient le résultat des péchés de nos pères, et qu'on peut les expliquer ainsi sans avoir besoin de supposer que nous ayons déjà vécu et péché dans la personne de quelque individu d'une génération précédente. Nous lui demandâmes alors pourquoi Kouan-foo-tsze, le héros déifié d'une dynastie ancienne, n'avait jamais reparu pour sauver sa patrie dans les temps de dangers, et pourquoi Confucius n'était pas revenu au monde pour remettre la nation dans la voie de la vertu et dans le bon ordre ? Si sa doctrine d'une vie antérieure était vraie et que les mêmes personnes pussent apparaître dans le monde à différentes époques, on ne pouvait manquer de reconnaître de si grands hommes à leur seconde apparition. Il répondit que si Confucius n'avait pas reparu dans l'humanité, Kouan-foot-sze du moins était revenu, et à une époque peu éloignée, sous le règne de l'empereur Kanghi.

Les idées de cet artisan peuvent servir à élucider deux points : la notion que la généralité des Chinois possède sur une autre vie et leur croyance à l'incarnation des personnes divines. Ils conçoivent une loi de rétribution qui pénètre et gouverne le monde et, dans leurs conceptions, la vie humaine s'élargit au point d'embrasser un nombre indéfini d'époques passées et futures. Ces existences successives peuvent être vécues dans ce monde, dans les cieux, ou dans quelques lieux intermédiaires. Ainsi l'âme d'une femme peut, en récompense de ses vertus, habiter le corps d'un homme à son retour dans le monde; souvent les femmes chinoises prient pour obtenir cette faveur. Par punition, un pêcheur peut devenir brebis, fourmi ou oiseau. La rétribution est répartie par un destin sûr, mais invisible et impersonnel; c'est la même loi qui règle la succession des mondes, constamment formés et détruits de nouveau dans l'ordre de l'éternelle évolution des Kalpas. D'après cette

opinion, l'âme erre, pendant l'interminable série des existences où elle doit passer, dans tous les palais des dieux et des autres êtres possédant une nature différente de celle de l'homme, ainsi que dans les lieux de châtiment réservés aux méchants. On peut comprendre à quel point la masse des Chinois croit en ces dogmes bouddhiques par ce fait qu'ils attribuent les infirmités corporelles à des péchés commis dans une existence antérieure. Un malade, à l'hôpital de Shanghaï, interrogé par un missionnaire qui lui demandait s'il se savait coupable de péché, répondit en jetant sur son pied malade un regard significatif : « Comment serais-je sans péché ? Je dois avoir commis quelque crime « dans une autre vie. »

L'autre idée, que la conversation précédente met en lumière, est celle de l'incarnation des divinités. Des personnages, comme Kouan-foo-tsze, le dieu de la guerre, peuvent apparaître plusieurs fois pendant les siècles. Dans le cas d'une de ces réapparitions, la personne, dans le corps de laquelle se réincarne le héros mort depuis longtemps, sera reconnue, par les plus sagaces de ses contemporains, douée des qualités que celui-ci avait possédées. L'incarnation se fait de telle façon que l'individualité de la personne en qui le dieu réside n'est pas détruite.

Les taouistes, en beaucoup de points, imitateurs serviles des bouddhistes, leur ont emprunté ce moyen de grandir l'importance de certains personnages qu'ils veulent honorer tout particulièrement. Ils disent de Lao-keun, le fondateur de leur religion, qu'il est né plusieurs fois dans le monde avant et depuis l'époque de son existence historique.

La phraséologie populaire de la langue chinoise fournit, quand on l'analyse, de nombreuses preuves de l'influence très étendue des idées bouddhiques. Les Chinois parlent de certains lieux qu'ils nomment **teen tang**, le *paradis céleste*, et **te yuh** la *prison de la terre*, qui correspondent à peu près à nos expressions ciel et enfer. Ces expressions, qu'on ne trouve pas dans les livres de la religion de Confucius, sont universellement familières à toutes les classes du peuple. Les missionnaires chrétiens, lorsqu'ils enseignent la doctrine biblique de la rétribution, les emploient pour ciel et enfer, comme les meilleurs équivalents qu'ils puissent trouver. La conscience de l'immortalité, naturelle à l'homme, a pris cette forme chez le peuple chinois. Dépouillées de leur enveloppe bouddhique, ces conceptions deviennent, comme

les autres parties des religions naturelles, une préparation à recevoir le christianisme.

En Chine, l'idée courante du mérite qui s'attache aux actions charitables et du pardon des péchés en faveur de ces actes émane du bouddhisme. On emploie beaucoup la phrase **yin-kung**, *mérite invisible;* elle signifie *mérite qui obtient l'approbation des êtres invisibles et assure une récompense de leur part.* On désigne de cette façon tous les actes de bonté et de bienveillance On appelle **kung-tih**, *mérite*, l'acte de faire dire des messes par des prêtres bouddhiques, pour tirer une âme de l'une des prisons de l'enfer. La distribution aux pauvres d'argent et de nourriture, ainsi que la réparation des routes et des ponts, sont considérées comme des actions méritoires qui seront sûrement récompensées par les pouvoirs invisibles qui veillent sur la conduite des hommes. Ces actions portent simplement le nom de **haou-she**, *bonnes actions*, phrase qui est devenue synonyme de faire l'aumône. Le mendiant chinois, quand il interpelle le passant pour en obtenir de l'argent, demande la charité en disant seulement : **Tso haou she**, *faites une bonne action.* Souvent il ajoute la phrase : **Sew tsze sew sem**, *agissez vertueusement afin que vous obteniez des fils et des petits-fils.* L'usage de ces expressions provient de ce que le bouddhisme a répandu l'idée que la vertu consiste à être bon envers ceux qui souffrent. La notion confucéenne de la vertu est plutôt celle de faire son devoir.

On peut déduire la conception bouddhique de cette idée de la phraséologie qui est universellement usitée en Chine dans le langage du peuple en général. Beaucoup des phrases les plus usuelles pour exprimer la rétribution sont bouddhistes ; telles sont en réalité toutes celles qui se rapportent aux récompenses ou aux châtiments dans une vie future. La vue d'un acte de grande scélératesse fera dire à un assistant que le coupable mérite d'être enfermé dans une prison de l'enfer à dix-huit étages de profondeur. Une bonne action doit, croit-on, éveiller l'attention des bons esprits invisibles qui habitent l'air. Dans un roman populaire, le *Conte d'une guitare*, une jeune femme est très assidue à accomplir les devoirs de la piété filiale envers les parents de son mari. Lui, il les a abandonnés pour vivre à la capitale dans d'immenses richesses et les plus hauts rangs, récompenses de ses talents Pendant son absence, une famine prive la famille qu'il a laissée chez lui de tous moyens

d'existence. Les parents meurent de faim et sont ensevelis par la jeune femme qui avait pu vivre quelque temps des pellicules du riz avec lequel elle les avait nourris. Elle prie sur le tombeau et entreprend d'élever un tertre de terre avec ses mains. Les cohortes célestes, voyant du haut du ciel que cette pieuse tâche était lourde et épuisante pour elle, viennent à son aide. Pour chaque poignée de terre qu'elle jette sur le tombeau, des mains invisibles en jettent plusieurs milliers. Différentes expressions servent à exprimer ce genre d'influence qu'exercent sur les êtres célestes les hommes vertueux de l'humanité. On dit **kan ying joo hiang**, *l'influence*, de la part des personnes vertueuses, et *sa réponse*, de la part des êtres célestes, sont *comme le son* d'une cloche frappée par un battant, au point de vue de la rapidité de l'effet produit. La phrase **paou ying** exprime une protection accordée comme récompense pour la vertu ou en réponse d'une prière.

Les mendiants estropiés implorent la pitié des passants en disant qu'ils sont *actuellement dans l'enfer ;* ils emploient la phrase **heen tsae te yuh**. En ce faisant, ils se reconnaissent pécheurs de la teinte la plus sombre. Leur infirmité est considérée comme la preuve de leurs fautes.

Ces notions et d'autres de même genre empruntées au bouddhisme règnent universellement parmi le peuple chinois ainsi que le montre l'usage constant d'expressions comme celles dont nous avons donné quelques exemples. Cela prouve à quel point le bouddhisme a agi sur un peuple qui est encore nominalement confucianiste.

CHAPITRE VIII

NOTIONS CONFUCÉENNES ET BOUDDHIQUES SUR DIEU

Ce chapitre, ainsi que le suivant, seront consacrés à l'étude des opinions que professent les Chinois au sujet de Dieu. Les plus intelligents, ceux qui connaissent le christianisme, disent que les anciens Chinois étaient incontestablement plus religieux que ne le sont les modernes. On peut considérer comme preuve de ceci la mention fréquente de Dieu, sous le nom de **Shang-ti**, dans les plus anciens livres de cette nation. Je me souviens qu'un Chinois paraissant très intelligent émit un jour cette opinion. « Il n'était pas étonnant, « disait-il, que les anciens, beaucoup plus rapprochés de l'époque d'Adam, « fussent plus pénétrés de l'esprit de piété envers Dieu que les hommes des « âges modernes pour lesquels la tradition a été obscurcie par le temps. Plus « nous remontons dans l'antiquité, remarquait-il, plus nous devons trouver de « similitude entre les traditions du peuple d'Adam et les nôtres. » Nous rappelâmes à notre ami chinois que, d'après les anciens livres, les premiers souverains de son pays adoraient, en même temps que Dieu, les esprits des montagnes, des rivières et d'autres parties de la nature; on ne saurait donc assimiler leur religion à la nôtre puisqu'ils sacrifiaient à d'autres êtres que Dieu. « Mais, répliqua-t-il, ces esprits ne sont autres que ceux qu'on appelle « des anges dans votre Bible. »

Tout en accordant à l'opinion du savant chinois dont nous parlons le respect qui lui est dû, il est peut-être plus exact de considérer ces êtres, qu'il suppose habiter différentes parties de la nature, comme des créations de

l'imagination humaine. Les mouvements que l'on remarque dans la nature, les indices de vie universelle qui frappent perpétuellement nos yeux, révèlent à l'observateur la présence d'êtres surnaturels. Très anciennement déjà les Chinois possédaient la conception d'êtres puissants, subordonnés à Dieu, réglant le cours des évènements dans l'univers physique et intellectuel. Ils leur donnaient le nom de **Shin**.

Ils existe des inconséquences dans les idées des Chinois sur le devoir d'adorer Dieu. Beaucoup de disciples de Confucius semblent reconnaître ce devoir en offrant de l'encens aux cieux, à la pleine et à la nouvelle lune. Ces jours-là, ils se rendent dans la cour carrée autour de laquelle est construite la demeure de la famille, et là, sans autre toit que la voûte du ciel, ils s'agenouillent pour prier ou brûler des parfums en l'honneur des cieux. Cependant il est fréquent d'entendre dire aux Chinois que l'Empereur seul doit adorer le Ciel au nom de la nation, et que le Dieu des cieux est trop majestueux et trop glorieux pour qu'un simple particulier ose lui adresser des prières ; le peuple et les fonctionnaires de l'État doivent adorer les divinités inférieures qui président aux cités ou aux districts qu'ils habitent. Ceci est la théorie, mais elle n'est pas pratiquée strictement. Les uns rendent leur culte au Ciel une fois l'an, d'autres deux fois par mois. Ils parlent souvent d'adorer le *Ciel* et la *Terre* comme si, par ces expressions, ils entendaient deux divinités. Les grossières idées matérielles qui remplissent leur esprit, les éloignent du seul Maître invisible qui gouverne le monde. Leurs pensées étant fixées sur le monde au lieu de s'adresser à son créateur, ils imaginent une dualité de puissances gouvernantes qui sont les deux esprits du *Ciel* et de la *Terre*. Cette conception est favorisée par la philosophie dominante, qui voit une dualité dans toute la nature. Souvent les Chinois posent cette conclusion, qu'ils croient victorieuse, de la façon suivante : Le soleil est **yang**, la lune est **yin** (ou lumière et ténèbres). L'homme est **yang**, la femme est **yin**. Le sud est **yang**, le nord est **yin**. L'âme rationnelle, **hwun**, est **yang**, l'âme physique, **pih**, est **yin**. Le ciel est **yang**, la terre est **yin**. Ils s'imaginent que, dans un enchaînement d'expressions antithétiques, comme celles-ci, se trouve contenue une preuve parfaitement évidente et irréfutable de l'exactitude de la philosophie dualiste qu'ils préfèrent. C'est là qu'est leur faiblesse. C'est parce qu'ils s'attachent aux anciens systèmes que leurs yeux sont fermés

à la vérité lorsqu'elle se présente sous une forme nouvelle. Ils ne sortent pas de leurs antiques manières de voir et de raisonner. C'est grâce à cette façon de penser qu'ils ont promptement adopté la conception de deux puissances gouvernantes dans la nature, auxquelles ils ont donné les noms de *Ciel* et de *Terre;* au lieu de dire qu'ils adorent Dieu, ils diront plus souvent qu'ils adorent le Ciel et la Terre. Le laboureur qui moissonne, quand il a rentré ses gerbes, reconnaît qu'il est de son devoir de **seay teen pae te**, de *remercier le Ciel et d'adorer la Terre.*

L'élément spirituel a été très peu développé dans l'esprit du peuple ; ils n'ont pas eu la révélation divine pour élever et guider les facultés intellectuelles. C'est la cause de la confusion d'idées qui se révèle dans le peuple de ce pays, lorsqu'il confond le ciel avec Dieu. Ils ne sont pas accoutumés à concevoir un être absolument immatériel ; ils matérialisent leurs idées de Dieu ; ils le confondent avec le lieu où il réside, avec le monde qu'il a créé. Mais l'erreur du vulgaire n'est pas plus nuisible que l'erreur opposée où est tombée l'école philosophique moderne, qui identifie Dieu à un principe abstrait et soutient qu'il n'y a aucune différence entre Dieu et **li**, *raison*, la loi de l'univers.

Ils sont tombés dans ces opinions d'autant plus facilement que les trois religions nationales se sont occupées de toutes autres choses que de représenter Dieu comme le père de la famille humaine pouvant faire connaître sa volonté ; à tel point que, si les missionnaires parlent des commandements de Dieu, leurs auditeurs demandent souvent : « Quels sont les commandements de « Dieu ? Nous ne savions pas qu'il y en eût ? Comment peut-il nous apprendre quelque chose ? » Ils n'ont pas été amenés à regarder les vérités et les devoirs religieux comme communiqués et prescrits directement par Dieu. Aussi est-il difficile de les convaincre que l'idolâtrie est un péché parce qu'elle est défendue par l'autorité divine. Pour eux, les idoles sont des symboles et rien autre chose. Ils voient qu'il peut être absurde de les adorer, mais ils ne comprennent pas facilement que ce soit criminel. Ils ont l'habitude de reconnaître le droit de donner des ordres au père dans sa famille, au roi dans son royaume, et pourtant ils ne peuvent s'accoutumer à penser que Dieu en fasse autant. Les anciens Chinois croyaient Dieu un être personnel et actif, régulateur des cieux et de la terre, juste, puissant et compatissant ; mais on ne pouvait pas espérer que leur croyance et leur tradition eussent conservé par

elles-mêmes, à travers les siècles qui se sont écoulés, la connaissance exacte de Dieu parmi leurs descendants. On a vu dans quelles profondes erreurs ils sont tombés. Si l'on étudie les attributs de Dieu d'après les idées du vulgaire chinois, on y trouvera la preuve la plus manifeste de la nécessité de la révélation. Prenons pour exemple l'omniprésence de Dieu. Ils refusent de croire au dogme que Jésus soit le fils de Dieu parce que, si réellement il était Dieu, en venant dans notre monde il aurait laissé les cieux dépourvus de gouvernement. De ce qu'ils tentent de combattre de cette manière la divinité du Christ, on peut voir qu'ils n'ont aucune idée de l'omniprésence de Dieu.

En ce qui concerne la création, ils ne voient dans la construction de l'univers existant aucune autre loi que la spontanéité et le développement naturel forcé ; ils admettent que toutes les choses se sont formées telles que nous les voyons par elles-mêmes. Les indices évidents de destinations et d'arrangements que révèle la nature ne les portent pas à conclure qu'il a dû exister une intelligence créatrice. Certains autres peuples païens ont connu cet argument de théologie naturelle, mais pas les Chinois. Toutes leurs descriptions de l'origine du monde sont remplies de l'idée de production spontanée. Quand on leur explique le dogme chrétien de la création et qu'on leur développe les preuves qu'il renferme de la sagesse infinie de Dieu, ils admettent que ces idées sont raisonnables, mais ils ne trouvent pas nécessaire de renoncer à leur idée personnelle de la spontanéité de l'origine de l'univers. Quand ils contemplent le panorama toujours changeant que l'univers offre à nos yeux, ils ne disent pas les *œuvres de Dieu* ou les *œuvres de la nature*, ils aiment mieux les appeler le *ciel vivant* ou la *terre vivante*. « Pourquoi, » leur a-t-on souvent demandé, « parlez-vous de ces objets, qui ne sont que matière
« inanimée, façonnée de rien par la main du Créateur, comme si c'étaient des
« êtres vivants ? Le ciel et la terre ne sont certainement pas des personnes ? »
« Et pourquoi non ? » répondent-ils. « Le ciel dispense la pluie et le rayon
« de soleil. La terre produit le grain et l'herbe. Nous les voyons perpétuel-
« lement en mouvement, nous pouvons donc bien dire qu'ils sont vivants. »

Ces opinions, largement répandues dans la masse du peuple, si elles ne sont pas complètement acceptées par les plus intelligents, rendent matériellement impossible toute notion exacte de Dieu. L'idée de création la plus familière à l'esprit chinois est celle de l'existence primitive d'une monade. Ce

premier atome se sépara en deux, qui eux-mêmes en devinrent quatre ; les quatre se changèrent en huit et les huit donnèrent naissance à toutes les choses. Si l'on demande aux Chinois comment a commencé et continué cette succession de transformations, ils répondent qu'elle a été spontanée.

Pénétrés de cette cosmogonie particulière, ils ne sentent pas le besoin d'un agent créateur et n'ont pas lieu de méditer sur la sagesse de Dieu se dévoilant dans ses œuvres. Ainsi, tandis que la religion confucéenne est monothéiste et reconnaît un régulateur suprême, il n'est resté aux Chinois de la tradition de l'époque primitive de leur histoire que des notions incomplètes de quelques-uns des attributs de Dieu. Cette religion n'a pas su représenter l'action de Dieu dans la création et dans la providence assez clairement pour préserver la masse du peuple d'idées grossièrement erronées sur la nature divine et l'empêcher de négliger la prière. Un jeune homme de la classe ouvrière venu, depuis peu d'années, d'un village voisin dans la ville de Shanghaï entra une fois dans une chapelle de mission et entendit une instruction sur le christianisme. Le missionnaire invita ses auditeurs à exprimer leurs opinions sur la religion. Notre homme fut le plus prompt à obéir. La loquacité de ses observations montrait la grande admiration qu'il ressentait pour sa propre sagacité. « Depuis sept ou huit ans, » disait-il, « il avait entendu quel-
« quefois les plaidoyers des étrangers en faveur de leur religion, et il l'avait
« étudiée ainsi que bien d'autres systèmes religieux sans arriver à un résultat
« qui le satisfît. Il connaissait à fond au moins trente ou quarante systèmes
« religieux, et dans chacun il avait découvert quelque chose de mauvais. Le
« christianisme avait du bon, mais il craignait qu'on y pût trouver également
« des défauts. Il accordait que notre lutte contre l'idolâtrie et l'usage de brûler
« des parfums était raisonnable, affirmant que, depuis longtemps déjà, il avait
« abjuré ces coutumes; mais il pensait devoir se conformer au culte des ancê-
« tres selon la coutume nationale; la prohibition de ce culte par le christianisme
« devait l'empêcher d'embrasser cette religion. » Le pasteur lui conseilla, puisqu'il voyait qu'il ne pouvait trouver de satisfaction dans aucune des religions qu'il avait étudiées, d'abandonner ces poursuites sans résultats et sans trêves, et de se tourner vers Dieu pour recevoir l'instruction en échange de ses prières. « Comment, » demanda-t-il, « peut-on recevoir l'instruction de Dieu? » « Le prêtre étranger veut dire que Dieu vous parlera la nuit dans un songe, »

observa un des auditeurs. « Non, » dit le missionnaire, « il vous enseignera sa
« parole sainte, qui est dans ce livre. En suivant la voie que vous avez prise
« jusqu'à présent, vous ne pouvez pas trouver de convictions stables ; essayez
« une méthode nouvelle ; au lieu de peser avec une précision minutieuse les
« mérites respectifs de différents systèmes, cherchez en Dieu votre salut et la
« rémission de vos péchés. » « De mes péchés ! » s'écria-t-il ; « je n'ai point de
« péchés. » On lui demanda encore : « Priez-vous Dieu et le remerciez-vous
« de sa bonté ? » « Non, » répondit-il. Et comme on lui rappelait que l'omission de ces devoirs constituait un péché, il reprit : « Je ne sais à quel Dieu
« (**Shang-ti**) croire. Il y en a tant. » « Il n'y a qu'un seul Dieu, » lui répondit
le missionnaire. « Le ciel peut-il avoir deux soleils, un royaume deux souve-
« rains ? En vérité vous devez l'adorer ; c'est lui qui a créé le ciel et la terre.
« Vous ne pouvez pas nier qu'il y ait un créateur du monde. La maison où
« nous sommes a eu son constructeur. Parler comme vous l'avez fait, c'est
« méconnaître la gloire de notre créateur. Vous feriez mieux de vous soumettre
« à Dieu et de chercher son pardon. » Il n'essaya pas de réfuter ces arguments,
mais sans pour cela en reconnaître la vérité. Il continua à se défendre avec
des armes d'une autre nature. « Vous ne vous accordez pas avec les catho-
« liques romains. Comment pourrais-je savoir qui a raison de vous ou
« d'eux ? » L'entretien continuant dans cette voie n'a pas besoin d'être rapporté
plus longuement ; ce que nous en avons donné servira à démontrer, au
point de vue de la connaissance de Dieu, l'effet du système de Confucius,
que cet individu faisait profession de suivre, sur la très nombreuse classe des
personnes dont cet homme peut être pris pour représentant.

Quittons la région de l'idée confucéenne et pénétrons dans le domaine du
bouddhisme. La notion de Dieu nous apparaît ici sous une forme toute différente de ce que nous avons trouvé partout ailleurs. Cette religion professe
ouvertement l'athéisme. Elle nie l'existence du Dieu éternel, créateur du
monde. Les dieux dont elle admet l'existence sont soumis, comme les hommes,
à la mortalité et limités dans leur puissance. Mais cet athéisme est celui de
logiciens subtils, il ne peut devenir la religion des hommes ordinaires. Il
faut une expression au sentiment, naturel à l'homme, de l'existence d'une puissance divine présente dans l'univers. Si l'action de la divinité ne se montre
pas dans la création, elle doit se révéler dans la providence. Les bouddhistes

supposent que la puissance attribuée aux Bouddhas et Bodhisattvas s'exerce pour exaucer les prières des hommes, et ces personnages occupent la place de Dieu dans l'esprit du commun des croyants de cette religion.

En Chine, le nom de **Poosa** s'emploie en quelque sorte comme celui de Dieu. Ainsi, par exemple, la basse classe du peuple dit que tous les succès dans la vie découlent de la protection du Poosa. Ce mot est une abbréviation de l'expression sanscrite *Bodhisattva*. Originairement, c'était simplement la désignation d'une classe de disciples du Bouddha ; leur science profonde leur donne action sur la nature et on suppose qu'ils exercent ce pouvoir pour le bien de l'humanité. Ce sont des hommes élevés à ce rang par la sagesse ; leur fonction est d'enseigner plutôt que de gouverner, mais à mesure qu'ils arrivent à bien comprendre et à enseigner par leur exemple la doctrine du Bouddha, le pouvoir d'agir sur la nature physique se développe spontanément en eux. Le Poosa a plus de condescendance que le Bouddha pour les besoins vulgaires de l'homme. Le Bouddha est affranchi du désir, il ne connaît pas les sentiments vulgaires, son but est très élevé et abstrait ; le disciple très avancé sur le chemin de la science lumineuse peut seul apprécier sa doctrine. Mais le Poosa est plus à portée des sympathies humaines ; on le prie pour la guérison des maladies, la richesse et d'autres faveurs qui se rapportent à la nature animale de l'homme. Les bouddhistes chinois ont foi en **Foh** et en **Poosa** comme en Dieu ; ils comptent sur eux pour les protéger et les sauver.

Bouddha ou Foh est d'un rang plus élevé; mais Poosa est plus sympathique. On leur attribue à tous deux la puissance et la bienveillance divines, ils ont également compassion de l'humanité, ils cherchent également à sauver l'homme de la misère et c'est là le but de leur enseignement. Ils ont encore ce point de ressemblance qu'ils ne sont tous deux que l'exaltation de la nature humaine, mais ils diffèrent par le rang. La condition la plus élevée est celle de **Bouddha** ; il n'y a au-dessus d'elle que le Nirvâna où la personnalité se perd dans un état éternel et immuable d'existence inconsciente. Là disparaît la distinction entre la personne et l'état, entre la pensée et l'être. Si Bouddha n'entre pas immédiatement dans le Nirvâna, il ne conserve sa personnalité et son activité consciente que pour l'amour de l'humanité. Mais il est toujours sur le bord de l'abîme du Nirvâna, prêt à s'engloutir à l'instant où son œuvre d'instruire et de sauver les êtres vivants sera terminée.

Au-dessous de l'état de Foh, le premier degré sur l'échelle des êtres est celui de Poosa. Celui qui est arrivé à ce rang doit devenir Foh avant de pouvoir entrer au Nirvâna. Par conséquent il n'est pas suprême, ni absolument parfait, il n'exerce pas le pouvoir créateur, il n'est pas affranchi du changement, ni de l'obligation du perfectionnement, toutes choses qui sont inséparables de la notion véritable de Dieu. Poosa est un écolier aux pieds de Bouddha et en même temps un maître pour les autres êtres ; Foh lui-même doit encore passer dans le Nirvâna. On voit d'après cela que Foh et Poosa sont loin de répondre exactement à l'idée de Dieu, et ce sera encore plus évident par le sens même des mots, **Bouddha** signifie *perception* et **Bodhisattva**, *science* et *compassion*.

Tels sont les êtres en la puissance et en la compassion desquels se confie l'esprit du commun des bouddhistes comme il devrait le faire en Dieu. La foi qu'ils devraient avoir pour lui, ils la donnent à ceux-ci.

Les Bouddhas principaux qu'ils adorent sont **Shakyamouni**, le fondateur historique de leur religion, et **Amitabha**, qui préside aux cieux occidentaux, le paradis des bouddhistes du nord. C'est l'image de Shakyamouni qui occupe le centre de presque tous les temples de cette religion en Chine. Les attitudes d'adoration consistent à s'agenouiller et à se prosterner ; on emploie ou on n'emploie pas les prières orales, selon le bon plaisir de chacun. On voit partout l'image de ce Bouddha et pourtant on n'a pas autant de confiance en lui, on ne le prie pas autant qu'Amitabha pour obtenir les biens ordinaires les plus nécessaires aux hommes. Amitabha est le guide des fidèles vers le paradis ; c'est pourquoi on le nomme le *Bouddha conducteur*, **Tsie-yin-foh**. Il semble que son action immédiate pour le salut des fidèles soit plus reconnue que celle de Shakyamouni ; on emploie souvent son nom comme charme. Il est constamment sur les lèvres des **hoshangs**, ou moines, dans la conversation courante, et c'est le refrain de leurs prières quand, matin et soir, ils célèbrent leur culte dans les monastères. La phrase ordinaire **Omitofoh** est la forme chinoise du nom d'Amitabha Bouddha, ou Amida Bouddha dans la langue mongole. On cite parfois les noms de beaucoup d'autres Bouddhas, mais ils sont beaucoup moins connus que ces deux-là.

Le mieux connu des personnages honorés du nom de Poosa est **Kwan-yin**, la déesse de compassion. Cette divinité est tantôt représentée sous la

KOUAN-YIN A L'ENFANT

— D'APRÈS UNE PORCELAINE CHINOISE DU MUSÉE GUIMET —

forme masculine, tantôt sous la forme féminine. Pour le moment il nous paraît préférable d'employer le pronom féminin. On la représente souvent avec un enfant dans les bras, et elle est alors nommée le *donneur d'enfants*. Autrement elle porte le nom de *Kouan-yin, qui sauve des huit formes de souffrances* ou *de la mer du Sud* ou *des mille bras*, etc. Elle a subi diverses métamorphoses qui ont donné naissance à ses différents noms.

On explique dans les livres bouddhiques ce qui distingue le vrai Poosa. Ses sentiments sont très bienveillants et sa pitié pour ceux qu'il voit victimes du malheur le pousse à chercher à les tirer de leur infortune. Je me souviens d'un vieux prêtre bouddhiste qui avait passé sa vie, depuis l'enfance, à remplir les devoirs de son monastère ; sa tête portait les marques habituelles d'admission dans l'ordre dont il faisait partie, c'est-à-dire, douze incisions pratiquées dans la peau, avec un fer chaud, immédiatement au-dessus du front ; il disait que quiconque instruit ses frères dans la vertu est un vrai Poosa et que tout acte de charité réelle et de véritable abnégation est l'acte d'un Poosa.

Jusque-là Poosa est un être humain animé du désir d'instruire et de sauver les hommes, mais d'autres explications sur l'emploi de ce terme feront voir qu'il est souvent employé dans la phraséologie populaire pour désigner des protecteurs puissants appartenant à une classe d'êtres surnaturels. Par exemple, les Chinois disent quelquefois qu'il faut qu'ils fassent de temps en temps une petite dépense pour obtenir la protection de Poosa, afin que le malheur ne fonde pas sur eux. J'ai vu un exemple de ce fait dans une ville située sur le littoral de la mer, près de Hang-chow. La marée est très mauvaise en automne ; elle passe souvent par-dessus la digue destinée à la retenir et dévaste les maisons de campagne et les terres du voisinage. On a élevé un temple au Poosa Kouan-yin, et régulièrement on lui présente des offrandes et des prières pour qu'il protège le pays contre la marée.

Environ deux ans après la prise de Canton, par l'armée anglaise, Yeh-ming-chin, le gouverneur de la province dont cette ville fait partie, avait entrepris d'exterminer de fortes bandes de brigands qui troublaient le pays qu'il gouvernait. Une certaine fois il envoya à l'Empereur une dépêche dans laquelle il disait qu'à un moment critique, dans un récent combat, une grande figure blanche était apparue dans le ciel marchant derrière l'armée ; c'était

Kouan-yin. Les soldats, remplis d'un nouveau courage, remportèrent sur l'ennemi une facile victoire.

Le principal centre du culte de Kouan-yin est dans l'île de Pooto. Là il (ou elle) tient la place du Bouddha et occupe la première place dans les temples. Nous y allions une fois en revenant de l'île de Chusan, lorsque deux prêtres nous prièrent de les y conduire avec notre bateau. Ils avaient beaucoup voyagé et visité les cités et les montagnes où le culte bouddhique est le plus florissant en Chine. L'un d'eux parlait de **Chehweï**, *sagesse*. En réponse à nos questions il nous dit qu'on l'obtenait par la prière et que dans cette intention c'était Kouan-yin qu'il fallait prier. En lui rappelant que ce personnage était absolument imaginaire, nous lui demandâmes pourquoi il ne préférait pas prier Dieu pour obtenir la sagesse. « Il ne pouvait pas prier Dieu, disait-il ; Kouan-yin était la divinité à laquelle il s'adressait. » Il commença par nier, puis il admit le droit de Dieu à être prié. Il affirma que Bouddha était le créateur du ciel et de la terre ; puis cependant, après des explications, il convint, peut-être par complaisance pour un étranger, que la création était l'œuvre de Dieu.

Quand les bouddhistes ont l'occasion de parler du Shang-ti, ou Dieu tel que le connaissent les disciples de Confucius, ils l'identifient à Indra-Shakra, l'un des principaux dieux hindous, et ne lui accordent ni un plus grand pouvoir ni un domaine plus étendu. Cette observation éclaircira quelques points de la description qui suit. Dans l'île de Pooto, consacrée à Kouan-yin ainsi que nous l'avons déjà dit, se trouvent beaucoup de petits souterrains destinés à des ermites, ou révérés comme ayant autrefois servi d'habitations à de saints personnages qui ont adopté cette manière de vivre. Dans plusieurs de ces grottes, situées en haut d'un coteau, on remarque une petite figure du Bouddha destinée à rappeler au visiteur l'abnégation et la vie solitaire de ce dieu. Les prêtres du monastère voisin entreprirent du discuter avec leur visiteur venu de loin sur la situation relative de Dieu et de cet ermite grandi par sa propre force. Dieu, dirent-ils, est renfermé dans les limites du **San-Keae** *(les trois mondes, ciel, terre et enfer)* ; mais Bouddha, affirmaient-ils, étend son pouvoir bien au delà de ces limites. Ils faisaient allusion à l'univers imaginaire des bouddhistes du nord, dans le centre duquel le monde visible, celui que nous connaissons, occupe une très petite place. C'est à cet étroit

ANNALES DU MUSÉE GUIMET T. IV, PL. IX.

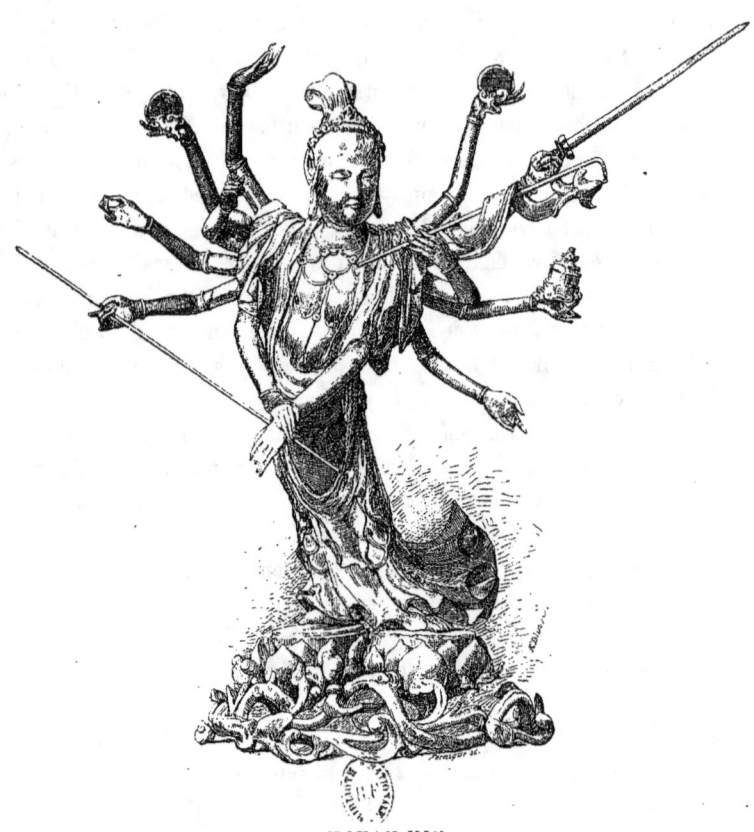

KOUAN-YIN
D'après une statuette chinoise en bois doré du XVIᵉ siècle
— MUSÉE GUIMET —

espace qu'ils limitent le monde des dieux parmi lesquels ils placent le Shang-ti. Nous leur dîmes que l'univers dont ils parlaient, pure invention des premiers auteurs de leurs livres religieux, ne pouvait pas, quelles que vastes que fussent ses proportions, constituer une donnée quelconque sur l'empire du Bouddha ni faire accepter qu'on le plaçât au-dessus de Dieu. Le Dieu qui habite dans les cieux est le vrai Dieu du monde et tous les mondes épars dans l'espace lui sont soumis. Dans la salle où cet entretien avait lieu se trouvaient plusieurs châsses à idoles ; un des prêtres fit la remarque qu'il y avait trente-trois cieux et que dans un de ceux-ci résidait le Dieu adoré par les étrangers. Nous lui prouvâmes par notre réponse que, selon les idées de sa religion, les cieux dont il parlait reposaient tous sur le sommet du mont **Sumeru**, et qu'en réalité cette montagne n'existait pas, qu'elle était imaginaire comme l'île fabuleuse de **Pung-lae**, dans l'Océan Oriental, et la demeure de **Se wanh-mu,** *mère du roi de l'Occident.* Ce personnage est une reine mythologique que les vieilles fables chinoises font habiter sur un des sommets de la chaîne de Kwen-lun, dans le Tibet. Le prêtre répliqua que le mont Sumeru existait positivement et que c'était au sommet de cette montagne que les dieux résidaient dans leurs demeures respectives. Nous lui répondîmes en lui apprenant que les vaisseaux des hommes de l'Occident avaient parcouru l'Océan dans toutes les directions et qu'on n'avait jamais découvert cette montagne.

De ce qui précède, il découle que l'athéisme du bouddhisme consiste non pas à nier l'existence du Maître du monde ou des dieux de la mythologie populaire, mais à limiter le pouvoir et la juridiction de ces divinités. En assignant à Dieu une juridiction limitée, en le soumettant à la naissance et à la mort, en le subordonnant aux Bouddhas et Bodhisattvas, ils lui enlèvent en réalité sa divinité, tout en laissant subsister son nom.

C'est dans l'esprit de la philosophie hindoue que se trouve la véritable origine de cette tentative à la fois orgueilleuse et folle de renverser les relations immuables entre Dieu et les hommes, entre le Créateur et la créature. L'esprit humain, enflé d'orgueil, crut, par l'aide de la philosophie, s'élever au-dessus de tout ce qu'on appelle Dieu. Il se révolta contre l'autorité d'un Dieu personnel et préféra ne croire qu'en un état, le Nirvâna, dans lequel la conscience et l'individualité sont anéanties, où la vie et la mort, la pensée et la passion, le bien et le mal, ainsi que toutes les autres antithèses que l'homme

peut imaginer, disparaissent dans l'unité absolue. Le Nirvâna, il est vrai, n'est pas spécial au bouddhisme ; il appartient également à d'autres religions hindoues ; mais c'est là, avec la fiction des deux états de Bouddha et de Bodhisattva et des autres degrés inférieurs, que l'esprit humain a fait la tentative la plus systématique pour réduire la divinité au néant et s'élever lui-même au-dessus de la sphère où réside et où règne cette divinité. Là nous trouvons avec étonnement l'âme aux pensée bornées, rêvant audacieusement non seulement de s'établir dans une région accessible au delà de l'univers réel et en dehors du domaine de Dieu, mais entreprenant encore de tracer le chemin et de marquer les degrés par lesquels on peut traverser ces lointains abîmes de l'espace et quitter pour toujours le monde des sens.

La disposition des temples bouddhistes montre d'une manière frappante la situation respective du Bouddha et des dieux. Dans le vestibule sont représentés quatre rois des dieux ; ils ont charge de garder la porte par laquelle on accède en la présence du Bouddha. Ils n'ont pas d'emploi plus relevé que de servir de gardiens et de musiciens au grand personnage qui occupe l'intérieur de l'édifice. Bouddha est placé au centre, assis sur une fleur de lotus dans l'attitude d'un instituteur. Ses traits expriment l'union de la contemplation et de la bienveillance avec la sagesse qui lui donne le pouvoir d'enseigner et la compassion qui le porte à sauver les hommes. Parmi les auditeurs, se tiennent les grandes divinités hindoues, Brahma, Siva et Shakra ; ils occupent une position inférieure à celle des personnages nommés Poosa, Lohan, etc., qui sont des savants très avancés dans la doctrine de Bouddha.

L'intention qui préside à cette disposition est de représenter la philosophie humaine comme supérieure à la puissance divine et de faire voir les personnages les plus élevés de l'univers visible écoutant avec soumision les enseignements du sage né sur la terre. Mais les idées des philosophes ne sont pas comprises par l'esprit du peuple, et le commun des fidèles ne voit dans ces dieux placés dans une position inférieure que des serviteurs et rien de plus, tandis qu'il se confie en Bouddha, personnification de la philosophie, et le prie comme une divinité puissante. Il cède à sa nature qui le pousse à adorer ce qui est divin, et bientôt il trouve des objets de culte dans ces personnages, si supérieurs en sagesse, qui portent le nom de **Foh** et de **Poosa**.

Nous étudierons dans le chapitre suivant la notion de Dieu selon les taouistes.

BOUDDHA ENSEIGNANT

— STATUE JAPONAISE EN BOIS DORÉ DU MUSÉE GUIMET —

CHAPITRE IX

NOTIONS TAOUISTES SUR DIEU

Les idées de la secte taouiste sur Dieu et les dieux méritent quelque attention. Une étude rapide de ces notions constituera une suite utile à ce que nous avons déjà dit des idées des disciples de Bouddha et de Confucius sur ce sujet.

En plusieurs points, la mythologie taouiste ressemble à celle de beaucoup de peuples païens. Parmi ses divinités, les unes personnifient des êtres que l'on suppose résider dans les diverses parties de la nature ; d'autres sont des hommes convertis en divinités imaginaires par le moyen de l'apothéose. Les dieux de la mer et des rivières, des étoiles, ceux qui président aux phénomènes météorologiques et aux productions de la terre comptent au nombre des divinités qui appartiennent par leur origine aux diverses parties du monde naturel. Sur les bords de la mer on trouve des temples érigés à l'esprit de la mer, au roi de la mer et au dieu des marées. Sur les bords des rivières on rencontre fréquemment les châsses des rois-dragons ; le dragon, d'après la croyance populaire, habite tantôt dans l'air, tantôt dans l'eau. Chaque apparition remarquable dans le ciel ou à la surface de l'eau est prise habituellement pour un dragon ou pour un phénomène occasionné par la présence d'un dragon. Une de leurs divinités porte le nom de *Maître du tonnerre*, et une autre de *Mère des éclairs*. Beaucoup d'étoiles sont adorées comme des dieux. Certains philosophes grecs croyaient que les astres étaient des êtres vivants et divins, les taouistes ont une doctrine du même genre ; c'est un des

points caractéristiques de ce matérialisme qui se révèle dans presque tous les dogmes taouistes. Ils regardent les étoiles comme les essences sublimées des choses. Le monde, par exemple, est composé de cinq sortes de matières qui contiennent chacune une essence ou substance élémentaire. L'âme est une essence de matière, matière la plus pure qui soit dans le corps; de même aussi il y a des essences qui appartiennent à d'autres choses et qui, si elles sont très pures, parviennent à une existence et à une individualité qui leur est spéciale ; ce sont les âmes de la matière grossière. Parmi celles-ci, une série de cinq âmes correspondent aux cinq sortes de substances qui se trouvent dans la nature matérielle, c'est-à-dire, le métal, le bois, l'eau, le feu et la terre. Quand elles furent très purifiées ces âmes des cinq éléments s'élevèrent dans l'air jusqu'à la région des astres, et devinrent les cinq planètes. *Mercure* est l'essence de l'eau, *Vénus* du métal, *Mars* du feu, *Jupiter* du bois, et *Saturne* de la terre. Les étoiles fixes sont aussi des essences ou âmes de la matière et d'autres essences, selon la croyance des taouistes, errantes dans l'espace, mues par une vie intérieure active, reçoivent aussi le nom d'étoiles, bien qu'elles ne soient pas visibles dans les cieux. De cette façon, le mot étoile a pris dans le langage des Chinois un nouveau sens ajouté au sens vulgaire. On donne ce nom à une âme matérielle vivante, essence sublimée de la matière. Cet ordre d'idées a fait un pas de plus dans la philosophie matérialiste des taouistes, ces étoiles et ces essences sont devenues des dieux ; on leur a prêté des attributions divines. L'œil du spéculateur de cette école a vu dans le firmament étoilé les parties les plus sublimes de ce vaste océan d'éther dont notre atmosphère constitue la partie la plus basse et la plus grossière. C'est là que se meuvent les astres divins. De leur région de pureté et de tranquillité ils laissent tomber leurs regards sur le monde des hommes et agissent d'une façon invisible, mais cependant toute-puissante, sur les destinées humaines. C'est par l'application de cette manière de voir que l'alchimie et l'astrologie sont devenues des parties importantes du système religieux des taouistes. Ce sont naturellement les deux sciences favorites d'une religion matérialiste comme celle-là. L'une traite des essences, l'autre des astres et chacune d'elles a eu une influence considérable sur la formation du système des divinités taouistes, ainsi que sur le dogme taouiste de l'immortalité et sur la méthode de discipline particulière par laquelle on obtient cette immortalité.

Nous remarquerons en passant qu'on peut établir un parallèle intéressant entre l'alchimie et l'astrologie des Chinois et l'alchimie et l'astrologie des Européens. On peut obtenir une grande lumière sur le sens et l'origine des études, jadis célèbres, de notre époque du moyen âge par les études de même nature qui ont été faites en Chine plusieurs siècles auparavant. Il y a une analogie remarquable dans la double signification de notre mot esprit et celle du mot chinois **sing**, *étoile*, que nous venons d'indiquer. Les expressions *âme* et *essence*, en chinois **shin** et **tsing**, peuvent souvent se suppléer comme dans notre langue. En Chine, cependant, la connexion de l'alchimie et de l'astrologie, en tant que branches d'un même système et encore d'un système religieux, peut plus clairement se percevoir que dans l'histoire européenne de ces branches d'une même connaissance qui furent un moment appelées sciences.

Dans la biographie légendaire des dieux taouistes, on lit communément qu'une étoile est descendue et s'est incarnée dans la personne de certains hommes désignés qui ont reçu ainsi leur caractère divin. **Wen-chang**, le dieu qui préside à la littérature, est une divinité de ce genre. Une petite constellation voisine de la Grande-Ourse porte ce nom. Le dieu dont les savants implorent l'assistance pour obtenir le prix de leurs efforts est Wen-Chang, divinité dont nous parlons en ce moment ; il est représenté dans le ciel par cette constellation. Dans les villes chinoises on lui élève des temples séparés de ceux de Confucius ; ces temples sont construits sur une terrasse élevée et, si ma mémoire me sert bien, ont six faces par analogie avec la forme de la constellation qui a la forme d'un hexagone. On prétend que Wen-Chang est descendu dans notre monde à des intervalles irréguliers pendant plusieurs générations. L'histoire a dit de certains hommes vertueux et richement doués qu'ils semblaient avoir été des incarnations de cette divinité et de là naquirent les légendes qui affirment ces incarnations comme des faits réels. Le respect que témoigne au dieu de la littérature la classe des savants prouve que la religion taouiste a eu beaucoup d'influence sur eux, bien qu'ils fissent profession de confucianisme et qu'en cette qualité ils ne dussent pas adhérer aux contes des taouistes.

Un des plus communs des livres liturgiques, employés par les prêtres de Taou, se compose de prières à **Tow-moo**, divinité féminine qui est supposée

habiter dans la Grande-Ourse. Une partie de cette même constellation est adorée sous le nom de **Kwei-sing**. On élève, à l'entrée des temples de Confucius, un petit temple à cette divinité que l'on prétend favorable à la littérature de même que Wen-chang. Le mot **Kwei**, sous sa forme écrite, est un caractère composé. Il se compose de deux autres caractères, **kwei**, *démon*, à gauche et à droite **tow**, les quatre étoiles qui forment un trapèze dans la Grande-Ourse (elles ont reçu ce nom d'un vaisseau à mesurer qui a cette forme). Un auteur indigène, qui vit encore et habite Soochow, a essayé de démontrer que toute l'histoire des dieux est née entièrement de l'imagination des hommes. Une des preuves sur lesquelles il s'appuye est la représentation que donnent ordinairement les peintres du dieu Kwei-sing : un personnage sous la forme d'un démon qui frappe du pied le vase-mesure nommé **tow**. Cette façon de représenter la divinité en question a été inspirée uniquement par le sens que représentent les parties composantes du caractère Kwei, et qui ont été arbitrairement choisies, il y a plusieurs siècles, sans aucun rapport avec la mythologie. Il cite, avec très grand à propos, cette circonstance comme une preuve évidente que les croyances populaires sur ce dieu ont eu leur source dans l'imagination humaine.

Il y a une des vingt-huit constellations du zodiaque chinois qui se compose de six étoiles placées sur une ligne courbe semblable à un arc. On la nomme **Chang**, *tirer un arc*. Tout près se trouve un groupe de sept étoiles, connues sous le nom du *chien céleste*. Chang, un des génies de la fable taouiste, est identifié, dans la croyance populaire, à ce groupe d'étoiles de même nom et les peintres ou sculpteurs d'idoles le représentent un arc à la main et tirant sur le chien céleste. Les noms des constellations sont bien plus anciens que les légendes mythologiques dont fait partie l'histoire de ce personnage. Si, chez nous, l'autorité ecclésiastique voulait faire adorer comme dieu quelqu'une des formes animales ou humaines peintes sur nos globes célestes pour aider la mémoire à reconnaître les étoiles, un tel acte serait absolument identique à ce qu'ont fait les taouistes chinois. Ce matérialisme, à la fois grossier et déraisonnable jusqu'à la folie, s'est développé dans une nation en possession depuis des siècles d'une littérature savante, d'une civilisation très développée, d'un excellent code de morale, et riche d'une longue succession de philosophes et de savants. La mythologie dont nous parlons s'est énormément

étendue en Chine pendant les temps modernes, montrant ainsi qu'il n'y a aucun progrès à espérer de ce peuple au point de vue de la connaissance de Dieu tant que le christianisme n'aura pas été introduit parmi ses habitants. A l'époque de son apogée intellectuel, les additions les plus extravagantes ont été faites à sa mythologie légendaire ; dans les moments où les arts et la littérature étaient les plus prospères, la superstition grandissait proportionellement avec eux et répandait dans le peuple une masse d'imaginations absurdes, barbares dans leurs origines, malfaisantes dans leurs effets.

J'eus une fois l'occasion de causer avec un maître d'école des environs de Chapoo ; il me demanda si je pouvais lui céder quelques livres sur l'astronomie et la géographie. Ces ouvrages sont très ardemment désirés par tous les membres de la classe des lettrés ; ils ont en grand respect la science des hommes de l'Occident sur ces matières, respect qui résulte des renseignements que leur ont donnés sur ces sciences les premiers missionnaires catholiques romains. A la demande que je lui adressai : « Qui est le Seigneur des cieux et de la terre ? » il répondit qu'il n'en connaissait pas d'autre que l'étoile polaire nommée en chinois **Teen-hwang-ta-te**, *le grand directeur impérial des cieux*. On lui représenta combien il était regrettable qu'il eût de pareilles idées sur l'Être Suprême ; quand on lui eut cité les passages des classiques de Confucius qui parlent de Dieu comme du maître des cieux, indépendant de la création visible, il reconnut qu'il pouvait avoir tort. Dans le cas de cet homme, il est évident que l'idée d'un être indépendant, personnel, spirituel, gouvernant l'univers et distinct de cet univers, a été remplacée par une conception basse et matérialisée de la nature de Dieu.

La notion altérée que les taouistes ont de Dieu leur a permis de représenter la création comme l'œuvre d'un agent matériel au lieu de la décrire comme celle de Dieu. Je demandais une fois à un prêtre taouiste de me faire voir quelques-uns de ses charmes (ce sont des morceaux de papiers portant quelques signes inintelligibles) ; il refusa de le faire sous le prétexte que nous ne croyions pas en leur efficacité. Selon lui, ses charmes servaient à chasser les démons qui n'osent pas approcher de la divinité très sage et très sainte de ce temple où nous nous trouvions.

C'est au nom de ce dieu que les charmes étaient vendus et sa protection était assurée aux acheteurs. Nous lui fîmes observer que c'était une idée

absurde que d'attendre protection d'un dieu comme celui-là, et que c'est en Dieu, le créateur de toutes choses, que nous devons mettre notre confiance. Il refusa d'admettre que la création fût l'œuvre de Dieu, et affirmait que c'était celle d'un agent matériel qu'il nommait **Ki**, mot qui signifie *une forme très pure de la matière, vapeur*. Ki, disait-il, existait avant Dieu et créa toutes les choses. Sa partie la plus pure s'éleva et forma le ciel, tandis que la partie la plus grossière devint la terre. Je lui observai alors que Ki était une substance visible, matérielle, capable de se séparer en plusieurs parties, et que, par conséquent, il devait lui-même être créé. Il admettait son caractère matériel, mais repoussait la conclusion que j'en tirais. Je lui expliquai alors plus en détail que nous autres occidentaux nous avons coutume de croire que l'immatériel peut produire le matériel et le visible, mais que le matériel ne peut jamais donner naissance à l'immatériel et à l'invisible. Nous pouvons concevoir le monde de matière créé par Dieu, être spirituel, mais nous ne pouvons concevoir la matière devenant âme ou esprit par n'importe quel procédé de création ou de développement. Il prétendit alors que Dieu n'était pas invisible, puis la conversation se porta sur d'autres sujets.

Avant que le bouddhisme pénétrât en Chine et exerçât une influence marquée sur les idées taouistes, la mythologie de cette religion était assez pauvre. En outre du dogme de Shang-ti et des esprits dirigeants qui habitent les diverses parties de la nature, qui appartient à la religion confucéenne, les anciens Chinois croyaient à l'existence d'une race de génies. C'étaient des hommes que leurs vertus avaient élevés aux honneurs de cette divinité prétendue. Les uns étaient des personnages fabuleux, les autres des héros historiques. A l'époque de **Tsin-shi-hwang**, qui construisit la Grande Muraille environ deux cents avant le Christ, on racontait beaucoup de contes fabuleux sur des hommes immortels habitants des îles de l'Océan Pacifique. Ou prétendait que dans ces îles imaginaires croissait une herbe d'immortalité qui les exemptait du sort commun aux autres hommes. Cet empereur résolut d'aller à la découverte de ces îles, mais des évènements malencontreux l'en empêchèrent. Une expédition mit à la voile et ne reparut jamais ; on raconta alors que ceux qui en faisaient partie avaient atteint ces îles, mais refusaient de revenir de peur de perdre leur trésor d'immortalité ; ainsi leurs compatriotes perdirent le bénéfice de leur découverte. Les génies des mon-

tagnes, ainsi que ceux de ces îles, sont les génies terrestres; une autre classe plus élevée porte le nom de génies célestes ; on suppose qu'ils montent dans les cieux et y établissent leur résidence. Les demeures des génies célestes sont situées au milieu des étoiles ou plus haut encore, dans la région du pur repos. Les bouddhistes ont beaucoup aidé les taouistes dans le développement de ces conceptions d'êtres tout-puissants habitants des cieux; ils imaginèrent diverses régions dans le ciel ayant quelque ressemblance avec les successions des cieux des Hindous et en firent les résidences des nouvelles divinités choisies pour augmenter leur panthéon.

Dans la disposition d'un temple taouiste complet, tout est fait en vue de représenter tous les traits principaux de la mythologie moderne de cette religion. Les pièces destinées aux divinités supérieures et inférieures correspondent à leurs demeures célestes respectives et on choisit un certain nombre de ces dieux pour représenter tous les autres. Les uns ressemblent aux Bouddhas et aux Bodhisattvas de la religion voisine, tandis que d'autres tirent leur origine des anciennes fables chinoises sur les ermites et les génies. Deux éléments concourent donc à la formation de leur mythologie, l'élément primitif chinois et l'élément bouddhique. Le premier, celui qui est d'origine indigène, a perpétué le souvenir de beaucoup de personnages fabuleux ou semi-fabuleux appartenant aux premiers siècles de l'histoire nationale. Parmi eux se trouvent plusieurs ermites et alchimistes, des hommes de morale rigide, des amis de la solitude, des chercheurs de la plante qui procure l'immortalité, des adeptes de la science mystérieuse, des philosophes mystiques et des magiciens. Ces êtres reçoivent le nom de **Seen-jin** ; ils constituent la masse des habitants des cieux. Les principales divinités sont cependant bouddhiques. A Bouddha correspond l'expression **Tien-tsun** et **Ti**, et à Bodhisattva **Tsoo**. **Yuh-hwang-shang-ti** est le plus grand de tous les dieux, sauf le **San-tsing** ; comme souverain du monde et sauveur des hommes, il ressemble un peu à Bouddha. Si ce Shang-ti est un Bouddha actif, le San-tsing, ou *les trois êtres purs*, est un Bouddha contemplatif. Les trois êtres compris dans le San-tsing méditent sur la vérité et la doctrine et communiquent leurs sentiments et leurs idées aux hommes dans la langue qu'ils peuvent comprendre; Laou-keun, le fondateur de la religion taouiste, est, sous une forme divinisée, un des *trois êtres purs*. Les *trois êtres purs* constituent la trinité

taouiste ; de même que le **San-she Joo-lae**, le *Tathagatha des trois âges* constitue la trinité bouddhique. Dans ces deux cas, la trinité est une triple manifestation d'un même personnage historique. Ce personnage est, dans les deux cas, un homme divinisé par sa perfection intellectuelle et morale, qui le conduit finalement au comble de toute excellence et de toute puissance. Les bouddhistes du Nord ont représenté Shakyamouni sous beaucoup de formes différentes. Une des plus fréquentes est celle du Bouddha passé, présent et futur. On désigne sous ce nom trois statues colossales presque identiques de forme ; on les voit habituellement dans les grands temples chinois où l'on recherche des idoles d'apparence imposante. Cependant les livres bouddhiques ne disent pas grand'chose sur cette trinité ; la raison de cette fréquence ne tient peut-être pas à une importance doctrinaire attachée à cette triple manifestation du Bouddha, mais plutôt à l'air de grandeur qui est ainsi donné au Bouddha dans la salle où on l'adore.

Quoi qu'il en soit, les taouistes ont imité les bouddhistes en instituant une trinité basée sur le fondateur de leur religion. Laou-keun, le philosophe ainsi honoré, est dénommé la troisième personne de sa trinité, quand on le représente sous la forme divine. On dit en effet que sous la forme humaine il était une incarnation de la troisième personne du San-tsing, afin de démontrer que cette trinité de personnes divines, qui est pourtant d'invention moderne, était antérieure à Laou-keun et en réalité éternelle.

La trinité taouiste, comme celle de Bouddha, entretient avec le monde des rapports d'instruction et d'intervention bienfaisante dans l'intérêt de l'humanité. La surveillance du monde physique est abandonnée à des divinités inférieures. Dans l'opinion de ces deux religions la contemplation est supérieure à l'action ; de même qu'un sage est d'un caractère plus élevé qu'un guerrier, de même une divinité placée dans la sphère intellectuelle est plus grande que celle qui agit dans la sphère physique. Sauver par la doctrine vaut mieux que sauver par puissance. Cette idée se montre d'une manière frappante dans les degrés des divinités de la mythologie taouiste, ainsi que dans celle du bouddhisme. Le Foh et le Poosa de la religion hindoue sont des dieux spirituels, et leur sphère est supérieure et plus noble que celle de Brahma et de Shakra qui gouvernent l'univers physique. De même dans le taouisme, les San-tsing sont des instructeurs tandis que Shang-ti, les dieux des étoiles, les divinités

médicales, les dieux des éléments et les ermites déifiés sont chargés de diriger l'univers physique.

Les taouistes assimilent le Shang-ti des classiques confucianistes avec **Yuh-wang-shang-ti,** principal dieu de leur panthéon, qui n'a pas d'autre supérieur que les San-tsing. Ils lui donnent la surveillance du monde physique, mais ils en font aussi un instructeur de l'humanité. Pour le rapprocher de la race humaine, ils l'ont identifié à un ancêtre du hiérarque héréditaire de leur religion, dont le nom de famille est **Chang.** Ce chef héréditaire de la religion taouiste habite dans la province de Keang-se, sur la montagne du Dragon et du Tigre. En humanisant le Shang-ti des classiques on lui a donné aussi, avec son nom, un jour de naissance qui tombe le 9 du premier mois. Il emploie un très grand nombre d'esprits à la surveillance du monde. Vers la fin de chaque année les esprits subalternes, parmi lesquels figure le dieu de la cuisine, qui ont pendant toute l'année veillé à la conduite des hommes, montent dans les cieux au palais de Yuh-wang-shang-ti et lui font leur rapport. Après un certain nombre de jours, ils redescendent et reprennent leur poste d'inspecteurs de la conduite morale des humains.

Parmi les dieux des étoiles soumis à cette divinité de l'univers physique, se trouve une trinité connue sous les noms de dieux du bonheur, du rang et de la longévité. Les trois étoiles, ou dieux des étoiles, ainsi désignés sont les sujets les plus habituels de la statuaire et de la peinture chinoise.

Tsae-shin, qui préside aux richesses, est aussi un dieu favori. On l'a identifié avec un ancien homme d'État de la Chine et son culte est universellement observé par ceux qui entreprennent les affaires commerciales. L'extension de ce culte est un des exemples les plus remarquables de la puissance de la superstition dans la classe des commerçants et des marchands ; ils attribuent à l'intervention de cette divinité leurs bénéfices ou leurs pertes ; c'est leur foi en ce dieu qui a élevé tant de temples en son honneur dans les cités et dans les villes de la Chine.

Une triade très connue de divinités subalternes porte le nom de **San-kwan** les *trois directeurs.* Ils président aux cieux, à la terre et à l'eau. On dit, dans la partie des prières liturgiques quotidiennes qui les regarde, que ce sont trois saints hommes qui forment une unité, qu'ils envoient aux hommes la bonne et la mauvaise fortune et sauvent ceux qui sont perdus. On les

nomme, dans leur unité collective, les *trois directeurs qui constituent un grand dieu*, **San-kwan-ta-ti**.

Parmi les dieux qu'on invoque dans les livres de prières taouistes, il s'en trouve plusieurs d'un rang intermédiaire entre Yuh-kwang-shang-ti et San-kwan. Ce sont : l'esprit de la terre, l'étoile polaire, le seigneur des étoiles, quelques autres dieux des astres, le maître du tonnerre, la divinité bouddhique Kouan-yin, et les esprits du soleil et de la lune. .

Le passage suivant est un échantillon des attributs de ces personnages. Le *père du tonnerre* est représenté subissant de nombreuses métamorphoses et remplissant toutes les régions avec les différentes formes qu'il a prises. Tandis qu'il discourt sur la doctrine, ses pieds reposent sur neuf oiseaux de toute beauté, trente-six généraux attendent ses ordres, on prétend qu'il a composé un certain livre d'éducation fort renommé, ses ordres sont rapides comme les vents et le feu, il subjugue les démons par la puissance de sa sagesse, il est le père et l'instructeur de tous les êtres vivants.

Cette description du dieu du tonnerre est fortement colorée de bouddhisme et le même fait peut s'observer dans les traits caractéristiques des autres divinités taouistes. Le style des livres de prières est profondément bouddhique ; ce sont les mêmes idées sur l'univers, sur les besoins des hommes, sur l'intervention des personnages divins pour satisfaire ces besoins ; d'un bout à l'autre on trouve la même reproduction servile du modèle étranger. La Chine sentait des aspirations religieuses qu'elle était impuissante à satisfaire par sa pensée propre ; elle avait la notion de la divinité, mais sans aide elle ne pouvait pas faire de cette notion une formule appropriée au culte populaire. Quand le système bouddhique pénétra chez elle, elle trouva en lui un modèle qu'elle pouvait copier en toute convenance. Les mythologies de la Chine et de l'Inde constituent un mélange mal assorti. Les additions que les taouistes ont faites à leur système en les empruntant à cette source étrangère ne lui conviennent qu'imparfaitement et cela prouve d'autant plus clairement que les hommes ont besoin d'avoir un culte quelconque et des dieux à adorer, et que, si puissant que soit ce besoin, l'intelligence livrée à sa seule force ne peut y satisfaire. La révélation du vrai Dieu en la personne de son fils Jésus-Christ est indispensable pour satisfaire le besoin de l'homme de connaître et d'adorer Dieu.

Encore un mot sur les dieux de l'État en Chine. Ils sont très nombreux ; chaque cité a sa divinité protectrice ; les petites villes ont aussi leurs dieux tutélaires. Toutes ces divinités sont instituées par le gouvernement. Les fonctionnaires de l'État courageux et fidèles et les hommes illustres par leurs vertus publiques et privées reçoivent les honneurs de ces charges.

Parmi les plus élevés de ces dieux d'État se trouve **Kwan-ti**, le dieu de la guerre. Par un récent décret de l'avant-dernier empereur, il a été élevé au même rang que Confucius qui, avant cela, tenait la première place dans le panthéon d'État des sages et des grands hommes divinisés.

Des prêtres taouistes sont chargés des temples des dieux de l'État ; mais ce culte ne constitue qu'une partie secondaire des formes liturgiques de cette religion. La mythologie taouiste accepte ces dieux comme divinités d'un rang plus ou moins élevé et le culte de chacun d'eux n'est accompli avec soin que dans la localité où ils président. Cependant les temples du dieu de la guerre se rencontrent partout.

Il eût été intéressant de rechercher jusqu'à quel point les idées des taouistes sur une trinité divine sont les résultantes des seules facultés de la pensée, ou jusqu'à quel point elles doivent être considérées comme des traditions des premiers âges de notre race, ou en allant encore plus loin, quelle raison il y a de les considérer comme une vérité de religion naturelle à laquelle, en quelque sorte, l'esprit humain doit finalement aboutir dans ses recherches. Mais cette recherche doit être laissée à ceux qui écrivent des livres théologiques et particulièrement à ceux, dont le nombre augmente si rapidement, qui étudient et analysent les religions du monde.

CHAPITRE X

MORALE

Tout le monde sait que les Chinois possèdent un système de morale remarquablement pur en théorie. Ce n'est pas un peuple d'une moralité particulière quand on le compare au reste de l'humanité, mais son système d'obligation réciproque est supérieur à ceux de presque toutes les autres nations païennes, anciennes ou modernes. Ses sages ont énoncé beaucoup de maximes excellentes et ont souvent disserté sur les questions de morale d'une façon absolument satisfaisante. Tout homme peut comprendre le devoir et la morale ; il est facile de les lui inculquer parce que l'on s'adresse directement à la conscience que Dieu a donnée à tous. Nous ne devons pas nous étonner de trouver un bon système de morale dans le confucianisme, la conscience et la réflexion mènent tout droit à cela. Quand les missionnaires jésuites arrivèrent en Chine, du temps de la reine Élisabeth, ils furent enthousiasmés de l'excellence des doctrines de Confucius ; ils y retrouvaient, avec une légère différence de forme, la loi précieuse de notre Sauveur. Le précepte de Confucius disait : « Ne faites pas aux autres ce que vous ne voudriez pas qu'ils vous fissent. » Ils trouvaient aussi dans le langage ordinaire du peuple des sentences antithétiques et des fragments de poésies usuelles exhortant à la vertu et prémunissant contre le vice ; ces sentences sont d'un usage journalier pour toutes les classes de la société, depuis le riche et le savant jusqu'au

plus pauvre artisan. En voici quelques exemples : « Parmi les cent vertus, « la piété filiale est la première. Parmi les dix mille crimes, l'adultère est « le pire. » « Fidélité, pitié filiale, chasteté et droiture sont parfums qui se « répandent sur cent générations. » Ces missionnaires répandirent dans l'Europe la réputation des sages chinois comme excellents précepteurs de morale. Ricci trouvait que beaucoup d'entre eux avaient des idées si belles qu'il ne doutait pas qu'ils ne fussent sauvés dans l'autre vie par la bonté de Dieu. Il émet cette idée dans son ouvrage si rare et si intéressant : *De christiana Expeditione ad Sinas*, dans lequel M. Huc a pris une grande partie des matériaux de son *Histoire du Christianisme en Chine*.

Quelle est donc cette morale de Confucius qui a reçu de si grands éloges ? Un disciple de ce philosophe répondrait probablement à cette question en renvoyant au **San-kan-woo-chang**, *les trois Relations et les cinq Vertus constantes*. Les trois relations auxquelles correspondent des obligations spéciales sont celles de prince à sujet, de père à fils, de mari à femme ; les cinq vertus dont l'obligation est constante et universelle sont : bienveillance, droiture, politesse, savoir, fidélité. Par la politesse, le Chinois comprend l'observation de toutes les coutumes sociales et publiques établies et transmises par les sages et les bons rois. L'expression indigène, qui signifie savoir, implique plutôt l'idée de prudence acquise par le savoir. Le mot fidélité exprime à la fois fidélité et confiance et s'applique surtout à l'amitié.

D'après l'école de Confucius, l'obligation universelle d'aimer les hommes doit être soigneusement limitée et réglée par les rapports sociaux. A ce point de vue, Ile fit une vive résistance à la théorie sociale de Mih-tsze, philosophe chinois qui vécut entre les époques de Confucius et de Mencius. La forme que le confucianisme, morale orthodoxe de la Chine, est arrivé à prendre a été constamment modifiée par la controverse. Ce fait rend son étude historique plus intéressante qu'elle ne le serait sans cela. Les traductions des livres de Confucius, faites jusqu'à présent, sont quelque peu monotones, soit parce que la saveur de la phraséologie indigène se perd par le transport dans une langue étrangère, soit aussi parce que l'on manque de renseignements suffisants sur les importantes discussions philosophiques qui ont eu lieu entre les sectes rivales, tant à l'époque où les classiques chinois furent écrits que posté-

rieurement [1]. Mih-tsze s'appuie sur l'idée que l'amour de l'humanité doit être universel et indistinct.

Il base également l'obligation de l'amour du prochain sur l'utilitarisme. Il prétend que si tous les hommes s'aimaient parfaitement et indistinctement il n'y aurait plus ni guerres ni brigandages. Il est curieux de trouver ces idées chez un auteur chinois trois ou quatre siècles avant J.-C.; ces propositions sont renfermées dans les œuvres de cet écrivain, œuvres en partie apocryphes sous leur forme actuelle, mais que les auteurs de cette époque ont souvent citées et commentées dans leurs écrits. Les disciples de Confucius se sont énergiquement opposés aux doctrines de ce philosophe et ont insisté, comme l'a fait l'école de Butler contre Bentham, Paley et les socialistes, sur ce que la conscience du bien et du mal mise par Dieu dans le cœur de l'homme doit être seul juge en matière de devoir et qu'il faut conserver avec soin les distinctions sociales nées des relations politiques et domestiques des hommes entre eux.

On trouve une similitude frappante entre les discussions philosophiques de la Chine et de l'Europe dans l'ambiguïté du mot *nature*, en chinois **sing**. L'évêque Butler, parlant des anciens moralistes de l'Europe, dit qu'ils ont défini la vertu : *suivre la nature*, et le vice : *s'écarter de la nature*. Il défend cette doctrine et la préserve d'une fausse interprétation en faisant ressortir les différents sens du mot nature. Les confucianistes ont dû agir de même pour prévenir l'abus de leur doctrine orthodoxe de devoir et de conscience. Une ancienne école soutenait que l'homme doit suivre ses appétits, puisqu'ils lui sont naturels ; une autre secte prétendait qu'il ne doit pas suivre sa nature, parce que sa nature est mauvaise ; le parti orthodoxe disait : notre nature est bonne. La cause de nos mauvaises actions est dans les passions qui naissent avec nous et dans des habitudes acquises.

Quand le lecteur européen ouvre le petit ouvrage intitulé: *Trois Caractères classiques*, qui est le premier livre de lecture des externats chinois, il trouve ouvertement énoncée, dans la première phrase, la doctrine que l'homme a

[1] Nous pouvons espérer avoir bientôt une nouvelle traduction supérieure à tout ce que nous possédons, faite par un savant distingué qui habite la Chine depuis longtemps. On a beaucoup fait pour répondre à ce besoin en insérant dans la traduction de *Mencius*, faite par le docteur James Legge, des parties importantes des écrits de Seun-tsze, Mih-tsze et Hau-yü sur la morale.

primitivement une bonne nature morale, **jin-che-choo-sing-pun-shen** et il croit y voir une contradiction positive de la doctrine chrétienne, de la dépravation originelle de l'homme. Il s'en réjouit s'il est hostile à la théologie chrétienne ; s'il tient à cette théologie, il court le risque de condamner hâtivement l'auteur de la sentence que nous venons de citer. Cette maxime est de Mencius et non de Confucius ; il l'a introduite dans le système orthodoxe comme une barrière contre la doctrine émise par Seuntsze que la nature de l'homme est vicieuse. Plusieurs siècles après, à l'époque de notre moyen âge, des discussions sur la nature morale de l'homme amenèrent le parti orthodoxe à adopter une phraséologie nouvelle. Il dit qu'il y a dans l'homme un principe qui le pousse au mal, un autre qui le conduit au bien et que ces deux principes se développent ensemble. La nature bonne est donnée originellement par le Ciel, ainsi que l'ont toujours soutenu les confucianistes ; la nature mauvaise provient de l'union de l'âme à la matière et de l'existence des passions. Il faut se rappeler cette explication, avant de condamner la doctrine chinoise, *que la nature de l'homme est bonne*. Si nous disons que le principe bon, **sing**, *nature*, ou **li**, *raison*, est le sens moral ou la conscience et que le principe mauvais est la dépravation originelle, nous trouvons avec la doctrine chrétienne une coïncidence que quelques différences d'expressions ne doivent pas nous faire méconnaître.

Les tendances de la morale confucéenne sont visibles dans la méthode d'instruction nationale, qui présente toujours, comme élément capital, l'éducation morale de l'esprit de l'enfant. Il existe partout dans ce pays un système d'éducation rétribué sans l'aide de l'État : tous les pères de famille qui peuvent économiser chaque mois quelques pièces de monnaie font instruire leurs enfants. L'enseignement est la profession régulière de la majorité des lettrés, c'est-à-dire de la classe qui étudie pour obtenir les grades académiques. Le cours d'instruction comprend la lecture des *Quatre Livres* et les *Cinq Classiques* ; les premiers renfermant les opinions de Confucius et de Mencius, les derniers comprenant les anciens livres réunis et édités par Confucius. Le mot qui signifie en chinois religion est **keaou**, ce même mot signifie aussi instruction ; dans cette langue, l'idée de religion comprend un système d'instruction ; dans ce pays, la situation la plus honorée est celle d'instituteur. Ce qui a fait

la grandeur de Confucius, ce n'est pas sa profondeur et son originalité philosophiques, mais c'est qu'il fut un maître de morale, et le plus sincère, le plus dévoué, le plus clair et le plus convainquant que la Chine ait connu. Quand l'enfant va à l'école il devient disciple de Confucius ; s'il ne reçoit pas d'instruction sa nature se vicie et il est plus tard un sujet rebelle, un fils désobéissant. L'instruction qu'il reçoit a pour but de lui montrer ce qu'est la vertu et de l'y conduire ; le vrai disciple de Confucius est bon fils, sujet loyal, époux bon et fidèle. Le gouvernement considère l'éducation du peuple comme essentielle pour le bien de l'État, mais il ne lui donne pas cette instruction en la rendant gratuite pour les pauvres. Il institue des examinateurs publics qui confèrent des grades et autres récompenses aux candidats qui méritent ces distinctions et de cette façon il stimule l'instruction volontaire et exerce son influence sur elle ; il désigne les livres sur lesquels porteront les examens, l'école de philosophie et de morale qui sera tenue pour orthodoxe ; par suite, son pouvoir sur l'opinion du pays est très considérable. De plus, selon la tradition, les fonctionnaires du gouvernement sont choisis d'après leurs vertus autant que d'après leurs capacités. On pense que l'instruction confucéenne doit former des caractères parfaitement vertueux. L'empereur doit choisir ses ministres parmi *les sages, les bons, les esprits fermes et loyaux*, expressions qui ont un sens plutôt moral qu'intellectuel.

En somme, la morale de Confucius paraît concorder comme principe avec le système de Butler, et ceux qui l'ont enseignée ont mis toute leur énergie à lui faire produire son effet pratique sur l'individu, sur la famillle et sur la nation.

Quel a été le résultat de l'action de la morale de Confucius sur les Chinois ? Elle n'en a pas fait un peuple moral. Ils pratiquent largement beaucoup de vertus sociales, mais aussi ils laissent voir à l'observateur une lamentable défaillance de force morale. L'honnêteté commerciale et la sincérité se rencontrent bien plus rarement chez eux que dans les pays chrétiens ; le sens du principe moral est très peu développé parmi eux en raison des mœurs du peuple ; ils ne se montrent pas honteux quand on découvre qu'ils ont menti ; la duplicité est trop souvent une arme diplomatique dans leur vie sociale et ils l'emploient sans aucun remords. Il y a là, et en d'autres points encore, un défaut palpable de délicatesse qui indique l'absence des principes d'honneur dans le

caractère national et qui rend ce peuple incapable d'énergie guerrière et accessible aux tentations nouvelles, comme, par exemple, l'usage de l'opium. Il y a encore une autre cause de faiblesse chez les Chinois, c'est la coutume de la polygamie, institution qui agit sur eux aussi fatalement que sur les autres nations orientales. Dans ce pays, l'opinion est dans un état tel que l'on considère quelquefois comme un acte vertueux de prendre une seconde femme du vivant de la première. Par exemple, un fils pieux devra se remarier, si sa première femme ne lui donne pas d'enfants, afin d'avoir des fils qui puissent continuer les sacrifices au tombeau des ancêtres. Le grand mal que produit l'esclavage domestique en Chine c'est de provoquer le concubinage sur une vaste échelle. C'est ainsi que la morale de Confucius, bonne en théorie, n'a pas réussi à mettre la nation dans une condition morale satisfaisante.

Certains auteurs modernes ont représenté comme très bienfaisante l'influence du bouddhisme sur le caractère moral des peuples. Il faut bien reconnaître que le but des enseignements de Shakyamouni Bouddha est excellent. Il dit dans le *Livre des Quarante Articles :* « Ce qui cause la stupidité et
« l'erreur de l'homme, c'est l'amour et les désirs. L'homme qui a beaucoup
« de défauts, s'il ne se repent pas, mais, au contraire, laisse son cœur se livrer
« au repos, sera accablé de péchés qui se précipiteront sur lui comme l'eau
« dans la mer. Quand, ainsi, le vice est devenu puissant il est plus difficile
« encore qu'auparavant de s'en dépouiller. Si un misérable s'aperçoit de
« ses défauts, s'en corrige et agit vertueusement, ses péchés diminuent et
« s'effacent de jour en jour, jusqu'à ce qu'il obtienne enfin la lumière com-
« plète. » Il est défendu au disciple du Bouddha de prendre part à aucune des actions vicieuses de la vie et même à beaucoup de plaisirs permis ; il ne doit point boire de vin, ni se marier, ni manger de ce qui a vécu ; il doit surveiller strictement sa langue. Des règles minutieuses de conduite particulière ont été établies pour aider à préserver les fidèles de toute mauvaise action.

Klaproth, visant ces préceptes moraux et leurs effets sur le monde asiatique, dit que de toutes les religions le bouddhisme est la plus rapprochée du christianisme au point de vue de l'élévation de la race humaine. « Les
« nomades sauvages de l'Asie centrale, dit-il, ont été transformés par lui en
« hommes doux et vertueux et son influence bienfaisante s'est fait sentir jusque

« dans la Sibérie septentrionale. » Il est vrai que, pendant les deux derniers siècles, le bouddhisme, qui depuis longtemps dominait en Mongolie, s'est étendu de là en Sibérie ; il n'y a pas de quoi s'étonner qu'un littérateur voyageur, appartenant à la race allemande, voie avec plaisir le bouddhisme se propager parmi les hordes païennes de la Sibérie. Tout naturellement il devait être enchanté de trouver dans ces tristes régions le culte des idées personnifiées et la doctrine de non-existence de la matière. Peut-être faudrait-il même plutôt admirer qu'il n'ait pas mis le bouddhisme au-dessus du christianisme au lieu de ne lui accorder que la seconde place au point de vue de l'excellence.

Je suis forcé cependant de voir les effets du bouddhisme d'un œil moins favorable que cet ardent voyageur. Bien loin qu'il mérite d'être comparé au christianisme, il doit être regardé comme très inférieur, dans son action morale, au système de Confucius.

Sans doute, le bouddhisme a produit d'heureux résultats en mettant en relief le danger et la misère du vice et l'avantage de la contrainte personnelle. Mais il aurait fait beaucoup plus de bien si son système de prohibitions eût reposé sur une base meilleure, soutenue par une meilleure idée de la vie future. Le crime qu'il y a à tuer est surtout basé sur la métempsycose qui donne aux animaux la même âme immortelle qu'à l'homme. On dit que les bouddhistes pieux ne donnent pas la mort à l'insecte le plus infime, de peur de tuer ainsi quelque parent ou ancêtre dont l'âme pourrait, peut-être, animer le corps de cet insecte. A ce point de vue, la vertu correspondante est **fang-sheng,** *sauver l'existence;* elle est constamment mise en pratique par les prêtres bouddhiques et le bas peuple de la Chine pour préserver la vie des animaux. Pour les mêmes raisons, les moines sont légumistes ; ils font abstinence de chair, non seulement pour dompter leurs passions, mais aussi et tout autant pour ne pas être complices du meurtre d'êtres vivants. Ils construisent près de leurs monastères des réservoirs d'eau dans lesquels on place, pour les préserver de la mort, des poissons, des serpents, des tortues et de petits crustacés apportés par les fidèles du Bouddha. On remet aussi aux soins des moines des chèvres et autres animaux terrestres et dans quelques monastères, comme, par exemple à Tén-tung, près de Ningpo, on a coutume de nourrir les oiseaux du voisinage avec quelque peu de riz avant que ne commence le repas du matin. J'ai, une

fois, été témoin de ce fait. Tous les moines étaient assis devant les tables du réfectoire dans un silence parfait, chacun son bol de riz et de pois devant lui. Après qu'on eût dit une sorte de *benedicite* l'un deux se leva et sortit tenant dans sa main un peu de riz. Il le déposa à la porte de la salle, sur un pillier bas, en pierre, à portée des oiseaux qui attendaient sur les toits des édifices voisins et savaient ce qu'ils avaient à faire dans cette circonstance ; aussitôt ils s'abattirent avec empressement pour recevoir leur repas du matin.

Un système de morale qui est si indissolublement lié aux fables de la métempsycose, qui confond les hommes et les animaux, en leur accordant également la même âme immortelle et une nature morale, ne peut pas se comparer à celui de Confucius qui fait reposer ses préceptes sur la conscience du bien et du mal que la Providence a donnée à tous les hommes. Si les confucianistes ne parlent pas autant que nous pourrions le désirer de l'autorité de Dieu, ils parlent du moins de l'autorité du Ciel, et cela vaut mieux que l'athéisme des bouddhistes. Les préceptes de morale des bouddhistes, bons pour la plupart, auraient plus de puissance et le peuple comprendrait mieux le vrai caractère du péché s'ils reconnaissaient l'autorité de Dieu pour la grande raison d'être des bonnes actions, pour la base de l'obligation morale. L'influence bienfaisante de la religion du Bouddha eût été bien plus grande, si celle-ci avait fait de l'amour et de la crainte de Dieu la première de toutes les vertus, et alors avec plus de raison on aurait pu la comparer au christianisme. Le sentiment de l'obligation morale ne peut pas être bien puissant dans un système qui consiste en grande partie en subtiles abstractions intellectuelles, au lieu des fortes convictions des réalités de la vie. En affirmant la non-réalité de beaucoup de choses qui sont vérités pour la conscience générale de l'humanité, en subordonnant Dieu au Bouddha, en niant que Dieu soit le créateur et le protecteur du monde, en plaçant la loi morale au-dessous des enseignements du Bouddha, ce système ébranle la puissance de l'obligation morale sur l'homme et affaiblit l'empire de la conscience.

Nous trouvons dans le bouddhisme certains faits, les plus étranges qui aient jamais été observés dans les religions du monde. Nous l'avons vu essayant de renverser la croyance de l'humanité en Dieu, plaçant sur son trône pour le remplacer un sage humain élevé et purifié par sa propre force, qu'on nomme Bouddha, et pourtant il n'a pu empêcher ce personnage de sortir de l'huma-

nité, de revêtir des attributs divins et ainsi d'être adoré comme Dieu par la multitude dans tous les pays bouddhiques. Dans la Mongolie, ce fait est allé si loin que le nom de Bouddha ou Borhan, comme ils l'appellent, est employé pour Dieu dans la traduction en langue de ce pays que les missionnaires protestants ont faite de la Bible. Un fait analogue se présente dans le domaine de la morale. Quand les bouddhistes ont bouleversé les fondements de l'obligation morale en niant l'autorité de la loi divine, ils ont remplacé Dieu par Bouddha. De même que, dans sa personnalité Bouddha a pris la place de Dieu, de même le Bouddha du cœur fut une sorte de substitut de la conscience. Ils prétendent que la nature première de l'homme, **sing**, est bonne. C'est le Bouddha inné qui se trouve dans tout ce qui possède une existence consciente. Il est pur et saint, mais les passions l'obscurcissent et le rendent invisible. Que l'homme le cherche en dedans de lui-même et il n'aura pas besoin d'adorer de Dieu ou d'idole, ni d'aucune loi pour le diriger ; qu'il arrache le voile qui couvre le Bouddha résidant dans son cœur, il deviendra alors son propre instituteur et son propre régénérateur. Dans ce langage nous voyons un nouveau sacrifice, très acceptable, du reste, à l'orgueil humain. Il élève l'homme en refusant de reconnaître la nécessité de l'action divine pour le ramener à la sainteté de la vie morale et pourtant c'est un témoignage de l'existence de cette lumière intérieure que Dieu a placée dans le cœur de tous les hommes pour les conduire à ce qui est juste et bon. Quand les bouddhistes emploient cette phraséologie, ils s'adressent à la conscience d'une certaine manière indéfinie. Cependant ils ont tort, aussi bien que les confucianistes, de l'identifier à la vertu naturelle ; car ils dénaturent ainsi son caractère véritable de juge du bien et du mal. Dire des hommes qu'ils sont naturellement bons, c'est avancer, par flatterie pour la nature humaine, un fait difficile à prouver, contredit qu'il est par toute l'histoire. De plus, cela produit une impression fâcheuse sur le caractère de l'homme en lui persuadant tout naturellement de regarder ses vices avec indulgence et comme s'ils provenaient d'influences extérieures et non de son propre intérieur. Tout système qui affaiblit chez nous le sens du mal moral est dangereux par cela même. L'inefficacité de l'appel des bouddhistes à la conscience est encore accrue par le fait que cette religion accorde à tous les individus de la création animale la même nature, bonne dans son essence, qu'elle donne à l'homme.

En Chine, nous ne pouvons pas apprécier complètement l'action du bouddhisme en tant que système de morale, parce que l'esprit national de ce pays est bien plutôt confucianiste que bouddhique. Les sectateurs de Bouddha et de Poosa, dans cette contrée, conservent les enseignements moraux de leurs sages nationaux et le bouddhisme, la plus tolérante des religions, ne fait aucune objection. Il en est de même pour le taouisme. Ces deux systèmes laissent au peuple les sentiments de devoir développés par son éducation confucéenne ; mais parmi les Chinois nous remarquons certaines coutumes et opinions populaires qui ne peuvent guère avoir d'autre origine que le bouddhisme. On doit certainement attribuer à l'influence de cette religion le soin d'éviter la destruction de la vie animale et probablement aussi l'existence de nombreuses institutions charitables pour venir en aide aux pauvres, aux vieillards et aux malades [1]. Cette religion a rendu le Chinois charitable ; elle a établi des distributions d'aumônes et beaucoup d'institutions de bienfaisance. Il y a ordinairement une teinte de phraséologie bouddhique dans les appels faits aux personnes bienfaisantes pour les diverses institutions de charité et d'utilité publique, si nombreuses dans ce pays. Mais les Chinois ne doivent qu'à leur système national les puissants sentiments de devoir envers leurs parents, leurs princes et les personnes de rang supérieur, qui les ont rendus célèbres.

Chez les taouistes, le livre qui a le plus d'influence sur le peuple, au point de vue de la morale, est peut-être le **Kan-ying-pén**, ou *Livre de rétribution*. Dans ce traité, tous les châtiments dont sont menacés les pécheurs se rapportent à la vie présente ; ce sont les pertes d'argent, les maladies, la mort prématurée et tous les malheurs de ce monde. Les vertus sont récompensées par des avantages temporels et quelquefois par l'immortalité et l'accession aux demeures des génies. Mais tandis que la rétribution des actions est taouiste, les actions elles-mêmes sont appréciées bonnes ou mauvaises d'après le mode confucéen.

Le système de Confucius possède donc parmi le peuple la situation la plus importante ; l'introduction de l'idolâtrie hindoue, accompagnée d'un système particulier de religion et de philosophie, n'a pas amoindri la puissance de la

[1] Voir R. P. Leboucq : *Les Associations de la Chine.*

vieille morale orthodoxe du pays. Le christianisme aura sa lutte la plus sérieuse avec la religion qui est la plus forte. Lutter contre le bouddhisme et contre le taouisme sera bien plus facile que de faire perdre à Confucius la confiance que les Chinois ont en lui comme modèle parfait, comme le plus grand et le plus saint de tous les maîtres de morale.

CHAPITRE XI

NOTIONS SUR LE PÉCHÉ ET LA RÉDEMPTION

Il est important, quand on étudie l'introduction du christianisme dans un pays, de savoir quelles opinions ont ses habitants sur le péché et les moyens de l'effacer. Indubitablement la conscience du péché et le besoin de rédemption existent dans les hommes, même quand ils n'ont, en fait de connaissance religieuse, que ce que leur donne la lumière naturelle. Nous allons maintenant donner quelques éclaircissements sur la manière de voir et de parler des Chinois sur ces sujets.

Quelquefois les réponses faites par les Chinois aux questions des étrangers sont de nature à faire douter qu'ils aient aucune idée du péché. On entendra des personnes respectables dire : « Je n'ai point de péchés, et qu'ai-je
« besoin d'un sauveur ? Votre doctrine est bonne, mais je n'ai pas intérêt à la
« suivre. Qu'ai-je besoin de penser à la vie future ? Elle nous est inconnue.
« Je remplis mes devoirs ; je suis un fils pieux, un citoyen loyal ; j'adore le
« ciel et la terre le premier et le quinze de chaque mois ; je n'ai rien à
« me reprocher. »

M'entretenant un jour avec un vieillard de soixante dix ans, je lui demandai : « Voulez-vous vous convertir à notre religion ? — Non, répon-
« dit-il, je suis trop vieux. Voici mon fils ; il est jeune et peut gagner de l'ar-
« gent ; moi, je ne puis rien faire et je ne vous servirais à rien. — Vous vous
« méprenez grandement, lui répondis-je, en supposant que croire en notre
« religion ait quelque chose à voir avec de l'argent à gagner. C'est pour ob-

« tenir le pardon de vos péchés que nous vous conseillons de croire en Jésus. »
Il répliqua : « Je n'ai point de péchés. Je ne voudrais pas en commettre. Je
« donne à chacun l'argent que je lui dois ; si je vois tomber l'enfant d'un voi-
« sin je cours le relever. » Je lui observai : « Tous les hommes sont des pé-
« cheurs ; êtes-vous donc une exception ? » A cela il répondit : « Quand ma
« petite fille n'avait rien à manger et que je ne possédais que quinze cash
« (c'est-à-dire un penny), je les ai dépensés à acheter de quoi nourrir mon
« père. »

Cette manière d'en appeler aux actes de bonté et de piété filiale précédemment accomplis paraîtrait naturelle et parfaitement satisfaisante à beaucoup des compatriotes de cet homme. La religion de Confucius a une tendance à empêcher ceux qui la suivent de confesser que le péché soit un élément journalier de leurs actions.

Il ne serait pas juste de dire que le confucianisme nie l'existence du mal moral dans la conduite de tous les hommes, car le sage chinois a dit une fois : « Qu'il n'avait jamais vu un homme vraiment vertueux. » Mais il pensait que les hommes avaient en eux le pouvoir d'être vertueux et que leur nature les portait à la vertu. Il enseigne que « par leur nature ils approchent de la vertu, mais que l'habitude les en éloigne ». Par nature, **sing**, il entend le sens moral que Dieu a accordé à tous les hommes ; c'est ce que nous appelons conscience. Cependant un auteur confucianiste l'expliquerait plutôt comme un penchant à la vertu. Mencius, dont l'autorité n'est que seconde à celle de Confucius même, essaya de donner plus de précision à la doctrine de son prédécesseur en faisant précéder la sentence ci-dessus de ces mots : « Les hommes ont originellement une bonne nature. »

Dans le code de morale de la religion de Confucius on ne fait guère mention des devoirs envers Dieu, tandis qu'on insiste sur ceux envers les princes et les parents. Cette circonstance ne pouvait moins faire que d'affecter matériellement l'extension et la force de la conception populaire du péché en Chine. Je me souviens d'un malade que j'ai vu dans un hôpital de mission à Shanghaï ; il demeura pendant plusieurs mois dans une des salles pour une blessure au pied. Il ne savait pas lire, mais il racontait beaucoup de longues histoires sur des apparitions merveilleuses du Bouddha et d'autres divinités. Quand il entendit parler de la nature divine du Christ, il fit la

remarque que Jésus devait avoir été un Bouddha vivant, désignation qui est appliquée au Grand Lama du Tibet que l'on adore comme une incarnation de Bouddha. Souvent il exprimait l'inquiétude de son esprit de n'avoir pas pu remplir son devoir filial envers son père mort ; il avait oublié de faire ses provisions pour les rites accoutumés. C'est sur ce point que se concentrait sa conception du péché. La sphère d'idées religieuses dans laquelle s'agitait la pensée de cet homme était celle du bouddhisme ; mais, quoiqu'il parlât souvent du pouvoir divin et de la providence du Bouddha, il ne semblait pas croire qu'il fût un pécheur à son égard. L'adorateur de Bouddha s'adresse à lui pour être protégé et instruit ; mais il ne le prie pas pour obtenir son pardon ou lui confesser ses péchés. Il considère Bouddha comme un instituteur et un sauveur, mais non comme un directeur ou un juge [1]. Pour cet homme, la blessure de son pied était la preuve d'un péché ; mais, si on lui demandait de quel péché il se sentait coupable, ses pensées se rapportaient au code de morale de Confucius. Il faisait ce que beaucoup de ses compatriotes eussent fait en semblable circonstance ; au lieu de penser qu'il avait transgressé la loi de Dieu, il s'accusait d'avoir négligé son devoir envers ses parents. Dans son pays natal, la piété filiale est la plus obligatoire de toutes les vertus ; elle a éclipsé le devoir de piété envers Dieu, et la conscience nationale est devenue, en conséquence, relativement inconsciente du péché commis contre le Maître Suprême du monde.

Toutes les calamités, qu'elles soient individuelles ou nationales, sont pour les Chinois des preuves de péchés, surtout celles qui sont soudaines et accablantes. Un homme frappé de la foudre est immédiatement condamné à l'unanimité des voix de tous ceux qui apprennent la catastrophe. Il doit avoir empoisonné quelqu'un ou avoir eu l'intention de le faire, ou bien il doit avoir commis quelque autre grand crime. Si la foudre frappe un arbre, le peuple se communique la remarque que quelque serpent venimeux devait être caché dans ses racines et que c'est pour cela que l'arbre a été seul victime de la punition céleste. La cécité et les autres accidents corporels sont aussi attribués à l'action d'un jugement rétributif, à l'exécution duquel préside la puis-

[1] Il semble ici que l'auteur fait erreur, ou du moins généralise trop une idée peut-être particulière à certaines sectes bouddhiques. Voir, sur le pardon des péchés, *Bouddhisme au Tibet*, p. 77 et 154. *Annales*, tome III.

sance qui règne dans les cieux. Pourtant l'accusation de faute personnelle est souvent reportée à une vie imaginaire qui a précédé l'existence actuelle. La doctrine bouddhique de la métempsycose est utilement employée pour préserver le malade frappé de quelque accident d'une accusation trop directe pour ne pas être désagréable à une conscience troublée. Il se dit : « Je dois avoir commis quelque crime dans une existence antérieure. » Son malheur ne lui permet pas de nier le péché, c'est une preuve qui ne souffre pas de contradiction ; mais il trouve dans la doctrine d'une existence précédente le moyen de se disculper en ce qui regarde le monde actuel.

La notion de devoir dans le système de Confucius est le lien moral qui unit l'homme à l'homme, au lieu d'être celui qui unit l'homme à Dieu ; aussi en arrive-t-il à ressembler au sentiment de l'honneur. L'homme vertueux est appelé **Kiun-tszé**, *homme honorable ;* le pervers reçoit le nom de **seaujin**, *petit homme*. Au dernier, on prête toutes les actions basses et déshonorantes ; au premier, on attribue tous les actes qui impliquent le respect de soi-même et le sentiment d'honneur. La loi de vertu se rapproche bien plus de la loi de l'honneur qu'elle ne le pourrait dans le code moral chrétien, parce que Confucius ne dit presque rien des devoirs de l'homme envers Dieu. Ne pouvant employer, pour inspirer la vertu, aucune révélation sur la condition future le système chinois, enseigné par les auteurs indigènes de la plus grande réputation, est forcément conduit à insister sur le sens naturel du bien et du mal inné dans l'homme; ne pouvant donner aux devoirs qu'il impose l'autorité inspirée de messages célestes spéciaux, il s'appuie sur le sentiment de respect personnel que possèdent les hommes. L'homme qui agit toujours d'après ce principe est l'idéal de la vertu. Celui qui réfrène ses passions et ses sens par la raison et la droiture, dit un auteur confucéen, est un homme honorable. Celui qui permet aux passions et aux sens de l'emporter sur la raison et le devoir est un *petit homme*, c'est-à-dire un méchant.

Étant donnée cette base de morale, le péché devient l'acte qui fait perdre à l'homme le respect de lui-même et blesse ses sentiments de bien, au lieu d'être la transgression de la loi de Dieu.

Il y a encore chez les Chinois une autre conception du péché qui a pris une grande extension par suite de l'influence du bouddhisme. Détruire la vie

animale pour une cause quelconque, se nourrir de ce qui a vie, profaner les caractères d'écriture, imprimés ou manuscrits, sur papier, sur porcelaine ou gravés dans le bois est considéré péché au plus haut degré. On regarde ces actes comme de grands crimes et on croit qu'ils doivent infailliblement provoquer les châtiments sévères de l'invisible destin qui veille aux actions des hommes. De semblables opinions ôtent beaucoup de la valeur morale qui s'attache au mot *péché*, en chinois **tsuy**. On emploie aussi ce mot dans la conversation courante de façon à lui enlever de sa force. La phrase : *j'ai péché contre vous*, dans laquelle se trouve le mot **tsuy**, s'emploie à tout moment dans le sens de *je vous demande pardon* ou *vous m'obligez infiniment*.

Après ces données sur les restrictions et les fausses applications de la notion de péché dans la religion de Confucius on n'a pas à songer à en obtenir une idée un peu claire d'un moyen quelconque de racheter le péché. Le confucianiste dit, comme le mahométan, que le péché sera racheté par la moralisation et que la moralisation est le fait propre du pécheur. « Faire le mal et ne pas se corriger, c'est mal faire, » est une de leurs citations favorites tirée des classiques chinois. « Si nous agissons vertueusement, » disent les disciples de Confucius, « toutes nos fautes passées seront pardonnées. » La moralisation de soi-même est l'œuvre de l'homme lui-même. Que ceux qui ont péché contre le ciel n'implorent pas leur pardon, qu'ils n'offrent pas de sacrifices pour détourner un châtiment mérité ; mais qu'ils prouvent, par leur ferme volonté d'être vertueux, la sincérité de leur repentir. Confucius a dit : « Quand un homme a péché contre le ciel, il n'est point besoin de prières. » Il veut dire par là qu'il n'y a rien à attendre des prières et des sacrifices offerts, comme on le faisait de son temps, à l'esprit qui préside à la partie nord-ouest du ciel. Une autre fois il a dit aussi : « Ma prière a été longue. » Ceci se rapportait à la disposition à faire le bien qu'il avait montrée dans sa conduite de ce jour. Si un homme est vertueux et loyal le ciel l'aime autant que celui qui prie. Aussi, l'homme qui s'efforce de faire le bien n'a pas besoin de prier pour obtenir le pardon de ses fautes, il sera pardonné pour la sincérité de son repentir. Telle est l'explication ordinaire de ce passage. Elle est acceptée par Choo-foo-tsze ; mais quelques savants recommandables comprennent l'expression employée par Confucius dans le sens qu'il priait réellement et que c'était son habitude de chaque jour.

La notion bouddhique de péché est telle qu'on doit l'attendre d'un système où la présence et l'autorité d'un dieu personnel ne se font pas sentir et qui ne comprend pas que la loi qui règle les actions des hommes émane immédiatement de ce dieu. Les idées de péché et de malheur se confondent très souvent ; ainsi le malade dit de son mal : « C'est mon péché, » au lieu de dire : « C'est la punition de mon péché. » Le caractère donné au Bouddha est celui de sauveur, mais il sauve du malheur plutôt que du péché. Quand les bouddhistes disent, comme cela leur arrive souvent : « De grandes choses peuvent être transformées en de petites, et de petites en rien, » ils entendent ou les péchés ou les malheurs qui en découlent et ils supposent que cette transformation s'opèrera par les aumônes et les sacrifices aux idoles.

La compassion que Bouddha ressent pour les hommes est excitée par les illusions et les souffrances auxquelles il les voit en butte, plutôt que par leur culpabilité. Il voit la vie humaine en noir ; il la considère sous son aspect le plus triste. Vivre, c'est être misérable ; mourir, c'est encore la misère, parce que la mort n'est que le prélude d'une vie semblable où la même âme occupe un autre corps. Il voudrait sauver l'humanité tout à la fois de la vie et de la mort ; le chemin qui aboutit à Nirvâna est le remède proposé par le Bouddhisme et le Nirvâna lui-même est son avenir.

On emploie les expressions les plus séduisantes, les plus brillantes pour décrire l'excellence du Nirvâna et cependant, quand on va au fond, on trouve que ce n'est qu'une abstraction philosophique que la pensée spéculative s'est trouvée incapable de dépasser. C'est un état beaucoup trop élevé pour que la masse des prêtres bouddhistes caressent l'espoir d'y atteindre. On demandait une fois à l'un d'eux s'il espérait être bientôt délivré de la métempsycose et atteindre le Nirvâna. Il répondit : « Vivant dans ce pauvre temple, comment « le pourrais-je ? Pour atteindre à ce bonheur je dois vivre sur une montagne « et méditer dans la solitude sur la loi du Bouddha. » Interrogé sur ce qui l'empêchait de tenter ce genre de vie : « Il me manque la *racine*, » répondit-il. Il entendait par là le germe intellectuel, puissance ou capacité morale de laquelle pouvait procéder le développement moral bouddhique. Son interlocuteur lui demanda encore : « Si vous n'atteignez pas Nirvâna, à quelle dis- « tance sur le themin pouvez-vous espérer d'arriver ? » « Tout ce que je puis « espérer, dit-il, c'est de redevenir homme. »

Le bouddhiste ordinaire a un sentiment très humble de sa condition, si on s'en rapporte à ses expressions. Il se voit, lui et tout le reste de l'humanité, dans un état déplorable de dégradation, d'où bien peu seulement peuvent sortir. Il définit la vie une « mer immense ». Les hommes sont perpétuellement ballottés sur les vagues de cette mer. Il y a un rivage que l'âme, battue par la tempête, peut atteindre avec l'aide du Bouddha. Sur les rochers qui avoisinent les grands temples on lit des instructions gravées qui s'adressent au visiteur en ces termes : « Voici le port! Vous n'avez qu'à vous retourner et vous serez en sûreté dans ce port. » Les hommes sont ballottés çà et là sur les vagues de la passion et bien peu en échappent, bien peu atteignent à Nirvâna. La possibilité d'y arriver est un don bien rare, aussi rare que le don de grand génie. Mais on croit que la discipline de la vie monastique ou ascétique peut grandement améliorer la condition, dans l'existence future, de ceux qui adoptent ce genre de vie. Des femmes et des enfants s'enferment quelquefois pour un temps déterminé dans une salle d'un temple ; tout le jour, ils répètent des invocations au Bouddha. C'est Amitabha Bouddha, le sauveur des hommes dans le ciel occidental, que l'on implore dans ces circonstances. Les fidèles espèrent qu'après avoir passé deux ou trois jours à réciter des prières ils se seront assurés une position meilleure dans le monde à venir, ou autrement dit qu'ils entreront dans le *Paradis de l'ouest*[1]. Le plus grand nombre des adorateurs du Bouddha espèrent seulement monter d'un ou deux degrés dans l'échelle de l'existence ; ils n'osent pas prétendre à l'absorption dans le Nirvâna, où la nature humaine est enfin délivrée de ses misères. Ils ont à attendre pendant une longue succession de siècles avant d'arriver à cet anéantissement.

D'après leurs croyances, la vie disciplinée du bouddhiste, qu'elle soit solitaire ou monastique, est utile pour les hommes par le frein salutaire qu'elle met aux passions. Les passions sont les ennemies de l'homme. L'âme trouve le bonheur suprême dans la tranquillité, et l'agitation des sens est la cause d'une diminution de notre bonheur. Nous devons donc aspirer au repos parfait et c'est là le but des institutions monastiques fondées par le Bouddha.

Tel qu'il sortit des mains de Shakyamouni ce système était plus positivement moral et moins métaphysique qu'il ne le devint plus tard. Le Bouddha

[1] Soukhavâti.

et ses premiers apôtres se sont beaucoup occupés des vertus et des vices. Ils parlent de dix vices : trois vices corporels, soit le meurtre, le vol et l'adultère ; quatre vices des lèvres, soit calomnies, injures, mensonges et paroles proférées avec une intention coupable ; enfin trois vices de l'esprit, jalousie, haine et sottise. Ces dix vices constituent donc ce qui s'exprime par le mot *péché ;* mais cette expression perd beaucoup de sa valeur quand on la voit appliquée à la profanation du papier imprimé ou écrit, à l'action d'écraser un insecte ou de perdre des grains de riz. L'usage erroné de ce mot est des plus fréquents dans les rangs inférieurs de la population bouddhiste. Dans les premiers temps de l'histoire de cette religion on comprenait mieux que maintenant l'importance des devoirs moraux. Actuellement encore, au point de vue des distinctions morales, on affirme la supériorité d'un esprit sain sur l'observation des lois positives. Un missionnaire insistait une fois sur ce que la morale était supérieure aux formes et que l'observation de ces dernières, telle que l'ordonne le bouddhisme, ne pouvait pas assurer le salut, un de ses auditeurs chinois exprima son entier assentiment à cette proposition en appuyant son opinion par l'histoire d'un boucher. Cet homme, tout engagé qu'il était dans un commerce infamant qu'il est criminel d'entreprendre, était honnête dans ses actions, aimait à lire les livres bouddhiques, à brûler de l'encens et à réciter des prières. Il fut enlevé dans les cieux par le dieu Kouan-yin, qui vint lui-même, à un moment donné, le chercher pour lui servir de guide. D'un autre côté, un prêtre dont le cœur n'était pas pur fut abandonné par la même divinité en proie à un tigre.

Selon l'idée bouddhique on obtient la rémission des péchés en chantant les livres de prières et en menant la vie d'un ascète. Le sectateur vulgaire de cette religion prétend que le but de ses invocations et des prières au Bouddha est d'écarter le malheur, d'obtenir le pardon de ses péchés et de prolonger son existence. Mais ces idées sont celles de la basse classe des bouddhistes ; l'idée de pardon ne peut avoir d'importance sérieuse là où il n'y a pas de Dieu à qui on puisse le demander. Dans le bouddhisme l'idée de rédemption signifie moins procurer le pardon que dompter la nature sensuelle et obtenir le repos parfait. C'est, dans son ensemble, un procédé subjectif. Pour le faciliter le Bouddha institua les vœux monastiques et ordonna une série d'occupations. Nous allons montrer de quelle façon elles agissent maintenant en

Chine, par les citations suivantes d'une conversation sérieuse. Je demandais une fois à un vieux prêtre, chef d'un monastère, s'il avait obtenu le *vrai fruit* (on appelle *fruit* le résultat de la méditation et de la discipline). Il me répondit que non. Je lui demandai encore : « Croyez vous, selon le *Livre de diamant* « *de sagesse transcendante*, que toutes les choses qui ont couleur et forme sont « vides et illusoires, de telle sorte que tous les objets qui nous entourent « n'existent que dans votre imagination ? » Sa réponse fut : « C'est difficile à « dire. Ceux qui ont obtenu le *vrai fruit* voient que tout n'est qu'illusion ; mais « les autres ne le peuvent pas. » C'était une confession honnête de la part de ce vieux moine. Il ne croyait pas que la matière fût imaginaire, ainsi que sa religion l'enseigne, et que nos sens nous trompassent toujours, mais il pensait que ceux qui sont élevés à un état d'extase peuvent saisir la vérité de ces propositions. Je l'interrogeai de nouveau : « Valez-vous mieux pour vous être soumis « à la tonsure et avoir quitté le monde ? — Non, » dit-il, « il est bien d'être « moine, mais il est bon aussi d'être un homme ordinaire. — Pourquoi « donc, lui demandai-je, vous êtes-vous fait moine ? — Pour garder le repos « du cœur, afin qu'il ne soit point agité par les affaires vulgaires. — Et « êtes-vous arrivé à cet état priviligié ? — Non, répondit-il, mais il y a ici un « prêtre qui a fait plus que moi. » Il me conduisit vers lui. Je vis un homme revêtu du costume des moines, assis sur un banc en plein soleil, la face tournée contre un mur. On m'apprit qu'il ne parlait jamais ; il n'avait pas prononcé un mot depuis six ou sept ans et avait fait vœu de ne pas rompre le silence pendant tout le reste de sa vie. Il ne changeait jamais de vêtement ; son seul luxe était de se laver la figure et de peigner ses longs cheveux que ne touchent jamais ni le rasoir ni les ciseaux. Sa nourriture était celle des autres prêtres, mais il ne quittait presque jamais sa chambre. Il savait lire, mais ne prenait jamais un livre ; sa seule occupation était de marmotter à voix basse les prières de sa religion. J'écrivis sur un morceau de papier : « Votre vœu de silence ne peut vous servir à rien. » Il regarde le papier, le lut et sourit imperceptiblement. Il refusa d'écrire aucune réponse. Je dis au prêtre septuagénaire qui nous conduisait : « Vous, du moins, vous pouvez exhorter les hommes au repentir, lui ne le peut pas. » — « Ah ! s'écria-t-il, il vaut bien mieux que moi ! » L'année dernière (1858) on me raconta que le prêtre muet fut arrêté dans la rue par un des magistrats de la ville, qui passait par hasard avec des drapeaux, ses

gongs et sa suite. En ce temps, la ville de Sung-keang, où l'évènement eut lieu, était surexcitée par la nouvelle de l'approche d'un corps d'insurgés; les longs cheveux de cet homme, tombant en désordre de sa tête non rasée, lui donnaient l'apparence d'un rebelle. Il eût été mis à mort *comme rebelle à longue chevelure* si les voisins qui le connaissaient n'avaient fait comprendre au mandarin son vrai caractère. Peu de temps après on le trouva mort, assis sur son banc, en plein soleil. Ce pauvre imbécile était considéré par ses frères, les bouddhistes chinois, comme ayant adopté un moyen efficace de se délivrer de l'influence corruptrice et trompeuse du monde, comme ayant trouvé un court chemin pour arriver à un point élevé sur la voie du progrès bouddhique. Son vœu de silence est un exemple des moyens imaginés par l'esprit oriental pour imiter autant que possible le repos éternel du Nirvâna et délivrer l'âme de cette fausse et malfaisante succession de sensations qui nous vient de cette chose imaginaire que nous appelons matière. Voilà ce qu'est la rédemption bouddhique; le Bouddha ou le Poosa, qui enseigne aux hommes la vérité de leur illusion et la manière d'y échapper, est le rédempteur bouddhiste. La philosophie a tenté beaucoup de grandes choses; mais ce n'est que dans le bouddhisme qu'elle a tenté le salut de l'âme. En l'absence d'un sauveur divin, manifesté sous une forme humaine, la philosophie a entrepris, par la force de la seule pensée, de venir en aide à l'homme dans les maux qui l'assiègent et de créer des méthodes de discipline et d'élévation personnelle qui puissent s'harmoniser avec la négation de la matière et celle de Dieu. Le bouddhisme est une philosophie affolée; car c'est une philosophie qui s'arroge des prérogatives qui ne peuvent appartenir qu'à une religion céleste.

Les visées des taouistes sont moins ambitieuses que celles des bouddhistes. Leurs divinités sauvent les hommes des maux inhérents à la vie présente, plutôt qu'elles ne cherchent à les débarrasser d'un seul coup des liens qui les attachent au monde. Ils se gardent bien de nier l'exactitude des renseignements que nous apportent les sens, et l'existence de la matière. Ils s'efforcent d'éthérer le corps et de le transformer en une forme plus pure, afin qu'il puisse devenir immortel et s'élever par sa propre énergie jusqu'aux régions célestes.

Tandis que le bouddhisme parle du *faux* et du *vrai*, prétendant que l'on acquiert la science de la vérité quand on a compris certains dogmes métaphysiques, tandis que le confucianisme disserte sur le *bien* et le *mal* dans l'ordre

moral, l'esprit du taouiste se préoccupe plutôt de ce qui est *grossier* et de ce qui est *pur*. Il entreprend de soumettre l'homme, pris en bloc âme et corps, à un procédé de purification. Sur la terre tout est grossier ; dans le ciel tout est pur. Ceux qui emploient pour eux-mêmes une méthode de discipline, semblable aux procédés employés pour transmuter les substances grossières en or et pour rétablir un corps malade dans l'état de santé, finiront par acquérir le pouvoir de quitter la terre et de s'élever au ciel. Le corps perdra sa matérialité, l'âme s'épurera et alors aura lieu l'apothéose.

Dans le système du taouisme, l'idée de péché est la même que dans le confucianisme. Sa classification des vertus, sa notion de la rétribution dans la vie présente, sont identiques à celles de ce système. Tous deux ont bâti sur les mêmes croyances nationales. Voici en quoi ils diffèrent : Confucius se contente, pour récompense, de l'approbation de la conscience ; le taouisme veut, pour récompense de la vertu, la longévité, l'opulence, la santé, le rang et une postérité nombreuse.

Lao-keun, le fondateur de la religion taouiste, prescrivait la tranquillité et l'empire sur soi-même. « Que toutes les passions soient soigneusement réprimées. » « Dans le repos, on trouve la force et le progrès. » Ses disciples interprétèrent sa doctrine comme exigeant la vie ascétique ; mais ils ne jugèrent pas, comme l'ont fait les bouddhistes, qu'il fût nécessaire de faire vœu de célibat, ou de se raser la tête, ou d'éviter de donner la mort aux animaux.

L'âme n'étant qu'une espèce de matière supérieure, l'idée de salut en arriva à être celle de l'affranchissement de toutes les souffrances corporelles ou spirituelles. Si le corps peut devenir inattaquable à la maladie et à la mort il sera semblable à ceux des immortels. A différentes époques, des hommes ont cherché la plante qui rend immortel et ils l'ont trouvée. D'autres on tenté de découvrir par la chimie le moyen de transmuter en or les métaux inférieurs. L'agent principal de ce procédé étant un élixir universel peut s'employer pour rendre le corps immortel.

Les taouistes n'ont guère pu s'élever au-dessus de cette idée grossière de la manière de délivrer l'homme des maux de la vie jusqu'à ce qu'ils aient fait des emprunts au bouddhisme. La vie ascétique était un point de similitude qui facilita une imitation générale du système de cette religion. Ils commen-

cèrent par donner à Lao-keun beaucoup des traits du Bouddha ; puis ils inventèrent des personnages correspondants aux Poosas. Le repos et la méditation sont les voies de rédemption et l'instituteur humain est un rédempteur. La rédemption de l'homme s'exerce sur tout ce qui est grossier et impur, soit dans le corps, soit dans l'âme.

Cet aperçu des résultats où sont arrivés les Chinois aidés de trois systèmes religieux anciens et populaires, en ce qui concerne les grandes idées de péché et de rédemption, est bien fait pour éveiller des sentiments de pitié profonde dans l'esprit du chrétien. La nature de l'Évangile qui répond si bien aux besoins de l'homme et l'histoire de ses victoires précédentes rempliront d'un ardent espoir le cœur de ceux qui s'efforcent de répandre dans ce vaste empire la doctrine de la rédemption divine par un Dieu sauveur.

CHAPITRE XII

NOTIONS DE L'IMMORTALITÉ DE L'AME ET D'UN JUGEMENT FUTUR

Les notions du peuple chinois sur l'immortalité de l'âme et le jugement futur sont, on le reconnaîtra en les étudiant, très peu satisfaisantes et très mal définies. La connaissance de l'avenir à prévoir pour l'âme dans la vie future a une très grande importance morale. Savoir que l'homme vertueux sera heureux dans l'avenir, n'est pas seulement un stimulant à la vertu, cette conviction fortifie la confiance de l'homme dans les principes de justice morale par lesquels il préjuge avec certitude que les inégalités dans la distribution des récompenses et des châtiments, constatées dans l'histoire de l'humanité, doivent s'effacer quand on considère l'organisation de ce monde comme une simple scène de l'administration divine universelle, le bonheur et les maux actuellement répartis entre les hommes comme de simples préliminaires d'une rétribution universelle et parfaitement juste.

Le sage chinois s'est si peu expliqué au sujet du monde invisible que l'esprit national penche à l'incrédulité en ce qui concerne l'immortalité de l'âme. Celui qui ne réfléchit pas accepte les fables du bouddhisme, mais le penseur professe trop souvent une entière incrédulité. Confucius ne s'est pas expliqué clairement à ses disciples; il insiste sur le devoir et la vertu, mais ils ne dit rien des récompenses ou des peines réservées à l'observation ou à la désobéissance à leurs prescriptions.

Quelques-uns pensent que les âmes des hommes vertueux iront en un lieu, de bonheur qui n'est pas accessible à celles de la masse du vulgaire. Cette croyance se rencontre chez certains confucianistes, mais c'est, en réalité, une idée taouiste qui est née de la conception matérialiste de l'âme. Le matérialiste place le ciel destiné à l'esprit purifié des hommes vertueux dans le pur éther qui flotte autour des astres bien loin du monde grossier qui constitue notre résidence actuelle ; mais il n'a point d'enfer pour le méchant dont l'âme, à ce qu'il croit, meurt en même temps que son corps.

Ces opinions sont nationales en Chine ; elles se lient si étroitement à cette philosophie particulière qui pénètre le langage et les idées du peuple qu'elles exercent, tout en n'étant pas strictement confucéennnes, une grande influence sur beaucoup des sectateurs déclarés de Confucius. L'immortalité de l'âme n'a pas été discutée à fond chez eux et généralement on tient pour prouvé que l'âme est une petite quantité de vapeur capable de se diviser en plusieurs parties. La coutume actuellement répandue dans le peuple d'appeler l'âme immédiatement après la mort pour la faire revenir est mentionnée dans des livres très anciens ; elle doit exister depuis plus de deux mille ans. Les amis du mort vont vers le puits, sur le toit de la maison, à l'angle nord-ouest et dans d'autres parties de l'habitation et crient à l'esprit de revenir.

Ils appellent la mort la *rupture des trois pouces de vapeur*. A l'instant du décès, cette partie de vapeur longue de trois pouces, se séparant de l'organisme dont elle faisait partie, s'échappe comme une colonne de fumée ou comme un petit nuage léger et monte dans les régions de l'air pur.

On trouve aussi chez les Chinois la croyance aux revenants ; il semblerait que ces fantômes imaginaires de personnes mortes fussent regardés comme de légers appareils ambulatoires de l'âme, comme des corps d'une matière plus subtile que ceux dans lesquels elle résidait précédemment. A cet égard, l'idée populaire de la Chine est probablement la même que celle de l'Occident. Les Chinois conçoivent-ils donc l'âme comme immatérielle ? Ont-ils l'idée d'un esprit, d'un être immatériel habitant la forme spectrale, comme il habitait le corps humain et capable d'une existence spéciale ? On serait tenté de répondre par la négative à cette question et de dire que ce fut l'introduction de l'esprit hindou qui leur donna la première notion de l'immortalité de l'âme, n'était le sens et l'usage antérieur au bouddhisme de certaines expressions de leur

langue. Si l'on consultait les vieux livres chinois, classiques et non classiques, pour y trouver des passages qui décidassent cette question, ils démontreraient surabondamment que l'idée existait en germe bien qu'aucune discussion n'ait été soulevée à ce sujet. Personne n'avait affirmé ou contesté ce point jusqu'au moment où les bouddhistes entreprirent de combattre la croyance générale des Chinois que l'âme humaine se résout en vapeur légère au moment de la mort.

Le dogme de l'immatérialité de l'âme est nécessaire à celui de la transmigration. Pour répandre leurs opinions parmi les Chinois les avocats du bouddhisme ont dû chercher l'argument le plus solide pour établir le dogme d'une vie future. Ils ont écrit plusieurs livres sur ce sujet; ces livres sont perdus, mais on retrouve leurs noms dans de vieux catalogues sous les titres de : *Discussion sur la vie future*, etc. La publication de ces ouvrages, dès les premiers temps de l'ère chrétienne, révèle la condition du Chinois indigène réfléchissant sur la nature et la destinée de l'âme. Les livres qui soutiennent formellement la thèse de l'immortalité et de l'immatérialité de l'âme au point de vue bouddhique sont perdus, mais les traces de cette controverse qui restent encore dans l'histoire de la Chine sont assez claires pour prouver que les bouddhistes affirmaient ces deux doctrines. Quelquefois les hauts fonctionnaires de l'État soutenaient, en présence de l'Empereur, des discussions pour ou contre le bouddhisme; ces discussions eurent lieu lorsque la question des persécutions à ordonner contre cette religion fut portée devant le conseil impérial. Ce n'est pas le lieu de les citer, mais le fait de leur existence prouve que l'opinion contraire était générale en Chine à cette époque.

Dans ces premières discussions sur l'immortalité de l'âme le mot employé pour âme était **shin**; le terme constamment usité par antithèse est **hing**, *forme*. Dans l'esprit des Chinois, la possession d'une forme perceptible caractérise l'objet matériel, l'absence de cette forme détermine ce qui est immatériel. Cette acception de mots se trouve dans les livres antérieurs à l'époque de l'introduction du bouddhisme, et elle s'est toujours conservée. Par conséquent, le sens qui s'attache à l'expression **shin** est celui d'une existence sans forme et invisible. Sous cette dénomination, sont compris, avec les âmes des hommes, les êtres spirituels, puissants ou faibles, habitants de la

nature qui résident dans le ciel ou sur la terre. Mais on ne s'est jamais occupé en Chine, du moins autant que je le sache, de savoir si l'âme, ou quelques-uns de ces esprits invisibles qu'on appelle **shin**, sont simplement des formes ténues de la matière, sortes de gaz invisibles remplissant un certain espace mais imperceptibles pour les sens, ou si ce sont des substances absolument distinctes de la matière. Dans leurs études sur la nature de l'âme, les Chinois se sont bornés à la définir comme une substance invisible.

Si le confucianisme avait encouragé la spéculation sur ce sujet et sur d'autres de même nature il eût adopté des opinions opposées au matérialisme, parce qu'il se fût appuyé sur les enseignements de la conscience et les principes immuables de la morale qui l'eussent conduit à adopter de préférence les grandes idées de l'immortalité et de l'immatérialité de l'âme. Mais Confucius n'était pas spéculatif; il disait qu'il évitait de discuter sur quatre choses : les apparitions surnaturelles, les faits de force physique, la conduite irrégulière, et les esprits **(shin)**. Pratique dans ses goûts, il n'aimait pas les subtilités de la métaphysique; jaloux de se tenir ferme sur le terrain dont il était sûr, il refusait de discuter sur la mort et ses conséquences.

Les disciples de ce sage n'auraient pas mieux demandé que de suivre l'exemple de leur maître et de ne pas discuter ces questions, mais ils n'ont pu demeurer neutres. Ils ont dû formuler leurs opinions sur des points où les bouddhistes et les taouistes ont réussi à faire adopter leurs vues à la foule. Si, par exemple, on demande à un confucianiste moderne où est l'âme du sage, il est bien rare qu'il réponde qu'elle a péri au moment de sa mort. Il préfère dire que l'âme de Confucius est dans le ciel. L'idée d'un état de bonheur futur s'est généralisée dans la masse du peuple et le disciple de Confucius a adopté presque inconsciemment la croyance actuelle, bien qu'en agissant ainsi il aille plus loin que ne le permettent positivement les doctrines formelles du sage tant aimé en Chine. Si on le pousse davantage à spécifier la résidence réservée aux hommes vertueux, il se retranchera derrière son ignorance complète, ce qui est la propre réponse de Confucius, ou bien il se rejettera sur la description du ciel d'après les idées taouistes.

C'est sur la coutume de sacrifier aux ancêtres que la religion de Confucius s'appuie pour établir que les Chinois reconnaissent l'existence d'une vie future.

Cette coutume antérieure à Confucius existait dans ce pays depuis les temps les plus reculés; elle appartenait donc à la religion primitive de la Chine, celle d'où proviennent les deux systèmes de Confucius et de Taou. On offrait des sacrifices aux sages décédés et aux ombres des ancêtres, comme à l'esprit du Ciel et à ceux qui habitent dans les différentes parties de la nature. Un an après la mort de Confucius, on éleva un temple en son honneur; son disciple, Tszekung, demeura six ans près de sa tombe. Dans son temple, on enterra les vêtements qu'il avait portés, ses instruments de musique et ses livres. Par ordre royal, des sacrifices furent institués pour lui. Mais ce ne fut que longtemps après, à l'occasion du passage en ce lieu d'un Empereur de la dynastie Han, qu'on immola un jeune bœuf pour le lui offrir en sacrifice. Partout maintenant, dans toutes les cités chinoises, on offre à Confucius un jeune bœuf et d'autres animaux. On n'emploie aucun prêtre pour ces sacrifices; c'est un acte officiel qui fait partie des devoirs annuels du magistrat de la cité et des autres fonctionnaires qui y résident.

Cet acte de respect aux mânes du grand Sage de la nation et aux âmes des ancêtres est expliqué comme une continuation du respect qu'on leur témoignait pendant leur vie. Le fait de leur rendre ce culte n'implique pas qu'ils soient tenus pour des divinités, mais on peut y voir une preuve que l'âme est considérée comme jouissant d'une sorte de vie après sa séparation d'avec le corps. Cette coutume implique la croyance qu'ils ont une existence, s'ils ne possèdent pas une béatitude d'un ordre supérieur. Bien loin de parer leurs ancêtres d'attributs divins ou de croire qu'ils exercent une action providentielle bienfaisante, comme ce serait le cas s'ils les adoraient en tant que personnages divins, les Chinois supposent que ces âmes sont moins heureuses que pendant leur existence. Leur bonheur dépend de la somme d'honneurs que leur rendent leurs adorateurs. Le sage et l'homme vertueux ont en récompense l'immortalité que donne la renommée, les applaudissements, les efforts d'imitation des générations suivantes, les sacrifices dans les temples élevés en leur honneur; mais, selon la stricte doctrine confucéenne, ils n'ont pas de paradis à proprement parler. L'âme, si elle ne retourne pas à ses éléments et ne se résout pas à jamais, existe dans un état de veuvage triste, sans espoir et sans remède. Son temps de jouissance comme acteur conscient et personnel, est passé; ce n'est que pendant la période de son union avec le corps qu'on

peut la dire heureuse; séparée, elle n'a plus d'autre satisfaction à recevoir que l'admiration et la vénération de la postérité.

Le lecteur chrétien qui nous a suivi jusqu'ici comprendra combien il est nécessaire que l'évangile fasse luire dans le pays de Confucius la vérité de vie et d'immortalité. Le système de ce philosophe évite de parler de l'état futur; il ne connaît de rétribution que celle qui se manifeste dans la vie présente et la situation faite aux morts par la postérité.

Les conceptions bouddhiques de la vie future comprennent trois phases. Il convient de les énoncer dans leur ordre de création.

Le dogme, national dans l'Inde, de la transmigration des âmes constitue le fondement du bouddhisme ainsi que des autres systèmes nés dans cette contrée. D'après cette conception la vie présente de chaque être est un état de rétribution pour le passé, d'épreuve pour l'avenir; ni l'enfer, ni le ciel de la métempsycose ne sont éternels; ils sont soumis au changement, leurs habitants sont sujets à la mort. Dans chacune des trente-six régions appelées cieux se trouve une divinité régnante, asistée de plusieurs personnages subordonnés, ce sont les Dévas et les rois des Dévas de l'hindouisme populaire. Parmi eux figurent Brahma, Siva et Indra. Les âmes des hommes peuvent passer dans le paradis de chacun de ces dieux et y occuper le rang de chef ou de subordonné. Par la suite des temps, cette sorte d'existence doit prendre fin et l'âme entrera alors dans un nouvel état qui, selon le mérite de chacune, sera d'un degré ou plus élevé ou inférieur dans l'échelle de la considération et du bonheur. Il y a beaucoup de degrés de récompense ou de châtiment; car, outre la condition humaine, l'âme peut passer en ce monde dans celle des animaux. Il y a encore deux classes d'êtres entre l'homme et l'animal, ce sont les Asuras et les Prétas. En Chine, on appelle souvent les Prétas *esprits affamés*. Les trois conditions misérables sont celles de l'enfer, des animaux et des esprits affamés; les trois autres paradis, la condition des hommes et celle des Asuras sont des états de bonheur relatif.

D'après les idées actuellement répandues en Chine, la condition de l'âme est déterminée au moment de la mort par Yama, le dieu des morts chez les Hindous. Son nom chinois est **Yen-lo-wang**. Les livres sacrés bouddhiques n'en parlent guère, mais son nom est continuellement dans la bouche du peuple quand il est question de la mort et du jugement futur. Parmi les très

nombreux noms propres bouddhiques empruntés au sanscrit il en est peu qui soient devenus populaires; Yen-lo-wang est un de ceux qui sont devenus les plus familiers. On croit qu'il détermine le moment et la nature de la mort, ainsi que la condition subséquente de l'âme. Un distique répandu dans le peuple exprime ainsi l'impossibilité d'éviter la mort :

« Yen wang choo ting san Keng sze
Twan puh lew jin taou woo Keng. »

« *Le roi Yama, ayant décidé qu'un homme doit mourir à la troisième heure de la nuit, ne lui permettra certainement pas de vivre jusqu'à la cinquième.* »

Telle est l'idée du jugement futur la plus répandue parmi les Chinois. Le sort des hommes dépend de Yama, le roi de la mort; mais son pouvoir ne s'exerce que dans la sphère inférieure de l'existence et il n'a point d'action sur l'homme qui, s'élevant par l'effort de sa propre sagesse et de sa vertu, quitte le cercle des révolutions de vie et de mort pour entrer dans la région de la pure pensée où règne un être bien plus grand, Bouddha lui-même.

La seconde phase à considérer dans le dogme bouddhique de la vie future chez les Chinois est celle à laquelle nous venons précisément de faire allusion. Les disciples du Bouddha sortent, avec son assistance, des six chemins où l'âme est en butte à une succession constante de vies et de morts et entrent dans une sphère supérieure, à l'abri du changement et du malheur. L'âme avance sur le chemin de Nirvâna, et là s'anéantit dans un affranchissement absolu de toutes sensations, passions et pensées. Quand le Bouddha Shakyamouni, parvenu à un grand âge, mourut au milieu de ses disciples, ceux-ci dirent qu'il était entré au Nirvâna ; c'est une phrase employée par les autres sectes hindoues, aussi bien que par les bouddhistes, pour désigner l'état auquel aspirent et la philosophie et la religion ; elle exprime le triomphe de l'âme sur la matière. Dans le Nirvâna la conscience de l'existence est absolument détruite et pourtant ce n'est pas l'anéantissement, car ce serait une idée négative et le Nirvâna n'est ni négatif ni positif, c'est l'absence absolue de ces deux qualités. Seul, un Bouddha peut, après sa mort, entrer au Nirvâna; les autres êtres doivent attendre d'être devenus Bouddhas par l'annihilation

de leurs facultés pensantes au moyen des diverses méthodes de discipline instituées dans ce but. Il leur faudra peut-être traverser des milliers d'existences avant d'y atteindre. Le dogme d'un jugement futur n'entre pour rien dans la conception du Nirvâna, parce qu'elle n'admet pas l'autorité ni même l'existence d'un directeur et d'un juge suprême. Le Nirvâna, qui équivaut en réalité à l'anéantissement, est le digne pendant de l'athéisme qui constitue l'erreur capitale du bouddhisme.

Pour les Chinois la troisième phase de l'idée bouddhique de l'existence future est le paradis du Ciel de l'Ouest. Le dogme du Nirvâna est beaucoup trop abstrait pour être populaire; il est trop éloigné des besoins du peuple pour pouvoir être l'objet de l'ambition de l'homme vulgaire; la masse des sectateurs du bouddhisme ne peut pas concevoir l'idée du Nirvâna. Il leur faut quelque chose qui réponde mieux aux sentiments ordinaires de l'homme. C'est pour satisfaire à ce besoin qu'on a inventé la fiction de la *Paisible Contrée de l'Ouest*. On imagina un Bouddha, autre que le Gautama ou Shakyamouni de l'histoire, à qui on donna le nom d'**Amitabha**, *âge sans limites*. Tous ceux qui répètent l'invocation : « Namo Amitabha Bouddha, » qu'on lit ordinairement en Chine, **Nan woo O me to fuh**, *Honneur à Amitabha Bouddha*, sont assurés d'entrer, à leur mort, dans le paradis de ce personnage, lieu situé à une distance immense, à l'ouest du monde visible. Les âmes de ces fidèles demeureront en ce lieu pendant trois millions d'années ; leur occupation sera de contempler les traits d'Amitabha, d'entendre les chants d'oiseaux de toute beauté et de jouir de la splendeur des jardins et des lacs qui sont l'ornement de ce séjour.

Tel est le paradis des enchantements de la vue et des sons qui est promis comme récompense au bouddhiste fidèle. Il trouve là quelque chose de plus accessible que le Nirvâna ; le fidèle vulgaire peut espérer d'y arriver. L'accès de ce paradis est assuré par l'aide d'Amitabha en retour des prières qu'on lui adresse.

Le paradis de l'Ouest n'est pas connu des bouddhistes de Birma ou de Ceylan; mais c'est l'article de foi préféré des bouddhistes de la Chine et de toute la partie septentrionale de la vaste région dans laquelle cette religion s'est répandue.

Quand on dit dans la phraséologie courante des Chinois, comme cela arrive

AMITÂBHA-BOUDHA
Statuette japonaise, bois du xv° siècle
— MUSÉE GUIMET —

souvent, qu'un homme réputé vertueux est *monté au ciel*, **Shang-teen,** on emploie le langage des taouistes. Les livres de cette religion parlent de nombreux palais construits au milieu des étoiles et où résident les dieux et les génies. Ils supposent que la mort est, pour la plupart des hommes, la destruction du corps et de l'âme, mais qu'un petit nombre de personnages vertueux obtiennent pour récompense de demeurer dans le paradis des génies. L'âme, **tsing-shīn**, s'élance, à l'instant où la mort rompt ses entraves, vers la région des astres et jouit en ce lieu de l'immortalité du bonheur.

On place la demeure de Laou-Keun, fondateur historique de cette religion, dans le **Tae-tsing-kung,** *le palais de pureté sublime*. Le paradis où réside la première personne de la Trinité taouiste porte le nom de *Métropole de la montagne de perle* ; on y accède par la *porte d'or*, imitation du style oriental qu'on emploie habituellement quand on parle de la demeure royale. La divinité si universellement connue, **Yuh-ti**, subordonnée à cette trinité, trône dans le *Palais de perle pure*.

Les étoiles qui avoisinent le pôle Nord sont les plus souvent citées dans les légendes qui traitent des séjours des génies. Certaines étoiles ont reçu les noms des dieux que l'on croit y habiter ; d'autres sont désignées par les noms des parties d'un palais, tels que : *salon du ciel, porte céleste*, etc., qui, sans doute, leur ont été donnés par suite de cette idée que les étoiles servent de résidence aux divinités qui gouvernent le monde. Les astres avaient reçu leurs noms avant que la nomenclature des divinités taouistes fût créée mais les inventeurs de cette nomenclature, qui remonte au commencement de l'ère chrétienne, y firent entrer toutes les notions populaires sur le ciel et les dieux qu'ils trouvèrent convenable pour leurs projets.

Dans leurs livres on représente souvent le dieu de l'un de ces palais sidéraux instruisant une foule de disciples dans les doctrines du taouisme. Ces auditeurs sont les génies affranchis de la mort et on prétend que les hommes vertueux sont destinés à prendre place parmi ces génies et à monter au ciel après leur mort.

Dans la fable chinoise primitive, les monts Kwun-lun, dans le Tibet, étaient la région choisie de préférence comme résidence des génies. Situées au nord de l'Himalaya, ces montagnes ne le cèdent en élévation qu'à cette chaîne ; elles furent connues de bonne heure par les Chinois. Une divinité féminine

du nom de **Si-wang-mou**, qui joue un rôle important dans la fable religieuse de ce peuple, réside sur un des plus hauts pics de ces montagnes. On voit souvent les héros de la mythologie taouiste se rendre dans ce lieu et y demeurer comme en un paradis terrestre. Les **Seen-jin**, ou génies, sont **teen seen**, *immortels célestes*, ou **ti seen**, *immortels terrestres ;* ils sont tous doués de sagesse, vertu, jeunesse éternelle et puissance magique ; mais il y a des degrés dans ces qualités. Ceux qui jouissent de pouvoirs inférieurs demeurent dans un paradis des montagnes du même genre que celui de Kwun lun, tandis que ceux d'un rang supérieur sont transportés dans les astres.

Le cœur du chrétien saigne en songeant qu'un peuple sage et savant comme la nation chinoise est aussi mal instruit de l'avenir de l'âme que l'indiquent ces quelques observations ; mais elles prouvent du moins que l'homme, s'il est privé de la Bible, s'efforce de parvenir par un système quelconque ou par quelques articles de foi, si incongrus et erronés qu'ils puissent être, à donner satisfaction à cette conscience d'une vie future qui est innée chez tous. La possession de cette conscience est une préparation au christianisme, et un jour ce peuple apprendra à aimer la vérité en proportion de la fausseté et des insuffisances des croyances qu'il abjurera pour aller à elle.

CHAPITRE XIII

OPINION DES CHINOIS SUR LE CHRISTIANISME

La façon dont l'esprit chinois accueille le christianisme peut servir à déterminer la condition religieuse de ce peuple. Nous ne pouvons pas espérer de voir accepter à première vue la religion de la Bible, avec une fois sincère et sans hésitation, par la population d'un pays comme la Chine. Il faut, avant cela, qu'elle supporte les critiques qui ne manquent pas de se faire jour ; la nature de ces critiques dépend de l'idée dominante chez ceux qui les émettent. Les Chinois ont un certain étalon d'après lequel ils forment leur opinion sur les sujets moraux ou religieux. Les objections qu'ils opposent au christianisme sont donc un indice de leur état moral et religieux.

Un des reproches qu'ils font le plus fréquemment au christianisme, c'est qu'il n'admet pas le culte des ancêtres. Ne pas adorer ses ancêtres est, pour le Chinois, l'équivalent de l'oubli complet du devoir filial. Confucius disait que les sacrifices aux parents décédés étaient obligatoires d'après les convenances et les vieilles coutumes. Négliger ce devoir, ainsi que le devrait celui qui se convertirait au christianisme, est considéré comme un grand crime. Celui qui s'en rend coupable est dit **puh heaou**, « *impie,* — *unfilial,* » et l'animosité de ses pires ennemis ne saurait rien trouver de plus fort contre lui. Quand l'Empereur Yung-ching se décida à persécuter les convertis au catholicisme romain, dans les premiers temps du dix-huitième siècle, ce fut en vain que les jésuites mathématiciens, qu'il employait au tribunal astronomique, intercé-

dèrent auprès de lui. Il leur répondit que l'adoption de leur religion détruisait la piété filiale. Ils se défendirent en représentant à l'Empereur que le christianisme ordonne expressément la piété filiale comme l'un des plus solennels et des plus obligatoires des devoirs de l'homme. Ils représentèrent aussi que, bien loin d'oublier les parents décédés, les chrétiens en conservent soigneusement les portraits et d'autres objets, reliques de leurs morts, et portent des anneaux qui les rappellent à leur mémoire. L'empereur ne voulut pourtant pas comprendre qu'il pût y avoir là une compensation à la suppression des sacrifices et du culte religieux, et se refusa à révoquer l'édit de persécution.

Les missionnaires jésuites auraient voulu permettre aux convertis de conserver l'usage de sacrifier aux ancêtres, en l'envisageant comme une formalité civile et non comme une règle religieuse. Les missionnaires des autres ordres soutenaient une opinion contraire; ils considéraient ces sacrifices comme une pratique indiscutablement religieuse et exigeaient son abandon complet de tous ceux qui déclaraient abjurer le paganisme. La querelle fut portée devant le Pape, qui prononça contre les jésuites sur ce point comme il l'avait fait sur un autre; car les missionnaires de cet ordre avaient échoué quand ils avaient plaidé devant lui l'adoption des anciennes expressions de Shang-te, Tien et Ciel, comme équivalents du mot Dieu; l'expression nouvellement inventée, **Ten-choo**, seigneur du ciel, que préféraient les autres ordres, fut aussi préférée par le pape et imposée par ordre aux missionnaires et aux convertis.

Dans une critique dirigée contre le christianisme un auteur moderne dit : « La religion du seigneur du Ciel en ne permettant pas aux hommes de rendre « un culte aux tablettes de leurs ancêtres, ni de leur offrir des sacrifices, tend « à faire perdre à l'humanité le respect qu'on a coutume de professer pour ses « parents et ses aïeux. » Il condamne la religion de l'Occident pour sa similitude avec les systèmes de certains anciens philosophes chinois qui furent condamnés comme non orthodoxes par les confucianistes de leur époque. Yang et Mih, aux doctrines desquels il compare le christianisme, avaient pris pour principes de leurs systèmes respectifs la droiture universelle et sans distinction, l'amour universel et général. Les disciples de Confucius avaient prétendu que ces doctrines étaient incompatibles avec les devoirs de piété filiale et de fidélité qui obligent à donner à certaines personnes plus de respect et

d'amour qu'à d'autres. Un auteur chrétien ayant écrit : « Les fidèles des re-
« ligions bouddhiste et taouiste s'affranchissent de leurs devoirs envers leurs
« princes et leurs parents et ne paraissent pas avoir conscience de leurs devoirs
« envers le Ciel : les disciples de Confucius eux-mêmes ne sont pas sans re-
« proche sur ce point; » le critique chinois se fâche de ces mots; il défend les
bouddhistes et les taouistes en disant que dans les temples ils honnorent *la
tablette du dragon*, et prouvent ainsi leur fidélité envers l'État. La pratique
à laquelle il fait allusion a pris naissance dans les temps de persécution. Les
bouddhistes furent forcés de placer dans leurs temples une petite tablette
consacrée à l'Empereur immédiatement devant la principale image, de sorte
qu'en s'inclinant devant l'image le fidèle s'inclinait aussi devant l'Empereur.
Il cite également un passage d'un livre bouddhique disant qu'il est moins
méritoire de prier mille Pratyékas Bouddhas que d'adorer ses parents dans la
salle de la piété filiale. Il poursuit en défendant le système de Confucius et
en portant de grossières accusations contre Jésus, entre autre que s'il avait
été crucifié c'était pour avoir violé les lois de son pays.

Ces appréciations et beaucoup d'autres de même genre se trouvent dans
l'ouvrage récent **Hae-kwah-too-che**, généralement connu sous le nom
de *Géographie de Lin*. Le principal compilateur et compositeur de cette
vaste publication — c'est un ouvrage en vingt-quatre volumes, qui a eu cinq
éditions en peu d'années — fut Weï-yuen, qui ne survécut pas longtemps à
son collaborateur plus célèbre, Lin-tséh-seu. Ils étaient tous deux ennemis
déclarés de l'Angleterre et des Anglais ; ils montrèrent leur haine l'un dans
ses actes comme commissaire pendant la guerre de 1842, l'autre dans les écrits
qu'il a publiés depuis cette époque.

Il est une autre méthode d'attaque contre le christianisme habituelle en
Chine dans la classe des lettrés, c'est d'exprimer de l'incrédulité pour ses
vérités. Je reçus plusieurs fois la visite d'un savant, très instruit des livres
de son pays, appelé Chow-téen-ming. Beaucoup de personnes, douées d'un
esprit curieux, rendent visite aux missionnaires étrangers, dans les villes mari-
times qu'ils habitent, espérant obtenir d'eux quelques renseignements scien-
tifiques. Il était de ce nombre. Il fut présenté par un ami chinois, sous le pré-
texte qu'il désirait s'entretenir des vingt-cinq histoires, grande collection des
annales des dynasties successives de l'Empire de Chine. Bientôt la conversa-

tion tomba sur le christianisme. Il prétendit que le récit de la mort du Christ sur la croix ne pouvait pas être antérieur à la dynastie Ming ; car ce fut à cette époque (au seizième siècle) que les missionnaires catholiques romains pénétrèrent dans l'Empire du Milieu et apportèrent les premières notions de leur religion. L'Angleterre, disait-il, était un pays nouveau, comparée à la Chine. Son histoire, comme nation, ne remontait qu'à un petit nombre de siècles. Nous ne pouvions connaître avec certitude des évènements survenus à une époque aussi reculée que celle qu'on attribuait à l'existence du Christ. Il était évident pour lui que le Nouveau Testament ne pouvait pas être si ancien qu'on le disait ; car, dans ce cas, les faits principaux de la vie du Christ eussent été connus beaucoup plus tôt en Chine. Je lui répondis que, si la nation anglaise n'a que peu de siècles d'existence, nous possédons une masse considérable de livres du vieux monde qui nous sont parvenus dans les langues anciennes de l'Europe et de l'Asie occidentale, et que cette littérature était aussi antique que bien prouvée par le témoignage de la critique. Il déclara se rendre, mais sur sa physionomie se lisait l'incrédulité.

Je lui demandai alors s'il avait vu l'inscription syrienne qui contient la preuve que le christianisme avait été enseigné en Chine dans le septième siècle. C'est un monument extrêmement intéressant de la première introduction de notre religion dans la Chine, grâce aux efforts des missionnaires de l'Église nestorienne. Il fut découvert accidentellement, il y a deux cents ans, par quelques ouvriers dans la ville de Si-ngan-fou, au nord-ouest de la Chine. Les savants indigènes le considèrent comme un très précieux spécimen de la calligraphie et du style de la dynastie Tang, à l'époque de laquelle il appartient ; mais ils ne savaient comment expliquer sa nature chrétienne jusqu'au moment où les missionnaires jésuites sont venus à leur aide. Mon ami convint qu'il l'avait vu, mais il ne pensait pas qu'il se rapportât à la religion chrétienne. Le fait de la mort du Christ n'était pas clairement indiqué et il croyait que la phrase qui parle de la division du monde en quatre parties en forme de croix n'était pas une allusion à la mort du Christ, mais seulement aux quatre points cardinaux de l'horizon. Je lui désignai alors d'autres passages de l'inscription, qui parlent de la Trinité des Personnes dans la nature divine, qui citent le nom syrien de Dieu, **Aloho**, et le nombre vingt-sept, en parlant des livres sacrés, qui, évidemment, se rapporte au Nouveau Testa-

ment. D'autres allusions au sabbat hebdomadaire, à la naissance du Sauveur sous le nom de Messie dans l'empire romain de l'extrême Occident et à d'autres faits du christianisme donnent la certitude que c'est bien là la religion décrite dans le monument. Je lui démontrai ainsi que sa prétention d'établir que le christianisme n'était pas plus ancien que le temps où les missionnaires catholiques romains pénétrèrent en Chine était insoutenable. Il devait remonter au moins jusqu'en 781 A. D., date de ce monument.

Celui qui plaide la cause du christianisme en Chine trouve dans cette inscription célèbre des armes utiles pour répondre à des adversaires de même catégorie que cet homme. S'appuyer sur les preuves habituelles, celles qu'on appelle historiques, n'est pas concluant pour des gens aussi ignorant qu'ils le sont de la Judée et de son histoire. Par la preuve qu'il donne de la réalité des Écritures chrétiennes, ce monument est une assise importante pour l'ère du christianisme primitif, et il a souvent été utilisé à cet effet dans les ouvrages publiés en Chine par les missionnaires catholiques et protestants.

Les monuments juifs de Kai-fung-foo aident à défendre en Chine la réalité de l'Ancien Testament, de la même façon que celui de Si-ngan-foo contribue à établir celle du Nouveau. Quand ce visiteur prétendait que nous autres Anglais nous étions un peuple trop moderne pour posséder des livres aussi anciens que ceux que nous avons, prenant une Bible hébraïque je lui dis qu'en Angleterre nous avions coutume de faire ce que les Chinois négligent, c'est-à-dire d'apprendre d'autres langues que la nôtre, et que nous lisions et conservions aussi soigneusement les livres écrits en langues anciennes que les modernes ; de sorte que l'origine récente de la nation anglaise ne signifie rien pour l'exactitude de nos connaissances de livres et d'évènements vieux de deux mille ans et plus. Notre Bible hébraïque est la même que celle de Kai-fung-foo, sauf qu'elle renferme, outre les livres de Moïse, le reste de l'Ancien Testament; les signes écrits sont les mêmes dans les deux documents et c'est de ces signes que notre alphabet a été tiré. Je lui reprochai d'avoir trop promptement mis en doute l'exactitude de notre dire sur l'antiquité de nos livres. Il répondit : « Ne vous fâchez pas. Je n'ai pas l'intention « d'insulter à votre religion. Dans ce pays, nous professons la religion du sage « Confucius, comment pourrais-je donc mal parler d'une autre croyance? » Je lui répliquai qu'il devait prouver son respect pour la morale de l'ancien sage

par « ses bons sentiments envers les hommes venus de loin ». Suspecter l'exactitude des affirmations faites depuis deux cents ans par les missionnaires catholiques ou protestants sur l'origine de la religion, c'était manquer au précepte du sage. Il me dit qu'en sa qualité de lettré il étudiait, pour son propre compte, ces questions, d'après les affirmations contenues dans les livres et s'efforçait de les approfondir de son mieux. Je lui conseillai d'apprendre les langues étrangères, lui disant qu'il serait alors mieux armé pour critiquer la littérature de l'Europe.

Ce même adversaire s'appuyait, pour attaquer notre religion, sur la différence de ton moral, qui existe, selon son appréciation, entre l'Ancien et le Nouveau Testament. Quand on entend des hommes instruits, pour ces pays païens, émettre des opinions superficielles sur l'excellence relative des livres de Dieu, il s'éveille en nous un vif sentiment de colère, mais il n'est pas possible de leur imposer l'autorité de la parole divine par notre simple témoignage. Pour eux ces livres sont nôtres, ils ne sont pas de Dieu. Il faut les amener par la patience et la discussion à admettre qu'il en soit l'auteur et il faut attendre qu'ils aient lu et jugé. Rien, dans le cours ordinaire des choses, ne peut faire qu'un païen instruit voie dans la Bible, quand il l'ouvre pour la première fois, autre chose qu'un livre humain. Ce Chinois nous disait qu'il préférait beaucoup le Nouveau Testament à l'Ancien et il tournait en ridicule certaines parties de l'Ancien Testament. Je lui répondis que les mauvaises actions des hommes, quand elles sont rapportées dans l'histoire, ont, autant que les bonnes, le don de mener à la vertu. Le but des auteurs de l'Ancien Testament, dans tout ce qu'ils nous ont transmis dans leurs œuvres, était indubitablement, pour ne pas dire plus, de faire progresser la piété et la vertu. S'il voulait persister à le considérer comme une composition humaine, il devait voir dans ce fait leur justification d'avoir perpétué le souvenir des mauvaises actions; bien plus, que la fidélité était la gloire de l'histoire et que dans les livres classiques de son pays les actes des hommes pervers étaient rapportés en même temps que ceux des gens vertueux; que pourtant les moralistes chinois ne considéraient pas ces livres comme nuisibles à la vertu sous ce rapport; qu'ils étaient tenus pour modèles et partout mis entre les mains de la jeunesse pour son instruction morale ; qu'on avait

trouvé que de tous les livres l'Ancien et le Nouveau Testament étaient ceux qui portaient le plus à la vertu.

Il blâmait la prétention exorbitante du christianisme à se croire la seule religion divine. Il pensait que l'autorité des classiques chinois était indiscutable pour ses compatriotes et pour lui-même. Quand la conversation tomba sur la question de savoir si l'âme est simple ou si elle peut se diviser en deux au moment de la mort, il conclut que sa dualité était positive, parce qu'elle était établie dans les livres classiques. « Nous avons ces livres, disait-« il, depuis trois mille ans, ainsi que d'innombrables publications de savants « qui ont écrit dans l'intervalle de cette période. Notre Confucius était de « plusieurs siècles plus ancien que Jésus. »

L'éclat de la science et de l'antiquité devait, dans son opinion, donner la supériorité à la religion de la Chine. Nous répondîmes à cela que la grande antiquité de Confucius ne constituait pas un droit suffisant à la supériorité, vu que Moïse, le sage Israélite, était plus ancien que lui et même que Wen et Woo, les deux illustres rois de la Chine du onzième siècle avant J.-C. « Mais, répliqua-t-il, nos sages Empereurs Yao et Shun étaient antérieurs « à Moïse. » « Notre antiquité remonte bien plus loin encore, lui répondîmes-« nous ; Yao et Shun ne datent pas de plus loin que 2300 avant J.-C. ; mais « nous avons Adam, Enoch et Noé qui appartiennent à une époque encore plus « ancienne. » Il entreprit alors, avec bonne humeur, de démontrer que sur un autre point l'Orient l'emportait sur l'Occident s'il ne pouvait pas rivaliser d'antiquité. Il allégua que l'art de l'écriture avait été emprunté par nous à l'Asie, puisque notre alphabet tirait son origine de celui qu'employait le peuple Hébreu.

La répulsion que le Chinois éprouve pour le christianisme provient de préjugés nationaux. Il déteste la religion de l'étranger parce qu'il hait l'étranger lui-même. On trouve parmi les bas officiers des Yamouns beaucoup de violents ennemis des étrangers. Depuis quelques années je rencontrais un de ces adversaires dans un temple de Shanghaï. Il commença par affirmer que notre calendrier était faux ; que nos mois ne concordaient pas avec la nouvelle et la pleine lune, ni avec les grandes et les basses marées. On lui dit que notre calendrier était composé, pour plus de commodité, de façon à faire concorder les mois avec le mouvement du soleil plutôt qu'avec ceux de la

lune. Il dit alors qu'il était absurde que nous vinssions les exhorter à la vertu puisqu'ils avaient des livres qui enseignaient la morale depuis bien plus longtemps et bien mieux que les nôtres. « Toute notre science et notre érudition « disait-il, était empruntée à l'Orient. Laou-Keun, le philosophe taouiste, « était allé dans l'ouest, ainsi que le rapportait l'histoire, et, sans doute, avait « communiqué la science chinoise aux peuples chez lesquels il voyageait ; « d'autres l'avaient suivi ; la science s'était répandue de la Chine à toutes « les nations environnantes et c'était ainsi que nous avions reçu la civili- « sation. » Il appuyait surtout sur ce que nos dires sur Jésus étaient déraisonnables. « Comment pouvait-il gouverner le monde à lui tout seul ? Il lui « fallait des divinités inférieures pour l'aider. Nous ne voulions pas recon- « naître leur existence, mais elle était indispensable à la direction du monde. « Notre Mathieu, prétendait-il, car il avait lu quelques chapitres de l'Évangile « de Mathieu, était un Chinois cité dans les *Trois Royaumes* (roman histo- « rique du second siècle de l'ère chrétienne), dont le nom était presque le « même que celui de Mathieu pour la prononciation. Pour croire en Jésus il « fallait abjurer la piété filiale, car il était défendu de sacrifier aux ancêtres. » Et comme on lui disait que si cette pratique était défendue par Dieu elle devait être abandonnée, il répliqua qu'elle était juste indiscutablement puisque l'Empereur lui-même s'y soumettait. Il est clair, par l'exemple que nous venons de présenter, que cet adversaire n'était pas fort sur le raisonnement. Il est un exemple de cette hostilité qui ne raisonne pas, si fréquente en Chine. Tout ce qui est étranger est regardé avec les lunettes du préjugé. L'esprit d'exclusivisme caractérise la classe de gens dont nous parlons, il les induit à considérer comme ridicules toutes les coutumes et toutes les opinions qui ont cours chez les *Barbares*.

Leur manière favorite d'attaquer le christianisme consiste à le représenter comme dérivé en partie du bouddhisme et en partie du système de Confucius. « Que parlez-vous de ciel et d'enfer ? dira souvent un adversaire au mission- « naire, nous avons déjà ce dogme. C'est une idée bouddhique et elle n'a rien « de nouveau pour nous. » Les Chinois ont, en effet, des descriptions très détaillées des tourments de l'enfer. Les images peintes qui représentent ces tortures, très répandues dans le peuple, m'ont souvent fait souvenir des planches du *Foxe's Book of Martyrs* et des livres catholiques romains illustrés à

l'usage des pauvres de l'Irlande. Si des descriptions de tortures variées et sévères sont suffisantes pour constituer le dogme du châtiment futur, les bouddhistes chinois l'ont chez eux sous une forme vraiment terrible. Dans cet état de choses, le missionnaire étant obligé d'employer les termes bouddhiques de ciel et d'enfer, ses adversaires prétendent qu'il leur enseigne le bouddhisme. Il en appelle alors à l'autorité de Jésus, le révélateur divin de la vie future, et à la certitude qui caractérise son enseignement quand on le compare aux imaginations sans fondements de la mythologie hindoue, système purement humain et fabuleux, incapable de soutenir un instant un examen sérieux.

Un livre chinois, publié au siècle dernier par ordre de l'Empereur, fait la critique d'un ou deux livres chrétiens. C'est un catalogue raisonné des livres chinois de la bibliothèque de l'Empereur, avec des notes descriptives sur tout ce qui a paru prêter à la critique. Très peu de livres chrétiens sont restés dans la bibliothèque impériale, le plus grand nombre a été brûlé depuis longtemps par ordre du gouvernement. Il en reste pourtant un ou deux. Le critique parle de quelques ouvrages des illustres jésuites Mathieu Ricci et Adam Schaal. À propos des *Vingt-cinq Sentences*, traité de Ricci publié en chinois vers le temps de Jacques Ier, il dit que presque tout ce qu'il contient a été volé aux bouddhistes, mais que le style de sa composition est moins bon que le leur. Il ajoute que le bouddhisme était la seule religion de l'Occident. Les Européens en avaient adopté les idées et le pratiquaient sous une forme corrompue. Quand ils vinrent en Chine, ils trouvèrent les livres de Confucius et commencèrent par leur faire des emprunts considérables afin de donner un air d'élégance à ce qu'ils présentaient comme leur œuvre. Avec ce nouvel appoint, continue-t-il, ils ont développé leur système dans de nouveaux ouvrages, et se sont flattés qu'il était supérieur aux trois religions de la Chine.

Le critique donne ensuite à ses lecteurs une analyse d'un second ouvrage de Ricci : *Le véritable Récit de la religion de Dieu*. Comme supplément à son traité, Ricci a réuni des passages des classiques chinois qui parlent de l'existence et de la providence de Dieu. Le critique prétend que le missionnaire a agi ainsi, parce qu'il avait conscience qu'il ne devait pas attaquer la religion de Confucius. Ricci avait aussi entrepris de réfuter le bouddhisme ; mais d'après l'opinion du critique impérial, ses idées diffèrent très peu de la

croyance bouddhique sur le ciel, l'enfer et la métempsycose. Il ajoute qu'au point de vue de la sujétion de l'humanité à la loi de mutation qui nous force à vivre, à mourir, puis à renaître encore, et à la loi de rétribution qui répartit aux hommes le bonheur ou le malheur d'après leurs mérites, il y a fort peu de différence entre les deux religions. « Si les chrétiens, dit-il, ne croient
« pas à la métempsycose, ne défendent pas de tuer les animaux et n'ordonnent
« pas le célibat, c'est parce qu'ils désirent se rapprocher de la doctrine de
« Confucius. Quelques livres chrétiens ressemblent aux livres liturgiques des
« bouddhistes, tandis que d'autres se rapprochent de ceux qui traitent de la
« vie contemplative. »

Il termine sa longue critique des livres catholiques par l'observation que les Européens sont profondément versés dans l'astronomie et le calcul, et habiles dans les inventions mécaniques ; mais quand ils veulent parler morale ou religion ce sont de vrais hérétiques. Leurs écrits sur ces matières ne méritent pas d'être classés parmi les livres qui composent la littérature nationale. Ils avaient cependant été compris dans le catalogue des ouvrages nouveaux, contenu dans l'histoire des Ming ou dernière dynastie chinoise, fait par ordre des Empereurs tartares ; le compilateur de cet ouvrage avait cru devoir les ranger parmi les livres de la religion taouiste. Dans le nouvel arrangement ils avaient été transportés à la classe des livres dits mélangés. Ainsi s'exprime le critique.

Ce genre de critique sur des livres étrangers traduits en chinois est très significatif. Il montre sous son vrai jour ce qu'en pensent les lettrés de ce pays. Les missionnaires jésuites se sont donnés beaucoup de peine pour produire de bons traités de science et de religion dans la langue de ce pays. Leurs livres de science sont recherchés et appréciés, ceux qui traitent du christianisme obtiennent à peine une place dans la littérature nationale. Peut-être bien, cependant, leur influence est-elle plus grande que les auteurs confucianistes ne veulent l'admettre. Ils ont peut-être aidé, par leur description de Dieu dans sa nature et ses attributs, la génération des savants d'aujourd'hui à revenir au dogme d'un Dieu personnel et à abandonner l'idée qui prévalait avant l'arrivée des catholiques romains, que Dieu n'est rien qu'une abstraction.

Weï-yuen, l'auteur que nous avons cité précédemment, comparant le mahométisme et le christianisme pense que tous deux ont emprunté leurs dogmes

particuliers au brahmanisme ou au bouddhisme. Il a lu la traduction de la Bible par les missionnaires protestants et il croit y trouver la preuve de plus d'inconséquence et de folie qu'il n'en existe dans ces deux religions hindoues. La prohibition du culte des images excite son indignation. Les sacrifices aux ancêtres sont défendus et pourtant les chrétiens adorent l'image de la mère de Jésus et la croix est suspendue dans leurs demeures. « Pourquoi, demande-t-il, violent-ils la loi de leur propre religion ? »

Les critiques de cet écrivain et de beaucoup d'autres sont très nombreuses. Certaines d'entre elles sont tout à fait absurdes et ne prouvent pas autre chose que l'ignorance de leurs auteurs. Les Chinois tombent facilement dans l'erreur sur ce sujet et sur tout ce qui a rapport aux nations étrangères. Rien ne leur manque autant que l'intelligence générale et large du monde en dehors d'eux-mêmes. Il faudra longtemps avant qu'ils comprennent bien le christianisme. Les efforts des missionnaires devront se multiplier, l'action de la presse devra être bien utilisée pour les affranchir de beaucoup de malentendus et d'erreurs. Les Chinois prétendent toujours que l'on administre un remède sous forme de pilule à tous les convertis au christianisme et que, quand une personne meurt, le prêtre lui arrache les yeux. Un auteur voit dans les guérisons opérées par Jésus des rapprochements avec les cures effectuées par Hwato, célèbre médecin chinois qui vivait au troisième siècle ; mais il oublie entièrement de remarquer qu'elles avaient pour but de prouver le caractère divin de Jésus-Christ. Il ne lui arrive jamais de chercher ce que c'est qu'un miracle. Il refuse donc de ranger Jésus au nombre des sages qui se sont bornés à enseigner la morale. Il faut une plus grande diffusion, dans ce pays, de la connaissance des faits et des doctrines du christianisme pour que les indigènes se trouvent en situation de juger de ses droits à se dire la seule religion divine.

CHAPITRE XIV

ÉTAT DES MISSIONS CATHOLIQUES ROMAINES

L'état des missions catholiques romaines en Chine mérite d'être étudié par ceux qui s'intéressent à l'extension du christianisme des Écritures dans ce pays. Ces missions ont obtenu un grand succès. Dans son ouvrage sur le christianisme en Chine, l'abbé Huc a donné un récit intéressant de leur début et de leurs progrès sous le règne de Kang-hi. Beaucoup de personnes de haut rang se convertirent, chapelles et églises se multiplièrent promptement dans les villes et les villages. Quand arriva le temps de la persécution, quand la faveur de la cour vint à cesser, les docteurs en littérature et les maîtres ès arts ne marchèrent plus sur les traces de Seu-kwang-ti et autres chrétiens convertis qui tenaient de hautes charges dans l'État. Maintenant l'œuvre des missionnaires s'exerce beaucoup dans les classes les plus humbles. Il y a cependant encore des hommes riches parmi les convertis, mais ils sont inconnus en dehors de la communauté à laquelle ils appartiennent. Dans les temps de persécution, pendant ce siècle, beaucoup de ces hommes ont subi courageusement l'exil dans la Tartarie occidentale ou la perte de leurs biens pour l'amour de leur foi religieuse.

L'introduction de la religion protestante a amené les missionnaires catholiques européens, qui sont au nombre d'environ trois cents, à donner à leurs convertis certaines instructions préventives ! Ils leur ont dit que la religion

des Anglais n'a que trois cents ans d'existence ; que la leur à eux est la véritable ancienne forme du christianisme et que le salut ne peut s'obtenir que dans le giron de l'Église catholique. Les convertis catholiques rencontrent souvent les missionnaires protestants et leur affirment que leur religion n'a commencé que sous le règne d'Henri VIII d'Angleterre, qui la fonda parce que le pape ne lui avait pas permis de divorcer. Telle est l'histoire du christianisme protestant qui été habilement répandue en tous sens parmi les convertis de la province de Kea-ngnan, celle dont j'ai pu le mieux étudier la situation.

Parmi les convertis que l'on rencontre se trouvent quelquefois des hommes curieux, avides de lire. Une personne de cette classe vint un jour demander une entrevue à un missionnaire qui était arrivé depuis peu, avec son bateau, dans une des villes intérieures de la province. Dans la conversation qui s'ensuivit, il raconta qu'il avait lu beaucoup de livres bouddhistes et taouistes, malgré que les *Pères spirituels* recommandassent aux convertis de ne pas le faire. Il blâmait cette restriction et, persuadé qu'il pouvait distinguer le vrai du faux, il ne craignait pas de lire ces livres. On lui demanda son opinion sur cette doctrine bouddhique qui enseigne que toutes les choses sont absolument illusoires et n'existent que dans l'imagination. Il était évident qu'il avait lu les préceptes bouddhiques avec l'idée qu'ils étaient métaphoriques et ne devaient pas se prendre à la lettre, car il répondit qu'il était parfaitement juste de soutenir que dans le monde tout n'est que vanité et que rêve. Il demanda alors s'il était vrai qu'un roi d'Angleterre se fût séparé de l'Église de Rome parce qu'il ne lui était pas permis de se marier à son gré. On lui apprit que le roi avait agi de cette façon, mais que c'était pour une tout autre raison que le peuple s'était séparé. La raison de cette séparation était que les Anglais avaient été convaincus, par la lecture des Écritures, qu'elle était nécessaire. Il demanda alors à quelle époque commença réellement la religion anglicane et on lui répondit que depuis le second siècle une Église chrétienne avait existé en Angleterre, mais qu'alors et longtemps après elle était tout à fait indépendante de Rome et du pape. Il répliqua qu'il ne voyait pas comment cela pouvait être, ses renseignements étant absolument différents. Il fut également surpris d'apprendre que le célibat des prêtres n'avait été imposé par l'Église de Rome qu'au onzième siècle. Il avait lu les livres des premiers missionnaires jésuites, Ricci, Jules Aloni et autres, mais aucun des

écrits des apôtres. Les catholiques n'ont jamais publié en Chine aucune traduction de ces Écritures.

Bien qu'il se déclarât chrétien, il paraissait croire à beaucoup de légendes bouddhiques. Il croyait que Kouan-yin était un personnage réel, sœur d'un certain roi, selon qu'il est dit dans une histoire fabuleuse de cette divinité. Le missionnaire, voyant qu'il était déjà assez profondément imbu de la croyance bouddhique, l'engagea à ne pas lire les livres de ce système, mais sans résultat; car il prétendait ne voir aucun danger et, par curiosité, vouloir étudier les divers systèmes religieux.

Dans la province de Keang-soo, il y a environ soixante-quinze mille convertis [1], en grande partie paysans. De petites chapelles sont construites dans les villages et les hameaux, ordinairement dans un lieu écarté. Le service religieux y est fait le matin des dimanches et fêtes. Après ce service, les pauvres peuvent, par dispense du pape, travailler dans les champs ou s'occuper de leurs autres emplois; ceux qui sont à leur aise s'abstiennent de travailler le jour du Seigneur. Des prêtres étrangers visitent ces stations quatre ou cinq fois par an. En leur absence, le service est fait par les indigènes. Quand on demande à ces paysans catholiques romains : Qui est-ce qui pardonne les péchés? Ils répondent souvent : « le prêtre ». Si on leur demande par qui ils espèrent être sauvés, beaucoup répondent : « par l'aide de Marie; » d'autres, « par les mérites de Jésus-Christ. » On leur apprend à réciter le *Credo* et un petit catéchisme composé dans un style simple et sans ornements. Aux murs de la chapelle, sont suspendues quatorze peintures représentant les souffrances de Notre Seigneur, selon la coutume habituelle dans les édifices catholiques romains. L'autel est orné de fleurs artificielles et d'accessoires du même genre; les reliques d'un martyr sont quelquefois conservées sous l'autel. Une école est souvent adjointe à ces chapelles de villages. Les convertis ordinaires qui habitent ces stations sont, en général, polis pour les visiteurs étrangers; mais si, par hasard, il y a là des prêtres indigènes ils sont très hostiles dans leurs manières contre ceux qu'ils découvrent être protestants. Ils savent dire quelques mots de latin, qu'on leur apprend à Macao ou dans quelques séminaires de l'intérieur du pays où les prêtres indigènes sont élevés, et ils

[1] En 1858.

ont recours à cette manière d'exprimer leurs idées quand ils ne veulent pas que leurs voisins comprennent ce qu'ils disent. Ils se servent habituellement de préférence de la langue latine dans les discussions sur des questions de théologie.

Dans le nord de la Chine, quand les convertis d'un village païen font eux-mêmes la moitié de la somme nécessaire pour avoir une église, les prêtres européens trouvent l'autre moitié et on construit l'édifice.

Les catholiques ont, en Chine, beaucoup d'écoles bien dirigées. Celle de Seu-Kia-Weï est bien connue de tous ceux qui ont visité Shanghaï ; elle est à sept milles de cette ville. Beaucoup d'élèves apprennent à mouler des images d'argile, à sculpter, etc. Il nous vint quelques idées pénibles en les voyant faire des images de Marie, de Joseph et d'autres personnages des Écritures, de la même façon que les faiseurs d'idoles des villes du voisinage moulaient des Bouddhas, des dieux de la guerre ou des richesses destinés aussi à être adorés et d'une façon bien semblable. A ces exceptions près, nous ne pûmes nous empêcher d'admirer les dispositions de l'école qui paraissait tre grande et rendre les services qu'on devait en attendre. Jointe à cette école est une jolie chapelle moderne.

Une autre école, que je visitai avec un ami, offrait un grand intérêt. Elle était destinée aux enfants abandonnés des deux sexes. A ce moment, il y en avait soixante-dix admis à jouir de ses bienfaits. Les bâtiments étaient neufs et vastes ; ils s'élevaient dans un site bien aéré, en dehors de la porte méridionale de la ville. Sept religieuses françaises de l'ordre de Merci dirigeaient l'école. Elles nous reçurent avec grande amabilité et nous permirent de visiter tout l'établissement. Elles paraissaient très attachées aux enfants dont les salles d'habitation étaient garnies de crucifix et de peintures de la Vierge. Les sœurs portaient leur costume régulier de serge noire qui paraissait très peu confortable et mal approprié à la saison, car les chaleurs n'étaient pas encore passées à l'époque de notre visite. Elles nous montrèrent dans un jardin adjacent les tombes de quelques-unes de leurs compagnes. Elles nous dirent qu'on n'employait pas de maîtres ou de maîtresses indigènes pour apprendre à lire aux enfants, mais qu'elles apprenaient elles-mêmes l'écriture chinoise et ensuite instruisaient leurs élèves. C'est une preuve de grande et énergique résolution de la part de ces sœurs, car il est difficile d'apprendre

à lire le chinois, et on a l'habitude, dans les écoles protestantes et catholiques, de demander l'assistance des indigènes pour apprendre aux élèves à lire les livres du pays. Les sœurs nous prouvèrent leur compétence en lisant quelques passages des livres de classe chrétiens employés dans l'école qui étaient écrits en chinois d'un style simple. Un dispensaire libre pour les pauvres du voisinage est attaché à cet établissement.

Aider à l'éducation des prêtres indigènes dans les séminaires est un des devoirs les plus importants des missionnaires catholiques. Il faut un grand nombre de prêtres pour satisfaire aux besoins de leurs nombreux établissements disséminés dans les dix-huit provinces de l'empire. Beaucoup de leurs élèves sont reçus très jeunes dans les séminaires ; la conséquence en est que souvent, en grandissant, ils ne veulent plus se soumettre aux sacrifices que la vie de prêtre leur imposerait. J'en ai connu un qui, après avoir terminé son instruction, voulut se marier et ne pas se faire prêtre. Le missionnaire européen, directeur du séminaire, trompa ses espérances en décidant celle qu'il voulait épouser à entrer dans un couvent. Il quitta alors les catholiques et entra chez les missionnaires protestants avec l'emploi de maître de langue ; sa science du latin était de quelque utilité pour cet emploi. Il continuait à prier Marie, bien qu'il montrât du goût pour les idées protestantes sous beaucoup d'égards. On lui demanda pourquoi il n'abjurait pas le culte de la Vierge ; à quoi il répondit qu'il ne pourrait l'abandonner sans un grand sacrifice de sentiment, parce qu'il y avait toujours été habitué. « Mais, lui objecta-« t-on, il est défendu d'adorer aucun être autre que Dieu. » « En honorant la « mère, dit-il, j'honore le fils. » « Vous pouvez l'honorer, dit le missionnaire, « mais vous ne devez pas l'adorer. Elle ne peut entendre les prières et les « exaucer, comme Dieu, comme Jésus. » En réponse à ceci il raconta une anecdote qui l'avait amené, à ce qu'il disait, à mettre une grande confiance en Marie. Au séminaire il avait été accusé d'un crime, dont le vrai coupable était un de ses condisciples. Il pria Marie de faire que le coupable fût découvert dans les sept jours et sa réputation réhabilitée. La prière fut exaucée dans le temps voulu et depuis il eut une telle confiance dans l'efficacité des prières à la Vierge qu'il ne pouvait penser à les omettre dans ses prières du matin et du soir. On lui fit observer qu'il aurait dû attribuer cette intervention en sa faveur à la providence de Dieu et non à celle de la Vierge.

Les Écritures n'ont jamais dit de la prier, et nous ne pouvons espérer qu'elle exauce les prières. Il répondit que dans ce cas, sa prière, qui avait été exaucée d'une façon si remarquable, était adressée à Marie et non à Dieu. « C'est, « dit le missionnaire, ce que le marin peut dire de sa prière à **Teen-how**, « la Reine céleste. Il suppose que cette déesse règne sur la mer, et la supplie « de le protéger contre la tempête. C'est à elle qu'il attribue son salut, quand « il devrait l'attribuer à la providence de Dieu. » « Mais, répliqua cet homme, « Marie est la mère de Jésus et a sur Dieu un pouvoir d'intercession que n'a « pas Teen-how-shing-moo, *la sainte mère reine du ciel*. Jésus, sur la croix, « honora sa mère, et nous aussi nous devons l'honorer. » On appela son attention sur le second commandement, qui interdit le culte des images; mais il ne voulut pas admettre l'incompatibilité du culte de l'image de Marie avec ce commandement, parce que le genre de culte qui lui est rendu est différent de celui que l'on offre à Dieu.

Les nombreuses communautés catholiques de la Chine étaient organisées, avant ces quinze dernières années, de façon à donner l'enseignement dans la communauté même. On faisait relativement peu de conversions parmi les païens environnants. Les persécutions successives ordonnées par le gouvernement entravaient les efforts des missions en refroidissant le zèle de ceux qui songeaient à embrasser la foi catholique. Quand des missionnaires arrivaient d'Europe, on les conduisait secrètement dans l'intérieur par les soins des convertis et ensuite ils passaient tout leur temps dans la société des membres de la communauté. Les étrangers ne devaient pas soupçonner leur présence; les bateliers ou les porteurs de chaises qui les menaient de ville en ville étaient des indigènes chrétiens; de même que leurs domestiques dans les résidences préparées pour eux. Dès qu'ils arrivaient dans une station pour y remplir leur ministère, on avertissait promptement tous ceux qui les regardaient comme leurs guides spirituels et alors ils se rassemblaient pour recevoir leur bénédiction. Il fallait et il faut encore se prosterner quand on se présente devant un prêtre européen. Nulle personne étrangère à la communauté n'avait la permission de voir le prêtre étranger avant d'avoir suivi un cours d'instruction fait par les catéchistes et les prêtres indigènes; quand il était prêt pour le baptême, le païen pouvait avoir une entrevue avec le *Père spirituel de l'Océan occidental*, mais ordinaire-

ment pas plus tôt. Cette circonspection était rendue nécessaire par l'état des lois de la Chine qui ne permettaient pas à un étranger de pénétrer dans l'intérieur du pays. La contrainte imposée aux prêtres étrangers était fort pénible, car il était tenu pour dangereux pour eux d'être vu par d'autres yeux que ceux d'amis surs. Si parfois le bruit de leur présence dans une ville fermée se répandait, on les faisait sortir des portes dans une chaise à porteurs, puis ils rentraient par la porte opposée. Cela avait pour but de faire croire à leur départ. Habituellement, cependant, ils évitaient les villes et demeuraient à la campagne, où on leur préparait des logements qui étaient confiés aux soins des convertis. A tout instant ils pouvaient être obligés de fuir leur logement temporaire si quelque soupçon s'élevait, ou si on faisait quelque question à leur endroit. Huc parle, dans ses *Voyages dans la Tartarie et le Tibet*, de leur joie à lui et à son compagnon de se sentir libres après avoir franchi la grande muraille et pénétré dans la Tartarie, parce que là ils pouvaient se laisser voir sans redouter d'être arrêtés. Dans ces conditions, l'introduction de nouveaux convertis était naturellement laissée au zèle et à l'habileté des indigènes convertis.

J'eus une fois une discussion avec un boutiquier qui était sur le point de se faire catholique romain. Il insistait sur ce qu'il était nécessaire pour propager une religion, d'avoir un chef terrestre visible de qui recevoir ses instructions ; notre système était mauvais parce qu'il n'avait pas de directeur. Je lui démontrai que le Christ était notre chef et qu'il n'était pas besoin qu'un homme tînt le pouvoir suprême dans notre religion, absolument comme dans la religion de Confucius on ne trouvait pas nécessaire que quelqu'un eût un pouvoir dirigeant sur elle. Quant à son assertion que nous ne pouvions répandre notre religion sans nous soumettre à quelque chef visible, il devrait se souvenir que les religions de Bouddha et de Confucius était capables de se soutenir en Chine dans des conditions analogues. Il nous demanda alors en vertu de quel droit nous prêchions. Je lui répondis que les hommes étaient misérables et avaient besoin de l'Évangile pour devenir heureux ; que quiconque connaissait l'Évangile pouvait le prêcher et qu'il ne pouvait pas être mauvais de s'efforcer de sauver les hommes. Il observa que les hommes qui entreprennent cette tâche devraient au moins avoir assez d'abnégation pour ne pas se marier. Je lui fis voir un passage de l'Évangile de Matthieu, qui

prouvait que l'apôtre Pierre était marié ; mais il répliqua qu'il ne pouvait pas savoir si le livre était exact. Je l'engageai à prendre le livre et à l'examiner par lui-même ; il pouvait demander à son prêtre si c'était un livre auquel on pût avoir confiance. Il déclina cette offre et persista à prétendre que les protestants avaient tort.

Peu de jours après, dans une ville peu éloignée de la scène de cette discussion, j'eus une occasion imprévue de constater la puissance des catholiques dans les campagnes de la province de Keang-soo. La rivière de Shanghaï tourne à l'ouest avant d'atteindre cette ville, à une distance de vingt milles au sud. Notre bateau, après avoir remonté le courant à quinze milles au delà de ce point, prit un large canal qui aboutissait à la rivière sur la rive droite. Dans cette grande plaine d'alluvion, les canaux sont très nombreux ; ils n'ont besoin ni d'écluses ni de barrages, le pays étant à niveau, et, si on suit leur cours, on trouve sur les bords de tous ces canaux des villes très populeuses. Ce sont les villes de marché pour les produits du pays avoisinant ; produits qui consistent en blé, riz, coton, fèves, indigo et autres articles. En arrivant dans une de ces villes, à peu de distance de la jonction du canal et de la rivière, nous débarquâmes avec des Testaments et des Traités pour les distribuer aux habitants respectables de la ville. Tandis que nous étions occupés à cela, un prêtre français, se donnant le titre de Père, parut à l'improviste. Un ou deux indigènes catholiques avaient remarqué notre arrivée et étaient allés rapporter le fait à ce prêtre. Après quelques paroles de politesse, il nous demanda le sujet de notre venue en ces lieux. Nous lui répondîmes que nous désirions enseigner aux habitants de la ville les vérités du christianisme, l'absurdité et la perversité de leur superstition. Il répondit qu'il résidait en ce lieu depuis plusieurs années et que nous n'avions pas le droit de nous mêler de ses travaux. En réponse à nos questions il nous dit qu'il y avait environ deux cents chrétiens qui recevaient ses soins sur les sept ou huit mille habitants de la ville. Nous observâmes que la proportion de la population païenne étant si considérable il y avait grand besoin d'y prêcher l'Évangile et nous savions que lui et ses collègues ne prêchaient pas en public. Cela pouvait-il nuire à la doctrine de salut qui devait être proclamée dans ce lieu ? Il dit que cela n'était pas mal ; mais il demanda quel droit nous avions de prêcher. Nous lui rappelâmes l'ordre du Sauveur à ses disciples : « Allez

« par le monde et prêchez l'Évangile à toutes les créatures. » Une foule d'auditeurs intéressés s'étaient rassemblés autour de nous pendant que ce dialogue s'échangeait dans le dialecte du pays. Le prêtre, remarquant l'attention que ces gens y portaient, se tourna vers eux et dit : « Depuis longtemps, « j'habite ici ; vous pouvez avoir confiance en moi. N'écoutez pas une doctrine « nouvelle qui vient à vous sans autorité. Vous ne devez pas croire aux ensei- « gnements de ces nouveaux venus. » Nous le priâmes de ne pas se fâcher de ce que nous essayions de faire du bien aux païens. Il se plaignit alors qu'il y eût dans un livre publié par les missionnaires protestants un passage qui parlait avec mépris de la religion catholique romaine. Il ne pouvait cependant dire dans quel livre il l'avait lu, ni citer les termes de ce passage. On le lui avait montré plusieurs années auparavant et il en avait oublié les détails. J'exprimai mon regret de ce que sa mémoire ne le servît pas mieux et lui offris d'examiner tous les livres que j'avais, afin qu'il pût se convaincre qu'il n'y avait en eux rien de méprisant pour la religion catholique. Il déclina cette offre et se retira bientôt après.

Les missionnaires catholiques se trouvent dans une position difficile parce qu'ils n'ont pas la capacité littéraire qui distinguait leurs prédécesseurs en Chine au seizième et au dix-septième siècle. Peut-être pense-t-on qu'il n'y a plus besoin de faire de nouveaux efforts de science depuis que le gouvernement chinois n'emploie plus les jésuites à diriger la préparation du calendrier et à calculer les éclipses et les positions des corps célestes. A aucun prix les missionnaires modernes n'écrivent de nouveaux livres de science ou de religion, ils se contentent d'employer les anciens. Entièrement absorbés par leur tâche pastorale ils semblent accorder peu d'attention à la littérature, de sorte qu'ils n'ont pas dans l'estime publique la place qu'ont tenue beaucoup de jésuites dont les noms illustrent les premières annales de la mission catholique en Chine. Il leur serait avantageux sous beaucoup de rapports d'avoir parmi eux des savants et des lettrés. Les Chinois ont beaucoup de répugnance à lire ce qui n'est pas composé en un style élégant et il est important de satisfaire le goût du lecteur, autant que faire se peut, en mettant dans ses mains des livres qui ne choquent pas son sentiment de délicatesse littéraire. La science parfaite du langage écrit est nécessaire pour pouvoir converser avec les gens instruits et préparer de nouveaux ouvrages. Les vieux traités

scientifiques des premiers missionnaires sont basés sur des théories vieillies et demandent à être remplacés par d'autres plus nouveaux et meilleurs. Ils enseignent le système du monde de Ptolémée, au lieu de celui de Copernic et de Newton. La philosophie naturelle de Ricci supposait que les quatre éléments — le feu, l'air, la terre et l'eau — étaient les principes originaux de toutes les choses naturelles. De grands changements se sont effectués dans les sciences mathématiques, depuis que les traductions des premiers jésuites ont été publiées en Chine. En négligeant ces choses, les missionnaires romains ne peuvent pas obtenir la situation qu'ils auraient en agissant autrement et n'ont pas d'action sur cette classe de gens, très nombreux dans la Chine, qui ont quelques notions de sciences et de littérature.

Le nouveau traité actuellement en vigueur, grâce auquel les étrangers ont le droit de visiter tous les points du pays à leur convenance, a donné, comme on pouvait s'y attendre, de l'impulsion aux missions catholiques. Les missionnaires ont pu renoncer à leur strict incognito et adopter de nouvelles mesures pour accroître le nombre de leurs convertis. On a la permission de voyager et de demeurer dans tout le pays et, en pratique, cette permission est interprétée de façon à rendre légal l'arrêt long ou court que font les missionnaires romains en parcourant successivement chacune des stations dont ils ont la direction.

Ils n'essaieront plus guère de gagner de l'influence à la cour et dans la classe lettrée de la Chine. Ils avaient d'abord remarquablement réussi par cette politique, mais il était dangereux de se fier à la faveur de la Cour. Ils ont trouvé la réaction bien dure quand honneur et puissance disparurent pour faire place à l'orage de la persécution. Leurs talents scientifiques leur firent garder leurs places au tribunal impérial de l'astronomie jusqu'en 1822. A cette époque, les derniers jésuites qui étaient employés à Péking furent envoyés à Macao; on désirait qu'ils retournassent chez eux, leurs services n'étant plus nécessaires au Fils du Ciel. On dit que les trois derniers jésuites qui reçurent les émoluments de leur charge de fonctionnaires de l'Empereur de la Chine n'avaient pas su se faire apprécier par leur capacité scientifique.

C'est encore un exemple des résultats de la politique mondaine des jésuites. Leurs premiers succès si beaux ont presque invariablement été suivis d'une chute désastreuse.

Ils ont mieux réussi dans la partie spirituelle de leur œuvre en Chine. Tandis que les traités scientifiques des premiers jésuites sont délaissés à cause de leurs principes démodés et erronés, les convertis qu'ils ont faits parmi les pauvres ont transmis à leurs descendants une croyance plus ou moins éclairée dans la forme catholique du christianisme. Il y a maintenant beaucoup de membres instruits et zélés de leur communauté, mélangés, comme on doit s'y attendre, de nombreux individus, chrétiens de nom, d'une espèce beaucoup inférieure.

CHAPITRE XV

MAHOMÉTANS, JUIFS ET BOUDDHISTES WOO-WÉI

Les mahométans sont beaucoup plus nombreux en Chine que les catholiques ou que les membres d'aucune des petites communautés religieuses de ce pays. Il y a très longtemps qu'ils y sont établis, car quelques-uns sont arrivés dans le siècle qui suivit l'ère de Mahomet; mais ce fut principalement sous les dynasties Sung et Ming (de 1000 à 1600) que les colonies de cette religion pénétrèrent en Chine.

C'est dans le Nord de la Chine qu'ils sont en plus grand nombre; là, dans certaines parties, ils forment un tiers de la population. Leurs mosquées sont appelées **Tsing-chin-sze**, *temple pur et vrai*. Leur secte porte le nom de **Hwéï-hwéï**, qui est dérivé de Ouigour. Ils donnent à Dieu le nom de **Choo**, *Seigneur*, ou **Chin-choo**, *Seigneur véritable*; ils sont principalement Turcs et Persans d'origine.

Leur aversion pour le porc les distingue des autres Chinois; l'habitude qu'ils ont, dans quelques cités du Nord, de placer les mots **Hwéï-hwéï**, *mahométan*, ou **Kiau-mun**, *secte religieuse*, sur les enseignes de leurs boutiques ou sur les portes de leurs maisons indique qu'ils désirent se tenir à l'écart et ne pas être confondus avec le reste de la nation. Cet esprit d'exclusivisme et l'antagonisme qu'ils ont toujours montré contre l'idolâtrie, dominante chez leurs voisins, ne les a pas empêchés d'entrer au service du gouvernement. La carrière des places n'est pas fermée en Chine aux adhérents

des religions dissidentes. Dans ce pays, il n'y a pas de *Test Act*. Les catholiques romains, comme les mahométans, ont occupé de hautes fonctions en Chine ; mais il y a beaucoup des devoirs que doivent remplir ceux qui tiennent la plupart des places du gouvernement qui seraient un obstacle sérieux à l'acceptation de ces fonctions par un chrétien consciencieux. Les sacrifices à Confucius, le culte des dieux de l'État et beaucoup d'actes publics, qui sont des encouragements directs ou indirects à l'idolâtrie, ne peuvent pas être évités par les fonctionnaires qui résident dans une cité chinoise. Il est cependant difficile en Chine de résister à la tentation d'imiter l'esprit tolérant et latitudinaire du système de Confucius. Les Chinois aiment non l'uniformité, mais la conformité. Des sectes, très exclusives quand elles ont pénétré en Chine, ont adopté peu à peu le libéralisme spécieux des disciples de Confucius qui peuvent se conformer aux usages d'autres religions sans compromettre en rien leurs principes. Être conséquent n'a pas grande valeur chez eux ; ils mettent plus haut la politesse qui admet l'excellence des autres systèmes.

Les mosquées sont construites en style chinois mélangé de détails d'architecture occidentale. La salle principale destinée à la prédication et à la prière est pourvue d'une chaire et forme cinq nefs ou ailes séparées par trois rangs de piliers. Elle est ornée d'inscriptions arabes et chinoises peintes sur des tablettes monumentales ; par derrière, est la chambre où l'on garde les livres sacrés. Le service est célébré tous les vendredis à deux heures.

Les mahométans n'emploient guère les traductions ; on lit le Koran en arabe, qui est familier aux Moollahs indigènes. On étudie cette langue, ainsi que le persan, dans les écoles attachées aux mosquées. Les Chinois acquièrent la connaissance des principaux traits de leur religion par la lecture de traités plus ou moins développés écrits dans la langue de leur pays.

Ils observent la pratique de la circoncision — elle est indispensable pour être admis dans leur religion, — mais ils ne sont certainement pas aussi scrupuleux pour les prières quotidiennes que les autres musulmans. J'en ai rencontré beaucoup qui négligeaient complètement cette habitude.

Ils parlent de Jésus sous le nom de **Urh-sah** ; mais il ne veulent pas admettre qu'il soit autre chose qu'un des quarante-huit mille prophètes, ou des six grands prophètes, qui ont précédé Mahomet. Naturellement ils nient sa divinité. Wéï-yuen, l'auteur chinois que nous avons déjà cité, dit, en parlant

de la religion musulmane, qu'Adam, le premier homme, ayant reçu les commandements du Seigneur les transmit à Seth, Seth à Noé, Noé à Ibrahim, Ibrahim à Ismaël, Ismaël à David et David à Urh-sah. Urh-sah mourut et avec lui fut rompue la ligne de tradition. La foi orthodoxe fut perdue. Les hérésies surgirent pleines de vie et de vigueur ; mais, six cents ans plus tard, Mahomet naquit. Il occupe seul le rang le plus élevé, tandis que Noé, Abraham, Moïse, David et Jésus sont placés en second ordre. Quand Mahomet naquit, on vit ces mots : *Prophète du ciel*, écrits sur sa poitrine. Il écrivit beaucoup de livres, mais son plus grand œuvre fut de corriger et de publier de nouveau la révélation inspirée par le vrai Dieu, révélation qui s'était altérée pendant la longue période qui sépara Jésus de Mahomet.

Les mahométans chinois paraissent être très séparés de leurs coreligionnaires et aucun d'eux ne fait le pèlerinage de la Mecque. Pourtant le même auteur chinois dit que tout croyant de cette religion y est obligé. A quelque pays qu'il appartienne il doit, au moins une fois dans sa vie, faire le voyage pour adorer la tombe du prophète et toucher la pierre sacrée.

Notre auteur blâme les mahométans d'avoir fait des emprunts aux bouddhistes, faute dont ils ne sont pas plus coupables que les chrétiens qu'il accuse du même crime. « Les mahométans, dit-il, adorent Dieu comme les disciples de « Confucius ; mais ils ont copié sur les bouddhistes leurs prières, leur absti- « nence de diverses sortes de nourriture, leurs notions de rétribution dans « une vie future, les aumônes et autres pratiques de ce genre de minime « importance. » Ils les ont ajoutées comme supplément à des doctrines d'un ordre plus élevé, et certainement, à son avis, cela ne nuit point à l'humanité.

Il spécifie ce qu'il considère comme fautes et inconséquences dans Mahomet. Il a donné sa fille en mariage au fils de son frère aîné. Ceci paraît aux Chinois un acte contre nature et un péché. Depuis environ mille ans avant la naissance de Notre Seigneur, la Chine a la coutume invariable de défendre les mariages entre familles qui portent le même nom, quand bien même elles n'auraient aucun lien de parenté. Les mahométans comparent les prophètes à un arbre. Ils sont le tronc, les branches, les feuilles et les fleurs, Mahomet est le fruit. Il aurait donc dû être parfait en sagesse et en vertu. « Nous ne « croyons pas que ce soit vrai, dit le critique chinois. Quand, allant à la place

« de marché de Médine, Mahomet y vit des bouchers qui abattaient des bœufs,
« il leur demanda pourquoi ils ne changeaient pas de métier? » « Pourquoi?
« répondirent-ils. C'est notre seul moyen de gagner notre vie. » « Tuez des
« brebis, dit-il, au lieu de bœufs. » Ils firent selon son avis, et en ce faisant
« ils ressemblaient à un ancien roi de Tsé, qui fut si affecté de voir un bœuf
« tremblant dans l'attente de la mort, qu'il ordonna d'épargner l'animal et
« de tuer une brebis à sa place. Mencius, le célèbre sage chinois, fut témoin
« de ce fait et blâma le roi » Notre auteur conclut que Mahomet étant incapable de sentir que la vie d'une brebis avait autant de valeur que celle d'un bœuf ne pouvait avoir la perfection de la sagesse.

La petite colonie juive de Kaï-fung-foo décline rapidement. Elle n'exerce aucune influence dans le pays. Ses membres ont presque oublié leurs traditions nationales. Il y a quelques années, à Shanghaï, j'eus l'occasion de causer avec trois individus de cette communauté. L'un d'eux était un homme instruit, lettré gradué, qui devait être bien au courant de l'état de l'opinion parmi ses coreligionaires. Il se dégageait de ses renseignements que la connaissance d'une vie future et des prophéties concernant le Messie a presque disparu parmi eux. Ce n'est donc pas sans raison que les juifs d'Angleterre et d'Amérique ont tenté récemment de se mettre en rapport avec eux dans le but de faire élever en Europe quelques-uns de leurs jeunes gens, de se renseigner sur leur condition et de l'améliorer s'il est possible. Ils comptent en tout deux cents individus seulement, derniers restes des colonies juives de la Chine. Le dernier d'entre eux qui sut lire l'hébreu mourut il y a près d'un siècle. Ils ne témoignent aucun désir de recouvrer la connaissance de cette langue et ne semblent pas songer à un réveil futur de leur ancienne condition, ce qui ne pourrait arriver que si l'Empereur prenait l'idée de faire reconstruire aux frais de l'État leur synagogue, appelée, selon le style mahométan, *le Temple du pur et du vrai*.

Les juifs ont pris beaucoup des opinions des Chinois, ainsi qu'on peut le voir, par les inscriptions de leurs tablettes, aussi bien que par le fait attristant qu'ils n'ont pas d'autre notion de vie future que celles des Chinois. Ils emploient le mot **Tien**, *Ciel*, pour désigner Dieu, sans essayer de distinguer entre le firmament matériel et le maître des Cieux, Puissance Suprême aux yeux de leur nation. Ils disent, sur une de leurs inscriptions monumentales :

« Bien qu'entre nous et la doctrine de Confucius, il y ait des divergences de
« peu d'importance, le but de la fondation de notre religion et de la sienne est
« identique. Toutes deux, elles tendent à inculquer dans les âmes le respect
« pour le Ciel, la vénération pour les ancêtres, la fidélité envers le prince et
« la piété envers les parents, les cinq relations humaines et les cinq vertus car-
« dinales. » Toute cette phraséologie est entièrement chinoise, elle n'est pas
juive. Ceci ne témoigne pas en faveur de leur indépendance et de la foi con-
fiante en l'origine divine de leur religion, qui devrait être le caractère distinc-
tif de la postérité d'Abraham.

Ils ont conservé un ou deux des traits caractéristiques de leur nation, c'est
le respect de la *loi* et le sabbat du septième jour. Jusqu'à l'époque où leur
synagogue fut détruite, ils célébrèrent une fête d'automne pendant laquelle
ils se promenaient processionnellement autour de la salle de la synagogue en
portant les livres de la loi. Elle portait le nom de *fête pour la circulation de
la loi*. Jusqu'à ces derniers temps, ils possédaient douze exemplaires du
Pentateuque; ils en ont vendu quelques-uns qui ont été portés en Angleterre
depuis peu d'années. Ces exemplaires ne paraissent pas fort anciens. Ils ont
aussi beaucoup de simples chapitres de la loi et des livres renfermant la
généalogie de leurs familles. Ils constituaient primitivement une colonie
importante de soixante-dix familles et se tenaient en communication avec
leurs frères de la Perse et des autres villes de la Chine. Ce fut, à ce qu'il
semble, sous la dynastie Han (200 avant J.-C. à 220 A. D., selon l'opinon
de quelques auteurs), qu'ils firent leur première apparition en Chine; mais
à une époque beaucoup plus récente ils reçurent des renforts venant de la
Perse.

Les mahométans de la Chine considèrent presque les juifs comme une secte
de leur religion. L'abstinence de la chair de porc et la parenté de leur origine
et de leur croyance religieuse en est la cause. Les juifs, pour se distinguer,
se donnent le nom de **Teaou-kin-keaou**, *la secte de ceux qui arrachent
le nerf*, et portent un turban ou coiffure distinctive d'une couleur spéciale;
du moins les mahométans disent que la couleur du turban est blanche chez eux
et que celui des juifs est bleu. Cependant, à Pékin, les mahométans portent
une coiffure bleue pour leurs services religieux. Les deux sectes portent à
l'ordinaire le vêtement national chinois; de sorte que cette distinction n'est

visible que dans l'équipement du Moollah et autres personnes des deux sectes, quand ils se montrent dans leur costume réglementaire.

C'est dans le nord, dans l'ouest et à Canton, que les mahométans sont le plus nombreux. Pendant le long siège que fit subir à Shanghaï, il y a peu d'années, une armée impériale, je causai avec quelques mahométans de la province de Szé-chuen, partie la plus occidentale de la Chine. Ils soutenaient que la religion chrétienne était conforme à la leur. Quand ils entrent dans l'armée chinoise, il leur est naturellement permis de conserver leurs dogmes religieux particuliers et de suivre le régime auquel ils sont accoutumés. Ils se trouvent unis avec nous sur le terrain de la résistance à l'idolâtrie, du culte du seul vrai Dieu et des dogmes du repentir et de la rétribution future.

A en juger d'après ceux que j'ai rencontrés dans le sud, les mahométans de la Chine sont moins bigots que ceux des autres pays. C'est le résultat de leur existence dans une contrée latitudinaire et cela nous donne plus d'espoir de les convertir au christianisme que les autres sectateurs de l'Islam.

Parmi les sectes de moindre importance une des plus intéressantes est celles qu'on nomme **Woo-wéi-keaou**. C'est un rameau du bouddhisme. Les mots Woo-wéi signifient *inaction*. En Chine, ces mots constituent une phrase philosophique favorite employée par toutes les écoles de tendance contemplative ou mystique. Les taouistes, parlant de la raison éternelle qui est l'essence de toutes les existences, soutenaient qu'elle ne pouvait être comprise et que notre nature ne pouvait atteindre la perfection que par le repos seulement, par le calme physique et moral, par l'abstention de toute méthode extérieure de perfectionnement et par l'incrédulité en l'efficacité de ces méthodes. C'est ce qu'ils appellent, **Woo-wéi,** *ne rien faire*. Les bouddhistes ésotériques se servaient de la même expression. Ils disaient que l'adoration dans les temples, l'usage des idoles, de vêtements spéciaux et de cérémonies particulières étaient inutiles ; le progrès réel se ferait bien plus efficacement par l'abstraction de l'esprit de tous les objets extérieurs et en forçant l'âme à se replier sur elle-même. C'était le principe de Thamo ou Bodhidharma, le fondateur des sectes ésotériques du bouddhisme chinois, et de ses disciples.

La secte que nous décrivons en ce moment fut créée par des hommes que leurs pensées portaient dans cette direction. C'étaient des mystiques qui

évitaient l'idolâtrie, générale dans la nation, parce qu'ils la croyaient dangereuse. Ils disaient : « L'univers est un temple immense ; le parfum des fleurs
« est l'encens de la nature pour le Bouddha ; le chant des oiseaux est une mu-
« sique spontanément offerte en l'honneur du Bouddha ; le grondement de la
« mer et le rugissement des vents sont des voix de prières et de louanges qui
« s'élèvent vers cette même divinité. Il n'est point besoin d'idoles. Les cieux
« et la terre sont l'image du Bouddha, présent toujours, présent partout. »
Cette description nous rappelle des passages semblables de notre poète :

« 'Tis a cathedral boundless as our wonder,
Whose quenchless lamps the sun and moon supply ;
Its quire the winds and waves, its organ thunder,
Its dome the sky. » [1]

Cette secte ne figure pas dans la littérature nationale. Son nom n'est pas cité dans les livres, les traités de ses fondateurs et de leurs disciples sont inconnus en dehors de la communauté qui les honore d'une fois religieuse. Elle n'attire pas l'attention de la classe lettrée du pays, comme les religions du bouddhisme et du taouisme, ou comme le mahométisme et le christianisme. Ses maîtres sont humbles par le rang, d'esprit peu cultivé, doux en leurs mœurs et fermes dans leurs convictions religieuses.

Cette secte a grandi et s'est étendue, pendant les trois derniers siècles, dans les provinces orientales de la Chine. Ses fondateurs furent persécutés comme révolutionnaires dans la province de Shantung, et quelques-uns crucifiés par ordre des autorités locales.

Je m'entretenais une fois à Shanghaï avec un groupe de Chinois de quelques doctrines du christianisme, quand un sectateur de la religion en question interrompit par cette question : « N'est-ce pas pécher que de manger de la
« chair ? C'est un crime de tuer ! » Au lieu de lui répondre directement, je lui demandai pourquoi avaient été créés les volailles et les porcs, si ce n'est pour servir de nourriture aux hommes. Il ne voulut pas convenir que ces animaux eussent été créés pour être mangés, car sa secte est strictement

[1] « C'est une cathédrale immense comme notre admiration, le soleil et la lune sont ses lampes qui ne s'éteindront jamais ; pour chœurs elle a les vents et les vagues, pour orgue le tonnerre ; pour dôme le ciel. »

légumiste ; mais les autres assistants exprimèrent leur approbation. Il demanda alors si manger du beuf n'était pas indubitablement un grand péché, parce que les beufs labourent la terre. Je lui fis observer que, si c'est de l'ingratitude de manger les beufs qui labourent, il y en a un très grand nombre qui ne labourent pas et qui ne sauraient être épargnés sous ce prétexte. « En « outre, lui dis-je, on offre des beufs en sacrifice à Confucius, et lui aussi man- « geait du beuf; de sorte que l'idée générale en Chine que l'on ne doit pas se « nourrir de beuf, n'est pas soutenue par l'exemple de l'homme que ses compa- « triotes vénèrent comme le plus sage de leurs sages. » Je lui demandai alors s'il adorait les images: « Non, dit-il, nous adorons le Bouddha de l'espace « vide. » « Pourquoi, lui demandai-je, lui rendez vous hommage ? Il n'est ni un « empereur, ni un père pour vous. Pourquoi n'adorez-vous pas Dieu, qui est « tout à la fois votre empereur et votre père ? » Au lieu de répondre, il demanda comment on pouvait adorer Dieu. On lui dit qu'on adorait Dieu en le respectant et en lui adressant des prières. Il remarqua alors que la secte à laquelle il appartenait avait eu deux de ses chefs mis à mort par crucifiement. C'était, disait-il, un point de ressemblance entre leur religion et la nôtre. Nous lui apprîmes que la mort de Jésus différait de celle des autres crucifiés par la circonstance qu'il était né et mort volontairement pour le salut des hommes.

Les Chinois, à quelque religion qu'ils appartiennent, ont l'habitude de chercher des similitudes entre leur système et celui des autres et, quand ils en ont découvert, ils affirment que les principes des deux systèmes sont identiques.

Dans les salles où se célèbre le culte de cette secte se trouve une tablette dédiée au ciel, à la terre, au prince, au père, au maître. De petites tranches de pain, ou bien des boulettes de riz gluant sont placées devant cette tablette, ainsi que des tasses de thé ; c'est de là que viennent les noms de *Religion du pain* et *Religion du thé*, sous lesquels cette secte est également désignée.

Je demandais un jour à un fidèle de Woo-wéi-keaou comment il accomplissait ses devoirs religieux. Il me dit qu'il ne voyait pas d'inconvénient à me le montrer. Il s'assit alors sur un tabouret les jambes croisées. Il se tint d'abord tranquille et les yeux fermés; mais par degrés il s'agitait de plus en plus sans rien dire. Sa poitrine haletait, sa respiration était oppressée, ses

yeux lançaient des éclairs, il semblait en proie à une possession démoniaque. J'attendais qu'il proférât quelque oracle ; mais, après être demeuré quelques minutes dans cet état de surexcitation, il s'arrêta subitement, quitta le tabouret où il était assis et reprit l'entretien avec autant de calme et de raisonnement que précédemment. Les assistants disaient que cet homme était capable de faire sortir son âme de son corps et de la forcer à y rentrer à volonté. C'était l'explication qu'ils donnaient au phénomène dont j'avais été témoin.

La sincérité si simple des sectateurs de cette religion a attiré l'attention des missionnaires européens. Ces religionnaires montrent plus de profondeur et de sincérité dans leurs convictions qu'on ne le voit ordinairement chez les autres sectes de la Chine. Ceci, joint à leurs protestations énergiques contre l'idolâtrie, leur a attiré l'intérêt des étrangers qui ont fait quelques efforts pour les instruire dans le christianisme. Parmi les convertis protestants se trouvent quelques-uns de ces hommes, mais on ne les a pas tous décidé à abandonner leurs habitudes légumistes. Ils sont depuis si longtemps accoutumés à ce régime que la nourriture animale leur cause un extrême dégoût. On les prévint que le christianisme n'imposait aucune loi quant à la nourriture et qu'il leur était loisible de continuer leur régime, s'ils le désiraient, de sorte qu'ils rejetèrent leur ancienne opinion qu'il était criminel de prendre une autre nourriture et que le régime légumiste était à la fois méritoire et le seul permis.

Les livres de cette secte sont écrits sous forme de dialogue ou de narration. Les principaux orateurs et acteurs sont leurs trois fondateurs. Ces livres sont composés selon le modèle ordinaire des ouvrages bouddhiques. Le maître discute avec ses disciples ou des adversaires de ses doctrines et les dogmes à développer sont exprimés sous forme de conversation.

L'origine récente de cette secte et sa grande propagation dans les villages de la Chine orientale prouve qu'il y a encore dans le bouddhisme quelques restes de vie. Dans le bouddhisme orthodoxe, la vérité paraît ne pas exister et la majorité des moines manque de foi sincère. Ils adoptent le vêtement particulier et la discipline de leur secte simplement comme une profession pour gagner leur vie. Quand ils embrassent la vie monacale, ils abandonnent naturellement leurs occupations séculières. Pendant une heure ou deux par jour, ils ont à chanter leurs livres sacrés et sont oisifs le reste du temps, sauf

quand on les appelle pour accomplir les services pour les morts, ou à l'occasion des grandes fêtes. Ces hommes présentent un contraste qui n'est pas en leur faveur avec les Woo-wéi-keaou qui continuent leurs métiers, portent l'habit ordinaire du pays et montrent une foi solide dans leurs croyances.

Cependant les classes gouvernantes de la Chine leur refusent l'ardeur religieuse et les représentent toujours comme une secte politique. Ils ont été persécutés sous ce prétexte par la dernière dynastie chinoise indigène et ils sont encore désignés comme secte politique dans l'Édit sacré par lequel l'empereur met le peuple en garde contre les sectes fausses et dangereuses.

CHAPITRE XVI

L'INSURRECTION TAÏ-PING

En terminant ces chapitres nous ne pouvons moins faire que de dire un mot de la récente insurrection chrétienne qui a éclaté en Chine. Lorsque ce remarquable mouvement commença, il y a vingt-quatre ans, le monde occidental fut étonné d'apprendre que le christianisme fut la croyance adoptée par un puissant parti rebelle qui guerroyait contre la dynastie tartare. On reçut des rapports dignes de foi et des plus intéressants constatant l'existence d'un corps de montagnards et autres gens dans les districts montagneux qui avoisinent Canton, lesquels se réunissaient pour adorer le *Père céleste* au nom de Jésus, lisaient des livres chrétiens et faisaient des efforts énergiques pour propager leurs opinions. Persécutés, ils se réunirent dans les déserts ; puis, plus tard, prirent les armes pour leur défense.

Il n'y a aucune raison de douter de ces rapports. La personne qui fournit à M. Hamberg les matériaux de son récit, la meilleure histoire du début de ce mouvement, paraissait être un chrétien sincère et simple d'esprit. Il était cousin de Taï-ping-wang, le chef des rebelles et parlait le même dialecte, le **Hakka**, usité dans certaines parties de la province de Canton et dans celle de Kwangsé. Plusieurs missionnaires le virent pendant des mois et furent convaincus qu'il disait la vérité. D'après son témoignage, il n'y a pas lieu de douter que cette insurrection eût pour point de départ de fortes im-

pressions religieuses provenant de la lecture des Écritures et des traités publiés par les missionnaires protestants et par les indigènes convertis.

Un élément de fanatisme s'unit dès le principe à l'élément religieux dans l'esprit de Taï-ping-wang et de ses premiers adhérents. De là les excès dont ils se seraient probablement gardés si des missionnaires avaient eu accès auprès d'eux. Ils sentaient la puissance de la vérité chrétienne ; ils étaient profondément pénétrés du dogme de l'expiation, de la mission divine du Christ du péché de l'idolâtrie, etc. Mais ils n'avaient pas de guides qui pussent leur faire comprendre l'usage de l'Ancien Testament dans les temps chrétiens. Ils auraient eu besoin d'explications modérées et éclairées qui les eussent empêché de tirer des Livres de Moïse la conclusion qu'il fallait offrir des sacrifices à la Divinité, que l'esprit belliqueux était nécessaire pour vaincre l'idolâtrie, qu'il était l'accompagnement obligé du christianisme et que la polygamie des temps patriarcaux était un exemple à suivre, même dans la société moderne.

Le bien qu'eût produit une foi sincère — telle qu'elle devait être chez eux — en notre Bible et en la religion qu'elle enseigne fut grandement contrebalancé et même détruit par l'intrusion malheureuse de cet enthousiasme qui conduisit Taï-ping-wang, non seulement à tirer ces conclusions de l'Ancien Testament, mais encore à se croire inspiré. Par là, il fut amené à se considérer comme empereur de la Chine par la volonté divine, et ainsi fut changé en un guerrier féroce celui qui, dans d'autres circonstances, eût été un apôtre zélé du christianisme. Une fois qu'il eut pris cette voie, il n'y eut plus à espérer qu'il consentît à laisser critiquer et amender ses idées, même si des missionnaires chrétiens avaient pu trouver l'occasion de s'entretenir avec lui. Il commandait à une armée qui le vénérait comme un homme honoré des révélations de Dieu, spécialement désigné pour occuper le trône et créer une nouvelle dynastie en Chine. Il n'eût plus voulu alors devenir l'humble disciple des étrangers. Cet homme et ceux de ses partisans qui étaient animés du même fanatisme seraient morts plutôt que d'abandonner les coupables articles de leur croyance. L'énergie fanatique qui leur donna leurs premiers succès et la force d'accomplir leur marche triomphante sur Nanking les fit rester jusqu'au bout fidèles à la croyance religieuse qu'ils avaient adoptée.

Beaucoup de censeurs des choses chinoises ont préféré appeler ces hommes blasphémateurs et imposteurs ; leur opinion provenait d'une manière d'envisager ce sujet bien plus difficile à défendre que celle que nous présentons ici. Que Taï-ping-wang ait émis la prétention d'être le frère de Jésus-Christ, c'est un fait très déplorable ; la raison en est dans son fanatisme et le défaut d'une instruction convenable. Il faut considérer qu'il sortait à peine des ténèbres du paganisme et qu'il devait lui être difficile d'entrer de plein saut dans la sphère de la pensée chrétienne. Il est malaisé de dire si on peut avec justice l'accuser de blasphème volontaire quand il prenait des titres tels que ceux que l'on trouve dans les proclamations des rebelles. N'en fut-il pas de même quand Mahomet se prétendit chargé d'une mission divine ?

En lisant les livres qu'il a écrits on se convainc qu'il était sincère, autant qu'il le pouvait, dans son adoption du christianisme. Dans l'ouvrage intitulé les *Trois Caractères classiques*, il décrit la création du monde par Dieu et esquisse l'histoire des Israélites. Ensuite il raconte la mission dans le monde de Jésus fils de Dieu, sa mort sur la croix pour le salut des hommes, sa résurrection, son ascension et sa dernière recommandation à ses douze apôtres, au moment de les quitter, de propager sa doctrine et de répandre par le monde entier le livre où elle est contenue. Il constate ensuite que dans les temps primitifs le culte de Dieu était observé en Chine comme dans les pays étrangers et blâme les empereurs qui ont aidé à introduire les superstitions taouistes et bouddhistes parmi le peuple qu'ils gouvernaient. Ce fut Tsin-shi-hwang qui, un peu plus de deux siècles avant J.-C., se laissa séduire par la croyance en l'existence des génies, croyance qui alors commençait à prendre de l'importance, et par une méthode pour atteindre à l'immortalité du corps. Il fut imité par Han-woo-ti. Ming-ti, son successeur sur le trône de Chine, fut aussi zélé à encourager la religion bouddhique qu'ils l'avaient été pour établir le taouisme. Il réserve ses censures les plus sévères pour Hwëï-ti, d'une époque beaucoup plus récente, au onzième siècle de notre ère. Ce monarque avait donné l'ancien nom chinois Shang-ti à Yuh-hwang, divinité taouiste. « Or, dit-il, Shang-ti, Dieu, est le Père tout-puissant du monde entier. Son nom est le plus saint et il a été employé pendant une longue suite d'années. Qu'est donc Hwëï-ti pour avoir osé le changer ? » Il ajoute ensuite qu'il reçut un châtiment mérité pour la

part qu'il avait prise à l'extension de la pratique de l'idolâtrie. C'est pour cette cause qu'il fut capturé par les Tartares, ses ennemis, et qu'il mourut en prison, ainsi que son fils.

Bien que le livre ne finisse pas sans ces prétentions fanatiques qui se montrent en tant de places dans les écrits de cet homme, il suffit pour prouver qu'il comprenait quelque chose à la doctrine chrétienne de Dieu et au salut de l'humanité par la mort du Christ, qu'il comprenait aussi le mal qui avait résulté de l'introduction dans la Chine d'une religion idolâtre.

Quand on juge de la sincérité de ces insurgés, qui se baptisaient mutuellement au nom de la Trinité et se donnaient le nom de chrétiens, il faut ne pas oublier que la plus grande partie de leurs adhérents n'appartenaient pas au noyau primitif de ces hommes ardents, religieux ou fanatiques, grâce au courage enthousiaste desquels Taï-ping-wang gagna tant de batailles et prit tant de villes. Plus tard, des multitudes, de valeur bien inférieure, se joignirent à eux; les uns étaient enrôlés de force, d'autres étaient alléchés par l'espoir du pillage. Le christianisme de tels hommes n'était rien; ils n'étaient que de mauvaises copies de ceux qui avaient commencé le mouvement; ils étaient du moins bons soldats. Beaucoup des premiers partisans de ce parti étaient morts; ils avaient presque tous disparu ceux dont les cheveux n'avaient pas été rasés depuis sept ans, ceux qui au commencement étaient les amis particuliers du chef, qui l'entouraient dans les assemblées religieuses, marchaient avec lui au combat, avant qu'il ne se fût enfermé dans les murs de son palais, et qui le connaissaient intimement. Par cette raison, l'esprit de l'armée rebelle devint moins religieux, quoiqu'elle conservât encore imparfaitement les formes du culte chrétien et l'observation du sabbat.

Les insurgés chrétiens n'eurent jamais en Chine la sympathie d'aucune fraction de la nation. Leur caractère religieux était une des raisons de l'impopularité de leur cause. S'ils avaient été des imposteurs habiles, ils eussent choisi quelque autre mot d'ordre que celui de christianisme. Au lieu de combattre au nom de Shang-ti (Dieu) et de Yay-soo (Jésus), ils eussent guerroyé au nom de leurs ancêtres, ou inscrit sur leurs drapeaux les titres de quelques dieux nationaux. Mais ils avaient embrassé la religion qui devait fatalement être la plus odieuse à la plupart de leurs concitoyens. Rien ne pouvait être plus antipathique que cette conduite à la partie influente de la société indigène.

On appelait toujours leurs livres **Yaou shoo**, *livres fantômes;* et eux-mêmes, comme on peut le penser, ne recevraient jamais d'appellations plus respectueuses que celles de brigands et voleurs. Le christianisme dont ils faisaient profession ne leur valait pas une meilleure réputation parmi ceux qui donnent le ton à la société et possèdent l'influence et les biens. Par l'adoption d'une religion de source étrangère, introduite depuis peu d'années à Canton par les Barbares, ils perdaient aux yeux de leurs compatriotes tous leurs titres à être considérés comme défenseurs de la patrie. Les Chinois ne regardèrent jamais ce parti comme patriotique, et nulle part on ne manifesta l'intention ou le désir de l'aider en faisant une révolution, à l'exception de ceux qui n'avaient rien à perdre, ni en dignité, ni en biens.

Ce parti n'eut donc jamais, en dehors des limites rigoureuses des districts qu'il occupait, la force morale qui découle de la sympathie. On admettait que son courage était supérieur à celui des soldats impériaux. Sa discipline est vantée par quelques indigènes qui l'ont appréciée pour sa sévérité et sa moralité. Le fait de suivre une sorte de religion chrétienne ne lui gagna pas la faveur de la population en général.

Maintenant que cette insurrection est anéantie par la destruction de ses partisans, on peut se demander quel en a été le résultat? C'est de nous prouver que l'esprit chinois est susceptible de recevoir la doctrine chrétienne, ce dont auparavant nous étions loin de nous douter.

En tant que nation, les Chinois sont habituellement représentés comme n'ayant dans la vie que des aspirations sordides et presque incapables d'un sentiment d'adoration pour Dieu ou de curiosité au sujet de ce que nous serons dans l'avenir. Nous voyons par l'histoire de cette insurrection que parmi les Chinois il en est beaucoup de prêts à recevoir, avec l'esprit d'une foi ardente et pratique, tous les dogmes religieux possibles. Ils se sont montrés capables d'enthousiasme religieux à un degré qui a surpris l'humanité, enthousiasme assez ardent pour centupler leur courage comme soldats, les faire se soumettre à une discipline d'abnégation qui ne pouvait qu'être très pénible pour des gens élevés dans des habitudes nationales telles que celles des Chinois. Ils sont trop indolents et trop sensuels pour se plier sans répugnance à cette discipline, à moins qu'ils ne soient possédés d'un enthousiasme contraire à leurs habitudes. On peut donc espérer que le peuple chinois pourra embrasser

avec une foi sérieuse la religion de la Bible et la propager par ses propres efforts. Nous voyons aussi dans ce mouvement l'effet de la distribution dans le pays de Bibles et de livres chrétiens. Un peuple qui lit, comme c'est le cas en Chine, peut, par ce moyen, apprendre sans maître à connaître le christianisme. Ils ont réimprimé quelques traités chrétiens avec de légères altérations et en ont composé d'autres, modelés sur ceux que les étrangers avaient faits. L'une de leurs publications les plus importantes est celle d'un traité très soigné de feu le docteur Medhurst, sur les attributs de Dieu, composé à Batavia, il y a plus de vingt ans. Ils ont publié beaucoup de fragments des Écritures ; c'est un fait qui doit frapper et que l'on ne peut expliquer par aucune hypothèse, si ce n'est que ces hommes avaient une foi sincère en ce livre. Aucun prophète en politique n'aurait pu prévoir qu'une réunion de révolutionnaires chinois répandrait ses opinions par l'impression et la distribution de livres chrétiens. Nous ne pensons pas qu'on entende jamais dire que des Hindous ou des Malais, sur le point de commencer un mouvement belliqueux, aient adopté le christianisme et pris la résolution de le propager. Pour démontrer que l'effet de ces livres et de la religion qu'ils enseignent a été plus qu'ordinaire sur la condition morale de ce peuple, je vais raconter en détail une entrevue avec un ancien compagnon de Taï-ping-wang, que je rencontrai à Shanghaï. Son nom était Wang-fung-tsing. Il était venu rejoindre l'armée rebelle qui occupait cette ville ; mais bientôt il la quitta, mécontent de la façon dont allaient les affaires de ses nouveaux amis. Nous nous entretînmes dans une des chapelles protestantes ; il me dit qu'il avait été baptisé sept ans auparavant, par le docteur Gutzlaff. Un converti de Hongkong ayant entrepris de l'instruire dans le christianisme, lui avait donné un peu d'argent et conseillé de se joindre à l'Union chrétienne du docteur Gutzlaff. Il fit partie de cette association jusqu'à la mort de son fondateur. Alors, sur le conseil de son vieil ami le converti, il alla chercher d'autres membres de l'Union chrétienne, qui avaient rejoint Taï-ping-wang et organisaient une résistance armée contre le gouvernement. Il les rencontra assez à temps pour suivre l'armée de Taï-ping dans sa marche à travers les provinces intérieures sur l'importante ville de Woo-chang-foo. Favorisés par une tourmente de neige, les insurgés s'emparèrent de cette ville et de deux cités voisines Hugang et Hankow, puis descendirent le Yang-tsze-kiang, se

dirigeant sur Nanking. De là, il retourna à Hong-Kong, et plus tard se rendit à Sanghaï. Il nous dit, en réponse à nos questions, que, dans l'armée des Taï-pings le baptême est administré par aspersion aux hommes et aux femmes, aux jeunes et aux vieux. Chaque mois, ils célèbrent la Cène, mais pas le dimanche. Dans cette cérémonie, ils emploient du vin fait avec des raisins, circonstance curieuse, car il est rare de voir de la vigne en Chine [1], qui montre combien ces chrétiens tenaient à conserver aussi exactement que possible la religion et la pratique du christianisme.

Ils admettent les néophytes au baptême après un seul jour d'instruction. Vingt-quatre anciens, ou **Chang-laou**, sont chargés de la prédication. Ils ont aussi des prêtres qui président aux sacrifices. C'est certainement pour avoir lu l'Ancien Testament, sans rien qui pût les guider quant aux parties de ce livre qui ne sont pas destinées à être imitées par les chrétiens, qu'ils ont adopté la pratique d'offrir des sacrifices.

Il nous raconta qu'il avait rencontré, occupant des postes importants dans l'état-major des Taï-pings, plusieurs hommes qui avaient été baptisés par le docteur Gutzlaff. Interrogé s'il fumait l'opium, il nous assura que non, disant que c'était sévèrement défendu par les règlements de Taï-ping-wang. Comme on insistait, il répliqua : « Comment pourrais-je mentir, moi qui suis un disciple de Jésus ! »

Cette entrevue eut pour effet de nous faire mieux comprendre à quel point ces gens avaient porté l'application des doctrines chrétiennes et aussi l'élévation du type moral qu'ils s'étaient proposé. Le vulgaire Chinois ne prend pas ce ton de dignité pour relever le doute émis sur sa véracité.

Mais un état de guerre prolongé est très préjudiciable à la moralité, et la plus grande partie des troupes des Taïpings, recrutées indistinctement dans les populations des régions qu'ils traversaient, ne pouvait évidemment pas avoir une foi ardente dans des doctrines religieuses auxquelles elles étaient obligées de se conformer, mais que réellement elles ne comprenaient ou ne croyaient pas.

Ce mouvement en faveur du christianisme, commencé et exécuté par les Chinois eux-mêmes, fut dénaturé par les aspirations politiques qui s'y mê-

[1] M. Lockhart, qui assistait à cette entrevue, nous apprend que le vin se fait avec des raisins dans quelques provinces de l'intérieur, mais pas dans le voisinage de Canton, d'où venaient les rebelles.

laient. C'était l'erreur d'esprits à demi-éclairés de se croire appelés à renverser, par la force des armes, le gouvernement qui les persécutait et l'idolâtrie que le christianisme leur enseignait être un péché contre Dieu. Beaucoup de leurs compatriotes ont été étonnés de leur croisade contre les images. Lorsqu'ils parlent de la manière d'agir des sectateurs de Taï-ping-wang, ils les louent de leur discipline et de leur abstention des vols honteux et autres excès pratiqués habituellement par les soldats à la solde du gouvernement; « mais, ajoutent-ils, ils montrent une haine extraordinaire pour les idoles. *Ils tuent Poosa.* » Les rebelles se montraient sans pitié pour les images des dieux. Nous pourrions excuser leurs tendances iconoclastes s'ils n'avaient pas tenté d'accomplir aussi une révolution politique. Par là, ils ont nui à la cause du christianisme en Chine et donné à ses ennemis une occasion de le calomnier. Espérons que lorsque les Chinois adopteront, une autre fois notre religion, ils éviteront toute autre préoccupation et la recevront comme un royaume spirituel et non avec l'esprit d'hommes de la cinquième monarchie. Dans ce cas, l'enthousiasme qu'ils ont montré se révélera de nouveau et produira les résultats les plus heureux. La Chine n'est pas si incapable de changer que beaucoup de personnes le croient; sa population n'est pas si exclusivement vouée à une vie grossière et sensuelle qu'elle ne puisse être remuée par des idées d'une nature religieuse. Il a été prouvé que les Chinois étaient capables de sentiments religieux plus ardents qu'on ne le croyait possible. Ceux qui s'intéressent aux travaux des missionnaires dans la Chine peuvent donc tirer quelque encouragement de l'histoire de l'insurrection chrétienne.

Il n'y a pas lieu de craindre pour le succès final des missions protestantes dans ce pays quand nous avons un exemple si récent de l'effet de la distribution des livres. Les premiers agents des missions protestantes qui allèrent enseigner le christianisme en Chine obtinrent peu de résultats apparents de leurs labeurs. Peu de convertis se joignirent à eux; on leur fit beaucoup d'opposition. Ils ont semé la semence de vérité dans un terrain bien aride, au temps des vents d'hiver et des influences malfaisantes. Maintenant, pourtant, il a été démontré que des effets qu'ils n'avaient pas prévus ont suivi leurs travaux. Non seulement leurs livres ont été largement répandus par le mécanisme qu'ils avaient organisé, mais pendant plusieurs de ces dernières

années, un parti indigène chinois, au milieu de l'anarchie et de la guerre civile, a propagé les vérités chrétiennes dans une vaste série de publications qu'ils ont répandues au loin à travers le pays. De cette façon, l'expiation chrétienne a été connue dans des régions bien plus étendues que celles qu'auraient pu atteindre les agences instituées par les missionnaires européens. En tenant compte de toutes les déductions à faire pour instruction imparfaite, mélange avec le christianisme de desseins politiques, etc., il reste encore de bonnes raisons d'espérer que beaucoup des insurgés de Kwang peuvent à juste titre être dits chrétiens. En tout cas, quand ils mourront par le sabre, si tel doit être leur sort, il y aura parmi eux maints sincères, braves et robustes défenseurs de ce qu'ils croient être le christianisme qui recevront la mort avec un courage inébranlable, digne du nom chrétien, et par les mains de gens qui valent bien moins qu'eux.

Les convertis placés sous la surveillance immédiate des missionnaires protestants diffèrent beaucoup, par le caractère, des hommes dont nous venons de nous occuper. Restant dans le lieu où ils ont été instruits et où ils sont devenus chrétiens déclarés, ils ne sont pas tentés d'adopter des idées révolutionnaires ou de s'imprégner du terrible esprit belliqueux que le fanatisme a si souvent engendré. Ils apprennent ce christianisme calme, éclairé, intérieur qui répand son influence silencieuse dans la vie privée, en convertissant d'abord des individus, puis des familles, ensuite des villages entiers et de plus grandes communautés. En Chine, le christianisme doit être national pour être puissant. Il doit s'emparer du cœur du peuple et il faut que chaque homme l'enseigne à son frère avant qu'on puisse dire que nos missions protestantes ont atteint leur but. Mais tant que ces opérations évangélistes sont si nouvelles, il vaut bien mieux que les congrégations de chrétiens indigènes demeurent sous la direction des missionnaires étrangers, plutôt que d'abandonner entièrement les convertis à eux-mêmes. Qu'ils possèdent en eux des élément d'existence indépendante et une vitalité qui doit assurer le progrès, c'est chose prouvée par le grand nombre de catéchistes et de prédicateurs qui, en peu d'années d'instruction donnée par les missionnaires, sont devenus leurs aides pour enseigner la doctrine de salut. En 1859, les con-

vertis protestants n'étaient guère plus de mille[1]. C'étaient les restes des conversions produites en seize années de peines par environ une centaine de missionnaires, dans les cinq ports ouverts. Tant qu'ils sont si peu nombreux, il vaut mieux pour eux qu'ils ne soient pas abandonnés à leurs propres forces. Ils pourraient tomber dans l'erreur, comme les chrétiens de Kwangsé, qui avaient si bien commencé et avec tant de zèle à lire les Écritures et les prières en commun. Ce fut une heure fatale que celle où ils résolurent de prendre les armes. Il ne se trouvait personne là pour leur dire que notre religion est pacifique et que nous ne faisons pas la guerre avec des armes matérielles. Le zèle de ces hommes, qui faute d'être tempéré par une prudence éclairée les conduisit à leur perte, eût fait des miracles pour la propagation du christianisme s'il avait été bien dirigé. Parmi les leçons que nous devons tirer de cette histoire, il faut reconnaître qu'il est nécessaire, en poursuivant la tâche d'évangéliser la Chine, d'ajouter une instruction prudente à la possession de la parole de Dieu. La Bible a besoin d'être expliquée et le zèle dirigé par une sage prudence. Nous pouvons encore espérer, pour les Chinois qui désireront recevoir l'Évangile, que l'intelligence qui distingue leur esprit national leur donnera le science en temps utile et que l'enthousiasme qui se révèle dans leur histoire religieuse leur donnera le zèle. Quand ces qualités seront combinées elles provoqueront un développement du christianisme chinois proportionné à la situation dominante de la Chine parmi les peuples de l'Orient. Les Chinois ont été grands dans les arts et dans la littérature, en instruction et en politique; nous pouvons espérer qu'ils seront aussi grands dans l'exercice d'un christianisme intelligent et pratique quand, par la volonté de Dieu et par l'influence de sa grâce sur leurs cœurs, ils arriveront à l'embrasser.

Cette étude de l'état religieux de la Chine démontre que ce qui manque à ce peuple c'est moins un système de morale que des notions claires et exactes sur Dieu, la rédemption et l'immortalité. Seule la révélation divine peut satisfaire à ce besoin, et le christianisme, la religion de la Bible, doit donc, à un moment donné, devenir la religion de la Chine. Dans ce cas, la lumière des prophètes de l'Écriture se joint aux présomptions de la raison. Elles nous interdisent de douter du succès final des missions chrétiennes dans ce pays.

[1] Actuellement (1877) les convertis sont environ dix fois plus nombreux qu'à l'époque où a été publiée la première édition de ce livre.

Mais est-il probable que de grandes masses de peuple se fassent bientôt chrétiennes ? Faudra-t-il qu'un long temps s'écoule encore avant que notre religion devienne en quelque sorte nationale ? La difficulté de répondre à ces questions nous rappelle les paroles du Rédempteur du monde : « Il ne vous appartient pas de connaître les temps et les saisons que le Père a fixés dans sa toute-puissance. »

Il est certain pourtant que les grands changements politiques et sociaux récemment commencés sont en faveur du christianisme ; il est maintenant une religion tolérée. Les étrangers ont le droit de l'enseigner, les indigènes celui de la pratiquer. Les deux religions idolâtres qui dominent dans ce pays sont assez usées et assez faibles pour ne pas rendre trop difficile la victoire du christianisme. Si les disciples de Confucius sont pleins d'orgueil et de confiance en eux, leur manque de foi dans le bouddhisme et cette circonstance que leur religion ne satisfait point les besoins spirituels de l'homme font espérer qu'ils embrasseront un jour le christianisme. L'usage universel d'une langue écrite et de l'art de l'impression sont un avantage immense pour les opérations du missionnaire, et il ne faut pas les oublier dans l'énumération des circonstances favorables à la propagation du christianisme.

CHAPITRE XVII

VOYAGE A WOO-TAÏ-SHAN

(DE PÉKING A LUNG-TSUIEN-KWAN)

L'émotion causée par le mariage de l'empereur était immense; elle arrivait à son comble dans la nuit qui précéda notre départ pour Woo-taï-shan, moment fixé pour la procession nuptiale. Dans ces occasions, ce n'est pas de la joie que le gouvernement chinois demande à la population, mais de l'adoration. L'Empereur et l'Impératrice sont considérés en quelque sorte comme des divinités; on doit éviter tout ce qui pourrait ressembler à de la familiarité, même à très grande distance; aussi personne ne peut circuler dans les rues; on impose un silence parfait, et des ordres sont donnés afin que personne ne puisse regarder, même des maisons qui bordent la route, pendant que passe la procession. Si on apercevait une lumière dans quelque maison, le propriétaire serait immédiatement puni. Et cependant, dans les ténèbres des demeures, des multitudes de curieux se pressaient derrière les contrevents fermés, des yeux plongeaient avidement dans les rues illuminées en tous sens par des lanternes de papier rouge; car la société de Péking était agitée jusque dans son centre. Qui donc eût consenti à manquer l'occasion de contempler la plus intéressante des processions?

Par extraordinaire, Saï-Shanga, grand-père de la nouvelle Impératrice, reparaissait en cette occasion comme s'il sortait du tombeau. Plusieurs années auparavant, il avait été nommé généralissime pour réduire les Taïpings rebelles. Ayant échoué, il fut proscrit et privé de toute sa puissance et de ses

fonctions officielles. Longtemps on l'avait cru mort ; maintenant il reprenait son rang à l'improviste par suite de l'élévation de sa petite-fille.

Depuis l'époque dont je parle les deux conjoints impériaux sont morts et la Chine est entrée de nouveau dans une période de régence gouvernementale.

Nous quittons Péking le 16 octobre 1872, à dix heures et demie du matin, ayant été retardés par le ferrage des mulets. On ne les ferre que des pieds de devant. Cinq mules de charge et un poney constituent notre cavalcade ; nous sommes trois, un missionnaire américain et deux Anglais, avec un catéchiste indigène et un domestique.

A ce moment de l'année, nous pouvons espérer un beau temps continu dans le Nord de la Chine ; nous avons plus de chances de ne point avoir de pluies qu'au mois d'octobre en Angleterre. Ici les nuages pluvieux passent, les semaines succèdent aux semaines et le soleil brille sans interruption. Dans cette partie du monde, octobre est le plus beau mois pour les touristes.

Notre colonne suit les grandes rues de Péking, larges de cent vingt pieds, pour éviter la foule qui encombre les voies plus étroites. Franchissant la porte appelée Hatamen, nous prenons une route qui se dirige sur Choo-she-kow, par le centre de la ville chinoise et de ce point nous nous dirigeons à l'ouest vers le champ d'exécution et la porte nommée Chang-yé-men. Les cinq milles de boutiques, que l'on traverse avant de sortir de la cité, donnent une haute idée de l'activité vitale et commerciale de cette capitale.

Nous avons le plaisir de constater que la récolte du coton a été bonne ; nous en voyons la preuve dans les nombreux convois de chameaux chargés de balles de deux cents livres de coton venant de Pau-ting-foo que nous rencontrons en chemin. Éloignée de Péking de quatre jours de marche, cette grande région cotonnière constitue un élément important de la richesse de la province et fournit à la population du Tchéli septentrional et du Shansé des robes de coton bleu pour l'été et des vêtements ouatés pour l'hiver. Quel avantage de récolter chez soi le coton, si indispensable au peuple dans les hivers rigoureux pendant lesquels il lui faut non seulement de longues robes et des jaquettes, mais des bas, des pantalons, des souliers, des couvertures de théières, des rideaux de porte, des couvertures de lit, des coussins, des matelas, des couvertures de meubles et de voitures !

On se demande comment ce peuple pouvait faire autrefois, quand il n'avait pas le coton, car il ne le possède que depuis quelques siècles. On se rend compte de ce qu'il en était quand on pense aux toisons des innombrables troupeaux de brebis et de chèvres épars dans les plaines de la Mongolie et dans les montagnes de toutes les provinces septentrionales de la Chine. Mais on a maintenant des vêtements plus confortables et plus de monde à vêtir qu'on n'en avait dans ces temps antiques.

En quittant la porte de Chang-yé-men, nous nous trouvons sur cette chaussée pavée, si fréquentée, que le voyageur suit pendant vingt li ou sept milles, pour arriver au pont de Loo-kow-chiau. En certaines saisons de l'année, elle est animée par un roulage considérable. C'est par cette voie que vient le charbon que Fang-shan et Ta-an-shen fournissent à Péking ; c'est par là aussi qu'arrive la chaux de Hwei-chang et que passe tout le commerce de l'ouest et du sud-ouest. Elle offre quelquefois au regard une file non interrompue de chameaux, de mulets et d'ânes. Combien de faux pas ne font-ils pas sur les pierres usées de cette route ? Quand un pavé s'enfonce plus que ses voisins, on ne fait rien pour le remplacer ou pour remplir le vide. Réparer sans l'ordre de l'Empereur une route impériale ou une ruine, serait regardé comme une présomption offensante et digne de châtiment. Aussi chaque nouveau convoi de bêtes de somme trébuche, par tous les temps, dans les ornières de la route, ainsi que cela se passe depuis tant d'hivers et tant d'étés, sans que jamais personne ne s'avise de murmurer ; et d'année en année le mal va grandissant, tandis que des générations nouvelles succèdent aux anciennes. Des jardins potagers bien tenus bordent la grande route.

Au bout de cette chaussée, un joli **pai-low**, ou arcade publique, forme une sorte de gare. Encore trois milles à travers une contrée en friche qui, à une époque reculée, a peut-être été ravagée et changée en désert par une inondation des rivières voisines, et le voyageur arrive au pont. Sur les parapets de ce pont, nous remarquons deux cent quatre-vingts lions ; des éléphants placés aux extrémités soutiennent l'édifice avec leurs trompes et leurs défenses. Le symbolisme chinois se plaît à soumettre à l'homme les animaux les plus puissants et à les représenter dépouillés de leur férocité naturelle sous son influence régénératrice. Le pont traverse un courant large et rapide ; l'eau arrive des montagnes abondante et boueuse. Le courant grossi se précipite

avec impétuosité dans le lit de la rivière et paraît menaçant; plus fort il romprait ses digues. Nous verrons bientôt de nos yeux ce qu'il peut faire.

Il est tard et nous nous arrêtons pour la nuit dans la cité commerçante de Chang-sin-tién. Nous nous logeons dans une auberge. Une promenade autour de notre quartier nous amène à l'est de la ville, elle s'étend du nord au sud dans la localité qui a été dévastée par l'inondation de l'année dernière. Jusqu'à l'été de 1871, il y avait là un bon terrain planté de riz. La rivière qui se trouve à un mille au nord fournissait l'eau pour la culture. Elle a débordé juste en cet endroit; comme les champs de riz sont en contre-bas, ils ont été entièrement couverts par un large torrent qui se précipitait vers le sud-ouest et laissa sur les champs un dépôt de pierres et de sables de trois à quatre pieds d'épaisseur. Ce dépôt a un mille de largeur, au point que nous visitons, et s'étend à huit milles de distance ; il a entièrement détruit les cultures sur tout l'espace qui sépare ce point d'une autre rivière. Dans l'été de l'année précédente, j'avais vu cette rivière à un mille et quart au-dessous du pont, peu de temps après son débordement.

Nous nous dirigeons vers ce point à travers les sables. Le sol que j'avais vu alors sous les eaux du torrent furieux, est bien celui que nous contemplons aujourd'hui, jonché des débris des arbres et des chaumières. Les paysans qui causent avec nous paraissent désolés. L'un a perdu cent **mow**, ou 70 acres de bonne terre et il ne lui reste plus que 30 mow. Un autre, qui habite à quelques milles au sud, me dit, le lendemain, qu'il a perdu 50 mow qui lui rendaient chaque année un nombre égal de taëls d'argent. Naturellement il paraît désolé. Cette terrible dévastation pousse ceux (les Chinois) qui en ont été les témoins ou les victimes à implorer la protection du ciel et des dieux.

A la porte de Chang-sin-tién est affichée une proclamation de l'autorité militaire avertissant les habitants qu'une revue d'artillerie sera passée près du pont par les officiers supérieurs qui, chaque année, sont envoyés de Péking, les prévenant qu'ils ne doivent pas augmenter les prix des légumes sous le prétexte de l'arrivée des troupes, ni ramasser les boulets de canon, ni causer aucun désordre.

Notre auberge est pleine de mulets de bât et de bêtes de somme. Sortis de Péking depuis peu et n'ayant pas voyagé depuis longtemps tout nous divertit.

Des inscriptions dans le style habituel ont été écrites sur les murs de notre chambre par des voyageurs de passage. En voici une comme exemple : « Ki sheng man tién yue, jen tu pan chian shwang. » *Dans l'auberge au toit de chaume, on entend, quand la lune brille, le chant de la corneille ; sur le pont de bois, quand il gèle, se voient les traces des pas.* — Ces deux lignes sont très populaires et à juste titre. Elles sont évidemment l'œuvre d'un véritable poète. Les mots sont peu nombreux et parfaitement choisis ; ils font une double peinture, remarquable par sa concision et son exactitude, de l'intérieur et de l'extérieur du logis du voyageur. Mieux vaut ne rien dire des mauvais vers des barbouilleurs. Ils feraient, dans mon récit, aussi triste figure que sur les murs de l'appartement meublé de notre hôte.

17 octobre. — Aujourd'hui nous avons été retardés par une pluie comme il en tombe quelquefois en octobre. Partis à 11 heures du matin, nous atteignons Lieu-li-ho dans la soirée. C'est une ville importante comme point où l'on charge la chaux et le charbon des collines de l'ouest pour les conduire à Tientsin. La route commence à traverser des collines de **loess**, cette poussière sèche, d'un brun uniforme qui caractérise le nord de la Chine et, pendant plusieurs milliers de milles, constitue la base de son sol, ainsi que de celui de la Mongolie méridionale et de la Mantchourie. On trouve ce terrain des deux côtés de la chaîne des monts Taï-hang que nous traversons en allant à Shansé. Si on ne le rencontrait que sur le versant intérieur de la montagne, on pourrait dire que c'est un dépôt lacustre ; mais il se trouve également sur les pentes orientales de cette chaîne et, en beaucoup d'endroits, recouvre des collines granitiques et calcaires, de sorte que l'hypothèse de l'action d'un tourbillon de poussière, émise par Richthoven, paraît être la meilleure. Dans des plaines ou dans des terrains légèrement ondulés tels que ceux que nous avons vus aujourd'hui, où des masses de loess non stratifié forment des monceaux uniformes de fin terreau éminemment propre à la culture, l'hypothèse de Pumpelly d'un dépôt lacustre et fluvial semble inadmissible. Cette hypothèse s'appliquerait plutôt aux lits d'anciens lacs, tels que les vallées et les plaines du Shansé. Le clivage vertical dont parle Richthoven se rencontre partout dans les régions formées de ce terrain.

Nous traversons le Tsing-ho, qui sort des collines avoisinant Loo-Kow-chiau, et nous remarquons qu'il suit la gauche de la route pendant plusieurs

milles. Là se trouve un pont, pareil à celui que nous avons déjà signalé, orné d'éléphants et de lions rangés sur ses parapets. Liang-hiang est une cité avec une pagode. Les récoltes sont belles dans la plaine. Le blé d'automne pousse; il est semé en grande quantité. Avant d'arriver à Lieu-li-ho nous suivons, pendant près d'un mille, une large chaussée pavée. La grande abondance des eaux provenant de ruisseaux et de sources cachées rend le pavage nécessaire. Quelques rivières, telles que le Tsing-ho et le Hwun-ho, suivent les vallées des montagnes dans toute leur longueur et arrivent ainsi dans la plaine. D'autres proviennent de sources peu distantes du pied de la chaîne ; il en est de même pour quelques torrents dans la partie sud et au delà. Les bateaux de Lieu-li-ho prennent des chargements de plus de quatre cents livres de charbon ou de chaux. Ils reviennent avec du blé et d'autres céréales. La ville compte cinq cents maisons.

18 octobre. — Nous allons déjeuner à Cho-chow. En approchant de cette ville nous passons en bac le Kou-ma-ho, rivière qui est très grosse cette année. Elle vient de Kwang-chang, au nord-ouest de Yu-chow, se dirige à l'est en passant à côté des tombeaux impériaux situés au nord, puis tourne vers Cho-chow. Scène animée. Une foule de passagers remplissent les bacs ; on y place aussi les charges des mulets auxquels on prodigue les caresses pour les engager à passer l'eau à la nage. Un fort détachement de soldats, armés de carabines à baïonnette de fabrique étrangère, passe en même temps que nous. Ils nous disent qu'ils parcourent les routes à la poursuite des brigands. Chacun d'eux retient d'une main sa carabine placée horizontalement sur ses épaules et porte un drapeau de l'autre. Un officier décoré du bouton rouge commande ce détachement, ou bien il voyage avec ces soldats. Des marchands de dates fraîches et de pâtisseries se livrent à leur commerce sur les bords de la rivière. De temps en temps, un âne folâtre reste en arrière de ses compagnons et hésite à les suivre de l'autre côté du cours d'eau. Les bateliers à moitié nus sont alors obligés d'employer tous les moyens de persuasion imaginables pour décider l'animal à avancer.

Le poisson abonde à Cho-chow. On nous sert à déjeuner le fameux Lé-yu (carpe). A peu de distance du bac, on rencontre un joli pont ; à son extrémité nord, est une légère arcade qui franchit la route. Ses inscriptions constatent que le pont et la chaussée ont deux mille pieds de longueur. Il a

été construit, il y a une cinquantaine d'années, par un magistrat zélé pour le bien public. La muraille et les portes de Cho-chow sont imposantes. En dedans de la porte du nord se trouvent deux pagodes de la dynastie Sung ; on monte à celle du nord par un escalier ménagé en plein mur. La pagode du sud est ornée sur chaque face d'une sculpture en relief représentant Bouddha. Elles ont toutes deux cinq étages.

Après avoir traversé Sung-ling-tién, six milles et Kan-péi-tién, quinze milles, nous nous apercevons, par les indications des routes, que nous sommes dans un pays de vieilles traditions. Qui, en Chine, n'a entendu parler de Lieu-péï qui réussit, en 221 A. D. à se faire empereur de la Chine occidentale grâce à l'aide de Choo-hi-liang, le plus sage des conseillers et de Kwan-yun-chang, le plus fidèle des héros ? Les empereurs et les lettrés de la dynastie Sung se plurent à donner à ces hommes une place dans l'histoire plus élevée qu'ils ne l'avaient eue jusque-là. Ils ont fait de l'un un modèle d'Empereur, famille impériale de Han, qui montra dans la lutte qu'il soutint pour le pouvoir de la patience, de la sagacité et de la persévérance. Après eux, la dynastie mandchoue a fait une divinité de Kwan-ti et encouragé le culte qu'on lui rend comme dieu de la guerre et personnification de la fidélité et des vertus militaires. Un monument élevé au bord de la route apprend au voyageur que le village voisin est la patrie de Lieu-péï. Un autre indique l'ancienne demeure de Chang-féi, son fidèle ami et partisan. C'est l'antique Lieu-sang, *le mûrier de la tour*. Le village de Chang-féi, très voisin, est aussi signalé par un monument. Tout près de là se trouvait le réservoir où le digne vieillard puisait de l'eau. Ainsi parle la tradition.

En arrivant à Sung-lin-tién, à six milles de Cho-chow, nous atteignons Yu-chow, la route de l'ouest. Quinze milles plus loin, nous trouvons Kau-péï-tién. Là, nous nous trouvons au milieu des dernières plantations de coton, entremêlées de champs de blé nouveau. Les cultivateurs ne laissent pas monter les plants de coton afin d'augmenter le rendement. Les plants n'ont que dix pouces de haut.

Samedi 19 octobre. — Ce matin nous avons laissé à notre droite la cité de Ting-lin. Elle est entourée d'un petit mur bien construit. Au sud de cette ville, est un monument dédié à Tan-taë-tsi, des États rivaux (**Chan-kwo**) 300 avant J.-C. Il appartenait au royaume de Yén, dans la province moderne

de Chih-li. Il prenait ouvertement les hommes habiles à son service, et, dans l'endroit indiqué par le monument, il avait installé un héros, King-Ki, dans une tour nommée **Hwang** (jaune) **Kin** (toile, c'est-à-dire dans le sens actuel *turban*) **tai** (tour). Ce héros résolut d'assassiner le prince de Tsin, père de l'Empereur qui brûla les livres. Il voulait montrer ainsi son dévouement pour le prince de Yén. Comme il s'approchait le sabre nu pour exécuter son dessein, il fut attaqué et tué par les serviteurs du roi de Tsin.

Nous passons ensuite le Kou-ma-ho, rivière qui vient de Kwang-chang, à l'est de Tsi-king-kwan, coupe la grande muraille, laisse au sud le cimetière impérial de l'ouest et se dirige vers les lacs par Laï-hui et Ting-ling, au sud de Cho-chow. Nous le traversons à Peïho, à treize milles de Cho-chow. L'eau est trop profonde en ce point pour que les mules puissent passer avec leur charge, que nous confions aux bateliers du bac. Les mules sont presque obligées de se mettre à la nage à cause de la grande profondeur de l'eau, résultat des inondations récentes. Après avoir déjeuné à Ku-cheng, petite ville remarquable surtout par ses nombreuses auberges, un peu au nord d'An-su, la ville où nous comptons passer le dimanche, nous arrivons à Pai-ta-tsun, village qui possède une jolie pagode. An-su est un village d'affaires qui possède, au nord, un faubourg d'un mille de longueur et beaucoup de monuments en l'honneur des plus respectés de ses habitants. A vingt-trois milles chinois à l'ouest de cette ville, les catholiques possèdent une école et une mission. On dit qu'ils y ont tout un état-major, évêque et clergé, des écoles pour des enfants de tous les âges, des églises et des maisons pour leurs résidents.

Dimanche 20 octobre. — Mes compagnons sortent pour distribuer des livres et parler au peuple. Une indisposition m'empêchant de marcher, je reste à l'auberge pour recevoir les visiteurs. Bientôt arrivent quelques représentants de très bonnes familles. Je parle de la religion chrétienne et du mouvement de la terre. Après avoir expliqué la rondeur du globe et ses révolutions diurne et annuelle, je leur demande s'ils y croient. Le plus bavard hésite; le plus tranquille répond : « Oui, nous le croyons. » Je leur demande s'ils ont entendu parler du **Cheng**-**cha**-**pi**-**ki**, ouvrage en trois volumes publié par le premier envoyé de l'empereur en Europe, Pin-chen, mort actuellement. Ils répondent qu'ils ne le connaissent pas. Un ouvrage de ce genre,

élégamment écrit en prose et en vers, ne se répand pas au loin dans la société chinoise. Les libraires chinois ne font rien pour activer la circulation des nouveaux livres. Ils vendent à Péking quelques centaines d'exemplaires et c'est tout. Quelques années après, le même ouvrage sera peut-être réimprimé par quelque riche amateur d'une ville éloignée. Aucun de mes auditeurs ne connaissait le mouvement de la terre. Notre instruction pénètre lentement dans la classe qui lit, à cause de la pauvreté générale du peuple, du manque de commerce et de journaux, de la stagnation des idées et de l'absence de communications rapides et régulières. Le maître de l'auberge vient aussi me demander des livres et me dit qui sont mes visiteurs.

Nous avons trouvé à Au-su une odieuse particularité. Des chanteuses armées de guitares infestent les gîtes des voyageurs et semblent être établies de fondation dans toutes les auberges. Elles entrent dans les chambres sans qu'on les y engage et si nous nous en plaignons à notre hôte, il se met à rire en disant qu'il ne peut les en empêcher. Il est probablement payé pour être indifférent. Toute la soirée nous entendons leurs chants et leurs guitares dans les chambres voisines. Elles chantent mal ; ce n'est qu'un prétexte pour pénétrer dans les auberges. Elles disent : « Je voudrais entrer pour chanter, » et elles entrent avec des airs d'artistes. Dans l'un des contes dramatiques les plus célèbres une jeune femme chinoise, distinguée par sa piété filiale et ses autres vertus, va chercher son mari à la capitale en mendiant le long de la route avec sa guitare. Il se nomme Chwang-yuén. Elle le trouve devenu illustre par sa science, favori de la cour et parvenu au faîte des honneurs. Cette histoire très populaire a entouré de beaucoup de respectabilité cette situation d'une fille qui chante en s'accompagnant de la guitare. Mais actuellement c'est une étiquette pour les débauchées.

Lundi 21 octobre. — Aujourd'hui nous sommes arrivés à midi à Pau-ting-foo après avoir traversé la rivière Tsau, nous en bateau et les mules à gué avec leur charge. Longtemps avant d'arriver à la ville, nous entendons de lointaines détonations. Cette fusillade provient de Kin-taï, *tour d'or*, terrain de manœuvre au sud-ouest de la ville, lieu habituel des exercices militaires dans les villes. Quand les cités sont grandes et ont dans leurs murs des espaces convenables, le champ de manœuvre est à l'intérieur. Les murs de Pau-ting n'ont que quatre milles anglais de circuit ; c'est peu, eu égard à son rang de

ville principale de la province et probablement elle sera bientôt réduite au rang de département ordinaire. Depuis le massacre de Tien-tsin, le gouverneur général a reçu l'ordre de résider neuf mois de l'année dans cette ville plus grande et plus importante par son commerce. Encore quelques années et le gouvernement verra que, même pendant l'hiver, il est inutile que le gouverneur général réside à Pau-ting. Tien-tsin deviendra alors la capitale de la province. Quand nous avons traversé Pau-ting on en réparait les murs. Nous rencontrons dans une auberge un Américain de nos amis; il allait de Kalgan et Yu-chow à Tien-tsin et arrivait par Kwang-chang et Foo-too-yu, au nord-ouest.

En quittant cette ville nous changeons de route pour nous diriger à l'ouest. Comme ce matin le pays paraît très fertile. Outre la culture du coton, du blé et des autres céréales, le peuple s'occupe de filature et de tissage. Ils font aussi du papier neuf avec du vieux, industrie qui est très répandue dans toute cette province. Nous nous arrêtons pour passer la nuit à Peï-poo et là on nous dit que nous sommes à 500 li (160 milles) de Woo-taï. C'est la route que suivent ordinairement les Lamas qui viennent de Péking et, tout en cheminant, on peut voir parfois des pèlerins plus dévots que de coutume qui se prosternent la face contre terre tout le long de la route qui conduit aux montages sacrées. Voici quelle est leur idée : Woo-taï est la région favorite du Bouddha et de Manjusri, son grand Bodhisattva. S'incliner et s'étendre tout de son long devant les images est méritoire. Le faire tout le long de la route doit être bien plus méritoire encore. Le pèlerin se dit : « Je vais faire « un vœu. Je vais donc me prosterner tous les trois pas. Bien que la distance « soit longue, j'arriverai dans un, deux, ou trois mois et je pourrai revenir « sans me prosterner. » Il n'y a que les Mongols qui agissent ainsi. Nous n'avons pas entendu dire que les Chinois fassent de ces sortes de pèlerinages. Les Mongols y sont poussés par leur vénération pour Woo-taï-shan et leur désir de se conformer à une coutume qui s'est répandue parmi eux. Les Chinois, eux, ont leurs cages hérissées de clous dans lesquelles ils demeurent trois mois sans sortir un seul instant et cela vaut bien autant, à moins que cet emprisonnement ne soit plus facile à supporter.

Nous sommes venus déjeuner à Wan-bien. C'est une petite cité déserte. Bientôt après, nous passons à Ma-ri-chan, colline isolée au milieu de la plaine

et surmontée d'un temple et d'une pagode. Elle a la forme d'une oreille de cheval, de là son nom de **Ma-ri-chan**. Derrière cette colline, à 10 li à l'ouest, est Tang-hièn, résidence de l'empereur Yau, avant son avènement au trône. Tout près de là, coule la rivière Tang. C'est de cette rivière et du pays que l'empereur a pris son nom de Tang-yau. Sa mère habitait sur une colline voisine. Mais de nos jours respecte-t-on aucune vieille tradition ? Les critiques sans pitié de l'ancienne Chine ne laisseront rien debout de ce curieux édifice de grandeur et de détails arides que les Chinois appellent histoire ancienne. Le temple, où maintenant l'on adore Tang-yau, est plus au sud sur la route de Koo-kwan et nous devons en être loin.

A Tang-hièn, nous trouvons le peuple de toute la contrée environnante réuni pour une foire. La rue est encombrée par la foule. Il y a là au moins trois mille acheteurs, vendeurs et curieux vêtus en grande partie de jacquettes de coton ouaté et de pantalons de cuir ou de coton. Nous mettons nos livres en vente à un prix aussi peu lucratif que d'ordinaire, aussi sommes-nous entourés d'acheteurs avides et, à la nuit, nous fermons notre compte qui se compose d'un monceau de monnaie montant à environ un dollar et demi, ce qui représente une très grande quantité de ventes séparées. Cette nuit, probablement, dans tous les villages à la ronde nos livres seront lus à la lumière vacillante de la petite lampe à huile, avec sa petite mèche de moelle de jonc, qui sert aux Chinois depuis tant de siècles. On ne trouve pas de chandelles dans les localités situées en dehors des grandes routes. Dans peu d'années peut-être tout le peuple emploiera le pétrole apporté par chemin de fer de l'ouest de la Chine où il est très abondant. Cette huile se brûlera probablement dans des lampes de fer fabriquées par les artisans de Shansé sur les modèles américains et vendus à un shilling pièce, prix que le peuple pourra payer plus facilement alors qu'il ne le pourrait maintenant. Si cependant ils devaient attendre cinquante ans cette amélioration, ce serait très fâcheux et malheureux pour le peuple dont les maisons sont très sombres de nuit, excepté quand il s'agit d'une noce; dans ce cas, la scène est éclairée par des chandelles de suif de mouton.

Des inscriptions tibétaines sur les murs de l'auberge, nous rappellent que beaucoup de Lamas parcourent cette route.

Jusqu'à Wan-hièn nous sommes sur un terrain calcaire, à Tang-hièn, il se

transforme en grès. Nous commençons à rencontrer des voitures chargées de jarres de grès se rendant à Pau-ting-foo. On les vend 1,300 cash pièce, soit un peu plus d'un dollar. Ces jarres dressées dans les maisons servent à contenir de l'eau, on les nomme **shoui-kang.**

Mercredi 23 octobre. — Quitté Tang-hién à trois heures du matin et arrivés à neuf heures à Ta-yang, distant de quarante li. La route est agréablement parsemée de jolis villages. Le peuplier croit en abondance et fait un charmant effet dans le paysage. Il relève le brun du sol par sa forme élancée et son écorce blanche qui contraste agréablement avec le vert foncé de ses feuilles. Ici on peut voir des maisons de pierre semblables à des forteresses, là un attelage de pesantes charrettes chargées de coton, de grains ou de grandes **kangs** de poterie de grès. Ici, un gamin, du haut d'un terrain élevé de quarante pieds, regarde avec une curiosité mêlée de peur ces gens étranges, aux yeux bleus et aux longues barbes qui passent à cheval. Il ignore qui ils sont ; il conservera cette apparition dans sa mémoire comme un miracle inexpliqué.

Nous sommes entrés maintenant dans la contrée montagneuse. De clairs ruisseaux d'eau de source, ayant un léger goût de chaux, coulent sur un fond de grès. On voit partout des carrés de beaux choux renflés en forme de boule. Ils ne ressemblent pas au choux oblong de Shantung nommé **hwang-pa,** *bouton jaune,* mais à celui de notre pays. Ils sont très abondants à Shansé. L'œil rencontre à tout instant des datiers dépouillés de toutes leurs feuilles, de bonnes fèves, des patates douces et l'igname chinois ; çà et là une vieille grange presque en ruines et ouverte à tous les vents, mais protégée contre les orages par de grandes bottes de paille et de tiges de Kau-liang fourrées dans des trous ; vue éminemment propre à engager le voyageur à moraliser sur les défauts du propriétaire paresseux.

Nos mules, dont l'allure ne dépasse pas trois milles à l'heure, se réjouissent du voisinage de la contrée montagneuse, car elles sont accoutumées à grimper, à placer soigneusement leur pied entre les pierres, à tourner court dans les angles aigus, à monter des chemins escarpés, à traverser les rivières et parfois à être un peu malicieuses et à désarçonner leurs cavaliers. Si le sol est couvert de poussière la mule plie ses pieds de devant et s'agenouille, faisant ainsi savoir à son cavalier qu'il est engagé à rouler sur ce lit moelleux ; il sera

bien malin s'il peut la faire relever sans avoir perdu son siège sur le dos de l'animal.

Nous traversons la rivière Tang-ho bientôt après avoir quitté Fa-yang-tién. Elle coupe la grande muraille à Tau-ma-Kwan de Ho-Kién-foo, préfecture dans le sud-ouest. Un pont de bois est jeté juste au-dessus du confluent de la rivière et du Siau-tsing-ho, torrent dans la vallée duquel nous entrons maintenant et que nous remontons pendant plusieurs milles; nous traversons la rivière en plusieurs endroits, l'eau n'atteignant pas plus haut que le milieu des jambes de nos mules. Quittant cette vallée nous montons par des terrasses successives une région élevée, qui n'offre à nos yeux de tous côtés que de vastes surfaces de loess bien cultivées. Enfin à Ké-yu nous atteignons le lit d'un autre torrent, le Sha-ho; c'est la troisième rivière que nous voyons aujourd'hui. La première était le Tang-ho, profonde et rapide, se précipitant avant fureur sur les pierres et le sable; nous ne l'avons vue qu'une seule fois. La seconde le Siau-tsing-ho, que nous avons traversé six fois en six milles de chemin. A chaque gué, se trouve un pont de planches pour les piétons, parmi lesquels on compte beaucoup de Lamas en pèlerinage. Les planches reposent sans être fixées sur de fortes piles, afin qu'on puisse facilement les enlever, en été quand la rivière grossit, en hiver quand elle gèle; quand on attend une inondation on enlève les planches et les piles. Les huit milles de haut pays de loess que nous avons traversés avant d'arriver à Sha-ho peuvent servir à élucider la question de l'origine probable de ce terrain. Il me paraît être une immense colline de sables large de huit milles, placée entre deux rivières et formée, comme le sont les dunes, par le vent. Peu d'années (trente, cent ou deux cents, nous ne pouvons préciser) suffisent aux vents pour amonceler des dunes autour des murs de Péking, entre les contreforts, à la hauteur de 10, 20 pieds et plus; le mur du temple du Ciel, qui n'est garanti par rien, en est un exemple. Dans la campagne un bouquet d'arbres ou un village peut être un obstacle suffisant pour amener la formation rapide de monceaux de sables de proportion considérable. Je crois donc que la poussière, qui compose ce terrain de loess, dont les excellentes qualités agricoles ont été décrites par Richthoven, a été entraînée par le vent contre la barrière formée par la chaîne des monts Taï-hang-shan, au pied desquels nous sommes. Il en est résulté après un laps de temps considérable

les amas de terrain que nous avons traversés aujourd'hui. Depuis lors les rivières ont tranquillement miné par dessous les amas de loess, le calcaire, le grès ou le granit sur lesquels ils reposent et ont entraîné de grandes quantité de terres et de pierres dans les plaines de l'est. Richthoven paraît avoir trouvé l'idée juste pour expliquer comment se sont formées les collines de cette nature.

Dans la vallée de Sha-ho, nous trouvons ce que nous nous attendions à y voir, la fabrication des grandes jarres à eau. Elle se fait dans une localité appelée **Wa-li**, ou *village tuilerie*. Nous voyons là comment on procède. L'argile, appelée **kan-tsi-loo**, se trouve dans le voisinage. Le four est creusé dans une butte de loess isolée au milieu de la vallée; au fond du four, qui est creusé à l'extrémité est de la colline, se trouve un fourneau long et large; au-dessus s'étend un réseau de barres de fer, sur lequel s'élève une pile de cruches fraîches, petites et grandes, de quinze pieds de hauteur. Les cruches sont placés soigneusement l'une sur l'autre prêtes à être cuites. Près du four à l'ouest sont des entrepôts pour les cruches conservées en provision. Ces magasins sont profondément creusés dans le loess, leurs plafonds et leurs murs latéraux sont soutenus par des boiseries d'après le principe adopté dans les mines de charbon. Plus loin se trouve la chambre du potier, où deux hommes sont assis, le potier et son aide. Le potier s'asseoit sur une chaise basse devant une large pierre ronde et plate qui tourne horizontalement de droite à gauche. Il place sur la pierre plate son morceau d'argile de couleur brune, délayée et bien pétrie; tandis que la pierre tourne il enfonce son poing dans le bloc et lui donne ainsi la forme d'une sorte de pot de fleur. Il élargit progressivement le creux fait par son poing jusqu'à ce qu'il se transforme en un vase haut de deux pieds et large de huit pouces. On connaît d'avance la quantité d'argile nécessaire pour une cruche d'une taille donnée. Le potier emploie aussi pour mouler deux morceaux de bois, l'un plat et oblong, l'autre rond. Avec leur aide il complète le moulage de la cruche qui présente des sillons parallèles à la base, sans aucun ornement et ne paraissant pas avoir de but. La roue est tournée par un autre homme, placé à quelque pieds de distance, au moyen d'un manche qu'il tire et repousse horizontalement. Ce manche fait mouvoir une roue à ras du sol, autour de laquelle s'enroule une corde de chanvre. La corde fait tourner la roue sur laquelle est placé le mor-

ceau d'argile à mouler. Une cruche se fait en cinq minutes environ ; on peut en faire une centaine dans un jour. Dans le voisinage il s'en trouvait une grande quantité prêtes à être vendues. Les cruches manquées servent à construire les chaumières ; nous voyons plusieurs cabanes dont les murs sont faits de cette manière. La roue de potier est appelée roue à eau, **shui-lun** ; l'autre est la roue sèche, **kan-lun**. L'enfant qui la fait mouvoir est le **chiau-kan-lun-tsi-tih**. Ce mot **chiau** s'emploie aussi dans le sens de tourner un cabestan sur les canaux.

Le charbon vient de vingt li de là en descendant une vallée qui aboutit à Wa-li près de la poterie. C'est de l'anthracite inférieur à celui des mines des environs de Péking. Nous passons la nuit à Ké-yu.

Jeudi 24 octobre, *Wang-kwai*. — Nous avons vu ce matin des traces de l'inondation de l'été dernier. Beaucoup d'arbres gisent sur les sables du Sha-ho, que nous traversons en nous dirigeant à l'ouest vers la passe de Lung-tsiuen-kwan. Les habitants commencent à enlever les arbres tombés, dont les uns sont morts et d'autres encore verts.

Nous avons eu le plaisir de constater que les vaccinateurs viennent au printemps dans ces vallées des montagnes. Ils font payer quatre cents cashs pour les filles et huit cents pour les garçons. Les habitants laisseraient leurs filles prendre la variole plutôt que de payer autant pour elles que pour les garçons ; ce fait curieux indique un dédain pour les filles qui, bien que peu honorable, n'en est pas moins ancré chez les parents. Dans le village où nous prenons nos renseignements on vaccine environ quatre cents enfants chaque printemps. On paye en moyenne neuf *pences* d'honoraires pour chaque enfant. Combien on soigne mieux nos pauvres en Angleterre ! ils sont vaccinés gratuitement et seraient mis à l'amende s'ils voulaient se soustraire à cette obligation.

On nous dit que le **ying-taï** ou **tsoo-po-tsi**, ce que nous appelons chez nous goître, se rencontre à deux cent li au nord de cette vallée près de Kwang-chang, mais qu'il est très rare dans cette partie ; peut-être parce qu'ici le pays est découvert et la vallée large. La grande largeur de cette vallée est aussi un préservatif contre les inondations soudaines. Nous remarquons en beaucoup d'endroits des gisements épais de loss sur du calcaire ou du grès. Notre route passe sur plusieurs collines formées de ce genre de terrain.

Vendredi 25 octobre. — Nous avons passé la nuit dernière à Foo-ping, ville construite sur les rives du Sha-ho. Nous sommes entrés par une porte étroite et avons gagné une auberge; depuis nos lits nous entendons les grondements de la rivière qui passe à quelques mètres de là. Dans les localités comme celle-ci le voyageur doit s'attendre à trouver de très petites chambres et des gîtes étouffés. On pourrait croire que dans une pauvre auberge d'un village écarté les gens se soucient peu des règles de la politesse, mais partout où il va le Chinois emporte ces prescriptions avec lui. Comme je prenais des mains du garçon de l'auberge une tasse de thé, en étendant sans y prendre garde ma main au-dessus, il me gronda doucement, observant avec bonhomie qu'une tasse de thé doit toujours se prendre des deux mains et par dessous, sous peine de manquer à la politesse. Combien de fois n'avons-nous pas dû blesser inconciemment les sentiments des indigènes sur la politesse, si un garçon d'auberge, dans une petite ville de la montagne, est choqué du manque d'égards que comporte une action de ce genre !

Dans la plaine on paie les repas d'après les plats que l'on a demandés; chaque plat a son prix. Mais dans la montagne le prix du repas est fixé le même pour l'homme que pour les animaux. Le taux est de 140 cashs, ou environ 30 centimes par chaque personne ou bête. Le logement est compris. L'auberge fournit aux mules la paille, mais point de grain; le maître de l'animal doit apporter son avoine. La nourriture des hommes est grossière; aussi le voyageur gourmand fera-t-il bien de rester chez lui ou d'emmener un cuisinier.

L'argent devient de 10 pour cent plus cher. Un tael ne vaut plus que 1,500 cashs de cuivre au lieu de 1,650. Il est d'usage de retenir 8 pour 100 sur le poids, et de compter 99 au lieu de 100. On voit que le change est en tout point défavorable au voyageur. A Péking, nous recevons 98 au lieu de 100 ; à Cho-chow et à An-su, nous n'avons que 96. Nous employons la balance du marché tandis que le peuple préfère l'ancienne balance polie ou **lau-kwang-kwang**. Nous avons évité un ennui sur notre route ; c'est le compte de 660 pour 1,000. Le système de compter 165 un *tiau*, 325 deux tiaus et ainsi de suite, a, dit-on, été inventé par Chang-si-kwei, de la dynastie Tang, le conquérant de la Corée. Dans la Chine méridionale, 1,000 cashs de cuivre valent 1,000. Dans le nord 500 et dans quelques localités 660 font

1,000. L'usage de dire 1,000 pour 660, existe au sud et à l'est de Péking, mais pas à l'ouest.

Midi, à Lu-ying-po. — Nous avons fait quarante li pour arriver ici. Il y a une grande auberge. On emploie du charbon bitumineux qui vient d'une localité située à quarante li à l'est de la ville de Woo-taï. On le paie 400 cashs le pécul. La prospérité de l'auberge, qui se reconnaît par les constructions considérables en cours, tient au roulage qui transporte à Shansé des balles et des toiles de coton et rapporte des laines, de l'eau et du tabac. C'est la route commerciale entre Pau-ting-foo et la partie septentrionale de Shansé, y compris Kwei-hwa-cheng. Ici le charbon s'appelle **shi-tan**, *charbon de pierre*. Les fers viennent de Yu-hia, distant de 300 li. Quittant le Sha-ho après l'avoir suivi pandant 10 li, nous remontons la vallée d'un autre torrent, le Wan-nién-chiau-ho, qui coule rapidement dans un lit semé de roches, caillouteux et sablonneux.

Dans la soirée, nous arrivons à Lung-Tsiuen-Kwan. Il y a un fort au bas de la passe et c'est là que l'on paye les droits de douane. Les collecteurs veulent nous faire payer les droits. Ils parlent arrogamment et bruyamment. Je dis à un vieil homme qui se montre le plus exalté. « Ne vous emportez « pas. Nous allons passer la nuit dans une auberge. Venez y et vous verrez « nos passeports .» Ils se calment alors et nous ne les voyons pas venir à l'auberge. Quelques gens plus sages leur ont peut-être dit qu'il était irrégulier de faire payer le droit à des étrangers.

Nous avons la preuve aujourd'hui que, même en nous étant arrêtés un dimanche en route et voyageant très lentement, nous allons encore plus vite que beaucoup de Chinois, car nous rejoignons à midi une société qui nous avait dépassé à un jour de marche de Péking. Soixant-dix li (trente-trois milles) par jour leur ont suffi. Un jeune débauché, qui voyage dans une chaise portée par des mules, est le chef de la cavalcade. Ses infirmités paraissent provenir d'une vie d'excès. Comme nous nous sommes arrêtés un jour à An-su et la moitié d'une journée dans une autre ville, nous avons gagné un jour sur six sur les voyageurs chinois ; cependant l'impatience nous tourmente et eux sont satisfaits. Pour le Chinois, l'important c'est d'avoir ses aises ; pour l'Anglo-Saxon son but est d'aller vite.

Nous suivons maintenant une vallée parsemée de grands blocs granitiques.

Elle nous rappelle la passe de Nan-Kow, près de Péking. La force de l'eau est immense quand elle est augmentée par sa profondeur ; la pression hydraulique qui en résulte a de terribles effets destructifs. Nous en avons vu les effets dans le Siau tsing-ho. Une chapelle d'idole, une statue, une table et des offrandes avaient été placés sous une falaise escarpée. Impuissantes comme Dagon, les idoles gisaient sur le sol. Sur la saillie du rocher ou elles avaient été primitivement érigées, nulle trace ne marquait leur ancienne place, à l'exception de quelques grossières peintures faites sur la falaise par des dévots.

Une croix gravée sur les murs et les pierres excite notre curiosité. Elle protège les moissons. Les paysans forment des associations pour se protéger mutuellement contre le brigandage. A tour de rôle les membres de l'association font la garde. Si on prend un voleur on l'amène devant l'assemblée qui la punit. Les terres closes de murs garanties par l'association sont distinguées par un signe en forme de croix gravé sur les murs ; si un paysan refuse de faire partie de la société, sa terre n'est pas marquée et il n'a point de recours contre le mal.

Nous sommes maintenant dans une petite forteresse au pied de la grande muraille. Nous passons la nuit dans une auberge. Le matin, nous sommes retenus jusqu'au coup de canon tiré au point du jour ; c'est le signal de l'ouverture des portes.

Samedi 28 octobre. — Déjeuner à 11 heures à Shi-tsui. Ce matin, nous avons traversé la passe nommée Lung-tsuien-kwan, qui est très escarpée et élevée. Au sommet de la montagne, nous trouvons de la farine d'avoine et des patates cuites préparées pour les voyageurs. Nous les trouvons délicieuses après notre ascension.

Foo-ping est situé dans la province de Chih-li. A Lung-tsiuen-kwan, nous avons quitté cette province et nous sommes entrés dans le département de Taï-yuén-foo de celle de Shansé. Le mur qui sépare ces deux provinces date de l'époque de la rivalité des États Chau-kwo, (300 ans avant J.-C.) quand le royaume de Chau se sépara par une muraille de celui de Yén ; Shansé était Chau, et Chih-li était Yén. Plus tard à l'époque de Tsin-shi-hwang, 220 ans avant J.-C., de Sui-yang-ti, 500 A. D., et de la dynastie Ming surtout, quand on étendit et répara les diverses murailles frontières, l'attention se porta sur cette ramification. La solidité qu'elle a actuellement, elle là doit aux

efforts de la dynastie Ming pour se garantir des attaques des Mongols. Tsin-shi-hwang fut le plus grand constructeur de murailles parmi tous ceux qui l'ont précédé et suivi. Comme ses prédécesseurs il trouvait que les montagnes formaient la frontière naturelle de son pays et comme eux il pensait qu'il était utile de fortifier les défilés. Les forts et les portes dans les passes étaient l'idée essentielle de son système de barrières. Les anciens souverains de la Chine pensèrent cependant, comme les Romains en Bretagne, qu'il fallait construire un mur continu reliant ces forts pour obtenir une apparence de force et de sécurité plus grande. Tsin-shi-hwang ne fit qu'étendre les idées des premiers souverains en ordonnant à Meng-Kwa de construire un mur continu de Shan-hai-kwan, au bord de la mer, à l'extrémité occidentale de Shansé, à l'ouest de la rivière Jaune. Lung-tsiuen-kwan n'a pas autant d'importance que Tsi-king-hwan et Ku-yung-kwan plus éloignés vers le nord. Quand des armées ont envahi la province de Chih-li, trois fois sur dix elles sont entrées par Ku-yung sur la route de Kalgan et sept fois sur dix par Tsi-king-kwan près des tombeaux impériaux. Cela vient en partie de la plus grande facilité de la marche par la route qui mène de Kwang-chang (et plus haut Yu-chow) à Tsi-king-kwan en suivant la vallée du Kou-ma-ho. Une fois ce fort passé, une descente rapide par une bonne route amène le voyageur dans les plaines fertiles de Yu-chow et de Pau-ting-foo.

Le pays, actuellement connu sous le nom de département de Pau-ting-foo, a été pendant deux siècles le champ de bataille de la dynastie Tang et de l'antique dynastie Sung. Chen-ting-foo était, à une époque encore plus reculée, la capitale centrale du royaume de Kié-tan. La Chine septentrionale avait donc trois capitales sous cette dynastie tartare, dont l'une dans la Mongolie.

A Lung-tsiuen-kwan, nous devions être probablement de mille pieds plus haut qu'à Pa-ta-ling, sommet de la passe de Nan-kow. Il y a vingt li depuis le fort jusqu'au sommet de la passe. A Nan-kow, la distance est de quarante-cinq li. Les falaises s'élèvent beaucoup plus rapidement à Lung-tsiuen-kwan.

Chaque montagne escarpée, ou chaque montagne remarquable en quoi que ce soit, a un esprit local particulier chargé de la garder. Le gouvernement chinois fournit abondamment aux sacrifices pour le culte impérial à certaines

divinités des montagnes. Le peuple professe la même croyance religieuse et adore les esprits de certaines montagnes dans de petites chapelles ou temples placés sur les bords des routes. Dans une de ces chapelles, sur la route qui conduit au sommet de la passe, étaient placées cinq petites tablettes de bois. Sur celle du milieu, on lisait : *Tablette de l'esprit de la montagne ;* à gauche, était une tablette consacrée aux esprits des cinq routes et une autre à l'esprit de la fièvre locale. A droite, étaient des tablettes pour le Tsiang-kiun, nommé Péh, et les esprits des eaux, de l'herbe et du grain. Tsiang-kiun est un titre militaire qui correspond à notre général.

Près de ce temple, il y en avait un autre dédié au dieu Liou-wang que l'on implore dans ces régions pour obtenir la pluie. Ces deux chapelles étaient réparées depuis peu et richement peintes.

A peu de distance de là, plus près du pied de la montagne, se trouve un temple de Kouan-yin, qui est appelé, d'après les inscriptions des tablettes, **Ling-ying-foo**, *le Bouddha efficace qui exauce les prières.* Des deux côtés de la route, se trouvent de nombreuses tablettes érigées par de dévots admirateurs. Voici quelques spécimens des sentences qui y sont écrites :
— **Kwang-kiô**, *grande perception ;* **Me-yew**, *assistance secrète ;* **Hwa-yu-man-feng**, *les fleurs tombent comme la pluie sur toute la montagne ;* **Tsi-hang-poo-too**, *navire de compassion qui sauve l'univers ;* **Woo-poo-ying**, *efficacité qui jamais ne fait défaut ;* **Kiow-koo**, *il sauve de la souffrance ;* **Nan-haï-ta-shi**, *Grand Maître de la mer du Sud.*

CHAPITRE XVIII

SUITE DU VOYAGE A WOO-TAI-SHAN.
DE LUNG-TSIUEN-KWAN A WOO-TAI

Après avoir traversé le Taï-hang-ling, dont la crête sépare les provinces de Chih-li et de Shansé, nous dépassons bientôt un monastère lamaïque nommé **Arshan-bolog,** *le temple de la fontaine des génies.* C'était primitivement un temple bouddhique ordinaire confié aux soins de prêtres chinois ou **hoshangs** qui avait été fondé sous le règne de Wan-leih. Quand l'empereur Kang-hi, de la dynastie tartare, passa par là en se rendant à Woo-taï où il allait prier les images adorées par les Lamas, il remarqua que les idoles de ce temple étaient brisées et mal tenues. Il en conçut de la colère contre les prêtres et le leur retira pour le confier aux Lamas. Actuellement il s'y trouve douze Lamas, tous de la Mongolie orientale. Cet incident, ainsi que la beauté du style des édifices, montre combien était grand l'attachement de ce prince à la religion bouddhique. Cependant, à ce que prétendent les jésuites, à un certain moment de sa vie, il fut presque converti au christianisme. C'était probablement un homme facile à impressionner, sur lequel on agissait facilement; mais incapable de se laisser persuader de renoncer à la ligne de conduite traditionnelle des empereurs en embrassant la religion des savants de l'Océan Occidental.

. La descente est douce et d'une pente peu rapide. Nous arrivons bientôt à un autre temple assez beau, habité par plus de cent Lamas qui sortent avec

empressement pour nous voir. Ce temple est nommé **Taï-loo-szé**, *temple du pied des terrasses*, c'est-à-dire de Woo-taï. Douze de ces Lamas sont mongols, les autres chinois.

La vallée qui mène à Shi-tsui se dirige au sud-ouest et descend jusqu'à la ville de Woo-taï. Nous allons nous promener à Shi-tsui en remontant la vallée d'un torrent qui coule derrière les monastères de Woo-taï, à cinquante milles au nord.

Nous rencontrons à Shi-tsui une foule de voyageurs. L'auberge est grande et un bon repas est préparé; entre autres choses on nous sert des gâteaux faits de farine, de sucre et d'un peu d'huile de sésame; leur goût ressemble un peu au *short-bread*. Vous entendez bien, Messieurs les Écossais. Même en Chine, vous pouvez goûter les douceurs de votre patrie. Nous avons aussi un plat de céleri. Le marché est animé, beaucoup d'acheteurs et de curieux. Un marchand s'avance et me dit : « J'ai lu vos livres ! » « Quels livres? » Il me répond : « L'Ancien Testament. » Il en avait lu deux volumes (il y en a trois), et se montrait assez ferré sur la Genèse ; il tenait ce livre d'un de ses amis qui l'avait acheté à un colporteur de la Société Biblique. Je lui donnai d'autres livres.

Tandis que nous longeons la vallée de Woo-taï, nous remarquons les coutumes particulières du peuple. Nous sommes en ce moment plus haut que la zone de culture du froment, aussi l'orge est-il extrêmement répandu. On le bat au fléau. Deux hommes sont placés en face l'un de l'autre, armés chacun d'un fléau et s'escriment vigoureusement sur l'orge. Le manche du fléau est rond ; la partie mobile est faite de baguettes de saules tressées qui forment un clayonnage oblong et plat. On mange habituellement la farine d'orge sous la forme de macaroni ou de purée, avec un bol de riz.

Nous passons à côté d'un moulin à meule haute qui pressait de l'huile. Le torrent, retenu par une digue pour augmenter et accélérer sa force, est amené sur une grande roue verticale en bois. Autour de la circonférence de cette roue sont de petites auges que remplit l'eau du torrent ; le poids de cette eau fait tourner la roue. Une roue horizontale mue au moyen de dents y est jointe. L'axe de cette roue horizontale est un arbre perpendiculaire qui traverse le plancher d'une pièce supérieure, et là met en mouvement la pierre qui exprime l'huile.

Au nord du moulin, en avançant vers le haut de la vallée du petit torrent qui rejoint le Siau-thsing-ho à Woo-taï, nous sommes obligés de traverser fréquemment ce petit cours d'eau. Beaucoup de pèlerins lamas vont à pied, et à leur intention on a jeté nombre d'arbres d'une rive à l'autre. Les mules traversent l'eau à gué. Les ponts se composent de deux, trois ou quatre arbres, quelquefois légèrement équarris à la hache, mais le plus souvent conservant leur forme ronde naturelle. On compte que les voyageurs auront la tête solide et ne prendront pas le vertige pour si peu. Les chaussures chinoises, avec leurs semelles d'étoffe, sont très commodes pour marcher sur ces arbres jetés au-dessus du torrent.

A la tombée de la nuit et plus tard encore, nous passons près de plusieurs monastères. Nous sommes maintenant près de Nan-taï, le plus méridional des cinq pics de montagne qui composent le Woo-taï. Il fait trop sombre pour chercher à voir quelque chose. Nous avançons rapidement pour atteindre la ville de Taï-hwaï. Nous y arrivons à six heures trois quarts et nous trouvons à nous loger dans une auberge dépendant d'un monastère. Pendant qu'on nous prépare notre souper nous recevons la visite d'un Lama mongol. Il est de la tribu de Harchin. Il accepte du thé, nous offre sa tabatière et se montre amical. Nous lui rendons la pareille et affirmons notre croyance en la fraternité générale de l'humanité. Il y souscrit de grand cœur, car le bouddhisme des Lamas aussi bien que celui des Hoshangs, enseigne à ses fidèles de considérer la fraternité universelle comme une vérité de première importance. Il a des manières élégantes et désire devenir notre ami. Il ne sait pas lire le mongol ni expliquer le tibétain et par conséquent n'a pas grand fond de science.

Dimanche, 27 octobre. — Taï-hwaï-Kiaï. Froide matinée de gelée. Je sors pour jeter un coup d'œil sur les environs. Peu de Lamas sont dehors à cette heure matinale; ils se hâtent le long des rues pour ne pas sentir la froidure de l'air. Tout autour de la ville la fumée des couvents commence à s'élever dans les airs. Au nord, à l'ouest et au sud de notre petite ville, des chariots de roulage s'avancent le long des vallées. A un demi-mille au nord, sur une éminence, se trouve **Poo-sa-ting**, résidence du chef des Lamas, la plus riche et la plus grande des lamaseries. Derrière ce monastère, le Taï du nord s'élève comme une tour au-dessus des sommets voisins.

Sur la porte méridionale de la petite ville de Taï-hwaï, se trouve un petit temple dédié à **Hormosda-Tingri** et à **Dara-éhé**. Ces deux divinités sont connues des bouddhistes chinois, mais dans ce pays on ne place ordinairement pas Yu-hwang-shang-ti (Hormosda) dans les temples comme gardien de la porte d'une ville. Nous sommes maintenant en pays lama et nous devons nous attendre à voir des dispositions particulières au bouddhisme lamaïque. Dans le cas actuel, Hormosda est exactement le Yu-hwang chinois. Il est tourné vers le sud. Dara-éhé est la **Mu-fo**, *mère Bouddha*, des Chinois, et l'**Ehé-Borhan** des Mongols [1]. Elle porte un diadème de Bodhisattva, ou **tidem**, comme l'appellent les Mongols, sur chacune des cinq feuilles duquel est peint un Bouddha. A sa droite et à sa gauche, on voit de hautes branches de fleurs, le lotus dans le cas actuel, qui s'élèvent jusqu'à sa tête. Sur son front est une petite proéminence de laquelle, à ce que nous disent les Lamas desservants, elle fait sortir un cheveu qui, à sa volonté, prend en un instant une longueur de plusieurs milles. C'est un exemple du miracle magique auquel s'abandonne sans frein l'imagination des bouddhistes. Dans quel but le cheveu s'étend-il? Pour montrer le pouvoir de la déesse, afin que les fidèles soient bien pénétrés de respect pour elle. Nous causons un moment avec trois ou quatre Lamas dans une cour proche du temple ; ils nous offrent gracieusement du thé. Nous parlons de leur religion et de la nôtre. Ils reçoivent nos livres avec plaisir.

Je vais ensuite en me promenant à Shoo-siang-si, monastère situé au nord-ouest de la ville et au sud-ouest de Poo-sa-ting. Une société composée de femmes, d'enfants et d'hommes, tous Mongols, entre juste à ce moment; ce sont des pèlerins qui visitent l'une après l'autre les principales chapelles et se prosternent devant chacune. Tel était, en grande partie, le culte chrétien au moyen âge, même en Angleterre. Ils se rendent à la grande salle de **Manjusri** divinité protectrice de Woo-taï. Il est représenté par une grande figure dorée assise sur un lion immense. Le lion est multicolore. **Shoo-siang** signifie image de Manjusri ou Wen-shoo. Autour de la statue dont nous parlons se voit une représentation du Tién-taï, consistant en figures moulées représentant des personnages bouddhiques, des arbres, etc., qui

[1] Elle appartient à l'élément sivaïque du bouddhisme.

occupe trois côtés de la salle : elle est placée sur un socle très haut, en maçonnerie, et atteint au plafond. Son but est de représenter, dans des paysages successifs, entremêlés de rocailles et de tableaux de marine, l'histoire du célèbre établissement bouddhique de Tién-taï dans la province de Ché-Kiang.

Ici les Lohans apparaissent au nombre de cinq cents. Les uns nagent sur les vagues de la mer du Sud, les autres se montrent dans les nuages ou sur les montagnes. Près d'un temple de Yu-hwang, on voit Thamo, le patriarche indien Bodhidharma, avec son élève Shéng-Kwang debout devant lui. Ce disciple, un bouddhiste chinois, tient dans sa main droite son bras gauche qu'il vient de se couper ras l'épaule comme marque de sa dévotion et de l'empire de l'esprit sur le corps. On fait remonter ce fait au cinquième siècle. Derrière ce groupe, est assis le sage bouddhiste Chi-chay entouré par les Lohans et persécuté par quatre Yakshas qui ne peuvent réussir à troubler son impassibilité. Ses écrits sont peut-être, parmi les ouvrages des auteurs bouddhistes, ceux qui ont eu l'influence la plus étendue. Le prêtre qui me fait visiter tous ces objets est très franc et communicatif. Deux autres prêtres chinois me font entrer dans une chambre pour prendre du thé ; cette pièce révèle une vie confortable et aussi quelque occupation littéraire. Sur une table est étalé un manuscrit qui renferme un recueil de traités sur *la doctrine qui n'est pas sombre*, ce qui veut dire le bouddhisme. Je leur parle de notre religion, de l'inutilité du monachisme, de l'adoration du cœur au lieu du culte des images et de l'histoire de Jésus ; ils approuvent tout. Le bouddhisme est une religion extrêmement tolérante.

28 octobre. — Les Hoshangs de Woo-taï sont presque tous de Shansé. Les gens du midi, disent-ils, ne pourraient pas plus vivre dans une région aussi froide que l'est Woo-taï, que ceux du nord dans le midi.

A Woo-taï, ceux des Lamas, qui sont Mongols, viennent presque exclusivement de la Mongolie orientale, ce qui est une preuve de l'importance de cette région en ce qui concerne l'opulence et la population. Nous sommes surpris de voir le grand nombre de Lamas qui savent lire l'écriture mongole. A Péking, ils ne savent lire ordinairement que l'écriture tibétaine ; ici ils reçoivent nos livres avec empressement. Pourtant il est probable que si on donnait le nombre des Mongols de Péking qui savent lire il serait assez con-

sidérable. Dans la capitale, ils sont plus retenus et renfermés qu'ici, parce que, dans la ville où nous sommes, un costume étranger n'est pas chose rare.

A l'est de la vallée de Shoo-siang-si, est un monastère appelé **Kwang-an-ti**. Il vient d'être réparé et décoré. Le rouge et le vert, la soie et le satin jaune ont été employés à profusion. Les statues de bronze creux, de taille naturelle, sont très nombreuses et paraissent tout à fait neuves. Nous visitons trois **tiéns** ou chapelles toutes richement décorées. Des peintures tibétaines représentant les scènes mythologiques et les personnages préférés de la religion lamaïque pendent le long des murs. En dehors de ces chapelles, des tablettes de pierre et d'ardoise rappellent le travail de restauration accompli et enregistrent les largesses des princes mongols. Dans le nombre se trouvent les noms des Kalka-hans ou princes souverains et de plusieurs Wangs ou prince du sud.

29 octobre. — Nous prenons, M. Wheeler et moi, un sentier sur le versant oriental qui mène à un monastère d'où on jouit d'une belle vue sur toute la vallée ; ici la scène est magnifique et animée. De grands troupeaux de chameaux paissent dans la vallée ; le bazar près de Poo-sa-ting est plein d'activité ; constamment des Mongols viennent faire des achats aux boutiques chinoises. Le grand monastère de Poo-sa-ting déploie son immence façade le long d'une hauteur bien en vue située juste au-dessus du bazar. Dans le même groupe sont quelques nonastères tibétains où résident d'une façon permanente plus de cent Lamas du Tibet oriental et occidental. Un jeune Lama de dix ans nous accompagne comme compagnon de voyage ; ses malices nous amusent. Quand nous parlons à des Lamas il s'arrête à une assez grande distance pour qu'ils ne puissent le reconnaître. Il n'a pas peur de nous, mais il se cache d'eux. En leur absence, il cause assez librement.

Au nord de Poo-sa-ting, à un mille, ou un peu plus, dans le haut de la vallée, nous visitons le monastère des Sept Bouddhas. Six de ces Bouddhas sont légendaires, un seul est historique ; ce sont Shakyamounni et les six Bouddhas ses prédécesseurs. Ils sont placés de l'ouest à l'est par ordre de date.

Nous voyons aussi dans ce temple une grande figure d'**Ochirwani** avec trois yeux et cinq crânes sur sa tête. Dans sa main il tient un **vadjra** en apparence une sorte de sceptre, mais en réalité un symbole de puissance magique. On croit que cet instrument est lancé par le génie de l'orage, et par

ce motif on l'appelle quelquefois foudre. Ce vadjra est le signe caractéristique de cette statue. En mongol ce mot sanscrit est devenu **ochir**, d'où le nom d'Ochirwani. Derrière les crânes sont cinq roues et autant de flammes. Ce dieu est un des Dévas hindous; on lui attribue une force invincible, symbolisée par le vadjra, en chinois **kin-kang**, *diamant, qui ne peut être brisé*. Il appartient à la même catégorie que les quatre grands rois célestes que l'on voit dans le vestibules des monastères chinois.

Derrière Ochirwani, se trouve Shakyamouni, ayant à ses côtés Manjusri et Samantabhadra[1]; auprès d'eux est une peinture représentant Aryabolo, autrement dite la déesse de compassion.

Dans l'après-midi, nous allons au temple du principal Lama, le Poo-sa-ting, construit sur le sommet applati d'une colline d'environ quatre cents pieds de hauteur. A l'extrémité sud, se trouve une rampe de cent neuf larges degrés de pierre. A la porte, un Lama bien vêtu nous apprend que le chef des Lamas est occupé aux préparatifs du **Cham-harail**, ou danse sacrée, et ne peut recevoir les visiteurs. Il habite la partie sud-est du monastère. Nous parcourons toute la rangée des édifices placés au nord. Derrière les salles consacrées aux images, se trouvent de longues files de chambres pour les Lamas, tout une petite ville, car une foule de ces prêtres est rassemblée ici comme au Yung-ho-Kung, à Péking. Beaucoup de femmes mongoles se montrent dans cette partie du monastère; elles font probablement partie de groupes de pèlerins logés dans des chambres préparées à cette intention. Beaucoup de ces rangées de bâtiments ont des vérandahs à l'étage supérieur et au rez-de-chaussée; ailleurs se présentent des maisons tibétaines avec leurs petites fenêtres carrées percées dans la partie supérieure d'un mur épais et élevé. Les pèlerins et les Lamas résidant au monastère montrent une grande avidité pour notre catéchisme et nos traités en mongol.

En revenant à l'entrée principale, nous trouvons le secrétaire et autres principaux assistants du Jasah Lama, comme on appelle l'abbé (Jasah signifie qui gouverne), qui se sont disposés à nous recevoir dans leurs appartements, situés en face de celui du grand prêtre. Ce sont des Tibétains; ils parlent couramment le chinois et le mongol. Ils nous offrent du thé avec du lait,

[1] V. planche VII, p. 110.

le **soo-taï-chay** des Mongols. Un vieillard à longue barbe, nommé Pan, et un autre, tous deux de Lhassa, causent assez longtemps avec nous. Ils doivent bientôt retourner dans leur pays. Ils savent bien que l'Inde, la contrée au sud du pays Goorka, appartient à l'Angleterre; mais ils paraissent ne pas connaître la visite de Huc et de Gabet au Tibet. L'appartement est disposé à la chinoise, avec une estrade chauffée d'un côté et des buffets en face. La chaleur est maintenue par un feu de charbon de bois, ou de coke sans odeur, qui brûle dans un bassin de cuivre; sur ce feu chauffe une casserole pleine d'eau pour préparer le thé. L'air chaud fait tourner en s'élevant une roue à prière suspendue au plafond. Nous confions à nos interlocuteurs des livres pour l'abbé, entre autres l'Ancien et le Nouveau Testament en mongol, avec un catéchisme et des traités. Il nous envoie en échange par le Lama Pan deux paquets d'encens tibétain avec plusieurs phrases de politesse, telles que : « Sommes-nous bien logés, dans notre auberge ? — Notre « voyage a-t-il été agréable ? — Combien de temps resterons-nous ici ? » L'encens est en paquet de douze baguettes de vingt pouces de longueur.

Le Poo-sa-ting était primitivement appelé **Chén-yung-yuén**, *temple de la vraie figure;* il date du quatrième siècle. L'empereur tartare de cette époque, Hiau-wen-ti, fit élever douze temples autour du monastère de l'Empereur Ming-ti de la dynastie Han, qui existait alors, et envoya périodiquement des fonctionnaires pour y adorer Bouddha. Ceci donne au Poo-sa-ting une antiquité de quatorze cents ans, si nous ne considérons pas un changement de nom comme une interruption de son antiquité. On ignore en quels lieux s'élevaient les onze autres temples, ainsi que le monastère primitif construit sous la dynastie Han, dont le nom était **Ta-fow-ling-tsiou-si**.

Ashoka, qui régnait sur l'Inde entière un peu avant l'époque d'Alexandre-le-Grand, fit, dit-on, construire par les esprits et les démons de l'air, les **Kwei-shéns**, 84,000 pagodes dans tous pays pour recevoir les reliques du Bouddha. Dans ce nombre comptait celle de Woo-taï. Il existait autrefois un édifice auquel on rattachait cette tradition; mais nous n'avons rien pu apprendre à son sujet. Trois des quatre-vingt-quatre mille reliques se trouvent en Chine; j'en ai vu une dans un temple près de Ning-po, province de Ché-Kiang. Je désirais voir celle de Woo-taï, mais je n'y pus réussir.

Sur les portes des maisons où demeurent des Lamas on écrit habituellement des sentences d'heureux présage à la mode chinoise. Elles sont traduites du chinois en mongol. En voici quelques spécimens :

« Puisse votre âge égaler celui des pins des montagnes du sud. »

« Puisse votre bonheur être aussi abondant que les eaux de la mer Orientale. »

« Nasu anu umun agola ne narasun adeli.
Boy in anu jagon dalai ne usu metu ».

Le chinois lit :

« Foo joo tung hai chang liow shui,
Show pe nan shan poo lau sung. »

Des phrases de ce genre ont l'avantage de présenter continuellement aux yeux des sentiments poétiques et peuvent avoir sur l'esprit une influence adoucissante et civilisatrice ; mais elles aident à la superstition parce qu'elles reposent sur la doctrine du bonheur et contribuent à perpétuer son empire sur le peuple.

Deux Lamas, un vieux et un jeune, viennent à notre auberge ; le dernier est un garçon de quinze ans. Il demeure depuis quatre ans à Woo-taï. Ils habitent le temple de Hormosda-Tingri, à peu de distance en descendant la vallée méridionale. Le jeune garçon est né dans la vallée d'Ordos et y a vu la tombe de Genghis Khan. On pratique l'agriculture dans son pays, mais sa famille ne s'y livre pas ; son frère s'occupe de préférence de l'élevage des brebis et des chevaux. Je lui donne un livre pour qu'il apprenne à le lire ; le vieux Lama dit qu'il trouvera un maître ou **bakshi** pour l'intruire. Nous apprenons de ces Lamas que samedi soir en venant à Taï-hwaï nous avons passé à côté de l'**Ehen-omai** [1]. Cette exhibition se fait dans une grotte, près de laquelle se trouve un temple, à vingt milles chinois au sud de la ville.

Ce matin (mardi) nous sommes allés au temple de l'Ubegun Manjusri, à l'ouest de Poo-sa-ting. Il est à un mille en montant sur le flanc d'une montagne. La statue représente un vieillard, forme qu'a prise Manjusri, avec une barbe blanche longue de trois pouces. Elle est placée dans une

[1] Matrice de la mère du bouddhisme.

petite chapelle. Des monceaux de petits mouchoirs de soie placés sur ses genoux et ses mains par les adorateurs enthousiastes empêchent de bien voir la figure. Dans le grande salle qui est par derrière, on voit encore Manjusri accompagné de Samantabhadra et de Kwan-yin. Là il porte la couronne de Bodhisattva sur le bonnet en forme de coquille d'huître des Bouddhas et n'a point de barbe. Tous ces personnages ont subi, à ce qu'on suppose, diverses métamorphoses. Manjusri porte un arc dans sa main gauche et un sceptre dans la droite. Il peut être rouge, blanc, noir, vert ou jaune. Il a presque toujours une fleur dans sa main gauche. Quand il est représenté avec huit mains il tient un petit parasol, une foudre, une roue et d'autres objets. Quand il n'est pas sur un lion il est assis sur un trône en forme de lotus, ses pieds nus croisés la plante tournée en dessus. On croit qu'il apparaît souvent aux habitants de la vallée sous la forme d'un aveugle, d'un berger, d'un Lama ou de quelque autre personnage. Il apparut une fois sous les traits d'une pauvre fille qui donna son cheveu à enterrer à l'endroit désigné maintenant sous le nom de Wén-shoo-fa-ta, *la tombe du cheveu de Manjusri;* c'est sur le Chung-taï, *terrasse centrale.* Sous le règne de Wan-leih (seizième siècle), cette tombe fut réparée et on vit le cheveu; il avait une teinte d'or et émettait une lumière multicolore.

Au douzième siècle, un berger nommé Chau-Kang-pé, vit un prêtre étranger entrer dans la grotte de Nala-yén, sur le Tung-taï, et y laisser un parasol. Il construisit un tombeau pour enterrer cet objet. A peu de distance de cette tombe, on vit une fois une femme à cheveux blancs qui lavait son écuelle à manger le riz. Un moine nommé Ming-sin lui demanda d'où elle venait. Elle répondit : « Je suis venue depuis Chung-taï en mendiant ma nourriture. » Puis elle disparut subitement, et on ne vit plus rien qu'une lumière extraordinaire qui illuminait le bois et la vallée.

Une jeune fille de la ville avoisinante de Taï-chow refusait de se marier et s'enfuit dans un lieu appelé le *Rocher de miséricorde,* sur le Tung-taï également; là elle se nourrissait des feuilles de certaines plantes et buvait la rosée. Son père et sa mère arrivèrent et essayèrent de la contraindre à rentrer au logis pour se marier. Alors elle se précipita du haut du rocher; mais soudain elle prit des ailes et s'envola dans les régions supérieures.

Woo-taï est un lieu important. Les vallées, les grottes, les sources, les

rochers, les ruisseaux, les tombeaux, les jardins, les images sont innombrables. La plupart ont une légende et les miracles que l'on affirme avoir vus sont tous produits par le pouvoir magique de Manjusri, dieu protecteur de la montagne. La fontaine où est apparue la vieille femme aux cheveux d'argent est désignée sous le nom de **Wen-shoo-sé-po-ché**, *la fontaine où Manjusri a lavé son bol à riz*. C'est sa présence qui fait que les habitants voient toute cette région à travers le prisme de la légende. La fille qui ne voulait pas se marier était une incarnation de Manjusri.

Chacune des cinq montagnes a reçu une des cinq couleurs sacrées et on prétend que les fleurs qui croissent sur le Nan-taï revêtent de même ces cinq couleurs. On les dessèche pour en faire des remèdes qu'on vend en petits paquets aux visiteurs de Woo-taï. Ils les font infuser dans l'eau chaude et se figurent que cette infusion les guérit. Si celui qui en fait usage ne constate aucune amélioration dans sa santé, il se console en pensant que d'autres plus heureux ou plus dignes ont obtenu l'assistance toute-puissante de Manjusri, grâce à laquelle ils sont délivrés de leurs infirmités corporelles. C'est ainsi que s'est exprimé le Lama Liang, un de mes amis du Yung-ho-kung, qui lui-même avait rapporté de Woo-taï quelques paquets de remèdes.

Vue du temple du Vieux Manjusri la vallée est très belle. Juste en face, se présente le temple de Poo-sa-ting; dans le haut de la vallée du nord, on voit plusieurs monastères, à côté desquels serpente la route qui conduit au Hwa-yén-ling. La passe de ce nom franchit un épaulement du Taï septentrional et du Taï oriental. On voit serpenter la route au-dessus du coteau; demain, nous la suivrons en quittant Woo-taï. Au sud, s'étale la petite ville de Taï-hwaï, où nous avons notre auberge, et tout près de Poo-sa-ting, se groupent un amas de monastères, le bazar mongol et une agglomération de constructions ressemblant à une petite ville, où sont soignées les bêtes de sommes des voyageurs et des monastères. Ces groupes de bâtiments donnent de la variété à la vallée qui, avec son gazon rabougri et jauni par l'automne, a réellement besoin de cet appoint partout où ne passe pas le ruisseau argenté qui la traverse dans toute sa longueur, du nord au sud, et disparaît derrière les collines qui bornent l'horizon. A l'ouest, la vue s'étend dans la direction du Taï septentrional; à l'est, on aperçoit le Taï oriental.

Nous continuons notre route jusqu'au **Dara-éhin-sum**, *le temple de la mère du Bouddha*. Le culte de cette divinité s'est établi sous la dynastie Tang, à l'époque où le sivaïsme s'introduisit dans la religion bouddhique. Les Hindous qui sont venus en Chine et au Tibet depuis cette époque semblent tous avoir été des propagateurs du bouddhisme sivaïque. Ce fut du septième au quinzième siècle, antérieurement au lamaïsme et postérieurement à l'école contemplative, **Chan-men**, que fleurit cette forme de la religion bouddhique. La fête des esprits affamés, les positions magiques des mains, l'usage de miroirs de fer ou de bronze, avec des charmes sanscrits et une image de la mère du Bouddha, appartiennent à cette époque.

Nous allons visiter actuellement un temple spécialement dédié en l'honneur de Dara-éhé. Il y a deux salles pour les images. La première renferme les vingt et une métamorphoses de Dara ; toutes les images sont assises, bras et poitrine nus. Le bras droit allongé touche le siège, en forme de fleur de lotus, sur lequel la statue est assise. Une grande **han-kwang** (littéralement *gloire chevelue*, par allusion à ses rayons parallèles semblables à des cheveux) forme un écran derrière le corps et un cercle coloré autour de la tête : on lui donne à volonté les cinq couleurs sacrées. La coiffure de la déesse se compose habituellement de cinq touffes de cheveux et d'un nœud au sommet de la tête ; mais dans cette salle, elle porte la couronne à six feuilles de Poosa. Une fleur se dresse toujours à sa gauche. Derrière elle sont les trois Bouddhas, Passé, Présent et Futur. Ils occupent la place d'honneur, mais Dara-éhé est plus en évidence. Quand on introduit de nouvelles images dans les temples du bouddhisme septentrional elles n'éliminent pas les anciennes ; on peut seulement les placer en face ou à côté de celles-ci.

Dans l'autre salle principale, se trouve le Bouddha, et, dans une antichambre, Tsung-khappa, fondateur du lamaïsme, qui vécut il y a quatre cents ans ; ses traits sont reproduits dans plusieurs grandes peintures. C'est là que sont disposés, pour le culte quotidien, tous les coussins et les chaises, car c'est cette salle qui sert pour les prières du matin et du soir.

Un lama que j'avais rencontré à Kalgan, il y a cinq ans, s'est fait recevoir dans ce temple. Il me dit qu'il mène ici, depuis quatre ans, une vie assez heureuse. Lorsque je l'avais connu autrefois il était employé comme professeur de langue mongole par un missionnaire américain. Je pense qu'il se

reporte avec plaisir à l'existence plus variée et plus intéressante qu'il menait alors.

La danse sacrée, **Cham-harail**[1], procession d'une mascarade de dieux hindous, se célèbre à Woo-taï d'après le rite usité au Yung-ho-kung à Péking. A Poo-sa-ting, on commence par dix jours de chants, du 6 au 15 ; la danse et la mascarade sont réservées pour les deux derniers jours de la fête. Pendant cette cérémonie, on se sert du livre Kongso. Les exécutants sont au nombre d'environ soixante ; ils étudient leurs parties deux mois à l'avance.

Le Lama de Kalgan me dit qu'à Woo-taï l'usage impose aux Lamas enfants un habillement rouge. Adolescents, ils revêtent des vêtements couleur **tsi** ou brun pourpre; à l'âge mûr, ils adoptent le jaune. Il estime qu'il y a à Woo-taï deux mille Lamas mongols; selon d'autres, ils ne sont pas plus de sept cents. Il est difficile de se procurer des statistiques sérieuses à cause du caractère flottant de la population. Les Lamas aiment à vagabonder et, comme ils ont des habitudes frugales, il leur est facile d'obtenir l'hospitalité dans les temples. Ils accourent en foule à Woo-taï et se prosternent devant les diverses chapelles avec une grande apparence de ferveur. Il y a ici plusieurs centaines de prêtres bouddhistes, chinois de naissance ; il y a aussi beaucoup de Lamas chinois. L'usage est, que ces derniers chantent les prières en tibétain, que leurs temples soient ornés des mêmes images et qu'ils portent les mêmes costumes qui sont usités au Tibet.

A sa requête, je donne au Lama de Kalgan une Bible en mongol; il désire l'avoir pour un de ses amis. La santé de cet homme est très gravement compromise par l'habitude de fumer l'opium.

Les Lamas qui viennent en pèlerinage augmentent beaucoup le nombre des résidents mongols. Les laïques mongols, les femmes surtout, sont aussi très friands des visites à Woo-taï sous le prétexte d'adorer les images. Nous remarquons quelques-unes de ces pèlerines autour du Dagoba, au sud de Poo-sa-ting ; cette pagode ressemble à celle qui se trouve dans l'intérieur de Ping-tséh-men, à Péking. Elle présente un aspect réellement remarquable quand on pénètre dans la vallée de Woo-taï par le sud. A sa base, on voit

[1] Cham, en tibétain « danser ».

une empreinte de la plante des pieds du Bouddha gravée dans un bloc de marbre. A côté, nous remarquons une empreinte de ses mains également gravée dans le marbre. Plus de trois cents cylindres à prières sont suspendus autour du Dagoba. Le fidèle monte quelques degrés de pierre, fait le tour du monument et touche les clochettes. Nous remarquons des femmes mongoles qui, en faisant le tour du Dagoba, poussent chaque cylindre par marque de respect pour le Bouddha. Elles sont toutes suivies d'un domestique. Plus loin est une petite chapelle avec des images ; on y accède par des degrés de pierre. Woo-taï a donc, aussi bien que Rome, sa Sancta Scala, où il est méritoire de monter.

Un pèlerin du pays d'Ordos porte un pistolet à sa ceinture. Interrogé, il me répond que c'est pour se défendre contre les voleurs. Il me demande quelque argent. Je ne juge pas utile de lui en donner, car il paraît bien vêtu et bien nourri. En pleine campagne, s'il n'y avait en vue ni tentes, ni gens, il ne serait peut être pas prudent de lui refuser. Porter un pistolet paraît très peu conséquent avec la doctrine lamaïque ; le vrai Lama ne doit pas tuer volontairement, même en cas de légitime défense.

Les pèlerins mongols achètent au bazar des livres sacrés de leur religion. Ces livres, écrits en mongol et en tibétain, viennent de Péking. Ils achètent aussi des clochettes, des cylindres à prières, des chapelets, des vadjras, ou sceptres de diamant, qui se tiennent de la main droite tandis que la gauche agite la sonnette, des trompettes et des peintures de divinités. Les chapelets sont en verre, en bois, en grains ou en pierres précieuse. Les peintures, à l'huile, représentent des Bouddhas, des Bodhisattvas, des Lohans, des Sahigdséns ou protecteurs de la loi, divers dieux hindous ou chinois, les autels de différents Bouddhas et autres personnages. Ces autels sont de grandes constructions carrées à l'intérieur, rondes à l'extérieur. L'image de la divinité adorée en occupe le centre. Leur caractère distinctif principal consiste en quatre grands **pai-lews**, ou arcs de triomphe, qui figurent les quatre *quartiers* de l'horizon. L'autel est tantôt grand, tantôt petit. Quand il est grand, c'est sur la plate-forme ou terrasse que les Lamas ou les Hoshangs accomplissent les cérémonies du culte ; elle est pourvue de tables pour les offrandes, de coussins, de lampes, de suspensions peintes, de baldaquins. A Péking, quand l'empereur ordonne des prières pour la pluie, ces autels ou

tans sont improvisés en peu de temps en face des temples, au moyen de pièces mobiles. Ils demeurent debout tant qu'il est nécessaire. Dans l'idée des Lamas, le Hoto-Mandal (sanscrit *man*, « adorer; » *mandari*, « une ville, un temple; » *Hoto*, en mongol, « une ville ») représente la ville résidence de chaque dieu dans le pays du Bouddha ; quelquefois le Hoto-Mandal est placé en face du Bouddha pour recevoir les offrandes. On montre également aux pèlerins des images représentant toutes les principales merveilles des divers temples.

Derrière le grand Dagoba, à un étage inférieur, se trouve une bibliothèque tournante mise en mouvement par deux hommes; elle est octogone et haute de soixante pieds; elle renferme l'exemplaire chinois du Kandjour (livre sacré des Thibétains). Le visiteur voit tourner lentement de l'est à l'ouest toute cette immense roue. Les cylindres à prières doivent toujours tourner dans le sens du mouvement du soleil. Avant l'époque des Taï-pings, il y avait à Hang-chow, au monastère de Lung-yin, une bibliothèque tournante comme celle-ci ; je l'ai vue il y a environ vingt ans. Il en existe aussi une au Yung-ho-Kung, à Péking.

Les femmes mongoles aiment à acheter. On les voit dans les boutiques du bazar discutant les prix avec les marchands. Elle trouvent à acheter ici à peu près tout ce dont elles peuvent avoir besoin. Les coiffures des femmes varient suivant leur tribu. Elles emploient à profusion les perles, le corail et l'argent, souvent toute la tête en est couverte. Leurs cheveux noirs sont disposés en plusieurs grandes nattes, dont le nombre et la disposition varie suivant l'usage adopté par les tribus.

Les femmes mongoles sont très affables pour les étrangers, et dans leurs déserts verdoyants elles leur paraissent moins égoïstes que les Chinoises. Elles sont promptes à donner du lait et du fromage et se lèveront volontiers au milieu de la nuit pour céder leur lit à quelque piéton harassé de fatigue. Une lumière reste toujours allumée dans leurs tentes; elle sert à deux fins. C'est une offrande aux dieux du foyer et un phare pour les voyageurs. L'étranger pousse la porte de la tente, entre, active le feu et prépare son repas pendant que les propriétaires dorment. Les femmes mongoles sont portées à cette large hospitalité en partie par une disposition naturelle à la bonté, en partie par des motifs religieux. Fervantes bouddhistes, elles croient

au mérite des bonnes actions et à leur efficacité pour leur assurer un grand bonheur à elles et à leur famille.

Elles aiment à chevaucher à travers leurs steppes natales ; on les voit galopper sur leurs poneys, côte à côte avec leurs époux, sans jamais montrer de la fatigue ou témoigner le désir de rester en arrière.

Chaque tente possède ses petites images. Ce sont Shakya-Mouni Borhan, fondateur du bouddhisme, Géser-Han, champion de la religion, Galin-Egin, dieu du feu, esprit qui préside à la cuisine et veille à la sécurité du foyer.

La dévotion des Mongols les porte à pousser leurs fils à se faire Lamas et à entreprendre de longs pèlerinages à Péking ou à Woo-taï pour adorer les images sacrées et les reliques de leurs divinités.

Le plus riche monastère de Woo-taï est sans contredit le Hung-tsiuen-si. Entre autres curiosités, il possède un temple en cuivre. Le Poo-sa-ting est aussi fort riche ; ses domaines territoriaux apportent, dit-on chaque année dans son trésor quelques dizaines de mille taëls. Ses terres sont situées dans la province de Shansé et aussi à Pau-ting-foo, Tchén-ting-foo et autres lieux de la province métropolitaine. Chaque hiver, l'empereur donne une forte somme aux Supérieurs Tibétains du monastère lors de la visite qu'ils font à Péking à l'époque des fêtes du nouvel an.

La vie quotidienne de la plupart des Lamas paraît assez monotone. Leurs principaux devoirs consistent à lire des prières; quelques-uns sont chargés de l'instruction des jeunes Lamas, prennent soin des édifices et des propriétés du couvent, font les préparatifs nécessaires pour certains jours de culte spécial et étudient chez eux la théologie bouddhique. Plus de la moitié des maisons de Taï-hwaï leur appartiennent. Notre auberge est la propriété d'un monastère dont fait partie un Lama que l'on voit toujours à cheval sur un poney, occupé de questions de propriétés. J'ai vu un Lama qui imprimait des livres de prières avec des caractères de bois apportés probablement de Péking.

L'aubergiste qui nous loge nous affirme qu'il y a à Woo-taï mille Lamas mongols et deux mille Lamas et Hoshangs chinois. Nous en voyons beaucoup qui récitent de mémoire leurs prières avec des chapelets dans leurs mains ; ils ont l'extérieur de la dévotion, mais notre arrivée trouble quelque peu leur ferveur. Dans un temple, où se trouvent environ cent Tibétains,

nous en voyons deux qui se prosternent avec ferveur. Un autre survient, plus zélé encore, qui, non content de frapper la terre de son front, s'étend tout de son long sur le sol, tout près de l'image ; comme nous le regardons du seuil d'une porte latérale, il recommence cet acte d'humilité, puis se retourne pour nous regarder à son tour. Une minute après, il traverse la salle pour venir en souriant palper nos habits. Tout en tâtant les étoffes étrangères, il continue à réciter des prières ou des incantations. Nous sommes choqués du peu de dévotion réelle qui se manifeste dans la conduite de ce Lama, si fervent en apparence.

Woo-taï est un lieu recherché pour les tombeaux; aussi sont-ils en grand nombre sur les versants des collines. Dans la plaine, autour des monastères, les cimetières sont aussi assez nombreux. Être enterré dans cette terre sainte est considéré comme un bonheur inestimable. Les *Gégens* du monastère de Young-ho-Koung, à Péking, sont apportés ici pour y dormir en paix leur dernier sommeil. De tous côtés, on aperçoit des tombes blanches renfermant une urne remplie des cendres du mort.

Le disciple de Confucius qui va à Woo-taï y trouve son Sage bien-aimé dans une situation relativement bien inférieure. Dans le temple qui surmonte la porte au nord de Taï-hwaï se trouve une image du grand philosophe; elle est bien petite et se dresse à côté de celle beaucoup plus grande de Wen-chang dieu de la littérature. Du côté sud, est Tchén-woo, protecteur légendaire du croyant taouiste contre la peste et autres calamités.

Les empereur Ming allaient souvent à Woo-taï ; la dynastie actuelle s'y rend moins fréquemment, mais Kang-Hi s'intéressait beaucoup à ce siège du bouddhisme. Le pavillon impérial où il habitait dans ses pèlerinages existe encore, quoique ruiné. La description de Woo-taï, écrite par son ordre, est pleine de sympathie pour le bouddhisme et, contrairement aux usages reçus à la cour, on n'y trouve pas un mot de blâme pour cette religion. En protégeant les monastères le gouvernement a pour but de faire offrir par les moines des sacrifices et des prières pour la prospérité de l'empereur et de l'État.

CHAPITRE XIX

VOYAGE DE WOO-TAI-SHAN A PÉKING, PAR TSZE-KING-KWAN

30 octobre 1872. — Levés au chant du coq, nous quittons le « clair et froid Woo-taï ». Nous suivons la vallée du nord et montons les sinuosités du Hwa-yén-ling. A mesure que nous montons, la vue devient très belle. Tout le long de la route, jusqu'au sommet, le Poo-sa-ting reste en vue. De ce point, on peut facilement atteindre le Taï septentrional et le Taï occidental. La montée est douce et tout le long du chemin, nous foulons un gazon d'un vert brunâtre. Il y a beaucoup de neige sur le versant nord des diverses montagnes; sur le flanc du Chung-taï la glace ne doit pas fondre par les étés les plus chauds. Tout en haut, se trouve une pagode blanche. Du haut du Pëï-taï, la vue est d'une grandeur écrasante par l'accumulation des pics de différentes hauteurs qui l'entourent, à ce que nous dit M. Gilmour qui y est monté hier. Après le Heng-shén, le Taï septentrional est le pic le plus élevé de cette partie de la province de Shansé et en réalité de toute la province. De là, le grand nombre de pics qui apparaissent du sommet du Taï septentrional semblables à une immense mer dont les vagues sont des montagnes et font tant d'impression sur le voyageur. La scène est aussi grandiose du Taï oriental d'où, au lever du soleil, on peut apercevoir la mer au loin, à l'est. Les cinq montagnes ont reçu le nom de terrasses, parce qu'elles sont plates à leur sommet. D'après la théorie de Pumpelly, les vallées ont toutes été

creusées graduellement par l'action de l'eau et séparées du plateau qui autrefois s'étendait au sud bien au delà de ses limites actuelles. Le Chung-taï, le Péï-taï et le Tung-taï sont reliés ensemble et peut être aussi le Sé-taï et le Nou-taï. La seule vallée profonde est probablement celle par laquelle nous avons pénétré dans cet asile sacré du bouddhisme.

Selon Richthoven, Woo-taï-shan a dix mille pieds de hauteur. Les monastères doivent donc se trouver à sept ou huit mille pieds. Le même voyageur dit que les orges sont cultivés jusqu'à deux mille pieds du sommet. A l'appui de cette estimation, il faut rappeler que la neige et la glace se maintiennent toute l'année près du sommet sur le versant nord. Il semble donc que cette hauteur atteint juste la ligne des neiges. Le sommet du Péï-taï est une surface plate d'environ quatre li carrées. La montée, de la vallée au sommet, est longue de quarante li. Le Woo-taï-shan inférieur, au nord-ouest, est également indiqué comme ayant une élévation de dix mille pieds [1].

Le groupe de montagnes appelé Woo-taï shan a cinq cents li de tour. La rivière de Poo-to, qui prend sa source à Ta-ying et serpente du sud à l'est, derrière la ville de Woo-taï, dans la province de Chih-li, forme leurs limites au sud et à l'ouest. Au nord, la montagne confucéenne, Heng-shan, les surpasse en élévation ; à l'est, la chaîne de Taï-hang, indiquée par l'extension méridionale de la grande muraille, forme la limite naturelle.

Les ramifications du nord, du sud, de l'est et de l'ouest se relient toutes au Chung-taï comme centre. Telle est l'idée indigène. Le Nan-taï est le plus beau, grâce à sa pente méridionale qui nourrit assez de fleurs et d'arbustes pour mériter d'être nommée **Kin-sieu-féng**, *la montagne brodée*.

De forme convexe, le sommet du Nan-taï méridional a un li de circonférence ; celui du Tung-taï a trois li, et celui du Sé-taï, deux li. Peut-être peut-on discuter ces données, vu que les descriptions des Chinois attribuent exactement à la circonférence de ces cinq sommets de montagnes, un, deux, trois, quatre et cinq li. La nature n'est pas si méthodique quand elle fait les sommets de ses montagnes.

On peut facilement se représenter l'enthousiasme du bouddhiste qui, de

[1] M. William Hancock a gravi récemment cette montagne, et il estime que son élévation est, comme nous le disons ici, de 10,000 pieds environ. Il a trouvé en automne de la neige congelée à environ 8,000 pieds sur le versant nord.

cette passe, contemple avec orgueil Woo-taï. « Voici, dira-t-il, la montagne
« froide et claire, où, depuis près de deux mille ans, nos moines n'ont jamais
« cessé de réciter leurs prières. C'est une des trois montagnes bouddhiques
« les plus célèbres. Mais ni Ngo-méï dans la province de Szé-chuen, ni
« Poo-to dans l'Océan Oriental, ne peuvent entrer en comparaison avec elle
« pour le nombre des monastères, des moines qui les habitent et des pèlerins
« qui les visitent. Ici les empereurs ont demandé des prières pour leurs mères
« et pour le peuple. Kang-hi en personne a fait de fréquents pèlerinages en
« ce lieu, consacrant le souvenir de ses visites par des inscriptions monu-
« mentales dans les principaux temples. C'est le lieu le plus convenable pour
« les maîtres de cette religion qui prêche la pureté dans la conduite et la
« pitié pour tous les êtres, qui aspire à la renonciation ascétique et encourage
« la méditation du Sage, qui guide les hommes à la vertu et les éloigne de
« la fréquentation du vice. C'est ici, en vérité, que peuvent trouver le repos
« ceux qui luttent pour atteindre à une existence pure, loin du monde dé-
« pravé où règnent les soucis, les vices et la perpétuelle distraction. Sur ce
« mont méridional, notre Manjusri est apparu souvent et tout spécialement,
« dans l'espoir de déterminer les hommes à l'aumône et à la bienveillance,
« au réfrénement de la nature animale par la vie ascétique, à la patience
« à supporter les injures et les injustices, à la méditation tranquille et aux
« aspirations les plus élevées vers la Sagesse surnaturelle. »

Telle était la pensée de Kang-hi, quand il visita la montagne. Bien que confucianiste, il admirait ce nid de monastères élevé au milieu des nuages. Les hommes de sa nation sont accoutumés à croire à la fois à deux religions et on dit que son père était mort bouddhiste.

Le panégyrique de la vie ascétique, que l'on vient de lire dans le passage qui précède, est tiré en entier de ses édits. Pourtant ni lui ni son père n'ont jamais songé sérieusement à se faire Hoshang ou Lama, ou, comme Charles-Quint, à chercher pour leur vieillesse un refuge dans quelque monastère.

Quand le Lama Mongol arrive en ce lieu, il a peut-être des sentiments différents. La vue de Woo-taï remplit son âme de vagues conceptions de la grandeur de Borhan. Woo-taï est la demeure de prédilection de Borhan; c'est pourquoi le Lama se prosterne quand enfin il arrive en vue de ce saint lieu. Cet acte, il l'accomplit au milieu du vaste panorama de montagnes

entassées qui, de tout côté, frappent ses yeux, tandis que le vent du nord souffle sur son dos ses raffales glacées. Il se prosterne devant la vallée sacrée, lieu saint, dont la vue est à la fois un grand bonheur et un immense mérite. Pour lui, comme pour le Mongol laïque, Borhan possède une puissance et une pitié sans limite. S'il a des sentiments religieux, il se rend à Woo-taï comme en un lieu où, par l'accomplissement de certains vœux, par l'offrande de dons, par la récitation de prières et de charmes, il pourra obtenir tous les bonheurs qu'il peut désirer.

Et ces femmes mongoles, quel résultat espèrent-elles de leur pèlerinage? Vous les voyez, dans les bazars, négocier avec les marchands; autour des temples, faire leurs prières, tourner les cylindres à prières, ou montées sur des chameaux regagnant leurs demeures. Toutes elles doivent avoir un but. C'est probablement quelque sujet spécial, quelque tourment particulier dont le Borhan tout-puissant les délivrera à leur demande, ou bien une impulsion inconsciente qui les détermine à faire ce voyage avec l'idée vague que cela peut être bon pour elles, ou pour faire ce que les autres font d'après une coutume qui a pour elles force de loi; ou bien c'est le désir de voir une montagne dont chaque parcelle de terrain a été sanctifiée par la présence du Bouddha, où les images, les prêtres, le culte, les temples, les tombes, tout est plus saint que partout ailleurs.

Comme nous descendons la passe pour rejoindre la plaine de la rivière de Poo-to, nous apercevons, au nord-ouest, Heng-shan, montagne très remarquable qui forme une ligne horizontale à une grande hauteur. A en juger par l'aspect, comme nous l'avons fait, elle doit avoir une très large surface plate à son sommet. Les bergers que nous rencontrons prétendent qu'elle est plus élevée que Woo-taï. Un sacrifice annuel est offert en ce lieu, par des fonctionnaires délégués par l'empereur, pour perpétuer une pratique ancienne. L'adoration des montagnes était un des éléments de l'ancienne religion des Perses avant l'introduction du système des Mages, et Hérodote en fait la description.

Nous suivons une pente rapide. Dans la soirée, nous arrivons au fond de la vallée, à soixante li de Woo-taï et juste à la limite de la plaine, à un village nommé Tung-shan-té, *pied de la montagne orientale*. Ici nous sommes à 240 li de Taï-tung (80 milles) et à quarante de la ville nommée Ta-ying. Toutes deux sont situées au nord. On dit que les loups sont très

féroces ici ; deux ou trois personnes du village auraient, depuis peu, été mordues par eux. Un peu plus avant dans la plaine, le blé commence à pousser, et cette plaine est en réalité ici une large vallée.

Jeudi 11 octobre. — Ce matin nous avons quitté nos logements à six heures et traversé la plaine en nous dirigeant au nord-est vers Ta-ying. Au-dessous passe une grande route qui conduit à Taï-chow et à d'autres villes dans la direction du sud-ouest. La rivière qui traverse cette vallée est le Poo-to, qui prend sa source près de Ta-ying et continue son cours tortueux par Taï-chow au sud ouest, tourne ensuite au sud-est et entre dans la province de Chih-li près de Chén-ting-foo.

Ici recommence le terrain de loess ; il se rencontre dans la vallée, où il forme des collines isolées et revêt aussi les creux qui sont au pied des montagnes.

Sur la grande route, nous rencontrons beaucoup de muletiers qui apportent des chargements de Péking. Quelques-uns connaissent les nôtres et les saluent. Un d'eux donne à mon conducteur, en signe d'amitié, deux gâteaux frais qui, sans un mot d'explication inutile, sont dûment acceptés et appréciés.

C'est jour de marché à Ta-ying, la foule se presse dans notre auberge. Dès que nous sommes arrivés, un officier de Ping-hing-Kwan, averti de notre présence, vient à l'auberge savoir qui nous sommes. Je sors pour lui parler. Je vois un homme à l'air assez rébarbatif à cheval au milieu de la cour de l'auberge, entouré par la foule et par ses subalternes. Après les premières questions, je lui demande de nous protéger contre la foule qui ne nous laisse pas déjeuner en paix. Il me dit qu'il est bien naturel que dans une ville où nous venons pour la première fois, la foule soit curieuse de nous voir ; et que lui aussi voudrait bien voir les **ping-ku**[1], que nous pouvions avoir. Il veut dire nos passeports qui prouveront notre droit à être ici. Je présente le mien, qu'il lit sans descendre de cheval et qu'il me rend. Je lui dis que mes deux compagnons en ont de semblables. Il répond qu'il lui suffit d'en voir un ; il est venu en passant voir qui nous sommes. A ce moment, le catéchiste commence à parler : « Oh ! c'est vous qui avez ameuté

[1] Ces deux mots signifient « tenir en main » ; de là « certitude, preuve ».

tout ce peuple, » dit l'officier d'un ton désagréable. Je crie donc au catéchiste d'apporter quelques livres et de les offrir à l'officier ; il les accepte gracieusement et les donne à porter à un homme de sa suite. Il dirige alors son cheval vers la porte et ordonne à son escorte de pousser tous les envahisseurs hors de la cour. On pourrait croire que, lui parti, sa troupe aurait fait quelque tentative pour chasser la foule ; mais rien n'était plus loin de leur idée qu'un effort de cette sorte. La corvée de maintenir la foule retombe sur nous et nous adoptons le parti bien simple de vendre des livres. Nous sommes trop serrés dans l'auberge ; il nous faut aller dans la rue, portant chacun une pile de livres, pour nous délivrer des badauds qui nous examinent. L'aubergiste et ses satellites pourront ainsi vaquer à leurs occupations obligées. Dans la rue, il vaut mieux vendre les livres que les donner pour que la foule ne se bouscule pas pour les attraper. Dans un marché ou à une foire, il faut que nous vendions nos livres chrétiens, si nous voulons maintenir l'ordre.

Si on rencontre quelques Chinois isolés, en règle générale, ils n'achètent pas de livres, mais les prennent avec reconnaissance si on leur en donne. Dans une foule, les lois de l'esprit humain poussent l'homme à dépenser quelque argent pour son livre. Il est excité. L'un pousse l'autre. L'exemple est contagieux. Si l'un achète, l'autre veut acheter aussi. Dans une foule, les Chinois sont bien différents de ce qu'ils sont seuls ; ils deviennent avides d'acheter ce dont, dans d'autres circonstances, ils se soucieraient peu ; souvent je les ai vus emprunter de l'argent plutôt que de ne pas acheter. L'excitation est trop forte pour eux.

Un prêtre bouddhiste examine un exemplaire de l'Évangile de saint Marc ; il en a une haute idée et se décide à l'acheter. N'ayant pas d'argent il va en emprunter dans une boutique. A son retour, il remarque que les Actes sont plus volumineux que cet Évangile et désire faire l'échange ; bien qu'il lui manque deux *cash* nous le lui donnons sous prétexte de favoriser le clergé.

Un autre, après avoir acheté saint Luc, remarque qu'il est marqué volume III. Il veut le changer contre un Testament, qui est un livre complet mais ne veut pas payer plus cher. On lui démontre que ce n'est pas raisonnable. Il insiste sous le prétexte que saint Luc est incomplet ; enfin il paye le surplus et reçoit le Testament.

Un malheureux à l'air malade vient demander un remède pour le guérir des effets de l'opium. Nous lui disons que nous n'en avons point, mais que nous possédons un livre qui exhorte les victimes de l'opium à en cesser l'usage et qui renferme une bonne recette pour cela. « Voilà, dit-il, le livre qu'il me faut. » D'autres, entendant que ce livre se vend pour deux petites pièces de monnaie, s'en emparent avec avidité et l'emportent avec bonheur. La misère que produit l'opium est un mal permanent et universel. On récolte beaucoup d'opium dans les collines de cette partie de Shansé.

Nous arrivons dans l'après-midi à Ping-hing-Kwan, trente li plus loin ; c'est une passe dans la Grande Muraille intérieure. Nous rencontrons d'abord un fort. Il est placé sur une colline de loess qui a de grandes fissures de soixante-dix à quatre-vingt pieds de profondeur. Quelques-uns de nous montent au fort ; d'autres avancent dans un chemin au fond de l'une des fissures ; par suite, nous sommes bientôt séparés par une hauteur considérable. Nous avons quelque peine à nous retrouver.

Un ennui ne vient jamais seul. Les officiers subalternes d'un **Hiun-Kie**, mandarin militaire, viennent à notre rencontre et veulent que mules et cavaliers aillent au **yamun** de leur supérieur pour se faire reconnaître. Nous nous y refusons et répondons qu'avant tout nous avons besoin d'aller à l'auberge. Une demi-heure plus tard, nous sommes tous réunis dans une auberge en dehors de la porte nord du fort. Les subalternes du mandarin ne reparaissent pas.

Vendredi 1ᵉʳ novembre. — Partis avant le jour, nous nous éloignons du fort en remontant la passe qui, au-dessus de nous, se dirige vers la Grande Muraille. Ici cette muraille est en très mauvais état ; une simple cloison de barres de bois mince sert de porte. Du côté de l'est, quelques toises de mur sont prêtes à tomber à la première pluie. Sur une ou deux des hauteurs avoisinantes, une tour en ruines indique le peu qu'il reste de l'œuvre de Tsin-shi-hwang. La muraille ne conserve quelque apparence décente que là seulement où elle a été réparée depuis peu de siècles, comme, par exemple, sur les routes qui conduisent de la Mongolie à Péking. Pourtant le Ping-hing-Kwan serait facile à défendre, car au nord de ce point nous avons suivi une vallée de terrain de loess de huit à dix milles de longueur et, en beaucoup d'endroits, la route très étroite est flanquée de crevasses profondes. Si la

route était fortifiée ces crevasses seraient une barrière excellente contre les envahisseurs. Elles sont évidemment dues aux eaux qui délayent le loess, qui alors glisse en avalanches. Sur un point, on rencontre un large ravin sur lequel est jeté un pont qui repose sur un mur de matière friable de cinq ou six pieds d'épaisseur. Par dessous, il forme un canal voûté par où s'écoulent les eaux de la fissure. A trente pieds au-dessus de cette arche, se trouve la route qui longe un mur étroit. Il est renforcé dans le haut avec des pierres, mais en partie crevassé et si on ne le répare bientôt, la route n'aura plus que trois ou quatre pieds de largeur.

Dans beaucoup de points, la route côtoye en serpentant le bord d'un précipice, à l'extrémité de l'une des fissures, que l'action de l'eau tend perpétuellement à agrandir. Au fond l'humidité de la vapeur, au sommet la pluie; l'ensemble de la construction est ébranlé et une nouvelle masse de loess se détache. La route est alors rompue et on l'élargit de l'autre côté en taillant dans le loess. De cette façon, les détours de la route, comme ceux d'une rivière, deviennent toujours plus grands. Le vide que l'on voit du haut de la crevasse affecterait des nerfs un peu faibles; on a devant soi une profondeur perpendiculaire de soixante, soixante-dix, quatre-vingt ou cent pieds. Ordinairement le loess est un terreau fin, de contexture uniforme et très légère, mais quelquefois il se présente des couches de gravier et aussi de cailloux calcaires; le gravier doit avoir été amené par les eaux pendant la période de déposition du loess. Le loess repose sur différentes espèces de roches, comme si le vent l'avait entassé sur elles depuis qu'elles ont pris leur position actuelle.

Aujourd'hui nous traversons un pays plus élevé qu'hier. Nous nous trouvons derrière la chaîne que nous avons traversée à Ping-hing-kwan. Le blé ne mûrit pas ici; l'orge, le **kau-liang** et les fèves noires sont les produits ordinaires du sol. L'impôt foncier est de trois **fén** par **mow**, ou environ un franc par acre

Au milieu du jour, nous avons encore à subir la pression d'une nouvelle foule, avidement curieuse de considérer les étrangers. C'est jour de marché, dans une ville nommée Tung-hoo-nan, « le Honan oriental » (*honan*, sud de la rivière). Nous profitons de la présence de cette foule pour vendre quelques livres.

Dans l'après-midi, nous nous dirigeons à l'est, en suivant une vallée magnifique, sur le Ling-kiow, que nous atteignons après une marche de treize milles. Il est évident que cette vallée a été anciennement un lac dont les eaux se sont frayées un passage par l'angle sud. De chaque côté, sont des terrasses de loess de hauteur modérée et par derrière celles-ci des collines rocheuses. C'est la vallée du Tang-ho, la même rivière que nous avons passée à Tang-hién, près de Pau-ting-foo. En beaucoup d'endroits, la vallée est livrée au pâturage; nous y voyons des chèvres, des brebis, des bœufs, des ânes, des chevaux et des porcs vivant tous en bonne harmonie.

Samedi 2 novembre. — Nous avons quitté ce matin à six heures la vallée de Ling-kiow, où, hier soir, nous avons vendu beaucoup de nos livres. Nous suivons le Yun-tsaï-ling, *passe des nuages multicolores*. Des roches calcaires offrent à notre vue des surfaces perpendiculaires des plus pittoresques surmontées de créneaux ciselés, disait la légende du lieu, par la main de quelque géant ou fée, mais en réalité par l'action dissolvante de l'eau de pluie agissant pendant des siècles. A deux milles de la route, on exploite le calcaire. Malgré la saison avancée, nous remarquons une fleur bleue au milieu d'un gazon luxuriant.

Il se fait un grand mouvement de transport par cette passe, en direction de Kwang-chang. Nous sommes actuellement à peu de distance au nord de Tau-ma-kwan, vallon où coule, en se dirigeant vers la grande plaine du Chih-li, la rivière Tang, qui porte ce nom depuis le temps de l'empereur Yao, 2500 ans avant J.-C.

Nous arrivons à Chau-païà l'heure du déjeuner. Le peuple a l'air pauvre. Voici les prix en vigueur : — Salaires, 60 cash [1] de cuivre par jour et trois repas ; toile de coton, 40 cash le pied ; coton en bourre, 250 cash le **catty** ; farine d'orge, 30 cash le catty ; farine de froment, 60 cash ; habillement, comprenant, chapeau, souliers et bas, 4,000 cash, ou environ une livre sterling. Le produit de l'impôt foncier est 440 cash pour les orges, 370 pour le haut millet, 280 pour le sarrazin. Les produits divers sont de 140. On peut se procurer, sans autre frais que ceux du ramassage, le combustible, les broussailles des montagnes et l'herbe. Il ne pousse ici ni pommes de terre, ni blé.

[1] Actuellement 1,700 cash valent un tael d'argent ; quatre taels font à peu près une livre anglaise. Le *catty* est une livre et un tiers.

On trouve des choux et des melons. A Péking, un ouvrier gagne de une à deux livres par mois s'il n'est pas nourri. L'ouvrier anglais jouit de beaucoup de douceurs que le Chinois ne peut pas se procurer.

Nous traversons dans l'après-midi une autre passe de montagne, Yi-ma ling, ou *passe du relais de chevaux*, en gagnant Aï-ho, *rivière Artémise*. La roche est calcaire d'un bout à l'autre et présente le même aspect d'architecture gothique dans ses précipices abruptes, une grande variété de couleurs et de formes à chaque contour de la route. Sur le versant ouest, la vallée est couverte, pendant plusieurs milles, de petites pierres ; ce sont des fragments de roches calcaires réduits par l'action de l'eau à de très petites proportions. On rencontre parfois de grands blocs isolés. Du côté est de la passe, on trouve des traces de fer dans le sable rouge et le calcaire rougeâtre. Au sud de ce lieu, une colline toute rouge semble indiquer la présence du fer. La route est creusée dans des dépôts de terreau et de graviers qui paraissent provenir, le terreau des collines de loess qui ne sont guère distantes, et le gravier des rochers qui dominent le lieu où ils gisent.

Les Chinois ne manquent jamais d'élever des temples dans les passes ; ils sont destinés à protéger les voyageurs contre les influences pernicieuses, les voleurs, les attaques des animaux sauvages. J'entre dans un temple dédié à Laou-keun, fondateur du taouisme. Sur les murs, sont peintes vingt-cinq métamorphoses de ce personnage, naturellement imaginaires pour la plupart.

Dimanche 3 novembre. — Nous sommes arrivés hier soir dans un village perché sur une ondulation du terrain de loess. En face de nous, est une petite rivière et au sud une vaste étendue de terres cultivées. C'est une ramification de la vallée de la rivière Ku-ma-ho, que nous allons suivre maintenant dans la direction de l'est jusqu'à Tszé-king-kwan. Le village est pittoresquement situé. Des ruisseaux d'une eau pure arrosent le pays pendant plusieurs mois de l'année ; dans l'été, à ce que disent les habitants, les ruisseaux se tarissent et on souffre beaucoup de la soif. Il faut alors aller tirer de l'eau à des puits très éloignés et très profonds. On ne voit pas de goîtres ici, probablement par la raison que le pays est à la fois élevé et ouvert.

On laboure les champs en novembre pour les préparer à recevoir le millet, qui se sème au printemps. La région est trop élevée pour le blé. On procède avec ardeur au battage et au vannage des moissons. On emploie

un fléau dont la pièce volante, en solide vannerie plate, a deux pieds de long sur cinq pouces de large.

Visité un village situé à un mille à l'est. Visité également le temple de Kwan-ti, dieu de la guerre. Les peintures des murs reproduisent des scènes du « Roman des Trois Royaumes », 200 A. D., époque où se distingua Kwan-ti, dieu de la guerre. Ce héros était assez fort, avait assez d'énergie et d'ardeur guerrière pour pouvoir couper la tête d'un homme à cheval. Une fois, le corps de l'un de ses ennemis demeura sur son cheval (c'est ainsi que le peintre le représente) tandis que la tête gisait aux pieds du coursier de Kwan-ti. La figure de convention est très rouge, l'air très décidé, honnête et brave ; les yeux sont longs, étroits et très infléchis.

En réponse à notre demande s'ils fumaient l'opium, les gens qui se pressent dans le temple nous disent qu'ils n'ont pas cette habitude. Nous leur faisons observer alors que s'ils ne fument pas l'opium, ils sont coupables d'un autre crime dont ce temple témoigne. Ils méconnaissent Dieu qui leur a donné le bœuf qui laboure, le millet, la terre, le foyer et la famille où ils trouvent la joie.

La pièce qui nous sert de chambre à coucher et de salon est mauvaise. Dans la saison humide, elle sert de grange et de magasin pour les chargements des mulets. A une des extrémités, se trouve un grand **Kang** que nous occupons.

Ne trouvant ni blé, ni farine, ni mouton, nous nous régalons de riz blanc et de sardines apportées dans les bagages de l'un de nous. Dans ces régions, la farine d'orge fait le fond de la nourriture du peuple ; la viande est une rareté à laquelle le pauvre ne goûte jamais, si ce n'est à l'occasion d'une noce, d'un enterrement, au nouvel an, et aux fêtes du cinquième et du huitième mois.

Lundi 4 novembre. — Partis de Aï-ho de nuit, nous poursuivons notre voyage de retour jusqu'à Kwang-Chang, tantôt marchant dans le lit de la rivière, tantôt suivant des routes tracées dans le loess. Je remplis une petite bouteille avec un échantillon de loess pour l'analyser au retour. Kwang-chang est moins importante que Ling-chiow, mais elle est située dans une vallée remarquablement belle. Le calcaire continue à dominer.

La route de Yu-chow à Pau-ting passe par ici. Nous suivons la direction

du sud à travers un faubourg très étendu. Ici je remarque une grande tablette de bois au-dessus de la porte d'un mandarin retraité, âgé de soixante ans. Elle lui a été offerte par Wo jén et Kia-cheng, deux des principaux secrétaires de la cour. Il a longtemps servi l'État avec ces deux fonctionnaires illustres et c'est de cette manière qu'ils lui ont témoigné leur affection et leur respect. Il était **taï-chau** du Han-lin-yuén. A Péking, ce témoignage de considération serait probablement placé à l'intérieur de la maison de la personne à laquelle cet honneur s'adresserait ; sa place serait au centre du salon des visiteurs sous le toit faisant face au sud. Dans ces contrées, de même qu'à Siuen-hwa-foo, la mode est de les placer en dehors de la maison au-dessus de la porte de la rue, position que choisissent les médecins de Péking pour exposer les tablettes monumentales offertes par des malades reconnaissants.

Un peu plus loin, je remarque une annonce faite par un prêtre bouddhiste, déclarant que son temple avait besoin de réparations et que son devoir l'obligeait à solliciter des dons. Actuellement, les travaux de réparations étant terminés, il annonçait la réouverture du temple sous trois jours et profitait de l'occasion pour inviter respectueusement les donateurs et les autres à y assister. Il pressait ceux qui n'avaient encore rien donné de s'exécuter, donnant pour raison qu'en soi-même l'argent doit être dédaigné et qu'en donnant on s'assurait un immense bonheur, ou selon son expression, qu'on devait donner afin d'étendre le patrimoine de son bonheur, *yi-kwan-foo-tien*. La consécration est appelée *Kaï-kwang*, « lumière ouverte, » phrase qui se rapporte à l'ouverture des yeux de l'idole.

En dehors de la ville, à l'est, se trouve un **Tung-yo-mïau**, ou « temple de l'esprit de la montagne orientale », c'est-à-dire, Taï-shan de la province de Shantung. A côté, s'élève une pagode de cinq étages.

En descendant la vallée, nos mulets passent la rivière de Ku-ma-ho, d'abord à gué, puis sur des ponts quand elle devient plus profonde. La vallée se rétrécit, et son aspect devient très beau avec le soleil qui se montre au milieu de la brume. L'écume de la rivière, qui bondit avec fureur, éclairée par les rayons du soleil forme un charmant contraste avec la couleur sombre de l'eau. Les parois de roches calcaires projettent une ombre épaisse. Au-dessus, apparaissent souvent les tours de la grande muraille intérieure ;

au-dessous, court la rivière, au milieu d'une large plage désséchée, jonchée de cailloux blancs et bleus, grands et petits. Sur ces grèves, de temps en temps se répand, avec une violence à laquelle rien ne saurait résister, un torrent descendant des montagnes, qui apporte une nouvelle dose de pierres, de cailloux, de sable, dérangeant tous les repères, oblitérant tous les chemins et toujours détruit l'ancien lit.

Nous déjeunons à Foo-too-yu. La route de Yu-chow à Pau-ting-foo passe par ici, en se dirigeant vers le sud. Nous allons à l'est. On voit ici trente tours qui toutes font partie de la grande muraille. Elles se trouvent des deux côtés de la rivière; ce seraient de bons refuges pour des soldats armés d'arcs et de flèches, mais absolument inutiles avec la manière moderne de faire la guerre. Un de mes compagnons et moi, nous montons sur une de ces tours en nous aidant des trous de la maçonnerie. On doit y entrer avec des échelles. La tour a trois corridors voûtés de l'est à l'ouest; à l'est et à l'ouest, sont quatre fenêtres cintrées, au nord et au sud, il y en a trois. En entrant, l'œil rencontre plus de vingt arceaux grands ou petits. La construction est carrée, compacte et solide. En bas, sont deux rangs de pierres granitiques taillées; au-dessus on s'est servi de grandes briques. Le faîte est crénelé. Nous montons et nous nous trouvons sur une plateforme de briques, à vingt pieds du sol, entourée d'un parapet crénelé. Une inscription de la dynastie Ming, gravée sur le mur, constate que la construction de cette tour a été achevée dans la quatrième année de Wan-leih, A. D. 1576 ; elle a par conséquent trois siècles d'existence. Quelques tours du même genre de la grande muraille dans les environs de Péking peuvent donc être attribuées en toute sécurité à la dynastie Ming. Il n'est pas nécessaire de supposer que ces édifices carrés, d'apparence solide, aient supporté pendant deux mille ans les pluies des étés, les vents et les neiges des hivers. Il y a eu deux grandes époques de reconstruction et de fortication des citadelles et des parties les plus importantes de la muraille ; chacune de ces époques a suivi une dynastie tartare. La dynastie Sui, arrivant après la dynastie Weï, du nord, famille turque du sixième siècle, a pensé qu'il serait bon de fortifier les frontières de l'empire du côté du nord. De même aussi la dynastie Ming, après avoir expulsé les Mongols, résolut de décourager les hordes tartares par une barrière qui parût infranchissable.

Ces tours s'élèvent à chaque extrémité du pont de bois jeté ici sur la Ku-ma;

elles couronnent également les rochers à l'est et à l'ouest, aussi loin que la vue peut s'étendre.

De Foo-too-yu, nous nous dirigeons vers la « passe de fer » (**Tie-ling**). La route a été réparée il y a trente ans. Le fonctionnaire qui a dirigé ces travaux a élevé un monument commémoratif de ce fait; il est daté de 1835. Dans la traversée de cette passe, nous rencontrons une large surface de loess. Puis nous arrivons aux rives de la Ku-ma, que nous suivons continuellement jusqu'à Tszé-king-kwan. Sur cette rivière, sont jetés, en plusieurs points, des ponts construits de façon à pouvoir être changés de place à volonté. Des arbrisseaux, des baguettes, des tiges de fèves, des branches vertes, de la paille, sont étendus sur des troncs d'arbres abattus, qui reposent sur des poteaux inclinés enfoncés en guise de piles dans la rivière. On enlève le tout quand approchent les pluies d'été de peur que ces ponts ne soient emportés. L'impôt foncier est de huit ou neuf tow du produit par **mow**; dans les mauvaises années, cet impôt est réduit à trois ou quatre tow[1]. Dans la soirée, nous nous arrêtons à Ta-yaï-yu, « passe du rocher de la pagode. » Nous passons la nuit dans un bâtiment en partie ruiné. Les larges brèches, ouvertes par les intempéries du côté du nord, sont en partie bouchées par des nattes de jonc. Il pleut pendant la nuit. Un de nos compagnons apprend à ses dépens qu'il est dangereux de s'aventurer au dehors dans l'obscurité; il glisse dans une flaque de boue et embrasse la terre sa mère.

Parmi nos visiteurs de la soirée, il se trouve quelques personnes qui ont entendu parler de la visite qu'a faite le Rév. W. C. Burns, il y a plusieurs années, à Pan-pi-tién, ville du voisinage, et ont vu des livres qu'il avait distribués à cette époque. C'est un souvenir intéressant de cet homme dont la dévotion et l'abnégation restent comme des exemples de l'ordre le plus élevé.

5 novembre. — Nous sommes partis tard, à cause de la pluie. Çà et là, nous rencontrons des mulets chargés; les uns portent des vins, les autres du coton, des sacs de sucre ou de drogueries, du bois de pin ou des étoffes. Nous voyons aussi beaucoup de troupeaux de brebis et de chèvres qui paissent; à une grande distance l'oreille est souvent frappée par leurs bêlements; ils

[1] Le tow vaut dix pintes. Cela équivaut à soixante pintes par acre.

se mêlent au tintement des clochettes des mulets. Un piéton qui est allé vendre quelque marchandise à Kwang-chang rentre chez lui, à Yu-chow, son joug sur l'épaule. Un autre qui porte sur le dos un paquet pesant s'est assis sur une pierre au bord de la route et se repose, appuyant pendant ce temps son paquet sur une autre pierre placée en face de lui.

Voici la fin de la Grande Muraille. En beaucoup d'endroits elle est réduite à un simple amas de pierres brutes; mais à Tszé-King-Kwang nous la voyons dans son meilleur état. A mesure que nous approchons elle devient très visible, escaladant les sommets élevés, et présentant partout ses créneaux. Elle est soigneusement construite en pierre dans le bas, en briques dans le haut. Tszé-King-Kwang est assez imposant. Il y a des quantités d'inscriptions du règne de Wan-leih. Plusieurs fois des armées ennemies ont pénétré dans le Chih-li par cette route beaucoup plus commode que celle de Nan-Kow. Il n'y a pas à traverser ici de vastes gisements de rochers épars comme ceux de Ku-yung-Kwan. On a donc fait de grands efforts pour la fortifier. Dans une inscription placée au-dessus de la porte nord de ce fort, il est appelé *King nan te yé hiung Kwan*, « le premier passage fortifié au sud de la capitale. » Plus de deux cents familles habitent dans la forteresse. Les murs sont hauts et les portes solides. Ici sont postés des douaniers quelque peu désagréables. Ils nous demandent des droits de transit. Nous refusons par la raison que nous ne sommes pas des marchands, mais des étrangers voyageant avec des passeports et sans marchandises. Après avoir bien crié pendant dix minutes que nous devons payer, ils finissent par nous laisser tranquilles.

Du côté sud de la forteresse, nous nous trouvons au point culminant d'une route de montagne très rapide qui passe par une vallée de toute beauté ornée entre autres choses de *persimmons*. Ceux-ci avec leurs fruits rouges constituent un des aspects agréables de l'automne ici et en général dans tout le nord de la Chine, surtout dans les régions montagneuses. Quelques-uns de ces arbres sont plus grands que les plus gros pommiers ou poiriers, car ils ont de trente à quarante pieds de hauteur. Quand le fruit est nouveau, il contient un élément fortement astringent; quand il est doux et mûr, la saveur astringente abandonne la pulpe mais se conserve dans l'écorce. Les Chinois font sécher le *persimmon*, et, de cette façon, le conservent jusqu'au printemps.

Les feuilles tombent avant le fruit, et les arbres que nous voyons sont, en ce moment, presque entièrement dépouillés de leur feuillage.

Nous nous arrêtons pour nous rafraîchir dans une petite auberge sur le bord de la route et admirons la vue de la vallée colorée richement par les feuilles d'automne qui réjouissent l'œil par leur beauté avant qu'elles ne tombent sur la terre et redeviennent une partie constituante du sol qui leur a donné la vie.

Nous descendons rapidement et remarquons le changement prononcé de niveau entre Tszé-King-Kwang et les plaines de Yu-chow. Nous sommes ici de 1,500 pieds plus élevés que dans la plaine et cependant nous sommes en apparence au niveau de la vallée de Kwang-chang. Richtoven a passé par cette route en allant à Woo-taï, et sans doute l'élévation rapide de niveau qu'il a constatée ici constitue une grande partie de la hauteur qu'il attribue au Woo-taï-shan. Une petite rivière suit la route pendant quelques milles. La vallée est limitée par des collines élevées, parmi lesquelles on voit beaucoup de roches calcaires profondément dentelées par les pluies d'orages des siècles écoulés. Mon muletier me montre une de ces montagnes calcaires et dit avec un certain enthousiasme : *Cheshan shi tsaï chang ti yeu ya*, « cette montagne s'est élevée avec une forme certainement bien rare et très élégante. » Mais, tout à coup, de la poésie de la nature il est ramené à la réalité vulgaire par certaines marques de mauvais caractère de sa bête, qui l'obligent à faire claquer son fouet et à la presser par des paroles qu'elle semble comprendre. Vers les ponts, la rivière a trente yards de largeur. Çà et là quelques saules au feuillage vert flétri font un peu de diversion. On commence à voir maintenant un peu de blé et de coton. Ces plantes sont inconnues dans le haut de la vallée de la Ku-ma. La vallée que nous traversons cette après-midi paraît promettre beaucoup au botaniste ; il y croît une grande variété d'arbres et de plantes. Les accacias qui ombragent l'auberge et un temple voisin sont de très beaux échantillons de l'espèce. Dans la vallée, divers autres arbres brillent de toute leur beauté automnale.

Le peuple commence à se montrer mieux vêtu. Dans certains districts de la montagne l'habillement de beaucoup de gens est insuffisant. Un jeune homme de vingt-neuf ans, dont les habits étaient quelque peu déguenillés, me dit qu'il n'avait pas de femme et ne pouvait payer pour en avoir une. Beaucoup d'autres jeunes gens de sa connaissance étaient dans la même situation. Derrière lui se

tenait un garçon d'une quinzaine d'années tout aussi déguenillé ; ce garçon si pauvre avait cependant été pendant cinq ans à l'école. Ils me dirent que leur nourriture ordinaire se composait de millet; ils n'avaient ni orge, ni blé.

A l'ouest de Tszé-King-Kwang, « passe de la branche pourpre, » sont des montagnes granitiques indiquées par la présence d'immenses blocs dans le lit de la rivière. Ils sont arrondis par une attrition constante et cette rotondité même atteste leur dureté. Ils forment un obstacle irritant à la course de la rivière et augmentent son élan et son bouillonnement quand elle passe entre eux. Dans quelques-uns de ces immenses blocs on remarque de belles veines de quartz ; les unes se croisent à angles droits, les autres sous toute espèce d'angles. Nous allons rentrer maintenant dans une région où la pierre est moins dure et plus maniable.

La passion des Chinois pour les sentences élégamment tournées, arrangées en versets de deux vers, s'étend même jusque dans les montagnes. Comme partout, il y a un temple dédié à Kwan-ti. Sur la porte sont écrits ces mots : *Shan men pu so taï siue feng.* « La porte du temple n'a point besoin d'être fermée ; attends et la neige va la sceller. Dans le vieux monastère qu'est-il besoin d'une lampe ? la lune brille sur lui. » En tête d'une liste de souscripteurs pour les fonds du temple se trouve cette sentence : *Yin Kwo puh meï*, « cause et effet ne sont point cachés à l'observation. » L'idée que doit faire naître cette sentence obscure est que la vertu, l'aumône et l'amour de l'humanité ne peuvent manquer d'être reconnus et récompensés; ou bien encore que cette liste a pour but de rappeler les actions charitables des personnes qui y sont nommées.

Le bouddhisme se sert beaucoup de cette doctrine de cause et d'effet et affirme en secret que la rétribution morale suit toutes les actions, mauvaises ou bonnes, avec la régularité d'une loi établie.

Comme d'autres choses qui se trouvent dans le Bouddhisme cette doctrine peut être utilisée pour enseigner le christianisme à un peuple pour lequel elle est familière. C'est un exemple de la préparation au christianisme que nous devons au système doctrinal du bouddhisme et du confucianisme, et à un moindre degré, du taoïsme également.

FIN

TABLE ALPHABÉTIQUE DES MATIÈRES

DE

LA RELIGION EN CHINE

	Pages
Préface.	63
Sommaires des chapitres.	67
Introduction.	71
Affiche bouddhique.	298
Ame (Immortalité de l').	197
Amitâbha-Bouddha.	158, 191, 204
Ancêtres (Influence du culte des).	136
Ancêtres impériaux (Tablettes des).	100
— — (Cérémonies et sacrifices en l'honneur des).	101
Arban-Bolog (Monastère d').	270
Arrhans, saints bouddhiques.	110
Athéisme du bouddhisme	162
Aumônes bouddhiques.	183
Bouddha (Empreintes sacrées du).	283
— (Statues de).	110
— Rédempteur.	190
Bouddhas (Monastère des sept).	275
Bouddhique (Affiche).	298
— (Morale).	179
— (Rédemption).	190
— (Trinité).	170
Bouddhiques (Notions) sur Dieu.	151
Bouddhisme.	76, 77, 122
— (Athéisme du).	162
— en Chine (Introduction du).	76

TABLE ALPHABÉTIQUE DES MATIÈRES

	PAGES
Bouddhisme de la Chine (Différence qui existe entre le) et celui du Tibet.	77
— (Cérémonies funéraires du).	136
— (Influence du) sur la littérature, la philosophie et la vie nationale des Chinois.	129
— (Influence morale du).	179
— Mongol.	78
— du Nord et bouddhisme du Sud.	77
Bouddhistes (Monastères).	107, 108
— (Temples).	107, 162
— Woo-wéï-kéaou.	234
Cérémonies funéraires du bouddhisme.	136
— impériales au solstice d'hiver, au solstice d'été et au printemps.	88
Cham-Haraïl, danse sacrée.	282
Change (Taux du).	265
Chang-sin-tién (cité de).	253
Charité (Mérite de la).	149
Chi-chay (culte de).	274
Chine actuelle (État moral de la).	178
Ching-hwang-méaou, temple du dieu patron des villes chinoises.	113
Chrétiens catholiques.	121
Christianisme en Chine (Le).	80
— (Opinion des chinois sur le).	207
Ciel (Temple et autel du).	96
Coëxistence de trois religions rivales en Chine.	119
Communautés catholiques dans les villages.	223
Condition du peuple.	295
Confucéennes (Notions) sur Dieu.	151
Confucianisme.	122
Confucianistes (Heng-shan, la montagne sacrée des).	290
Confucius; son œuvre, son but.	74
— (Doctrines de).	132
— (Morale de).	174
— (Préceptes de la religion de).	75
— (Sacrifices en l'honneur de).	105
— (Temple de).	105
Culte de ancêtres (Influence du).	136
— de chi-chay.	274
— impérial.	86
Danse sacrée Cham-Haraïl.	282
Dara-éhé, Mère du Bouddha.	273

TABLE ALPHABÉTIQUE DES MATIÈRES 307

PAGES

Dara-éhé (Temple de). 273, 278, 281
Déification de Kwan-ti. 256, 297
Dieu, Ti ou Shang-ti. 87
— (Négation de) et de la Loi divine. 181
— (Notions confucéennes sur). 151
— (Notions bouddhiques sur).. 156
— (Notions taouistes sur).. 133
— de la guerre-Kwan-ti. 173, 297
— des richesses-Tsaë-shin. 171
Dieux de l'État (Temples des). 113
— des Étoiles (Incarnations des). 165
Divinités intellectuelles. 169, 170
Doctrines de Confucius. 132

École, des Missions catholiques. 221
Éducation et instruction publique. 178
Empereur (L') grand prêtre. 92
Empreintes sacrées du Bouddha. 283
Étoile polaire (L') Teen-kwang-ta-té. 167

Feng-sién-tién, temple des ancêtres impériaux. 103
Foh ou Bouddha. 157

Goître-Yang-taï et Tsoo-poo-tsi. 264
Guitare (Joueuses de). 258

Heng-shan, la montagne sacrée des confucianistes. 290
Holocauste, offrandes et libations. 89
— de la prière. 95

Immortalité de l'âme. 197
Incarnations. 147

Jésuites (Missionnaires) en Chine. 83
Joueuses de guitare. 258
Jugement futur (Croyance en un). 197
Juifs Chinois. 232

Koh-tsing-szé (Monastère de). 111
Kouan-yin, dieu de la compassion. 146, 158
Kwan-ti, dieu de la guerre. 173, 256, 297
— (Déification de). 256, 297
— (Temple de). 297

308 TABLE ALPHABÉTIQUE DES MATIÈRES

	PAGES
Lamas (Vie quotidienne des)	285
Lao-tseu, fondateur du Taouisme	75
— (Principes philosophiques de)	75
Laou-keun	170
— (Temple de)	296
Latitudinarisme des Chinois	135
Lectures impériales	113
Li, raison	117
Lieu-péï (L'empereur)	256
Ling-wéï, place de l'âme. Nom de la tablette funéraire	107
Loess (Terrain de)	254
Lohans, saints bouddhiques	110
Mahométans en Chine	81, 121, 229
Mandeville (Séjour de sir John) en Chine	82
Manichéens	81
Manjusri, dieu de la sagesse	259, 273, 275, 278
Méaou, temples funéraires	107
Métempsycose	202
Missionnaires Jésuites	83
Missions catholiques	82, 218
— (État des)	218
— (Écoles des)	221
Missions nestoriennes	80
Missions protestantes	83
Monastère d'Arban-Bolog	270
— bouddhiques	107, 108
— de Hoo-chow	108
— de Koh-tsing-szé	111
— des sept Bouddhas	275
— Taï-loo-szé	271
— Teen-taë	109
— Teen-shuh-szé	130
Mongols (Pèlerins)	259
Monument chrétien de Si-ngan-fou	80
Morale	174
Morale bouddhique	179
— de Confucius	174
— taouïste	183
Musique sacrée	93
Muraille (La grande) à Ping-hing-Kwan	293

TABLE ALPHABÉTIQUE DES MATIÈRES

PAGES

Négation de Dieu et de la Loi divine. 181
Nirvâna. 157, 190, 204
— (Rédemption dans le). 190, 203
Nombre des Lamas de Woo-taï-shan. 285
Ochiawrni, forme Mongole de Manjusri. 275
Offrandes des sacrifices impériaux. 90
O-mi-to-fuh. 158
Opium. 84

Pagodes. 79, 277
Paradis de l'ouest. 191, 204
— taouiste. 205
Partis religieux en Chine (conflits des). 115
Paysans chinois (Politesse des). 265
Péché (du) dans la religion de Confucius. 187
— (Notions sur le) et la rédemption. 185
— (Notions taouistes sur le). 195
Péking (Voyage de) à Woo-taï-shan. 250
Pèlerins Mongols. 259
Planètes (Les cinq). 164
Politesse des paysans chinois. 265
Poosas. 157
Potier (Un atelier de). 263
Prêtres catholiques européens (Vie des). 223
Prière de la cérémonie du printemps. 93
— (Holocauste de la). 95
— de l'empereur Schun-chi au ciel et à la terre à l'occasion de son avènement
au trône. 86

Rédemption (de la). 185
Rédemption bouddhique. 192
— dans le Nirvâna. 190, 203
Reliques de Shakya-Mouni. 79, 277
Repas (Prix des). 265
Rétribution des bonnes actions. 140
Richesse des temples bouddhiques. 285

Sacrifices (Les trois) annuels à l'autel du Ciel. 88
— en l'honneur des ancêtres impériaux. 101
— en l'honneur de l'avènement de l'empereur Schun-chi (1624). . . 86
— en l'honneur de Confucius. 105
Saints taouistes, Seen-jins. 169

ANN. G. — IV 40

	PAGES
Salaires.	295
San-kwan, les trois directeurs, trinité taouiste inférieure.	171
San-shé-Joo-laë, trinité bouddhique.	170
San-tsing, trinité taouiste.	170
Séen-jins, saints taouistes.	169
Séminaires pour les prêtres catholiques indigènes.	222
Shakya-Mouni.	158
Shang-ti.	117
Shay, dieu du sol.	103
Shin-weï, place de l'âme. Nom de la tablette funéraire.	107
Si-ngan-fou (Monument chrétien à).	80
Solstice (Cérémonie au) d'été et d'hiver.	88
Soukhavâti, paradis des bouddhistes.	191
Szé, nom des temples bouddhistes.	107
Tablettes des ancêtres impériaux.	100
Taë-tan, fourneau à holocauste.	89
Taë-tsing-kung, paradis taouiste.	205
Taï-loo-szé (Monastère de).	271
Taï-méaou, temple impérial des ancêtres.	99
Taï-ping (Insurrection).	230
Taouisme.	122, 124
Taouiste (Morale).	183
— (Paradis).	205
— (Trinité).	170
Taouistes (Notions) sur Dieu.	163
— (Notions) sur le Péché.	195
Ta-tsin, Romains. Nom donné en Chine aux Nestariens.	81
Téen-choo-kéaou, christianisme catholique.	114
Téen-hwang-ta-té, dieu de l'étoile polaire.	167
Téen-shuh-sgé (Monastère de).	130
Téen-taë (Monastère de).	109
Temple et autel du ciel.	96
— de Confucius.	105
— de Dara-éhé.	273, 278, 281
— Impérial des ancêtres.	99
— de Kwan-ti.	297
— de Lao-Keun.	296
— d'Ubégun-Manjusri.	278
Temples.	105
— bouddhistes.	162
— — (Richesses des).	285

TABLE ALPHABÉTIQUE DES MATIÈRES 311

PAGES

Temple du Ciel et de la Terre. 96
 — des dieux de l'État. 113
 — dédiés aux femmes vertueuses.. 106
 — des divinités agricoles. 107
 — funéraires, Méaou. 107
 — taouistes. 113
Terre (Temple de la). 97
Thseih, dieu du grain. 103
Ti, Dieu. Abréviation de Shang-ti. 87
Transmigration. 202
Trinité bouddhique. 170
 — taouiste. 170
Tsaë-shin, dieu des richesses. 171
Tsoo-poo-tsi, goître. 264
Tszé. Heure du sacrifice au solstice d'hiver. 95

Ubégun-Manjusri (Temple d'). 278
Usage de compter 1000 pour 660. 265
Vices (Les dix). 192
Victimes des sacrifices impériaux. 90
Vie future (Foi en la). 138
Vie des prêtres catholiques européens. 223

Wén-chang, dieu de la littérature. 103, 165
Woo-taï. 250, 274
Woo-taï-shan (nombre des Lamas à). 285
Woo-tai-shan (Voyage de Péking à). 250

Yama, dieu des morts. 202
Yang (Le) et le Yin, essences de toutes choses. 152
Yén-lo-wang, dieu des morts. 202
Yuh-wang-shang-ti, dieu suprême des taouistes. 169

FIN DE LA TABLE DE LA RELIGION EN CHINE

TABLE DES PLANCHES

CONTENUES DANS CE VOLUME

			PAGES
Pl. I.	—	Le sarcophage de Ramsès II, Sésostris. D'après une photographie du musée de Boulaq. En regard du titre.	
— I. A.	—	Profil du sarcophage de Ramsès II.	15
— II.	—	Table à libations du musée Guimet.	21
— III.	— — — — — —	30	
— IV.	—	Hercule phallophore.	39
— V.	—	Confucius, bronze chinois du musée Guimet.	63
— VI.	—	Lao-tseu, bronze chinois.	75
— VII.	—	Le Bouddha Shakya-Mouni entre Manjusri et Samantabhadra, bronzes japonais.	110
— VIII.	—	Kouan-yin à l'enfant, porcelaine chinoise.	159
— IX.	—	Kouan-yin, dieu de compassion, statuette chinoise bois doré.	160
— X.	—	Bouddha enseignant. Statue japonaise bois doré.	162
— XI.	—	Le bouddha Amitâbha (O-mi-to-fuh.) Statue japonaise, bois noir, du quinzième siècle. .	204

TABLE GÉNÉRALE DES MATIÈRES

CONTENUES DANS CE VOLUME

PAGES

É. LEFÉBURE. — Le Puits de Deïr-el-Bahari. Notice sur les récentes découvertes faites en Égypte. 3

F. CHABAS. — Notice sur une table à libations de la collection de M. Émile Guimet. . . 21

A. COLSON. — Hercule Phallophore, dieu de la génération. 39

PAUL REGNAUD. — Le Pantcha-Tantra ou le grand recueil des fables de l'Inde ancienne. 47

J. EDKINS. — La religion en Chine. 63

TABLE DES PLANCHES contenues dans ce volume. 343

LYON. — IMPRIMERIE PITRAT AÎNÉ, 4, RUE GENTIL.

www.ingramcontent.com/pod-product-compliance
Lightning Source LLC
Chambersburg PA
CBHW071617220526
45469CB00002B/380